黄宾虹册页全集

水墨花鸟画卷

5

浙江人民美术出版社

拈花一笑慰平生

——黄宾虹的花鸟画写意

骆坚群

　　近代花鸟大写意的大师潘天寿，对黄宾虹的花鸟画曾有过这样的激赏："人们只知道黄宾虹的山水绝妙，不知花鸟更妙，妙在自自在在。"黄宾虹的山水画，尤其晚年，用笔苍辣，积墨深厚，所写崇山峻岭，郁勃凝重，一如他所崇尚的五代、北宋画"黝黑如行夜山"，而其花鸟，柔淡唯美，确与他的山水画有"了不相似"（潘天寿语）的韵致。我们所理解的潘天寿的意思，并非谓其花鸟更妙于山水，而是因了山水之"绝妙"，花鸟才能"更妙"。而为何唯有山水能"绝妙"，花鸟才能"更妙"，不妨先来看看画史的经验。

　　我们知道，花鸟画渐盛并独立成科，晚于人物、山水，约在五代末、两宋间，且一开始就有"黄筌矜富贵，徐熙工野逸"两种风格路径。或也因五代、两宋有画院主导，"黄家富贵样"占上风，设色精工且术以专工是主流，兼擅山水、花鸟的画家并不多见。有意思的是，能兼擅花鸟、山水两科的高手，更多见于文人开写意即"书法入画"以后。如元初赵孟頫，禽鸟、花卉、人物、山水，可谓各科精能，才华盖世而领袖群伦，所实践的正是他自己倡言的"贵有古意"。具体而言，一则上追晋、唐看似稚拙的"古意"，一则承绪北宋苏、米"书法入画"的"雅格"。重要的是，我们看到经赵孟頫规导的元代画坛，"书法入画"成为主流，而山水、花鸟兼擅的风气也开始大盛。即如赵孟頫的前辈兼同道钱选，其山水、花鸟亦精能兼雅逸而为世所重；所谓"元四家"中，倪瓒、吴镇、王蒙，山水之余皆作竹石；杭州画家王渊，在赵孟頫的指导下，将似渊源于五代徐熙"落墨花"的"墨花墨禽"出落得蕴藉雅致。故黄宾虹言"元人写花卉，笔意简劲古厚，于理法极严密"。至明中期，吴门沈周、文徵明再续这一脉水墨传统，以山水大家兼作花鸟，只是较元人更趋简逸，当是因了草书入画的缘故。这种更加草笔写意的风尚经陈道复、徐渭掀起高潮，但黄宾虹将之与元人相较，认为"白阳、青藤犹有不逮"，是谓晚明水墨太过恣肆，或失"古意"。至清中期，花鸟画在扬州更呈现出繁荣与衰落互见的这种峰尖期的两面性。这其中有一个值得注意的现象是，此间的花鸟大家如华新罗、高凤翰、黄慎等，亦画山水，但似乎是用花鸟画的笔致情趣来经营山水，其山水倒有了一种失重与空洞的感觉，或许正因为此而不为画史所重。如此稍稍回顾画史，可知文人开意笔作画之后，兼擅山水、花鸟更盛行，同时，也似有一个规律：若以山水为主兼擅花鸟，气局格调往往高，笔墨手段也往往法理兼备，反之则不然。可算是个例外的是八大山人，所画山水也如其花鸟，气格高标，但若论手段多面、法理兼备或又有所不逮了。

　　以这样的画史现象及规律，来看黄宾虹花鸟画与其山水画的关系以及花鸟画的旨趣追求及成就，就有了依据和出发点。循着这样的思路，我们再来看花鸟画在黄宾虹的艺术世界里及其平生经历中，是个怎样的位置和角色。

　　黄宾虹15岁那年，父亲为庆自己五十寿辰请来画师陈春帆画《家庆图》，获得全家的欣赏喜爱，也成了长子黄宾虹压箱底的宝物珍藏了一辈子。三年后，父亲又请陈春帆为黄宾虹师，这是黄宾虹第一次正式拜师学画。虽然从小就喜欢摹写古人画迹，但绘画作为一项"术业"，当然也令他父亲认定须有一师徒授受的过程。想必也正是职业画师陈春帆，将中国画状物、写人、摹景的基本图式规范，系统地给黄宾虹打了一个底。几年后，又在父亲的安排下，二十出头的黄

宾虹只身投奔在扬州为官为商的徽籍亲戚，希图结交师友，扩充见闻，或者更希望有合适的位置来安身立命。扬州，曾是盛行花鸟画的重镇，虽乱世之际，仍有七百余画师云集谋生，但浮俗粗率却是当时画坛的景况。

但在这一片衰败低迷中，有一个已患"狂疾"的画师陈若木让他驻足凝望。有著者称陈若木曾是太平军画师，或谓陈乃太平军画师虞蟾的弟子，可知其人颇有些经历。其山水画笔线遒劲恣纵但设色古雅，黄宾虹称之为"沉着古厚，力追宋元"，而"双钩花卉极合古法，最著名"。值得注意的是，黄宾虹于扬州画界，独对陈若木怀有特别的敬意，尤称其"古厚""古法"，言下之意，或正是为表达对扬州画坛甚至他当时所感受到的整个晚清画坛的某种失望，同时也透露出与元初赵孟頫"贵有古意"相通的心曲：是有意识、有选择地向传统乃至上古三代金石古迹溯源、探讨"沉着古厚"之"古法"的最初的思考。1925年黄宾虹著《古画微》时，举清末维扬画界的佼佼者，仅陈若木一人而已；在给朋友的信中又将其列入"咸、同金石学盛而书画中兴"时涌现出来的、具有近代意识的新艺术先驱之一。所谓"道、咸中兴"即是清末以金石学为学术背景所引发的中国书法、绘画的复兴，这是黄宾虹酝酿了一辈子的重要见解，20岁刚出头在扬州遇陈若木时的见识与思考，当是这一见解的萌芽。

黄宾虹一辈子念念不忘陈若木，也藏有陈的山水、花鸟作品，但从未说明自己曾拜师于陈，所以，后人所作的传记中，对黄宾虹是否向陈学画花鸟，就有了两种说法，并由此揣测黄宾虹何时开始作花鸟画，但今能及见的早期即款署60岁前甚至70岁前的花鸟作品也极少。可以肯定的是，以青年黄宾虹的志向，对自己的期许，一定是在"岩壑"间，即山水画的造就上。虽然当年的扬州及以后所居的沪上画坛，花鸟画都是大宗，可称为时尚，或可称为近代中国画变革之滥觞，但这或许正是秉性稳健、内敛的黄宾虹想要回避的。在黄宾虹64岁所作的《拟古册页》中，临拟王维、荆浩至沈周、文徵明共十家，是用一种冲淡、清明的笔意统摄古人各异的笔法格调。其中唯有一幅花卉拟意唐寅，意笔、设色，与山水同一旨趣，秾古舒和，而未染黄宾虹已居20年的海上流风时习。"沉着古厚"之古法，他首先于山水一道中求索，这应该是黄宾虹坚定的抉择。从他晚年大量的花鸟画作看，"勾花点叶"肯定是他非常之所爱，而谨慎其笔，迟迟不作或少作，还应该是他艺术进程中的策略，这一策略或许就是因了扬州画坛带给他的教训和思考。

1937年春夏之间，74岁的黄宾虹应聘北平艺术专科学校远赴北平，不日即遭遇"七七事变"，南返无计，黄宾虹只得沉下心来，除古物陈列所国画研究室及北平艺专的教学外，就是整理平生所积累的写生、临古"三担稿"，潜心于如何将已经成熟的"黑密厚重"山水画风推向极至再求繁简疏密诸画理画法的破解，潜心研究金石笔意如何融入甚而改变山水画传统中的诸种皴法。国破家飘零的境遇，以及上述画风欲变未变的瓶颈状态，应是一个忧思、苦闷的特殊时期。出人意料地，正是从这个时候起，黄宾虹画了大量的花鸟作品。在给南方弟子黄羲的信中，他写道："风雨摧残，繁英秀葩亦不因之稍歇。"应该就是黄宾虹此时的心境。敌寇临城肆虐之际，舍命抗击，抵死不渝，是为尊严；面无惧愤之色，反以从容淡定处之，亦中国知识分子特有的一种尊严本色。遥想当年恽南田，少年即随父起义抗清，败落后竟

隐忍于清督军府中，待与父亲不期相遇杭州灵隐寺，漏夜逃逸，此后一生混迹于一班文人画家圈中，山水蕴藉洒脱却自谦技不如人而沉浸于娴静雅致的花卉，尤其设色不避妍丽，或许正是不堪于山水故国之思，寄情柔曼的花花草草，也是为抚慰愁肠百结的桑田乡梓情怀。1944年春，黄宾虹过长安街，见日军在新华门前集队操练，愤恨不禁，归家作《黍离图》，题曰："太虚蠓蚁几经过，瞥眼桑田海又波。玉黍离离旧宫阙，不堪斜照伴铜驼。"猖狂一时的日寇，就像夏日空中乱舞的小虫子；目睹被摧残、被污辱的家国，自然引人"心中如噎"。看惯世事沧桑的黄宾虹，内心深藏的是对这个国族深切的信念，这种信念是他能够淡定从容的内在力量。事实上，在花鸟画中体现这种内在力量和娴静淡定之美，在当时的北平，是被赏识的。北平有不少人喜爱他的花卉作品，并流布于琉璃厂的画铺，黄宾虹还不明就里，或许他并不希望这样的适情之作出现在画铺中。

虽说黄宾虹大量的花鸟作品作于北平期间，但署年款的并不多见。之所以将其中大部分无年款的作品定为北平期间的作品，是参照了山水画的笔墨技法及进程。70岁以后，黄宾虹山水画从风格到笔墨技法已趋成熟，他的花鸟画根基在山水；而且，我们还可以看到，同其山水一样，他的花鸟也从明人的法度出发上溯元人，即以明人从沈周到陈白阳这一脉成熟的写意花鸟为基调。因为明人在"物物有一种生意"即生趣活泼上，在笔墨勾染的手段方法上，比元人更放得开，但比清人淳厚，去古不远。从现存的大量无款作品可看出，黄宾虹在明代画家"钩花点叶"草笔写意的基调里流连了很久，这在同辈人中是很独特的。就如张宗祥所评说的，既不是宋人那种"认桃无绿叶，辨杏有青枝"的刻画守形，亦非清代以后因循旧轨的无趣或近代新画风的排挤恣纵。时已过古稀的黄宾虹，视濡墨研色、"钩花点叶"为山水之余韵，性情之陶冶纾解，其胸襟气质，恂恂然，霭霭然；其笔墨修养，水到渠成，信手拈来，自然是化厚重为轻灵，出谨严而"自在"，即潘天寿所谓其"与所绘山水了不相似"。其实，潘天寿强调的是，能拉开厚重与轻灵之间的差距，是一种大本事，因为其内里是笔墨根砥，是胸襟的潇散疏放。

辨识黄宾虹笔下的花卉，可分出这样几种类型：一清雅，一秾丽，一老健而含稚趣等，在时序上也大致如此。初到北平前后，落笔轻捷柔曼且多为山野清卉，这是观者最为"惊艳"的那部分。不由得让人感慨的是，古稀老人的笔下，分明有一种温存怜爱的情怀。出笔、落墨，但见轻捷单纯，尤其用色，清丽唯美，似手边随意流泻的温情。虽凡卉草花，但气息沉静高贵，用潘天寿的话来说就是："其意境每得之于荒村穷谷间，风致妍雅，有水流花放之妙。"潘天寿所言正合黄宾虹的"民学"思想，于宋人经典中的"黄家富贵，徐熙野逸"，他必定更倾向于徐之"野逸"所体现出来的天然疏放的生命特征。

这里需要插一句的是，从所遗存的作品看，北平期间，黄宾虹还大量地挥写草书，即所谓"每日晨起作草以求舒和之致"，这种作草以求腕力和"舒和之致"的努力，不仅体现在了他的山水画里，更多见于花卉写意中；尤其较早期的作品，特别着意于笔致的清轻散淡，但笔下枝叶飘举翻飞，似有微风轻拂其间，这种极为控制的动势姿态的表达，当全

赖其腕间力量的微妙和控制力。除了那些知名不知名的山花野草，黄宾虹还热衷于被称为"富贵气"的牡丹图，但他的牡丹没有那种人们加给它的所谓"富贵气"，黄宾虹在意的是，还原它在自然中原有的风采，所以，它美，它健康，它天然疏放，是一种全然拥有自然天性的"富贵"。

另一路被传统称之为"君子"的题材：梅兰竹菊，最易落入概念而令人乏味，黄宾虹着意抒写其气质之清灵，更多书法笔意。如《梅竹水仙图》等，水墨与设色用一种灰调子统一起来，并用这种灰调子的墨晕写在水仙花的周边，光影、香氛、氤氲弥散，诸"君子"和而不同，欹侧间，自有一种月白风清之致。从这里，我们可以体会到，黄宾虹欲将所谓的"富贵"和"野逸"，将元人所谓之"古雅"与明人所钟情的"生意"作融会贯通的创造性探索，别有一番用心，也别开了一番生面，正是张宗祥叹服的"淡、静、古、雅，使人胸襟舒适，可以说完全另辟了一个世界"……

在黄宾虹85岁由北平南返杭州前后，又有一种烂漫秾丽的风格出现。我们甚至可以很难得地看到，虽早年在沪上，与海上画坛，取低调、边缘以保持独立的姿态，但在这一路风格里，却仍能发现海上画风也毕竟曾熏染过他。明艳之色彩也是他乐于尝试并用于九秩变法时的山水画里，只是他仍能以"自自在在"之风神而远避海上浮俗习气。85岁前后还有一批数量相当、款题"虹叟"的作品，与同时的一类山水一样，明显可看出是一种金石笔意入画的尝试。85岁以后，题款多见"拟元人意"，有题款更明确写道："元人花卉，简劲古厚，于理法极其严密，白阳、青藤犹有不逮。"又："没骨、双钩，宋人有犷悍气，洎元始雅淡。""元人多作双钩花卉，每超逸有致。明贤秀劲当推陈章侯，余略变其法为之。"由此可知，黄宾虹于画史经典，山水着眼于五代、北宋，花卉着眼于元人，虽皆从明人筑基，心所向往在宋、元，孜孜所求的是"沉雄古厚""简劲古厚"之古法，"古厚"一语，殊可揣摩。

黄宾虹晚年尤其是九秩变法时期的山水画，尤被世人看重的是墨法的精湛和大胆的用色实验，这里面就有来自花鸟画的灵感，而此时的花鸟画，亦正与其山水俱入化境。如作于90岁的《设色芙蓉》，破墨法兼及色彩的浓淡互破，渍墨法同样适用于色彩的渍染，使得水墨与设色，写生物之意态与抒胸中之情怀，随遇生发，而笔线的凝练苍辣与墨色晕章之淹润华滋如同所题："含刚健于婀娜"。"黄山野卉"是黄宾虹晚年常作的题材，为抒发对故里黄山风物的念想，其丰润厚实而融洽的笔墨和设色，也与此时的山水同一旨趣和境界——古厚中焕发生意。进入这种圆融境界的黄宾虹，仍用秾丽烂漫的笔调，作那一路具海上画风的大笔写意，只是在花草丛中总有一两只神气活现的翠衣螳螂或憨憨的红衣小甲虫。笔墨之苍老，情态之童真，真所谓"水流花放之妙"，"妙在自自在在"。

高山峻岭须敷以华滋草木、繁英秀萼以至鸟飞虫鸣，才足以完整表达黄宾虹心中眼中的"大美"。我们相信，既有悲天悯人之襟怀，又具"自自在在"之品性，才是完整的性情，才有丰沛的情感。拈花一笑慰平生，正是黄宾虹眼中笔下的花鸟草虫和山水自然一起伴随他得享高寿，且越老越健，大器终成。

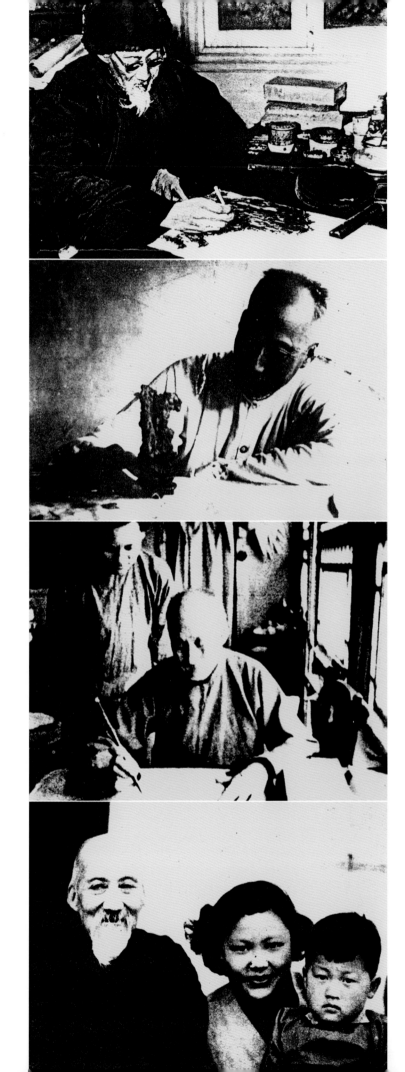

水墨花鸟画图版

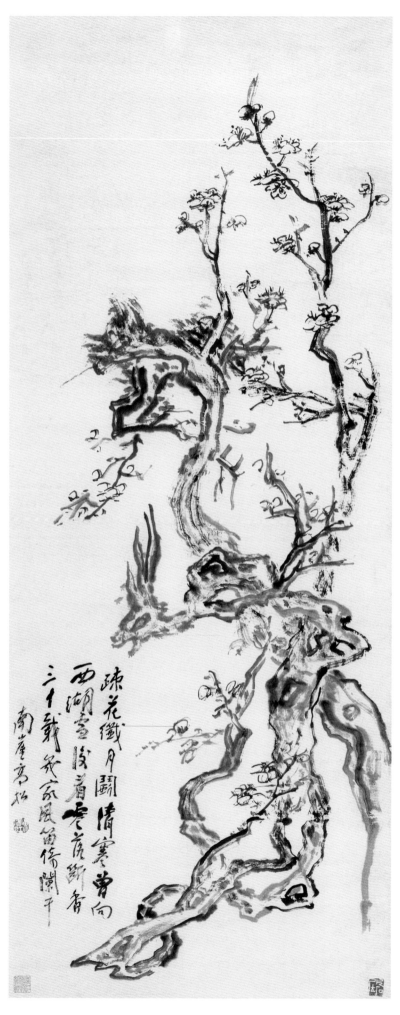

梅

纸本　107.9cm×42.8cm　浙江省博物馆藏

题识：疏花纤月斗清寒　曾向西湖雪后看　零落断香三十载　几家风笛倚阑干　南崖高松

钤印：黄宾虹　片石居

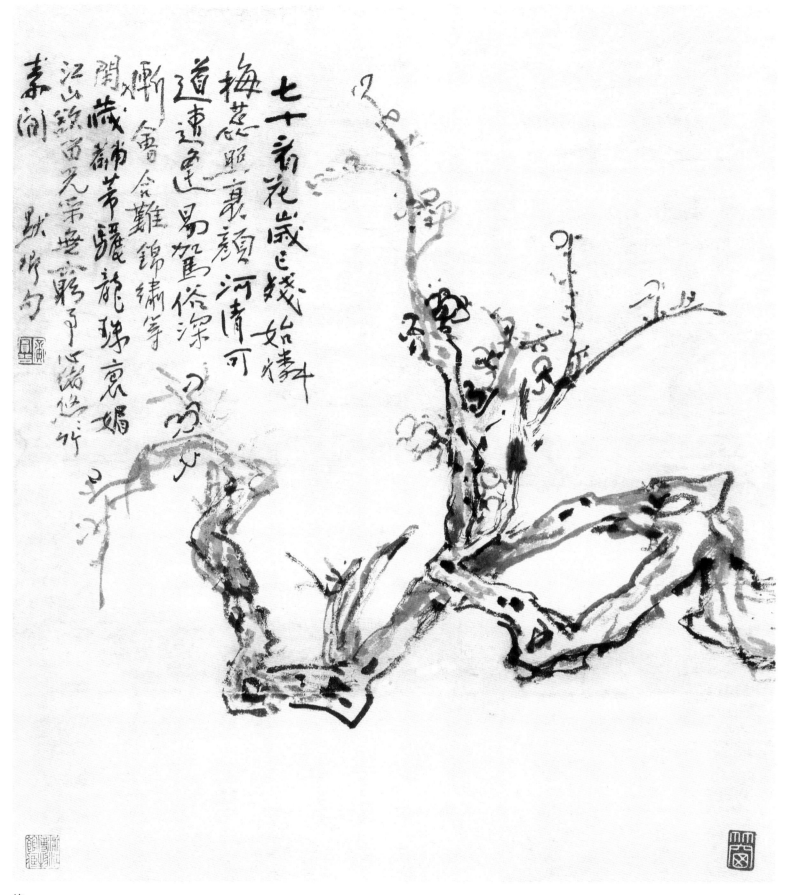

梅

纸本　47.5cm×42.3cm　浙江省博物馆藏

题识：七十看花岁已残　始怜梅蕊照衰颜　河清可道遭逢易　驾俗深惭会合难　锦绣等闲藏黼黻　骊龙珠衮媚江山　欲留光彩无穷
　　　事　心绪悠悠竹素间　默卿句

钤印：黄宾虹　竹窗

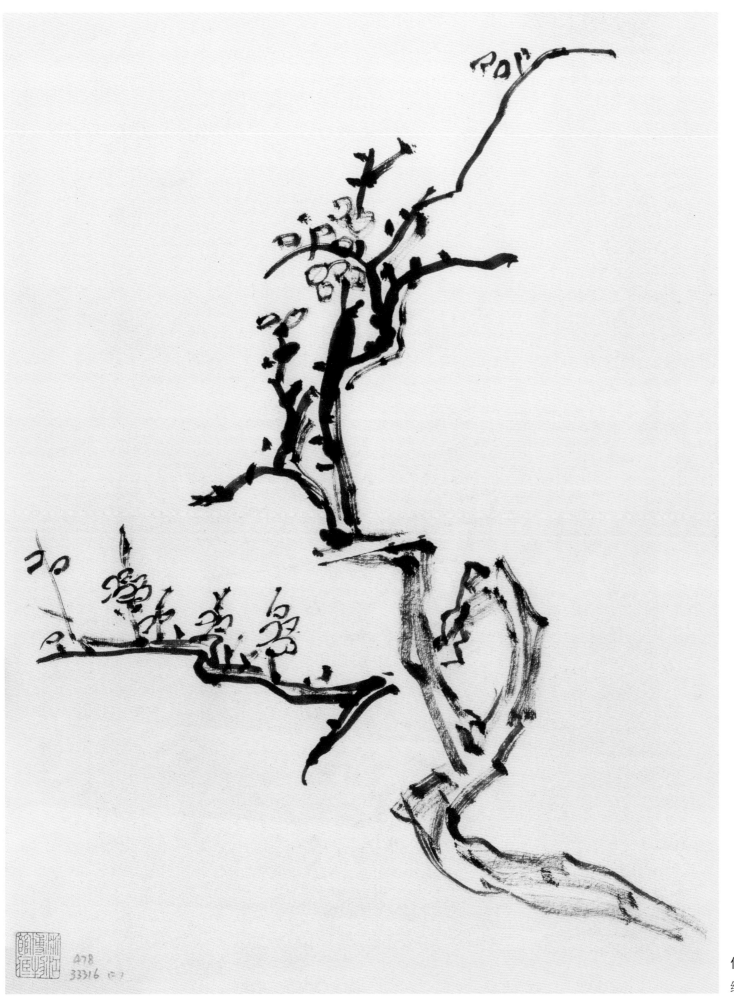

仿古墨梅　两幅　之一

纸本　40cm×31cm　浙江省博物馆藏

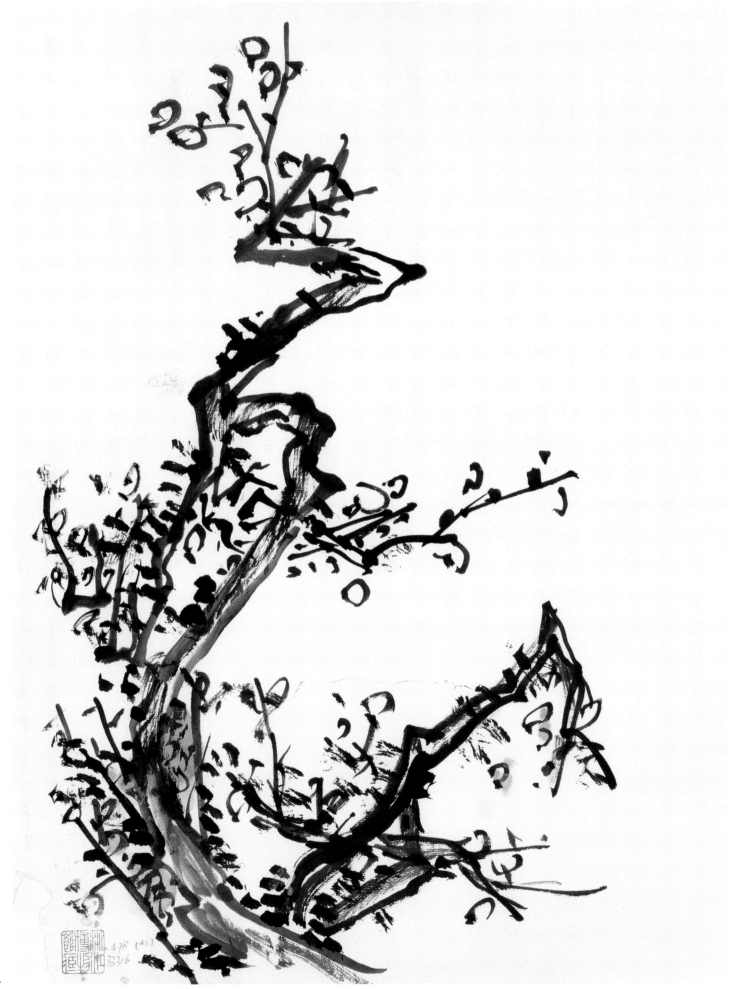

仿古墨梅　之二

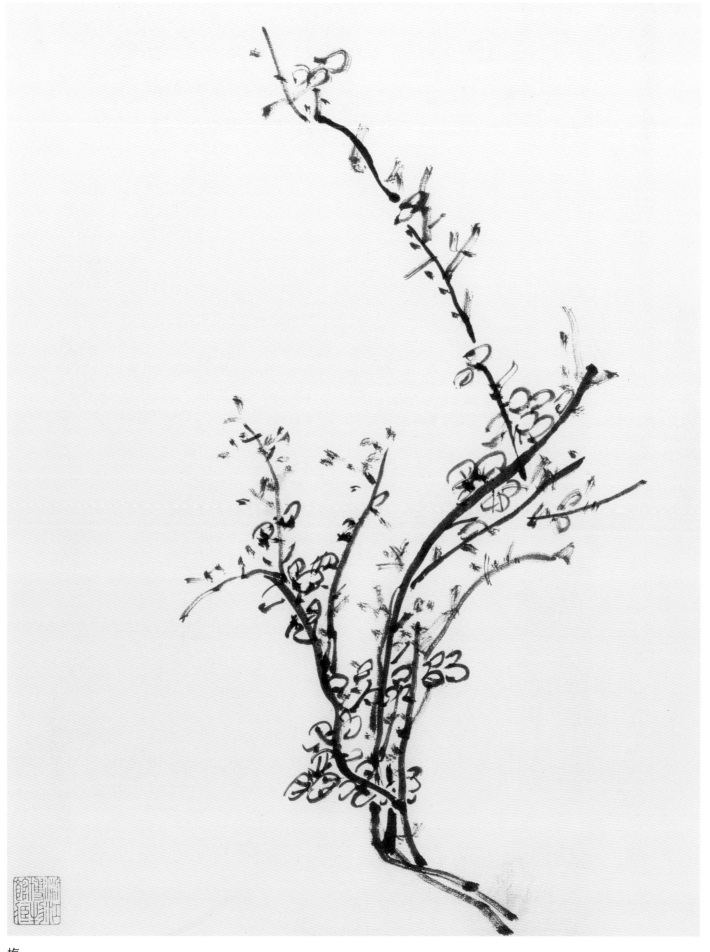

梅

纸本 39.6cm × 27.8cm 浙江省博物馆藏

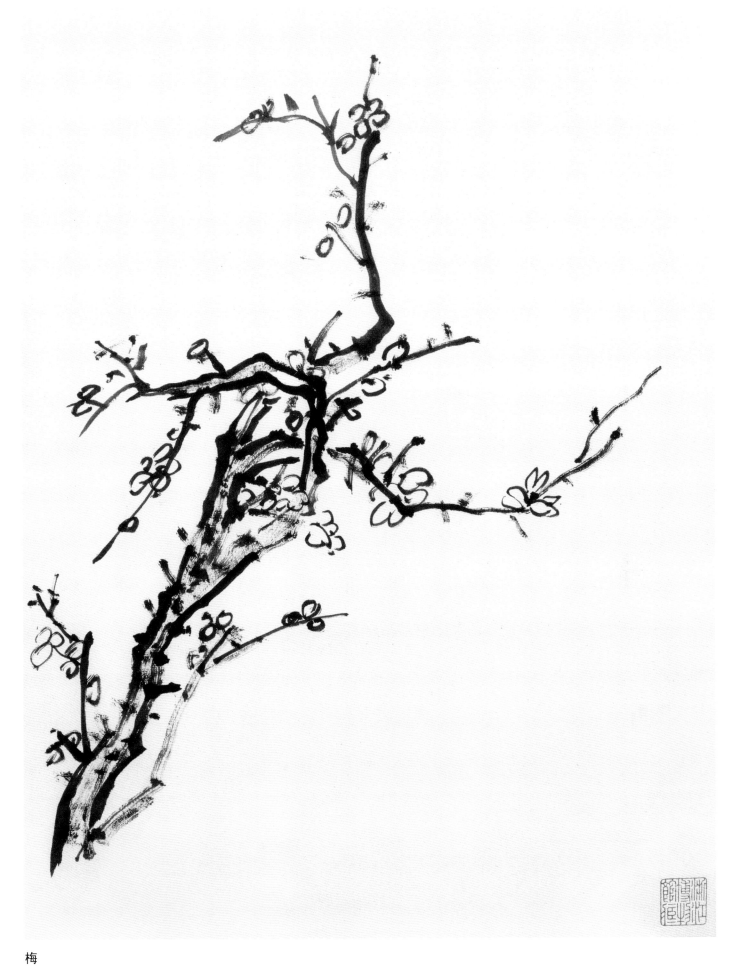

梅

纸本　39.4cm × 27.8cm　浙江省博物馆藏

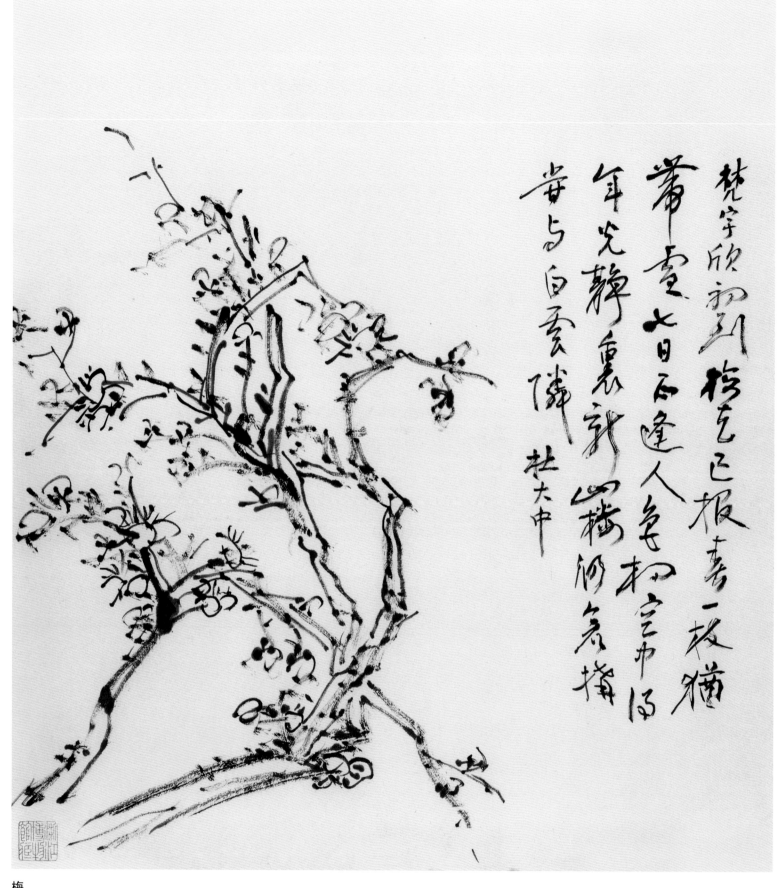

梅

纸本　41cm×37cm　浙江省博物馆藏
题识：梵宇欣初到　梅花已报春　一枝犹带雪　七日正逢人　色相空中得　年光静里新　山楼仍若构　尝与白云邻　杜大中

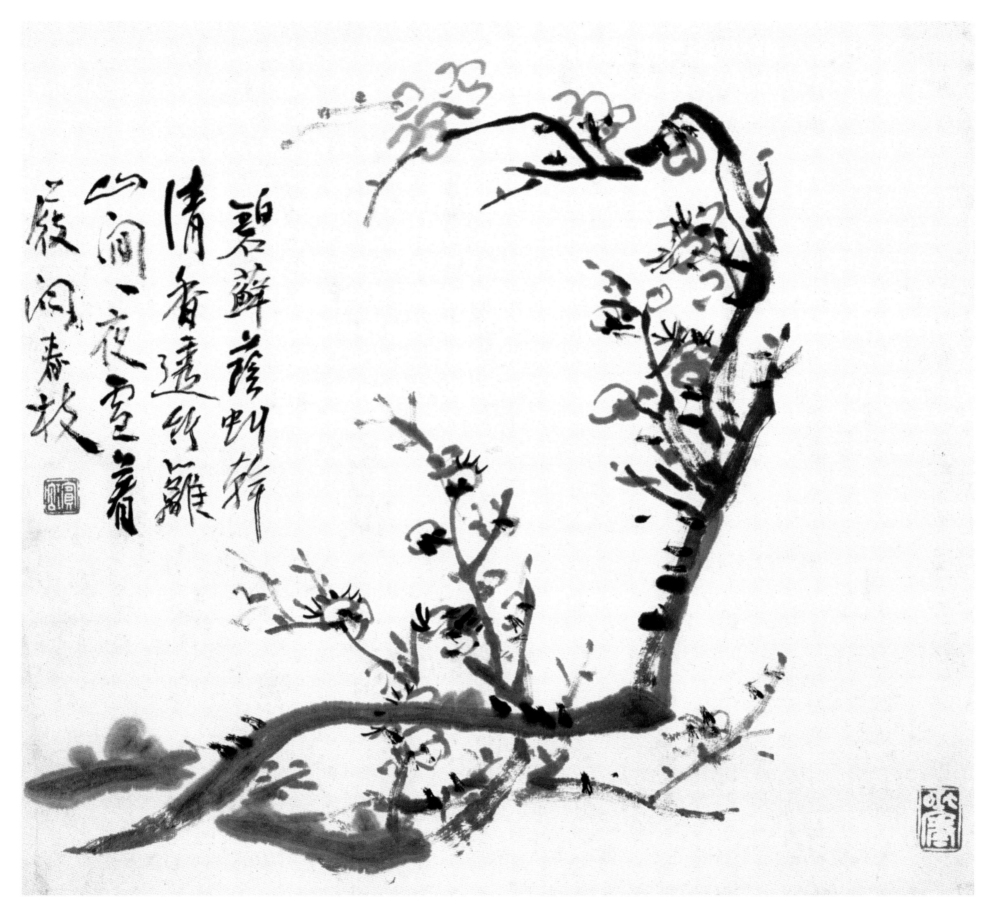

清香透竹篱

纸本 36.5cm×40.5cm 安徽省博物馆藏

题识：碧藓荫虬干 清香透竹篱 山间一夜雪 着屐问春枝

钤印：宾虹 虹庐

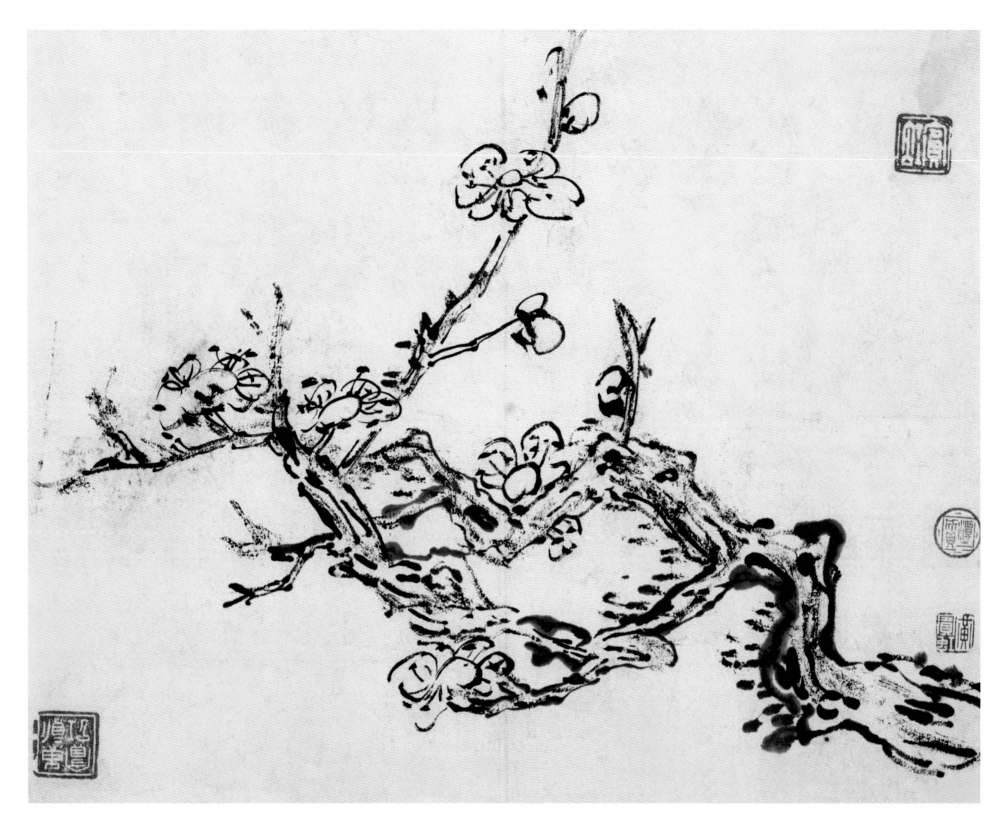

梅

纸本　18cm×25cm　私人藏

钤印：宾虹　潭上质　黄宾虹　黄质宾虹

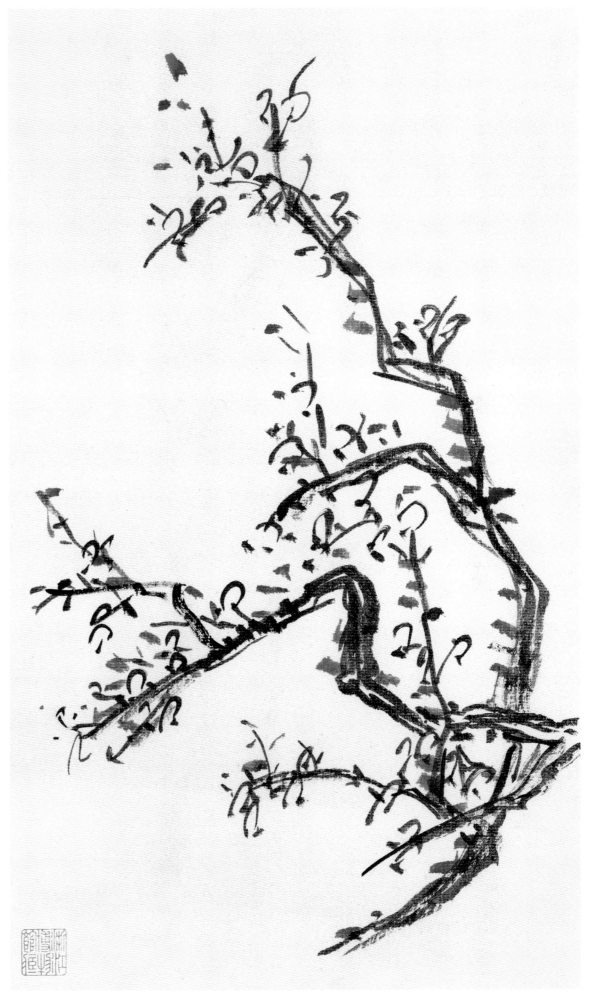

梅

纸本　39.4cm×23.8cm　浙江省博物馆藏

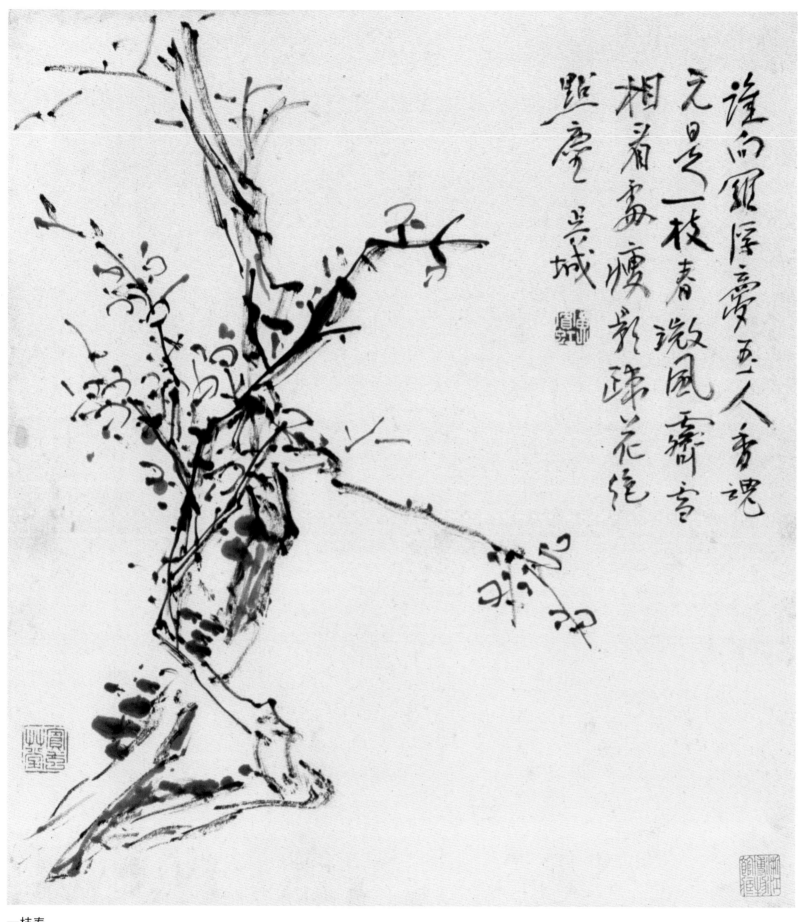

一枝春

纸本　41cm×37cm　安徽省博物馆藏

题识：谁向罗浮梦玉人　香魂元是一枝春　微风霁雪相看处　瘦影疏花绝点尘　吴城

钤印：黄宾虹　宾虹草堂

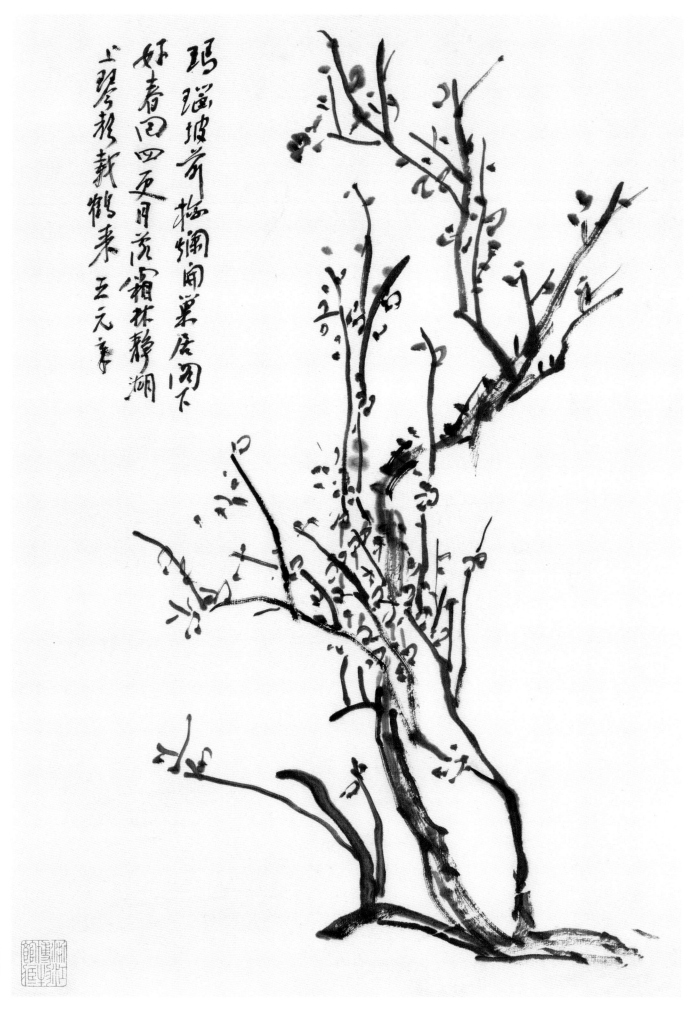

仿王冕梅

纸本　39.5cm×27.7cm　浙江省博物馆藏

题识：玛瑙坡前梅烂开　巢居阁下好春回　四
　　　更月落霜林静　湖上琴声载鹤来　王
　　　元章

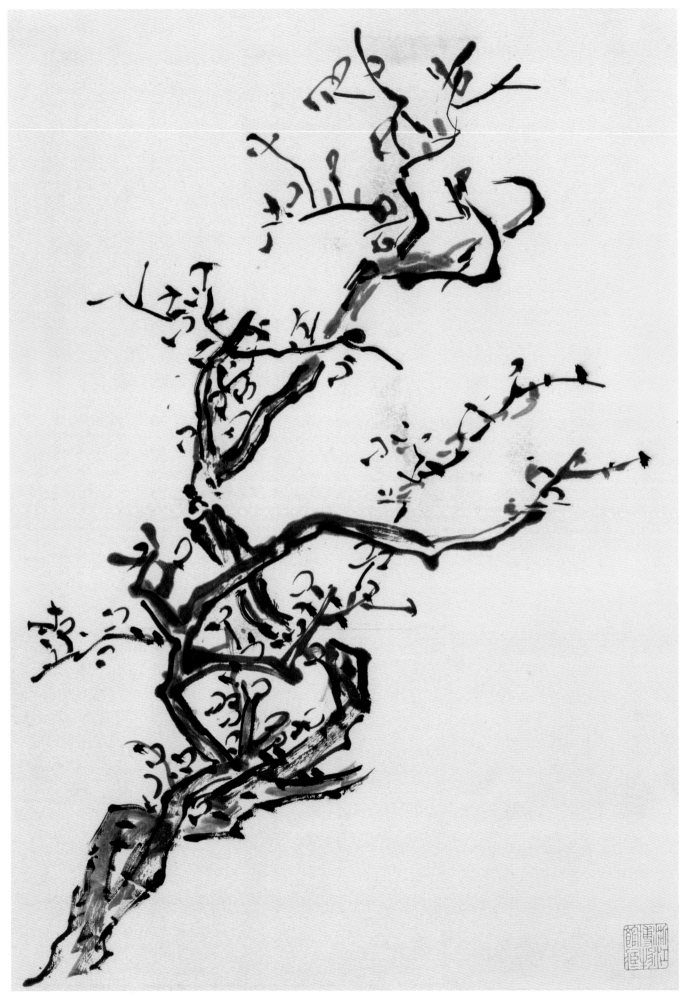

梅

纸本　39.4cm×27.9cm　浙江省博物馆藏

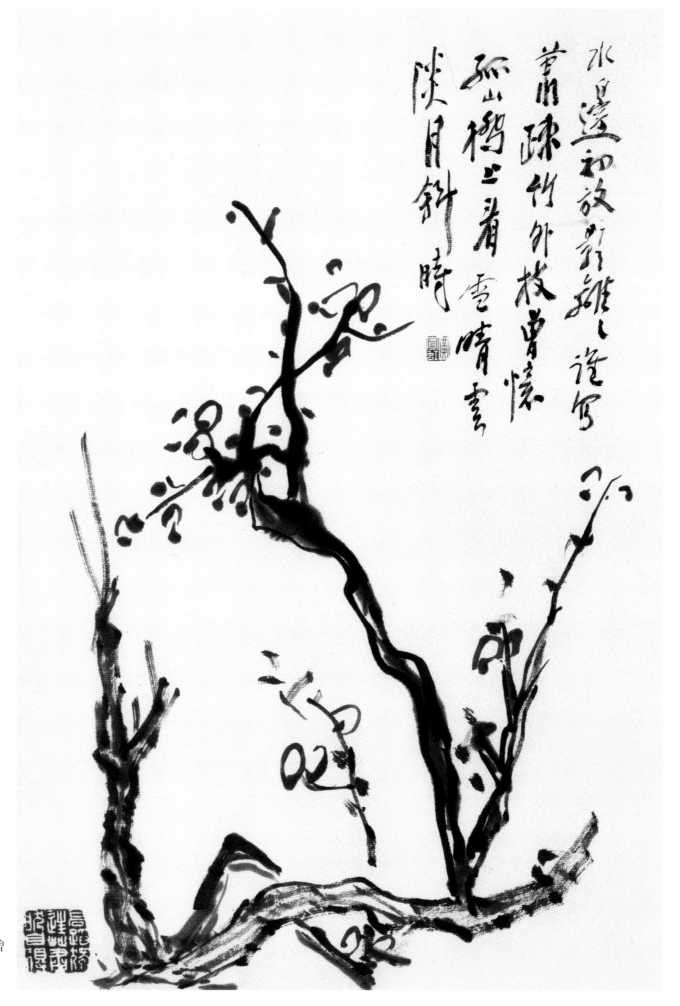

梅

纸本 41cm×28cm 私人藏

题识：水边初放影离离 谁写萧疏竹外枝 曾
忆孤山桥上看 雪晴云淡月斜时

钤印：黄宾虹 高蹈独往萧然自得

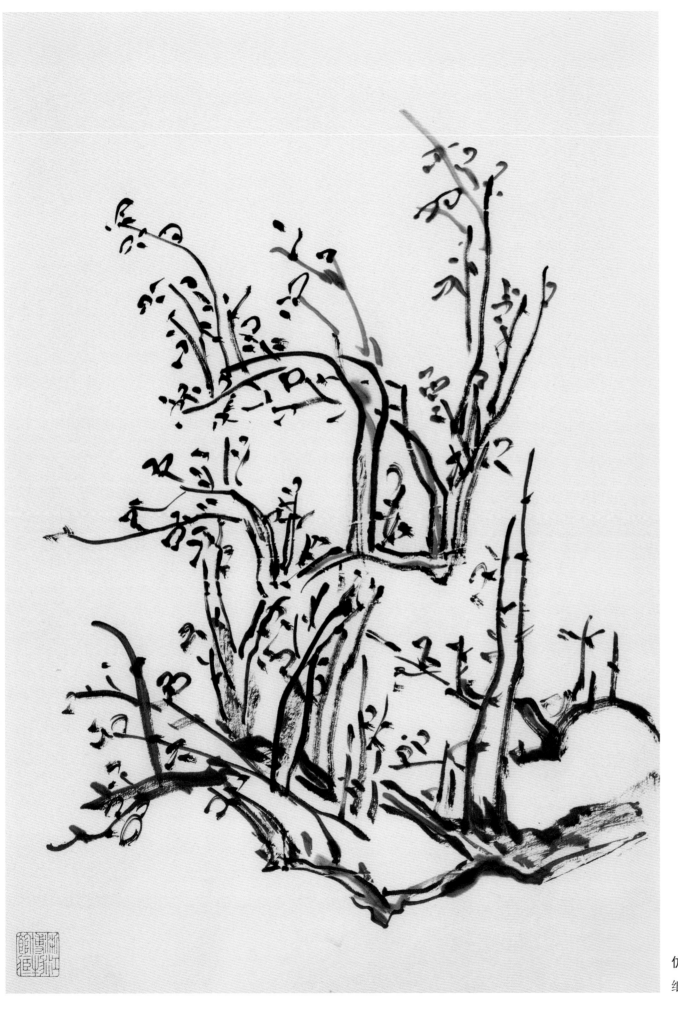

仿古墨梅　四幅　之一

纸本　39cm×29cm　浙江省博物馆藏

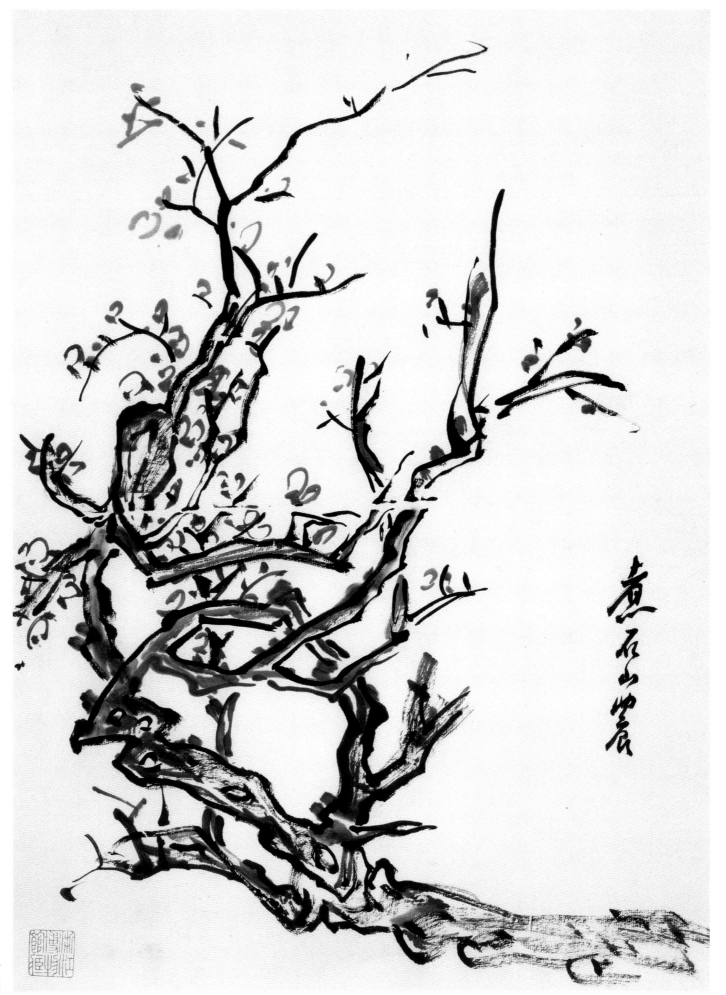

仿古墨梅 之二

题识：煮石山农

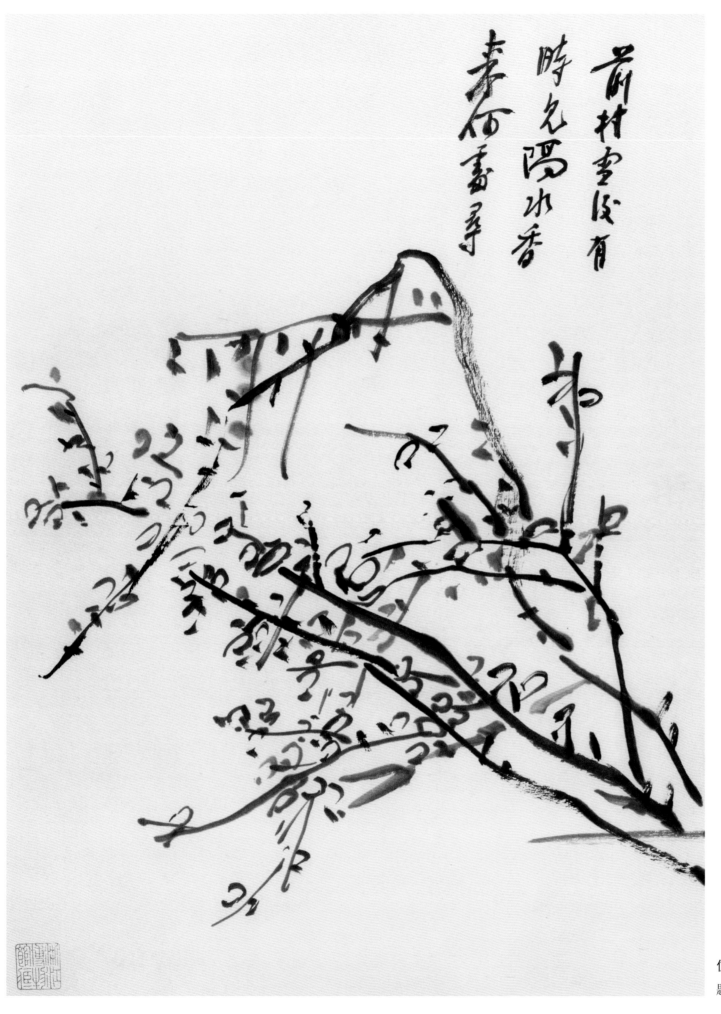

前村雪後有時見　隔水香來何處尋

仿古墨梅 之三

题识：前村雪后有时见　隔水香来何处寻

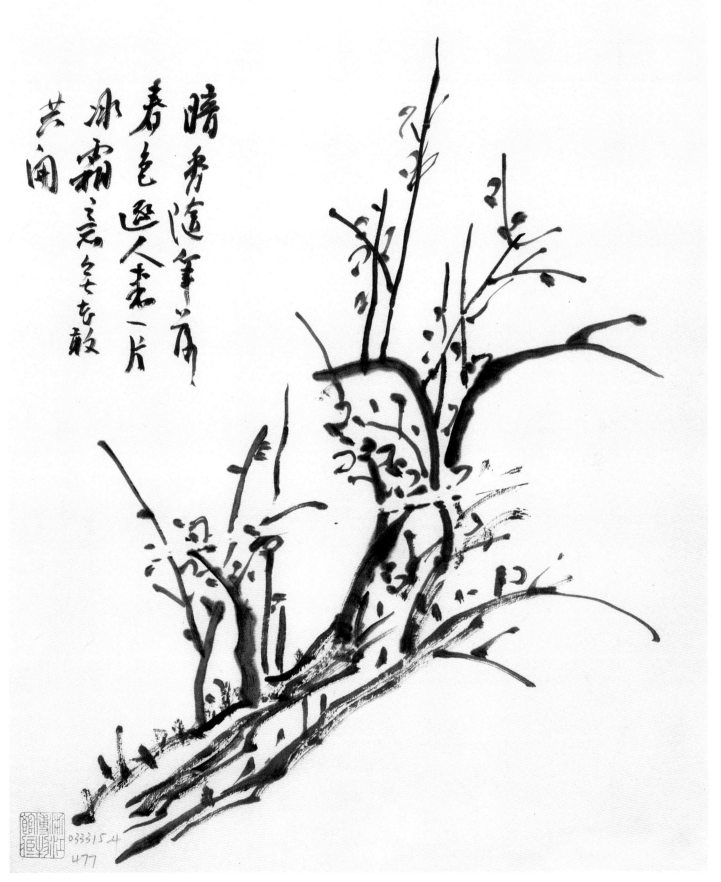

仿古墨梅 之四

题识：暗香随笔落　春色逐人来　一片冰
　　霜意　无花敢共开

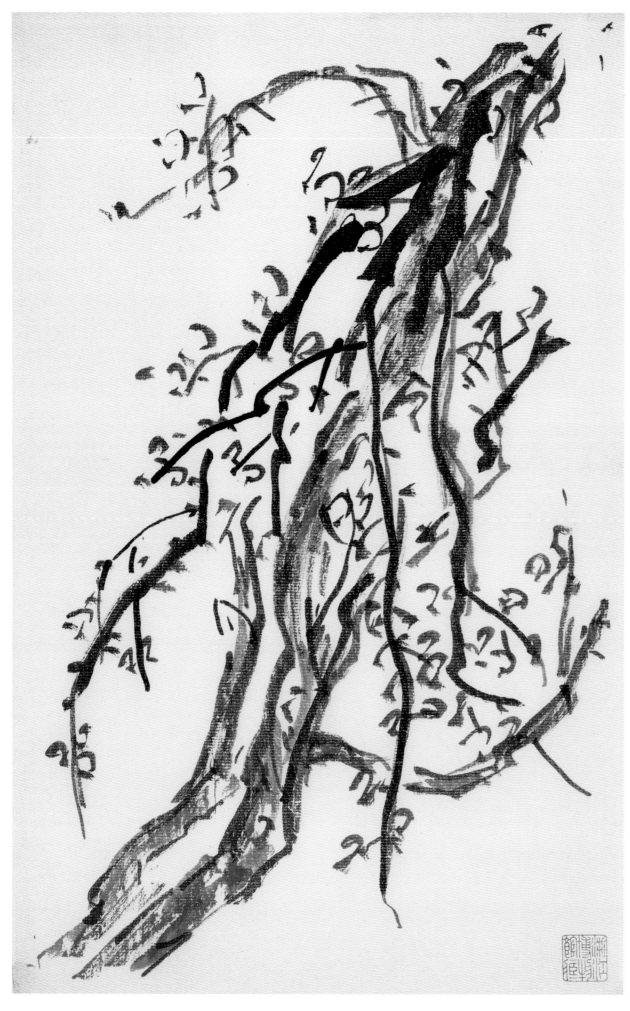

仿古墨梅　两幅　之一
纸本　39cm×24cm　浙江省博物馆藏

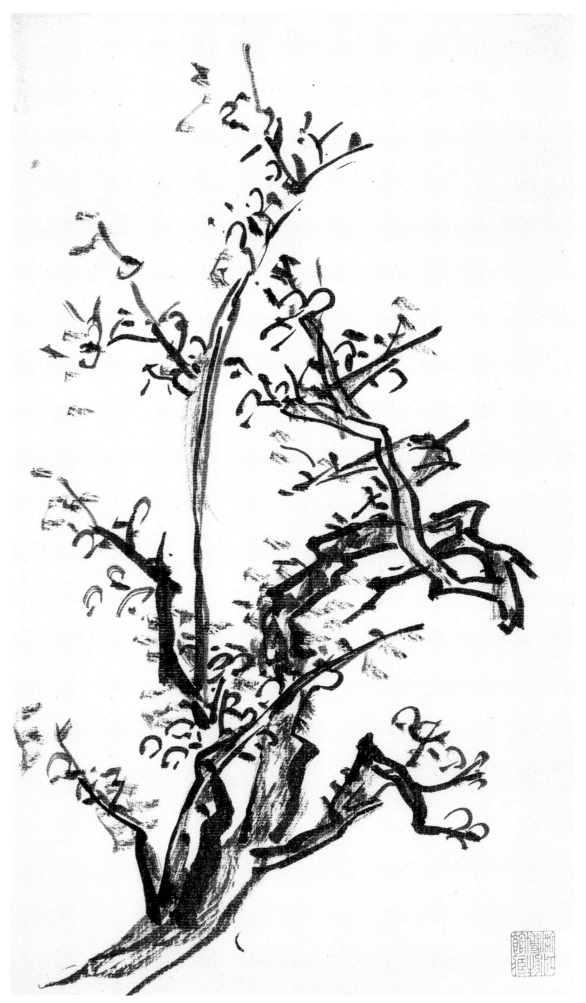

仿古墨梅　之二

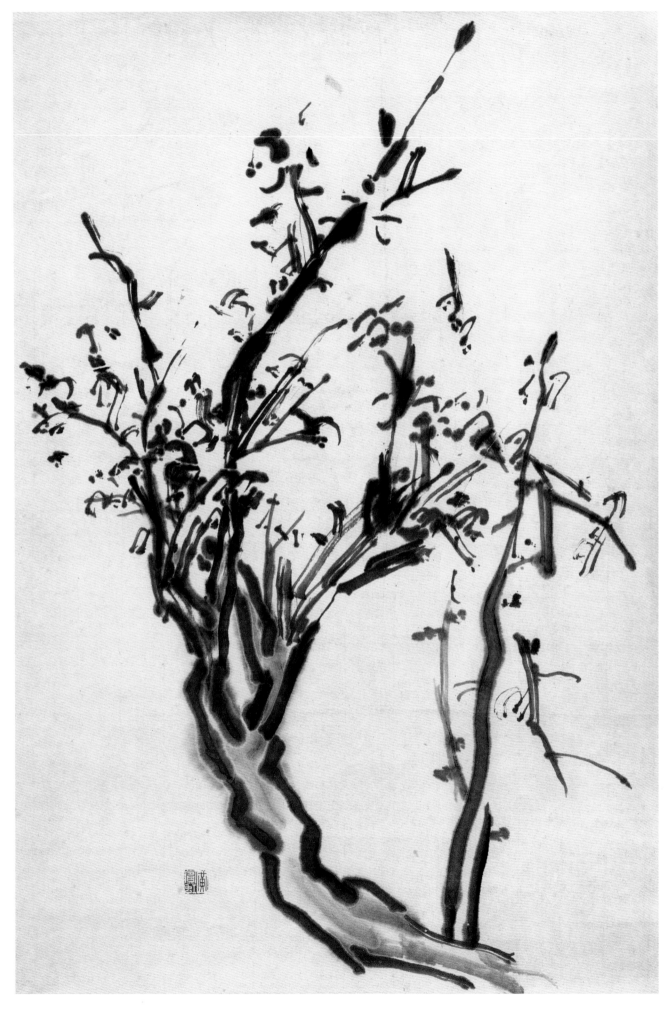

梅

纸本　40cm×27.5cm　温州市博物馆藏
钤印：黄宾虹

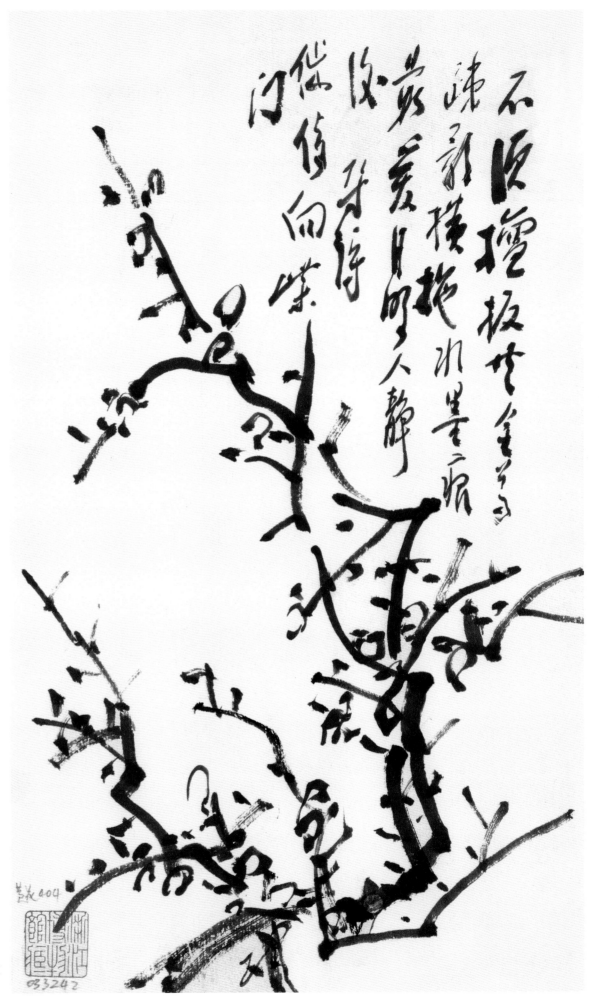

疏影

纸本　28cm×17cm　浙江省博物馆藏
题识：不须檀板共金尊　疏影横拖水墨痕　最爱
　　　月明人静后　寻诗徙倚向柴门

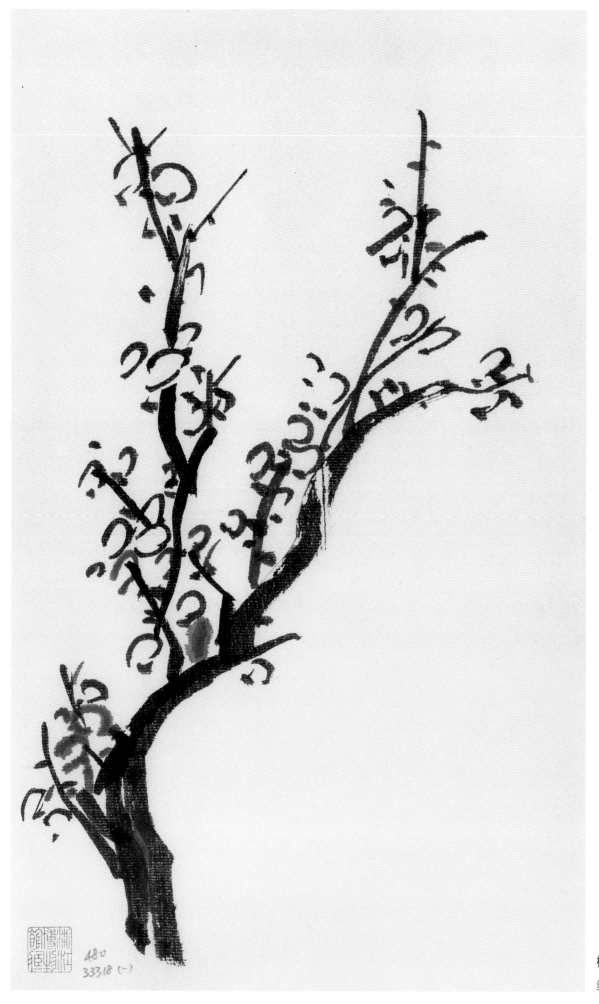

梅

纸本　39cm×24cm　浙江省博物馆藏

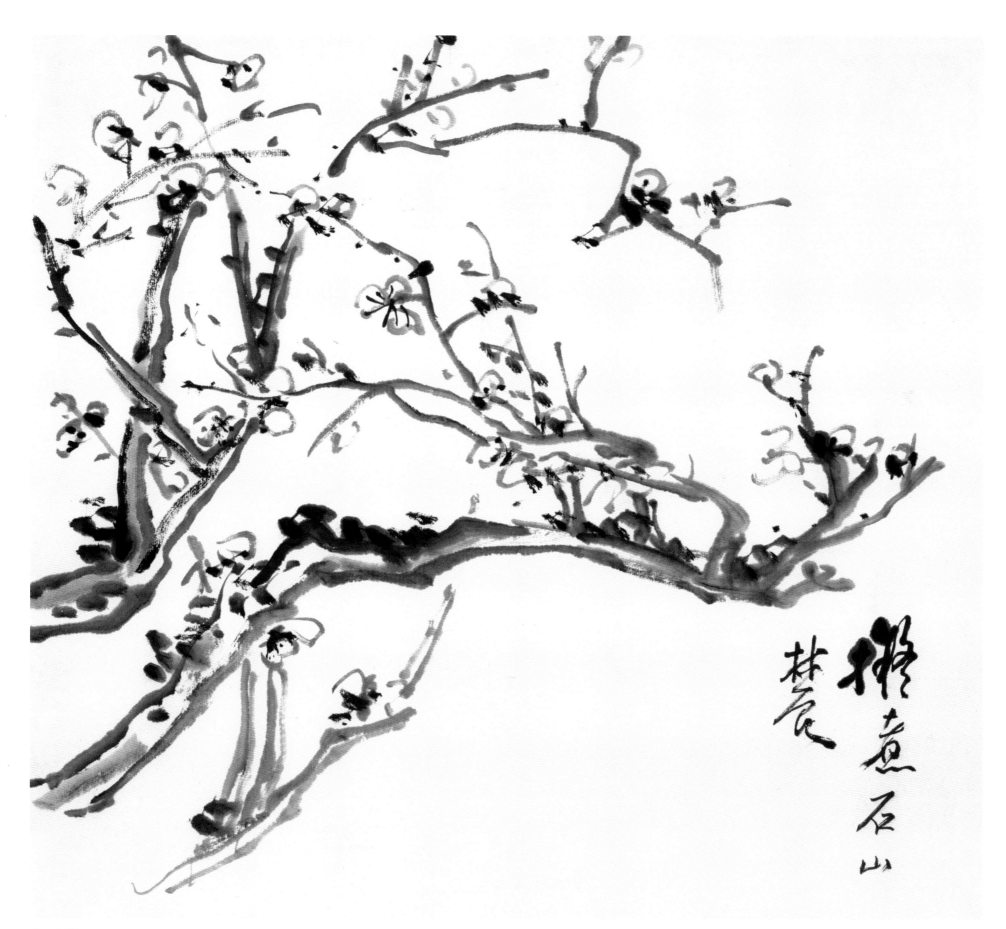

仿王冕梅

纸本　23cm×27cm　浙江省博物馆藏
题识：拟煮石山农

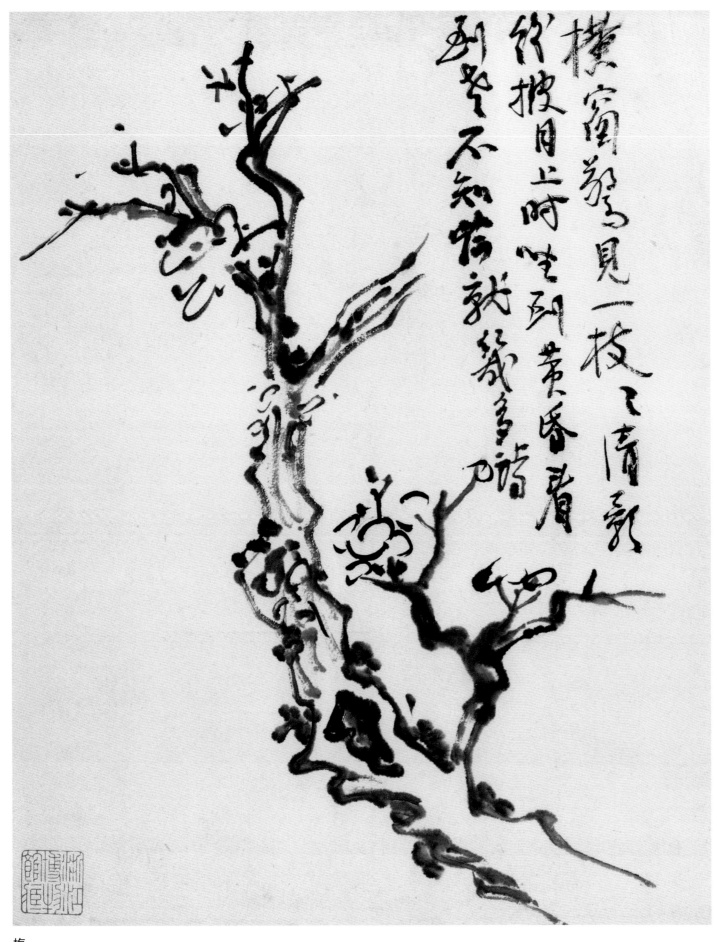

梅

纸本　27.2cm×23cm　浙江省博物馆藏

题识：横窗惊见一枝枝　清影纷披月上时　坐到黄昏看到老　不知吟就几多诗

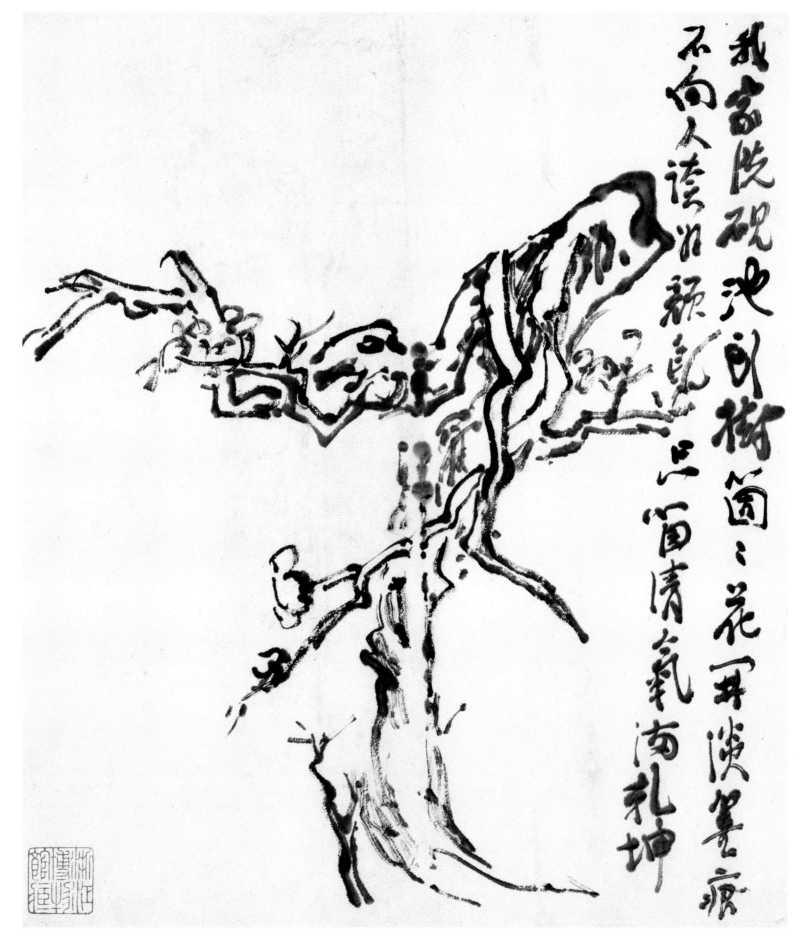

清气满乾坤

纸本　26.3cm×22.7cm　浙江省博物馆藏
题识：我家洗砚池头树　个个花开淡墨痕　不向人夸好颜色　只留清气满乾坤

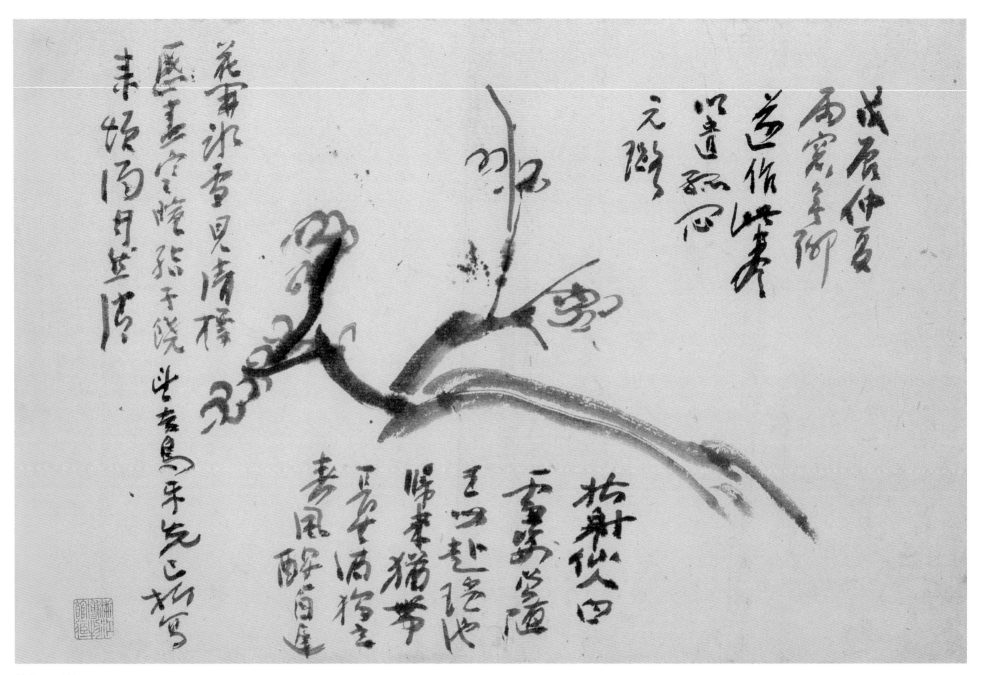

仿倪元璐梅

纸本　28cm×42cm　浙江省博物馆藏

题识：戊辰仲夏　雨窗无聊　遂作此卷　以遣孤闷　元璐　姑射仙人白雪姿　尝随王母赴瑶池　归来犹带长生酒　独立春风醒自迟　花开冰雪见清标　感尽寒暄结子
饶　望去乌牙先已折　写来烦渴井然消

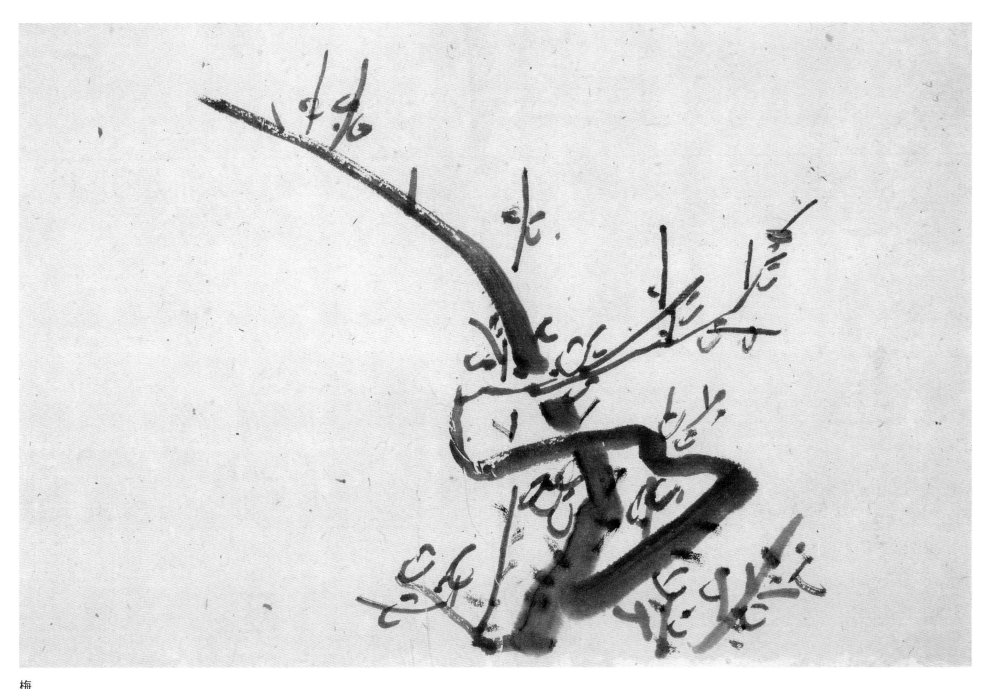

梅

纸本　28.5cm×45cm　浙江省博物馆藏

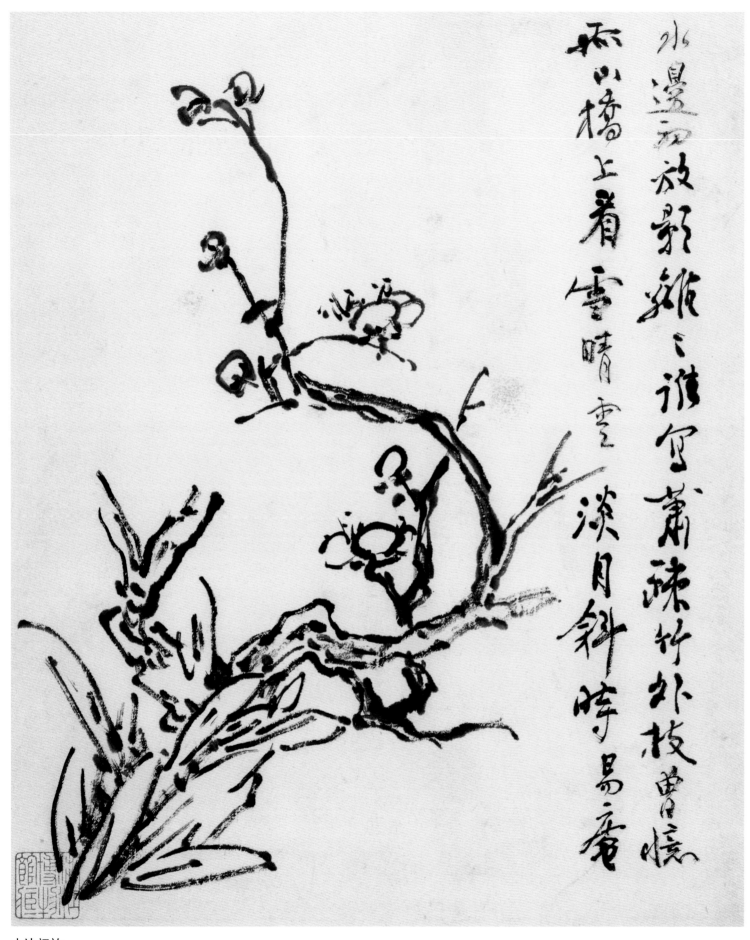

水边初放

纸本 26.2cm×21.7cm 浙江省博物馆藏

题识：水边初放影离离 谁写萧疏竹外枝 曾忆孤山桥上看 雪晴云淡月斜时 易庵

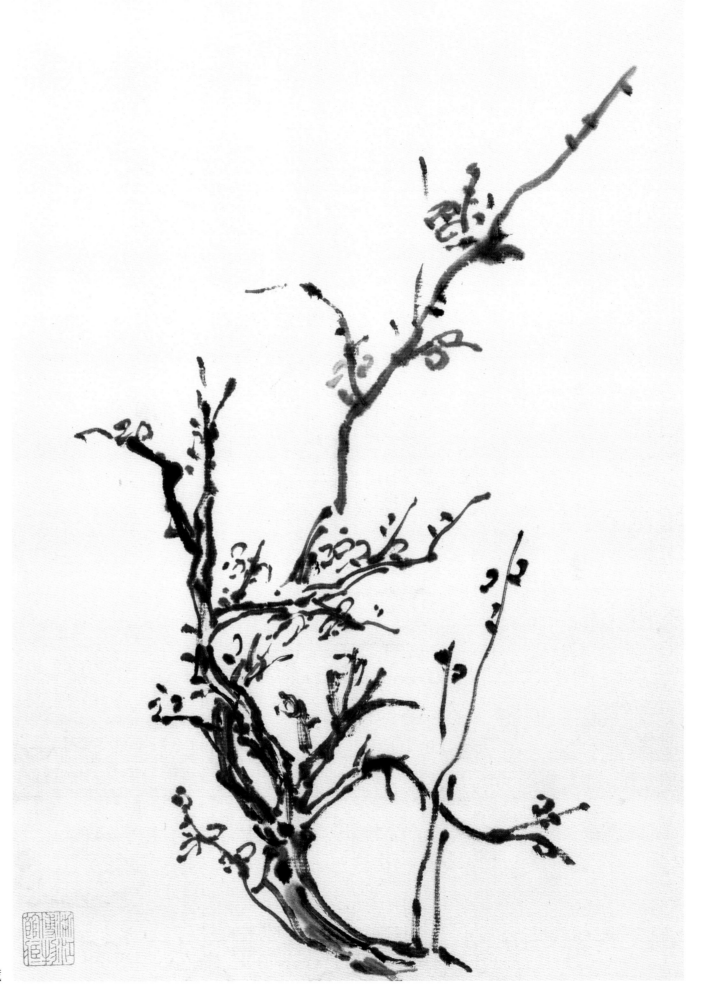

梅

纸本　35cm×28cm　浙江省博物馆藏

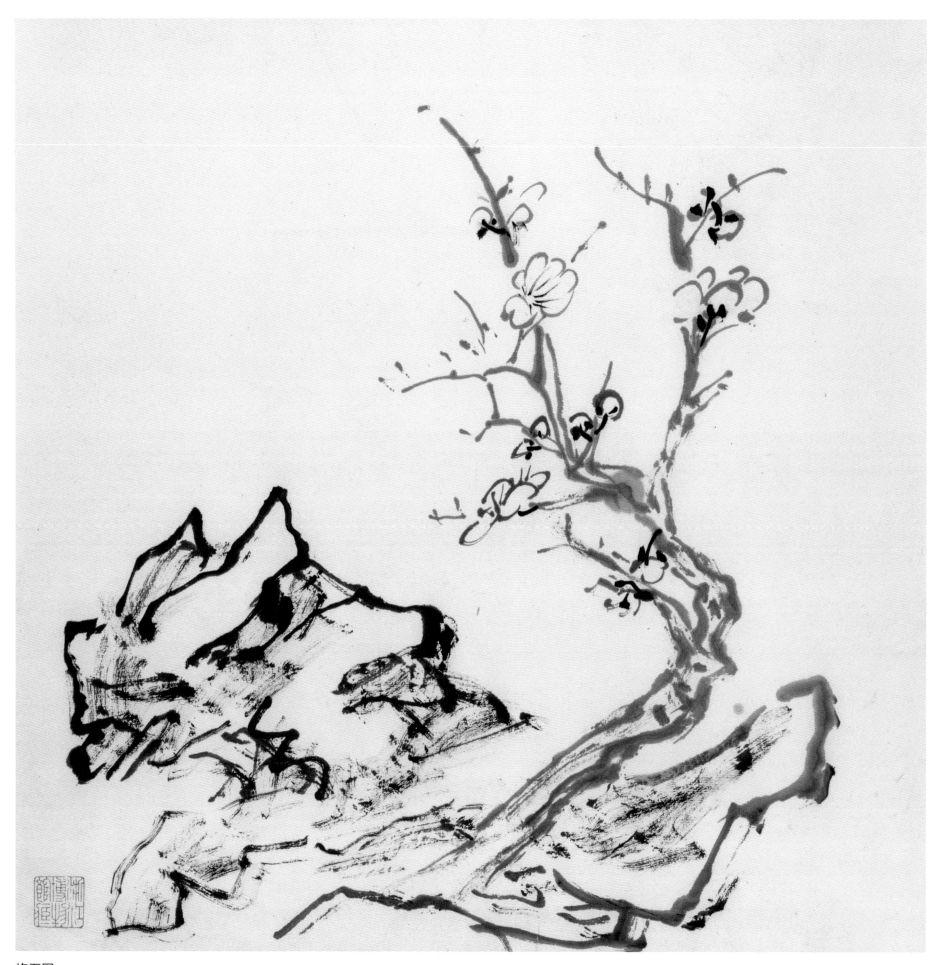

梅石图

纸本　34cm×34cm　浙江省博物馆藏

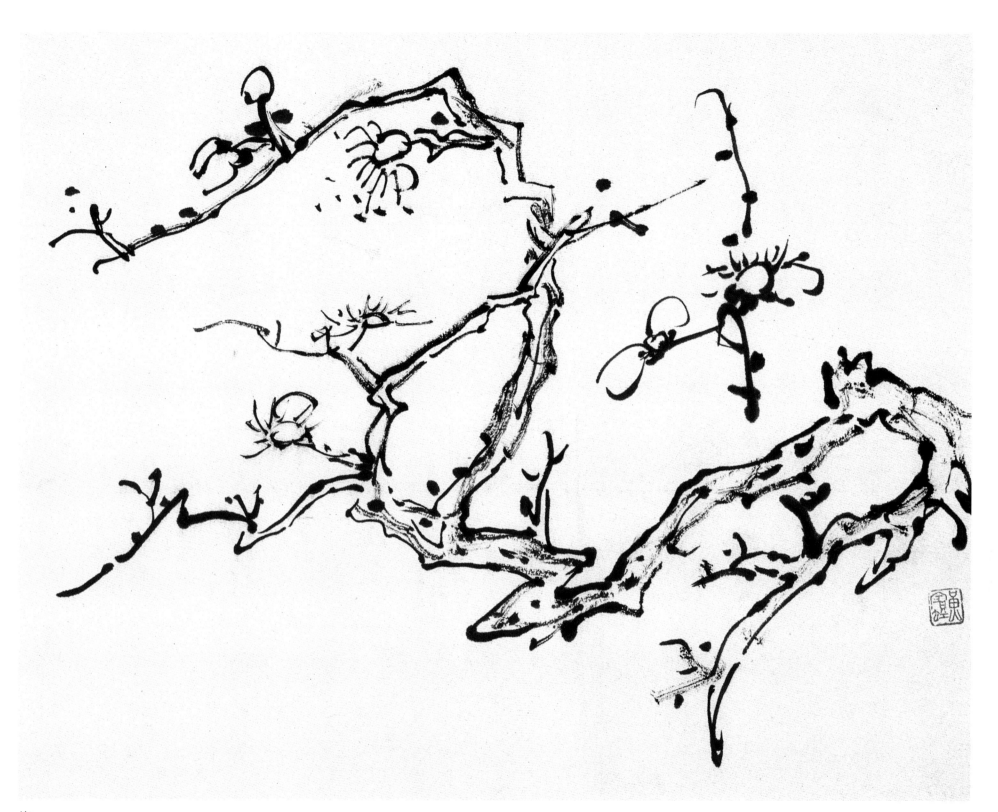

梅

纸本　19.5cm×25cm　私人藏

钤印：黄宾虹

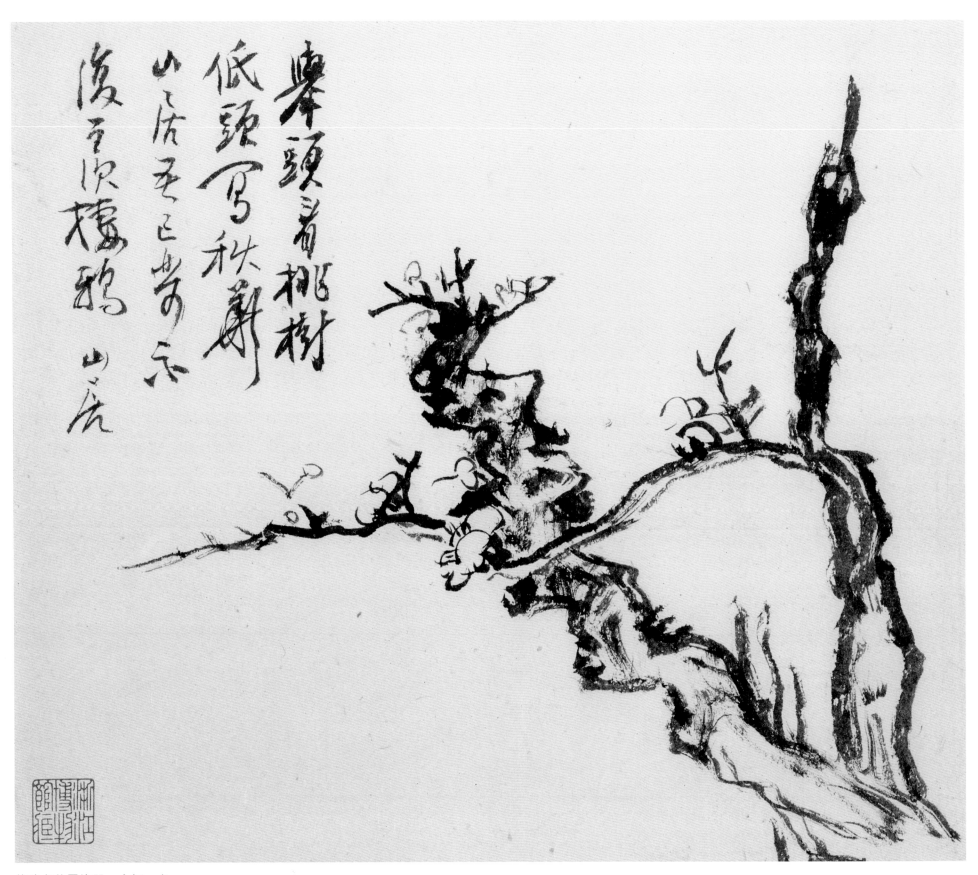

仿陈老莲墨梅册 十幅 之一

纸本 24.6cm×29.2cm 浙江省博物馆藏

题识：举头看桃树 低头写秋华 山居吾已乐 不复羡栖鸦 山居

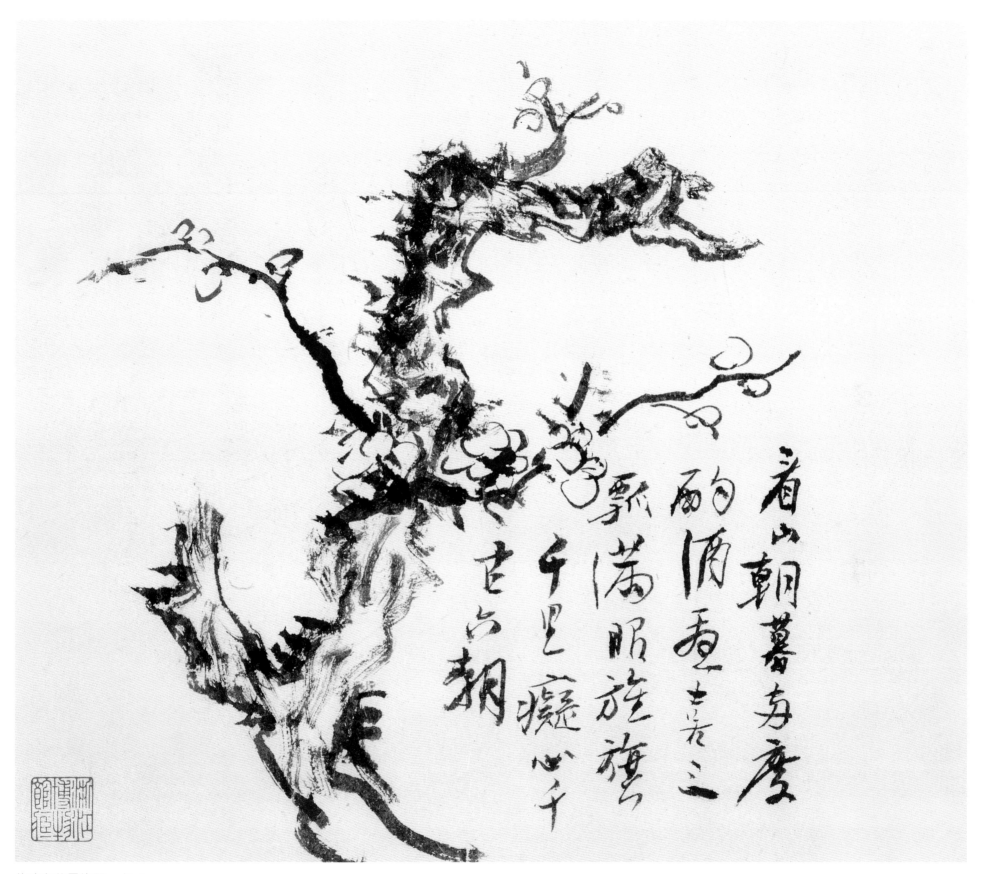

仿陈老莲墨梅册 之二

题识：看山朝暮两度　酌酒忧喜三瓢　满眼旌旗千里　痴心千古六朝

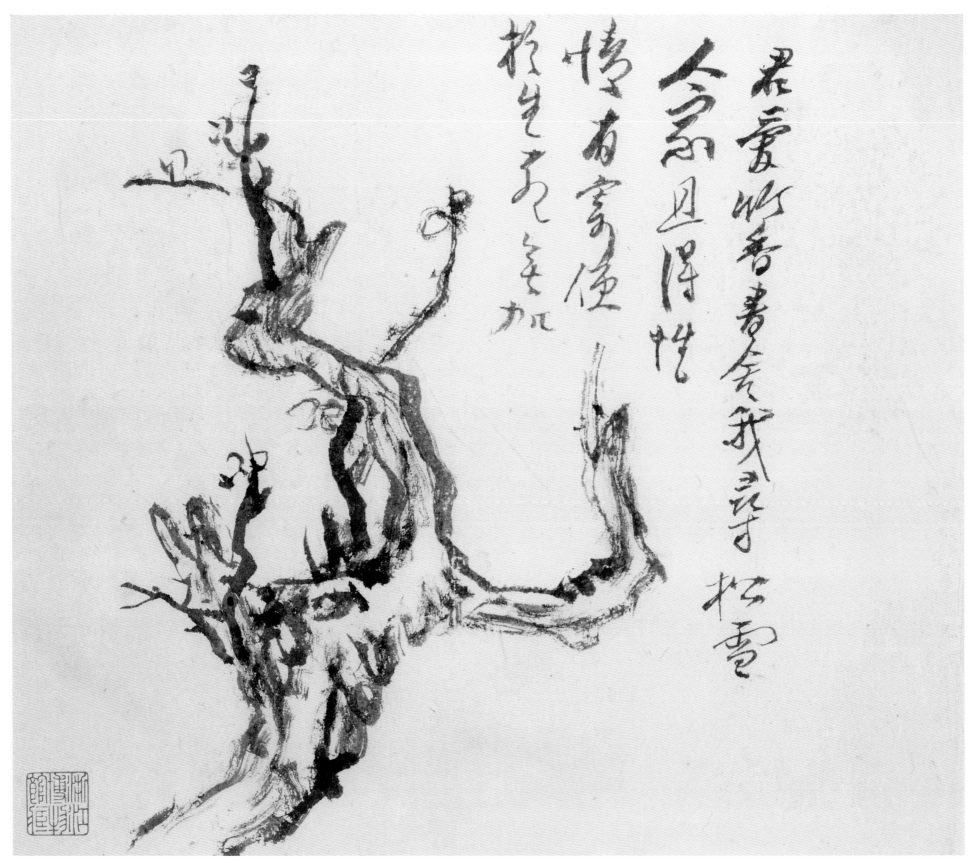

君愛竹香書舍我尋松雪人家且得性情有寄便生死無加 松雪

仿陈老莲墨梅册 之三

题识：君爱竹香书舍　我寻松雪人家　且得性情有寄　便于生死无加

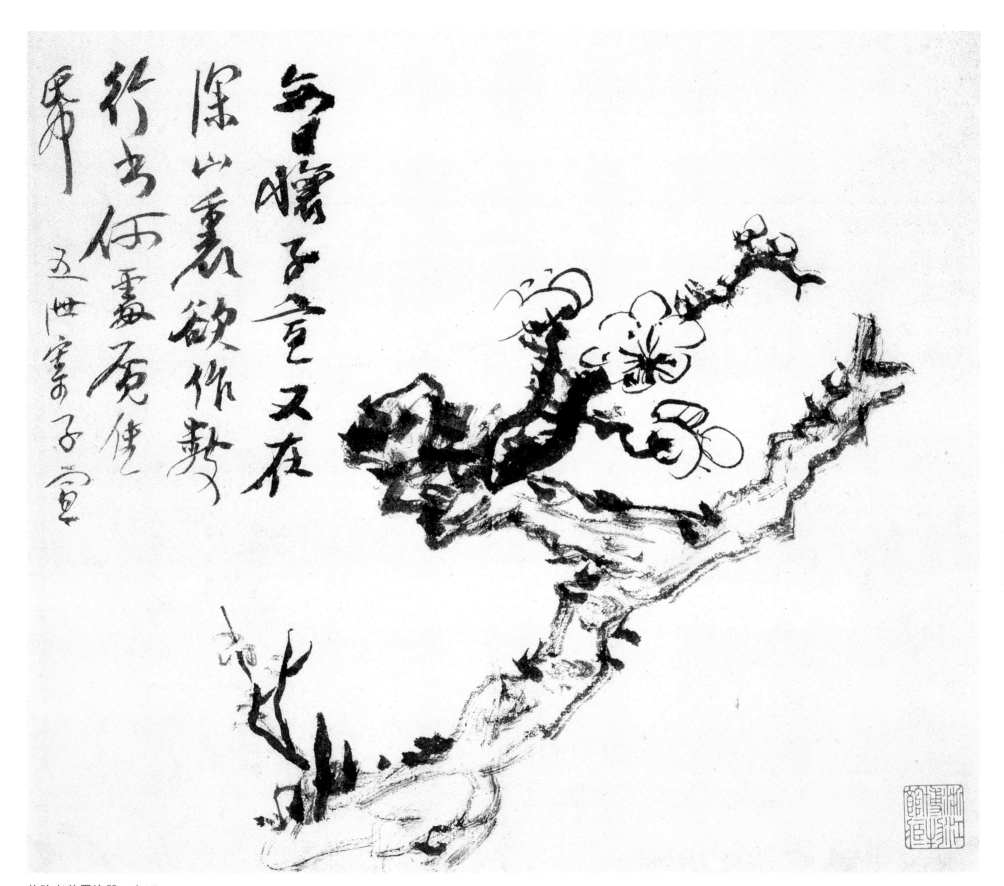

仿陈老莲墨梅册 之四

题识：每日怀子宣　又在深山里　欲作数行书　何处觅佳纸　五泄寄子宣

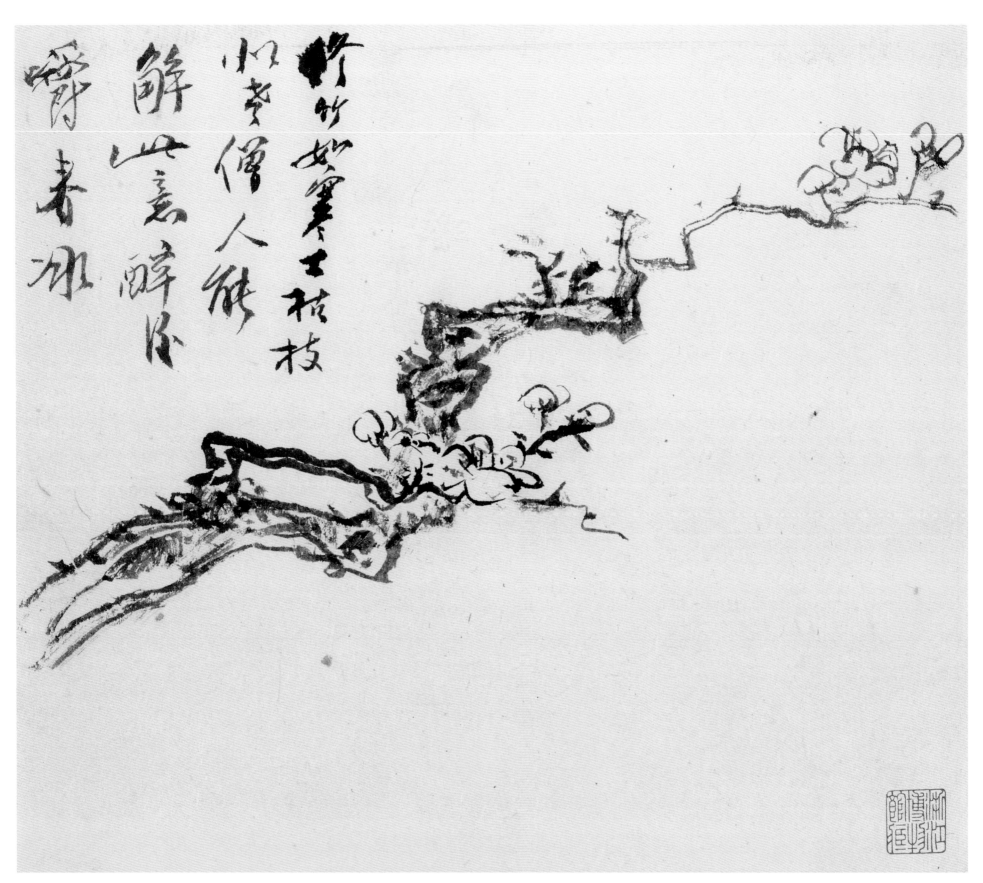

修竹如寒士
枯枝似老僧
人能解此意
醉后嚼春冰

仿陈老莲墨梅册　之五

题识：修竹如寒士　枯枝似老僧　人能解此意　醉后嚼春冰

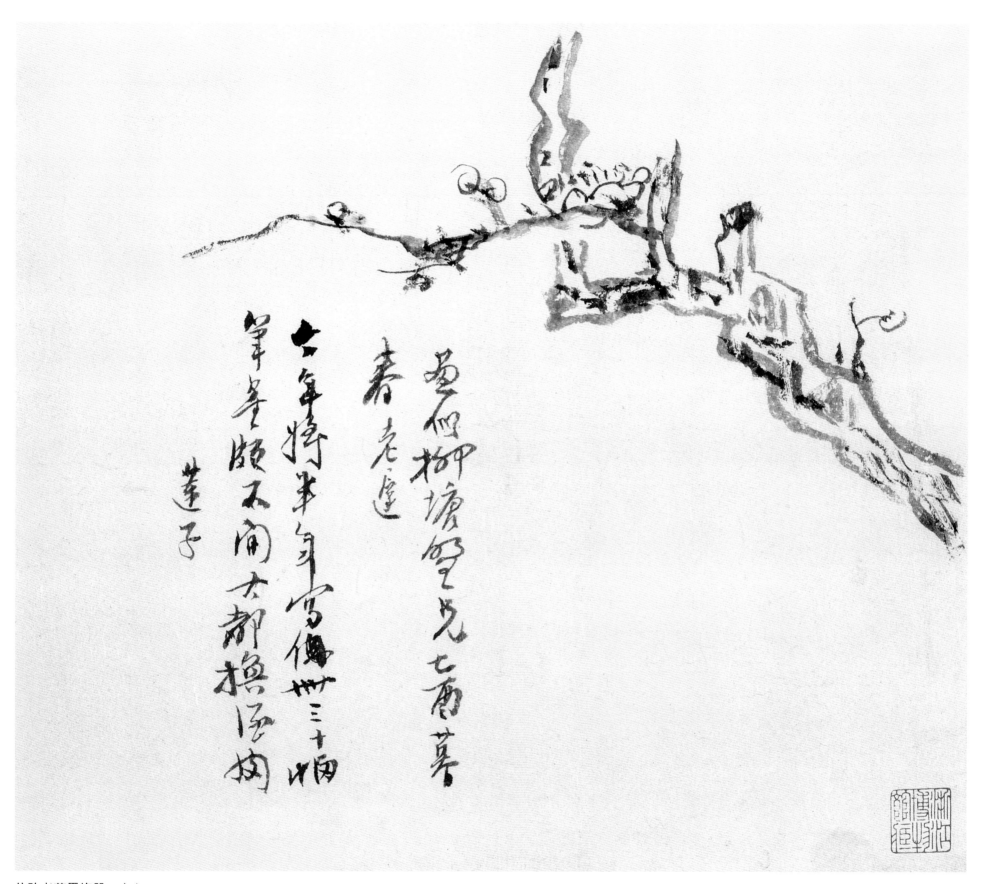

仿陈老莲墨梅册 之六

题识：画似柳塘盟兄 乙酉暮春 老迟 今年将半年 写佛册三十幅 笔墨颇不闲 大都换酒肉 莲子

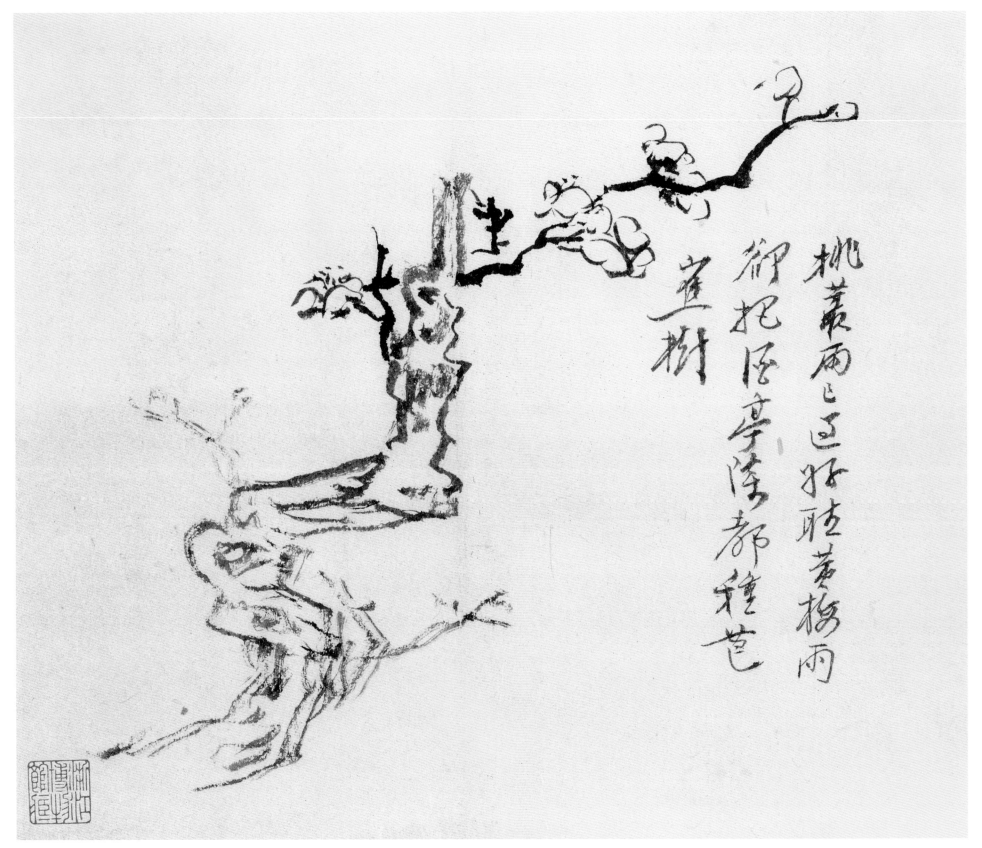

桃丛雨已过
好听黄梅雨
却把酒亭除
都种芭蕉树

仿陈老莲墨梅册 之七

题识：桃丛雨已过　好听黄梅雨　却把酒亭除　都种芭蕉树

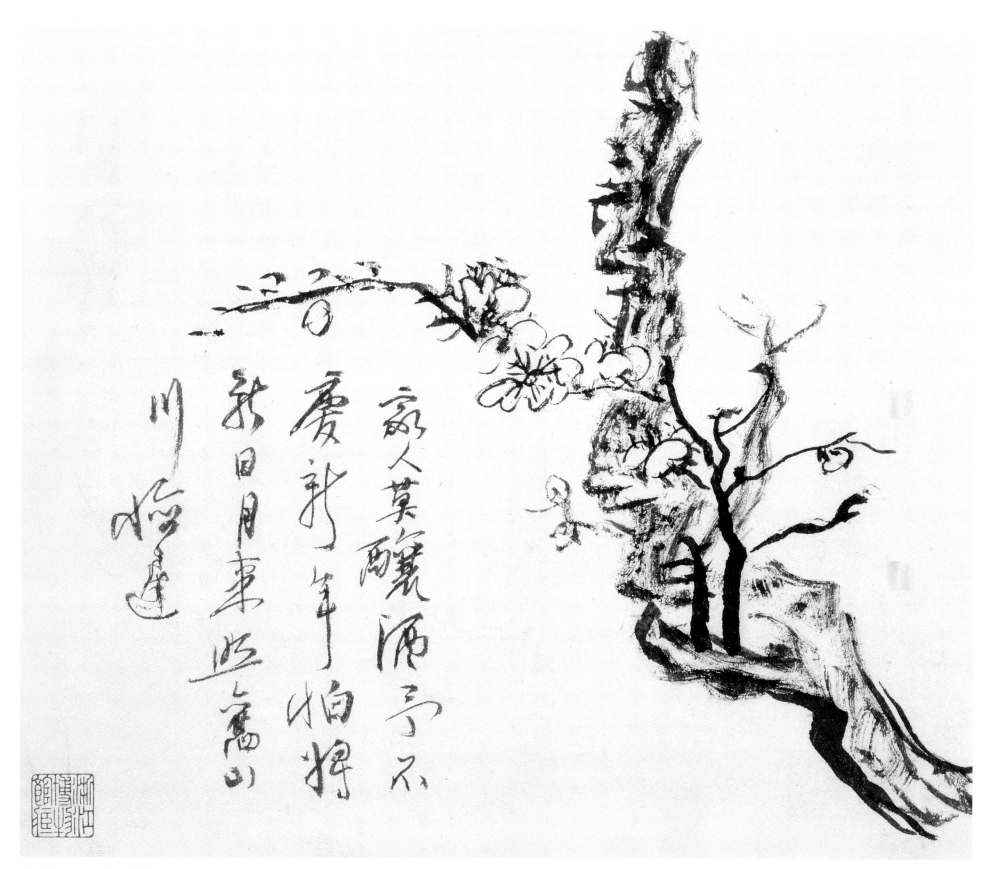

仿陈老莲墨梅册　之八

题识：家人莫酿酒　予不庆新年　怕将新日月　来照旧山川　悔迟

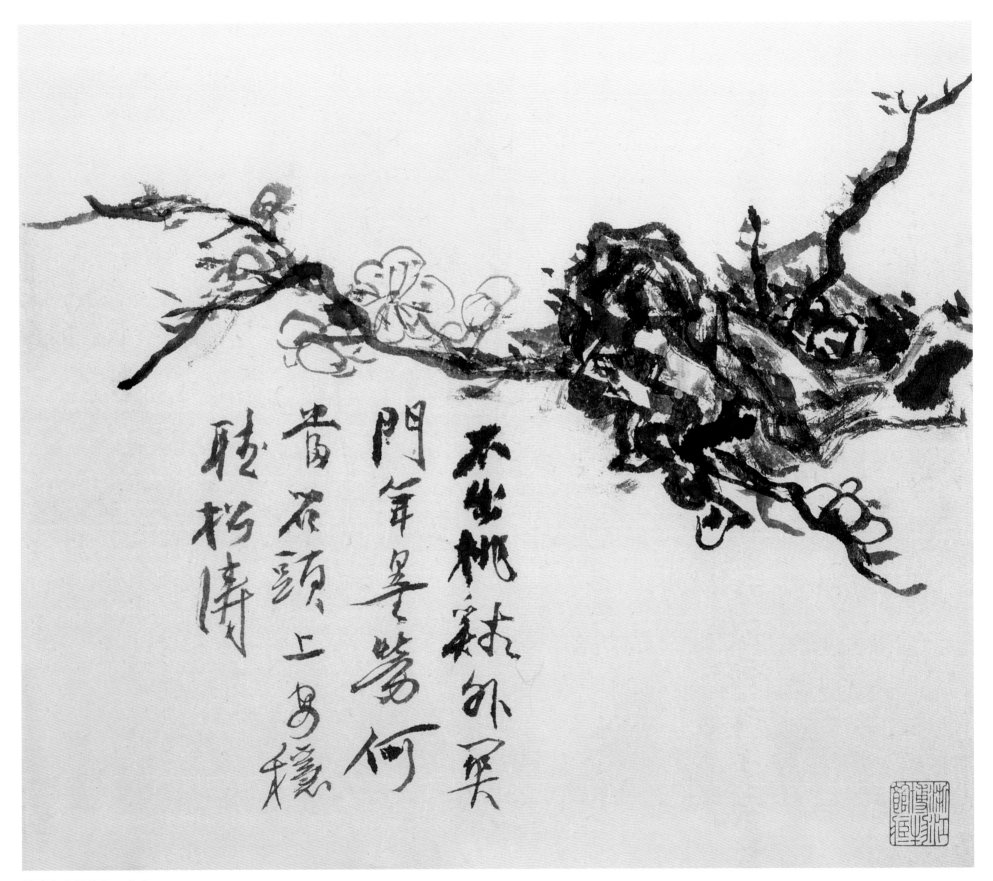

不出桃溪外　关门笔墨劳　何当石头上　安稳听松涛

仿陈老莲墨梅册　之九

题识：不出桃溪外　关门笔墨劳　何当石头上　安稳听松涛

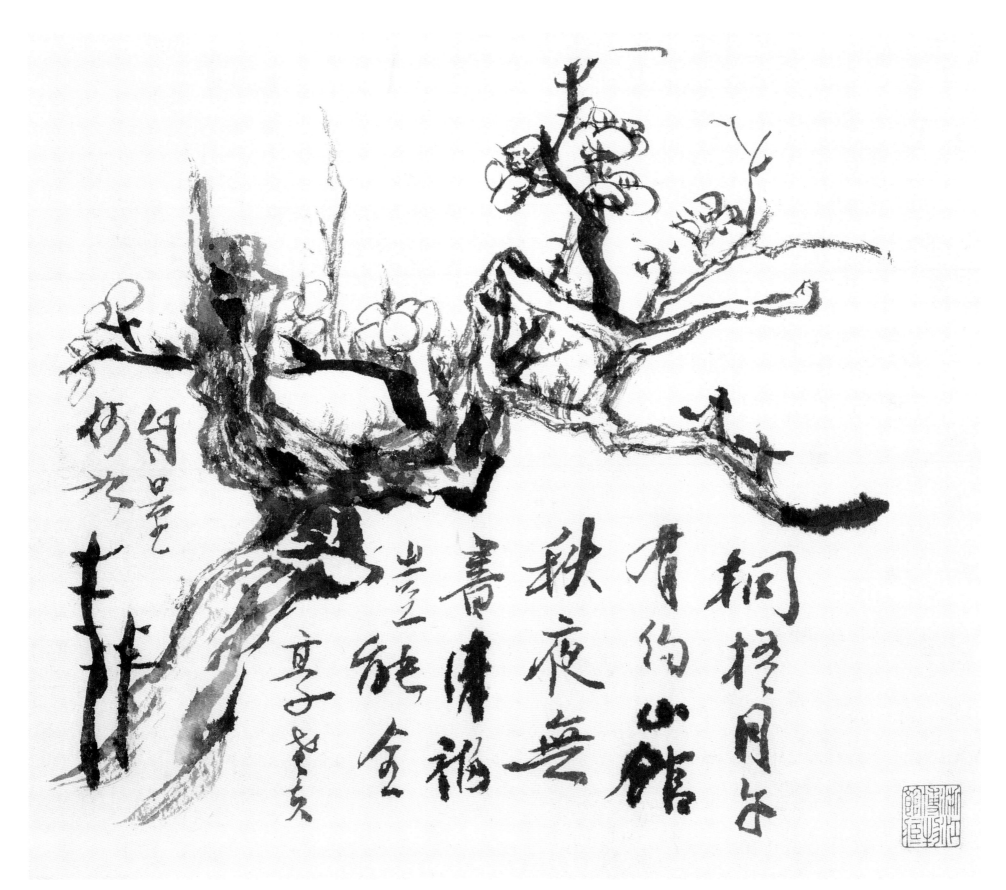

仿陈老莲墨梅册 之十

题识：桐梧月午有约 山馆秋夜无书 清福岂能全享 老夫自量何如

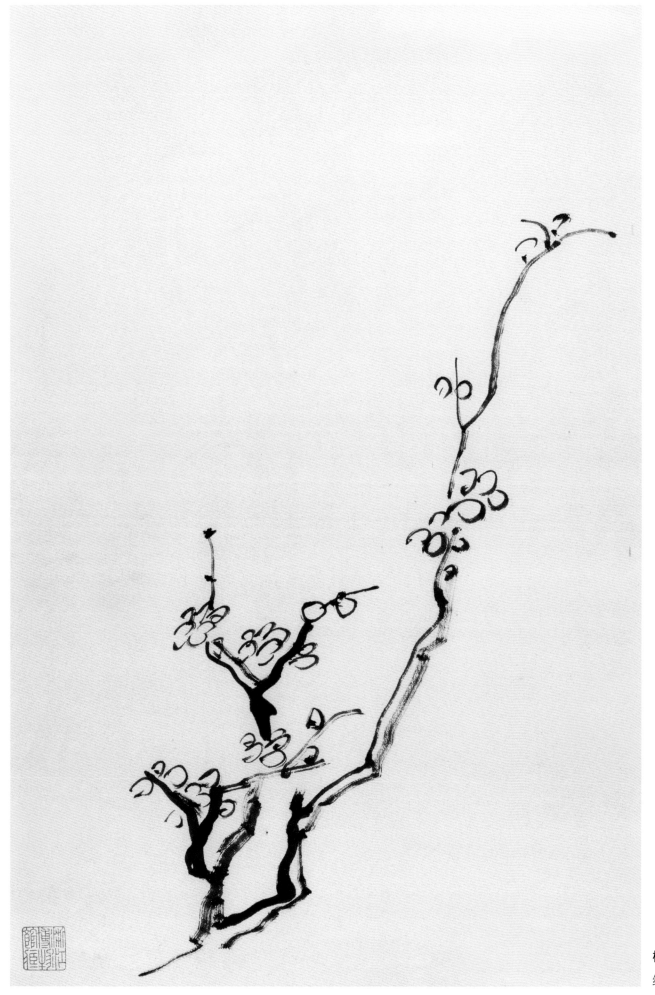

梅

纸本　40cm×31cm　浙江省博物馆藏

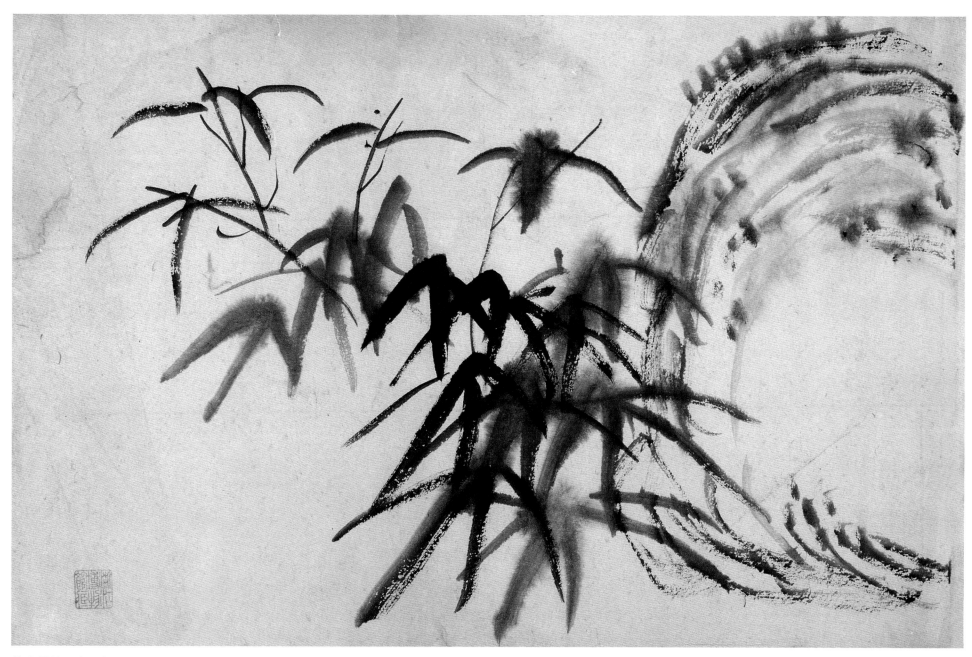

仿古墨竹　十七幅　之一

纸本　30cm×45cm　浙江省博物馆藏

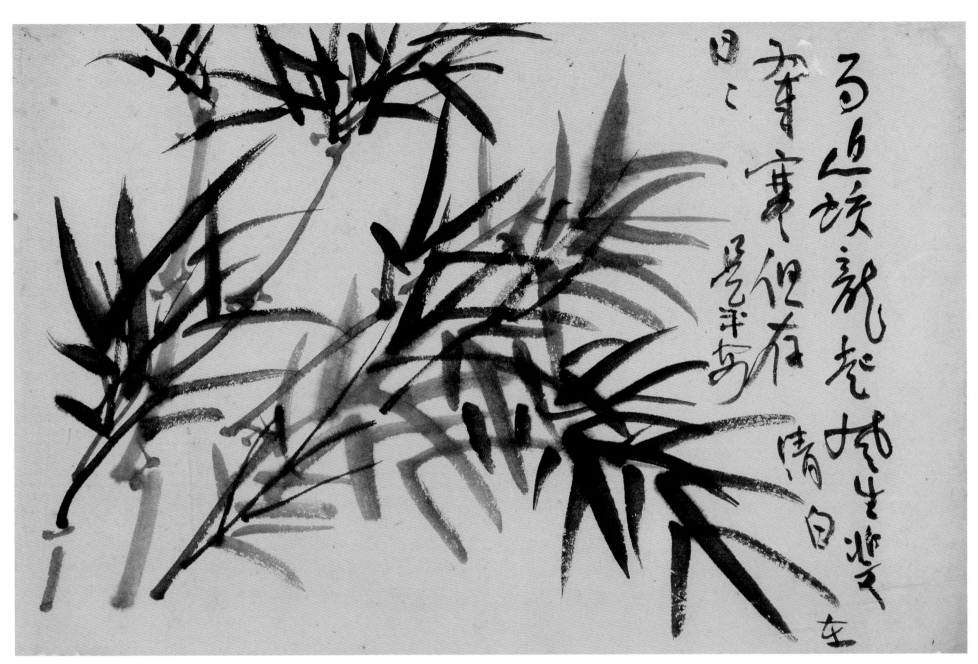

仿古墨竹 之二
题识：雨近蛟龙起 风生斐翠寒 但存清白在 日日是平安

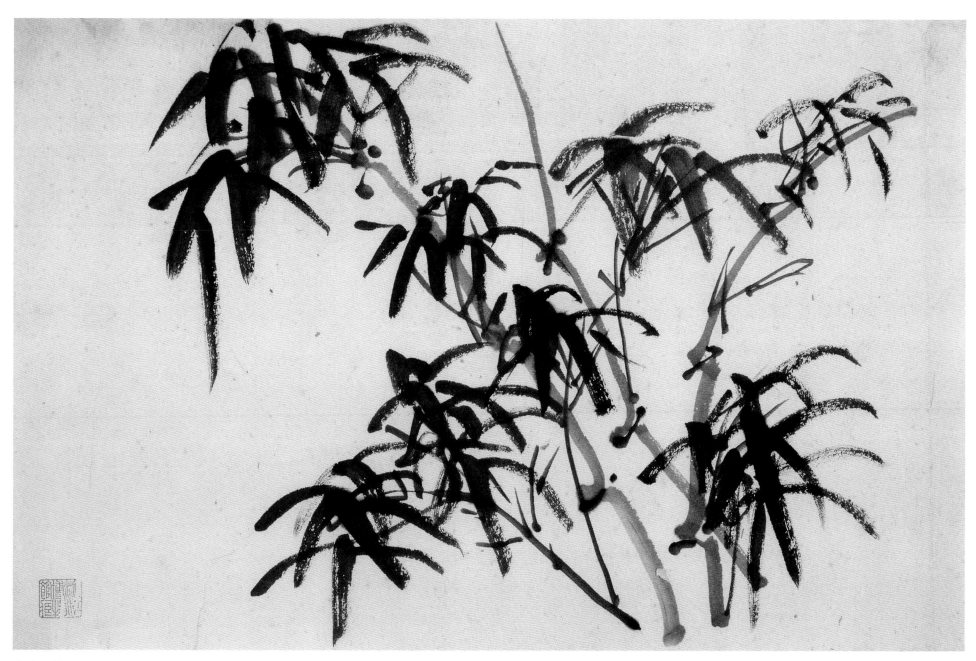

仿古墨竹　之三

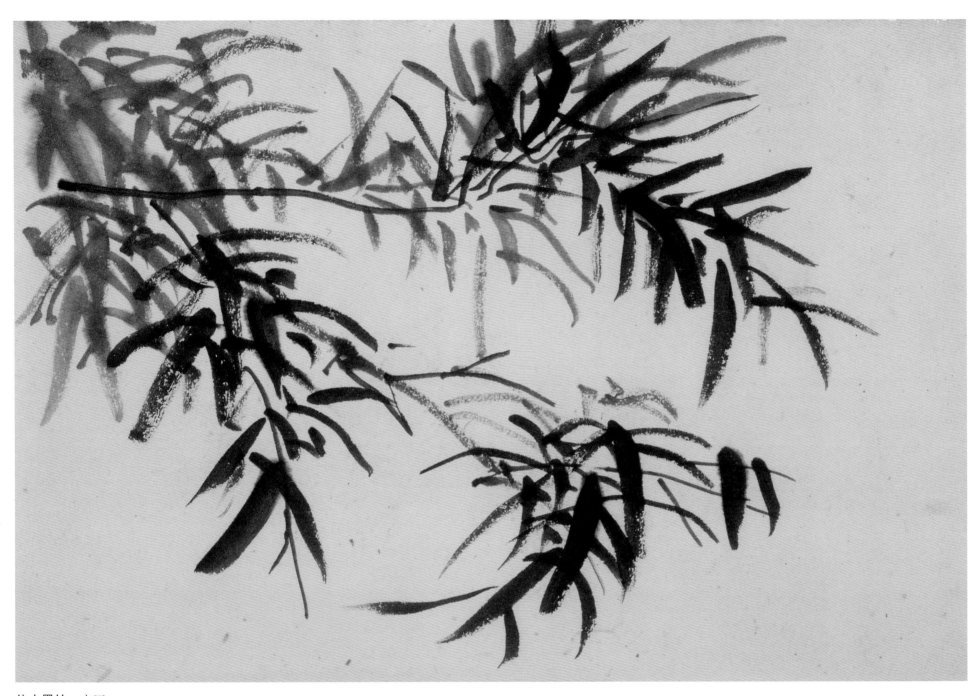

仿古墨竹　之四

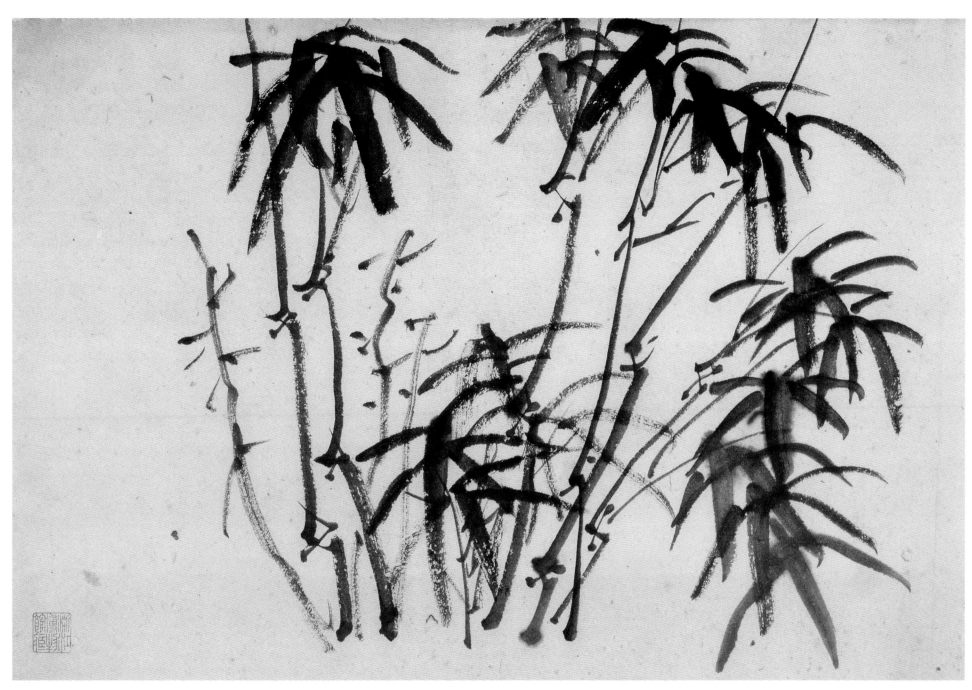

仿古墨竹　之五

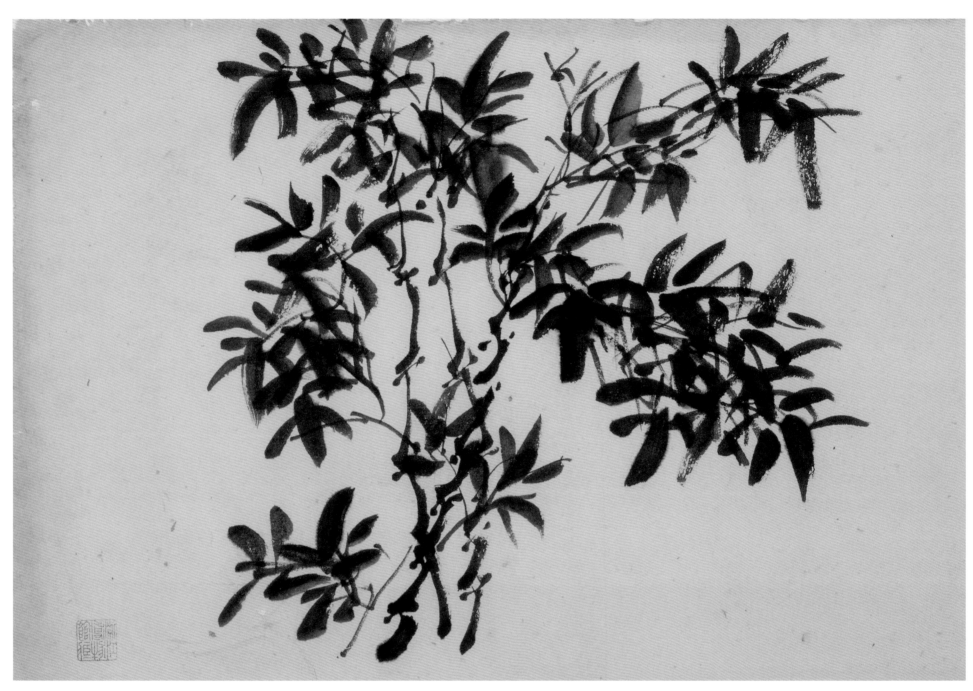

仿古墨竹 之六

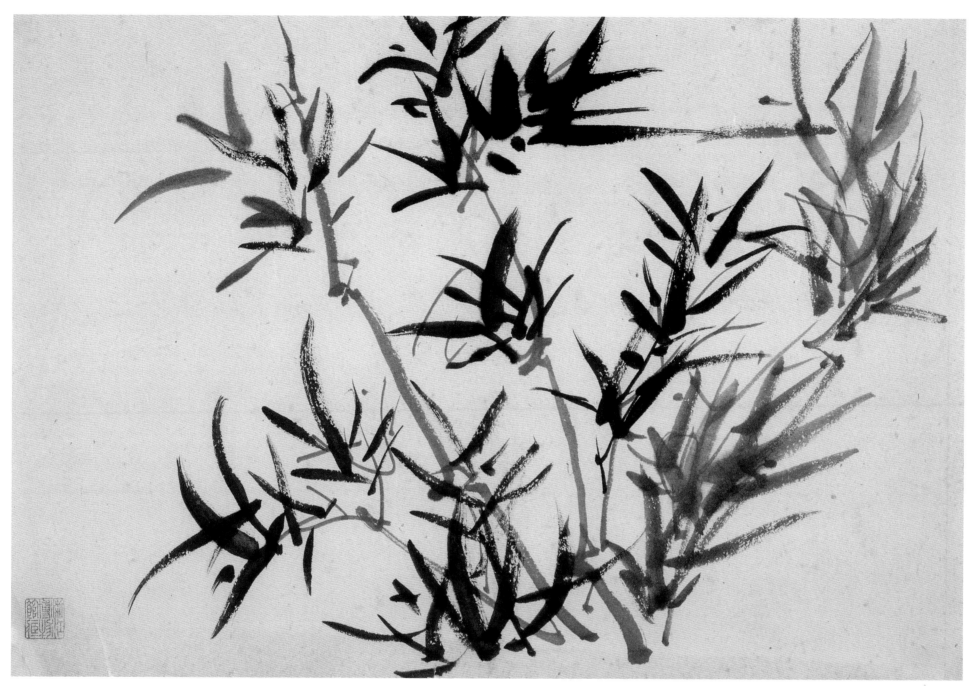

仿古墨竹　之七

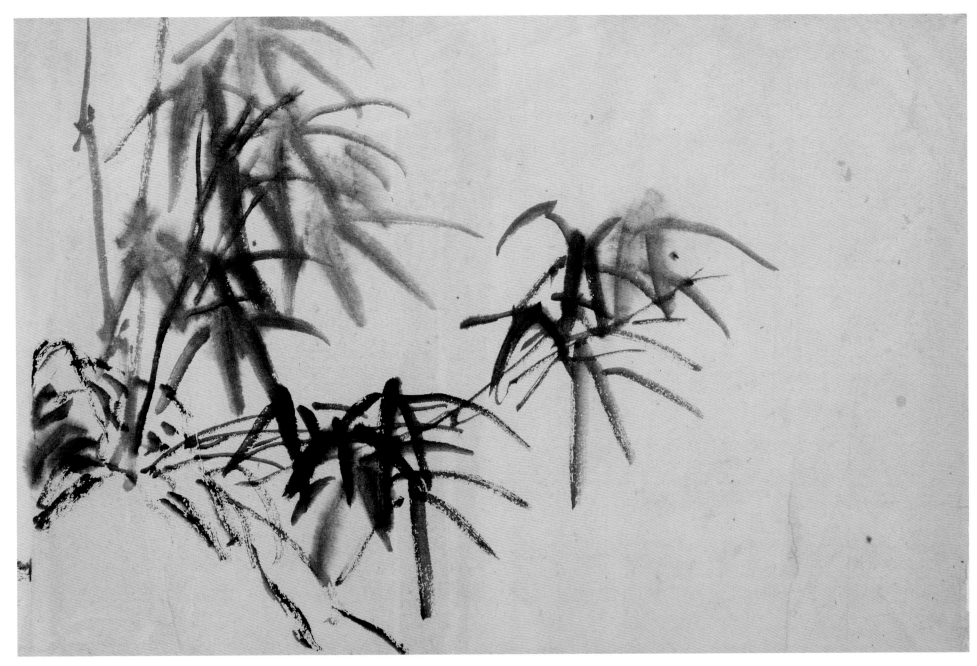

仿古墨竹 之八

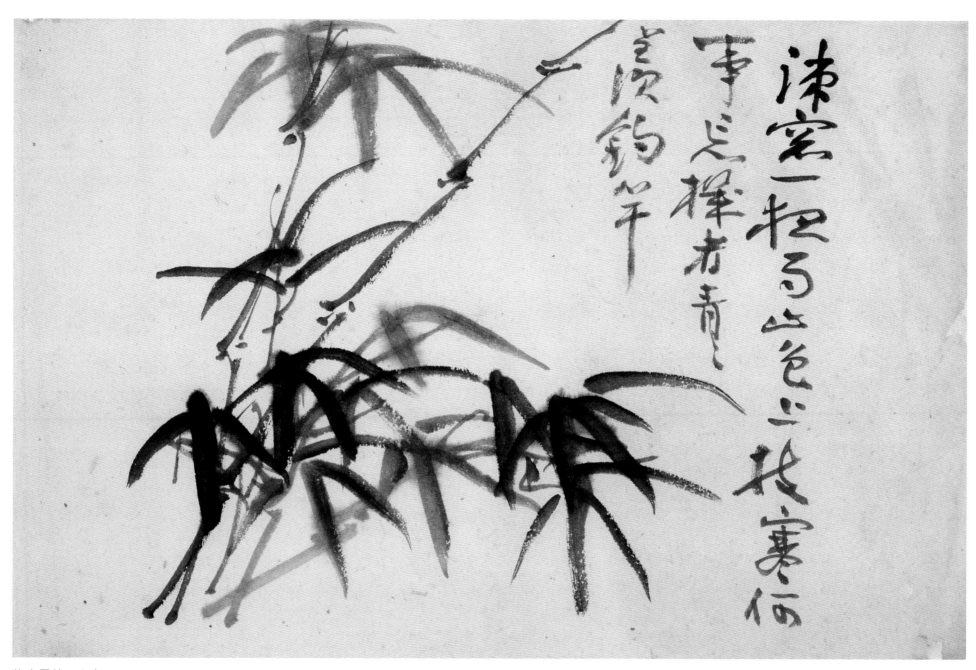

仿古墨竹　之九

题识：疏窗一夜雨　山色上枝寒　何事忘机者　青青羡钓竿

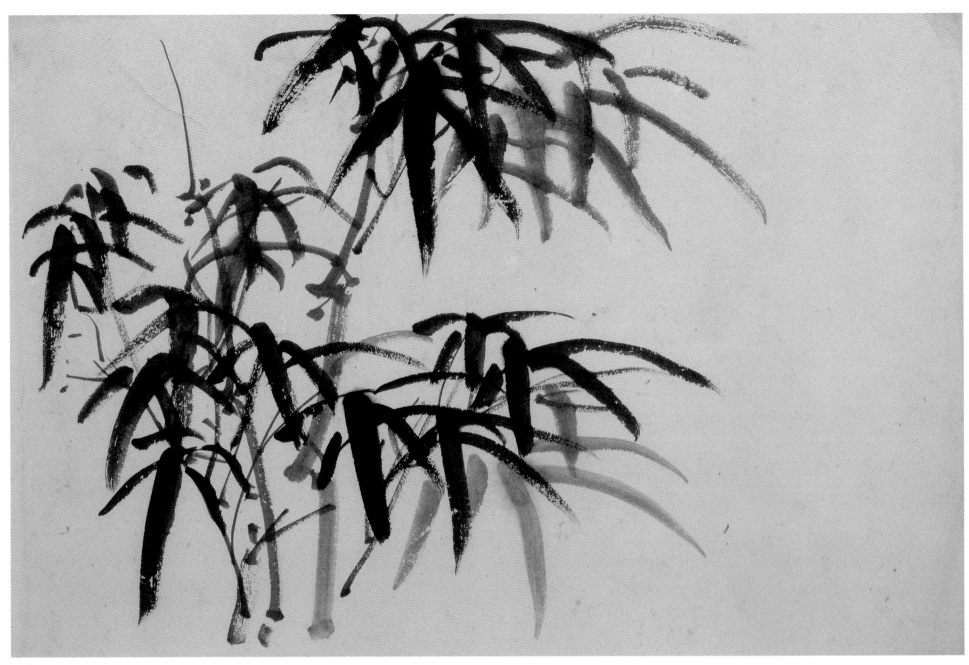

仿古墨竹　之十

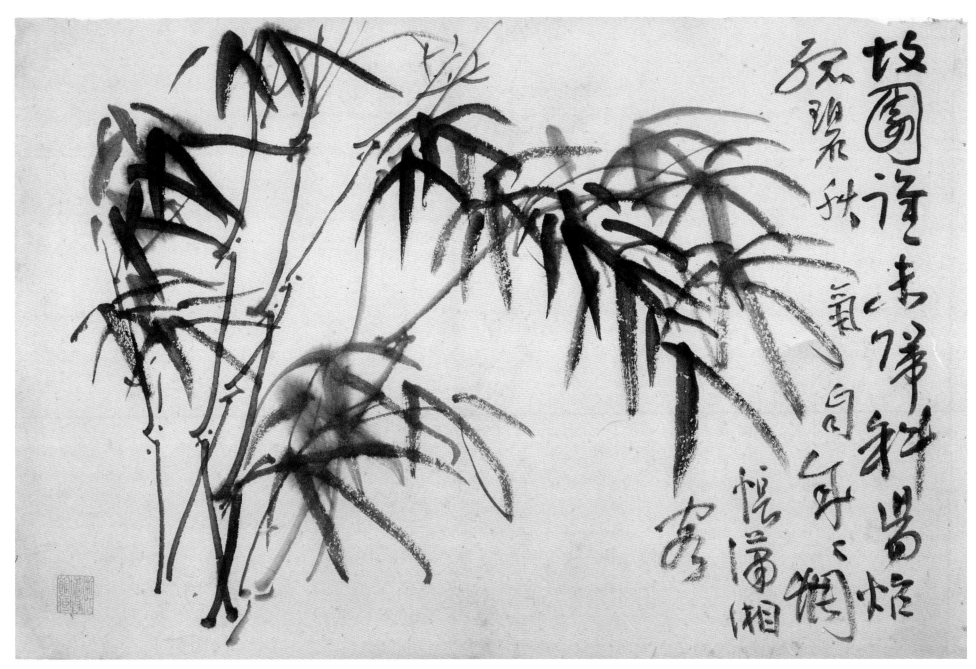

仿古墨竹　之十一

题识：故园谁未归　斜阳照孤碧　秋气自年年　惆怅潇湘客

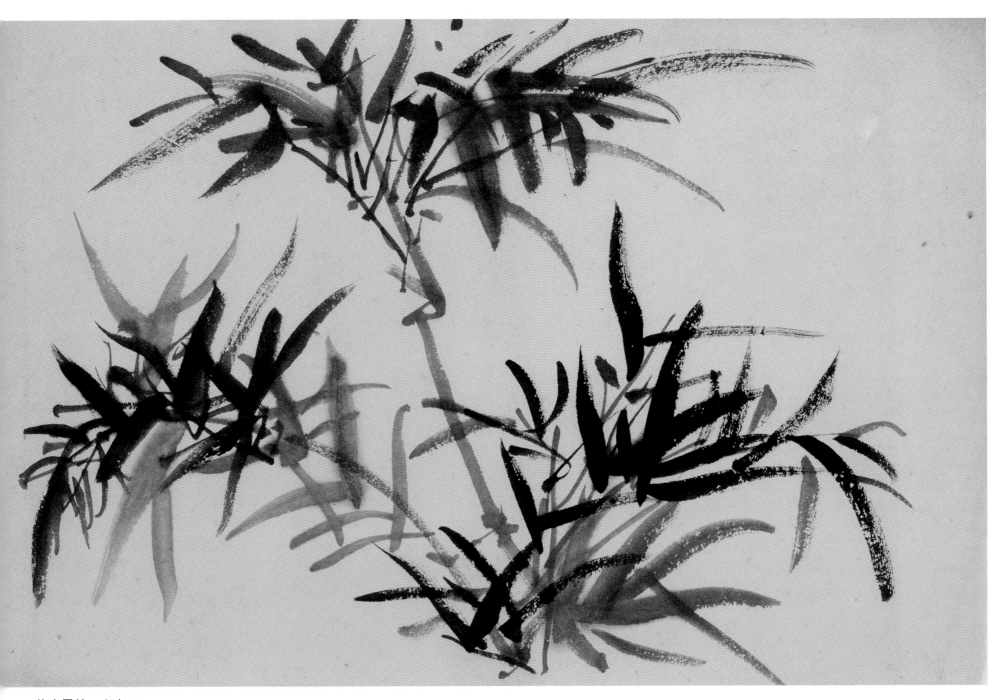

仿古墨竹　之十二

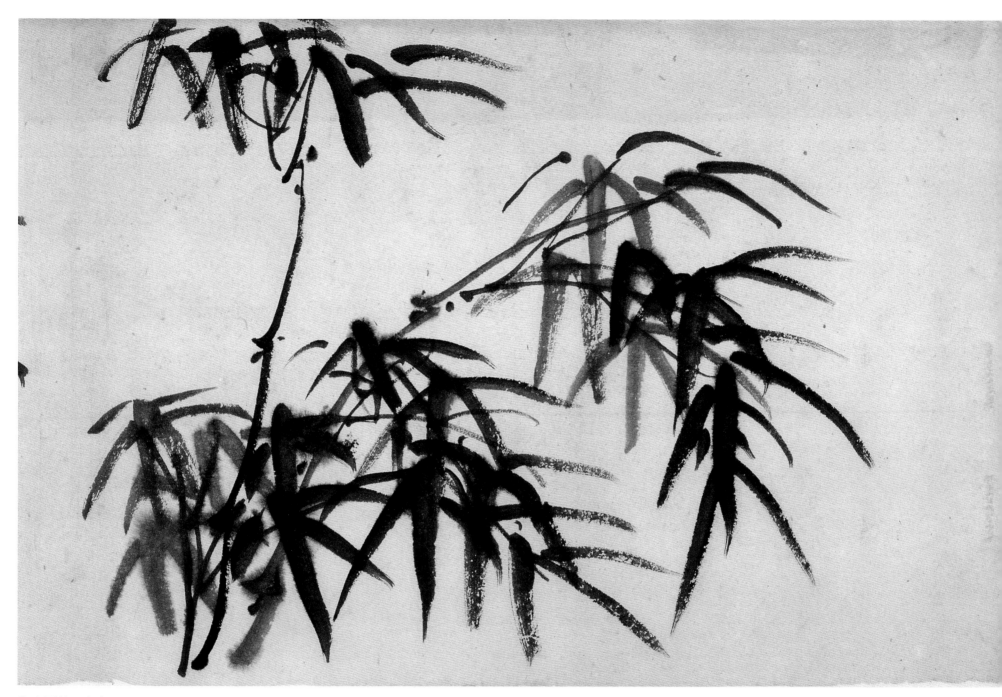

仿古墨竹　之十三

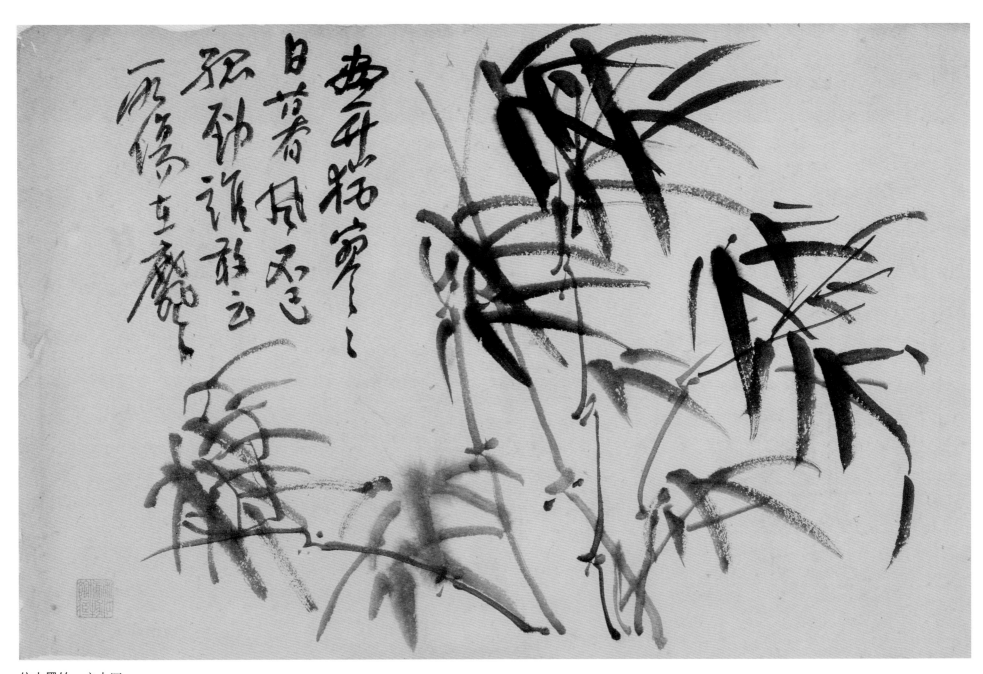

仿古墨竹　之十四

题识：画竹犹寥寥　日暮风不已　孤劲谁敢云　所伤在靡靡

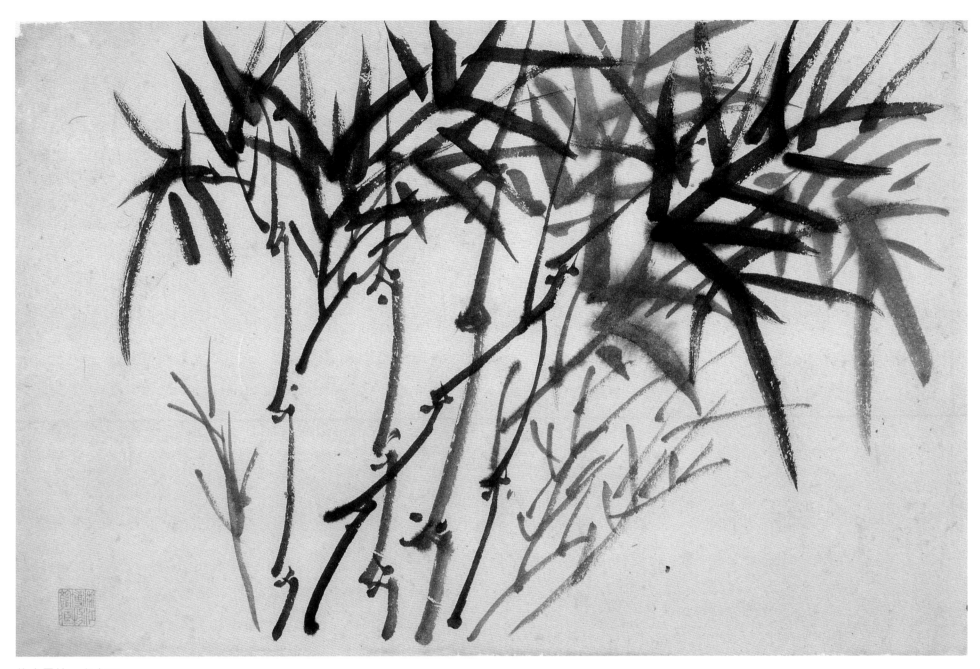

仿古墨竹　之十五

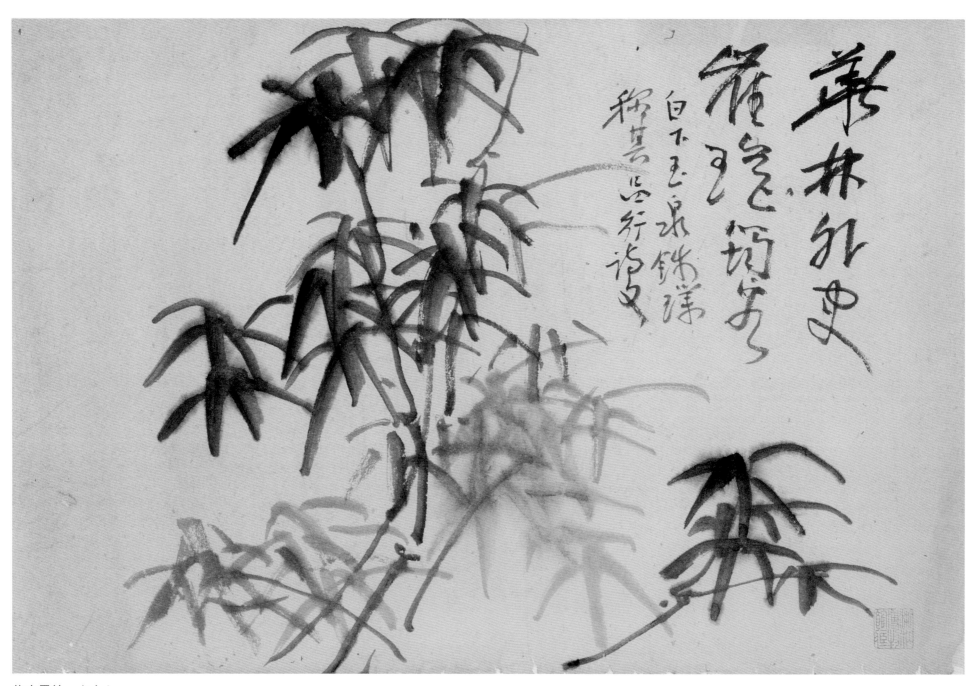

仿古墨竹 之十六

题识：华林外史　崔瑶筠客　白下玉泉钱璞　称其品行诗文

仿古墨竹 之十七

题识：梅道人一叶竹

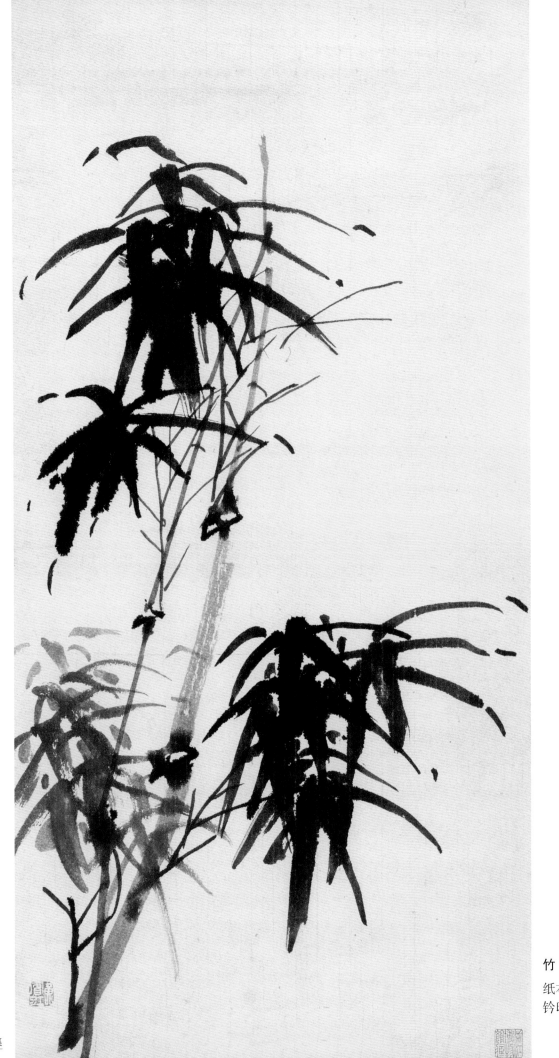

竹

纸本　72.5cm×35cm　浙江省博物馆藏

钤印：黄宾虹

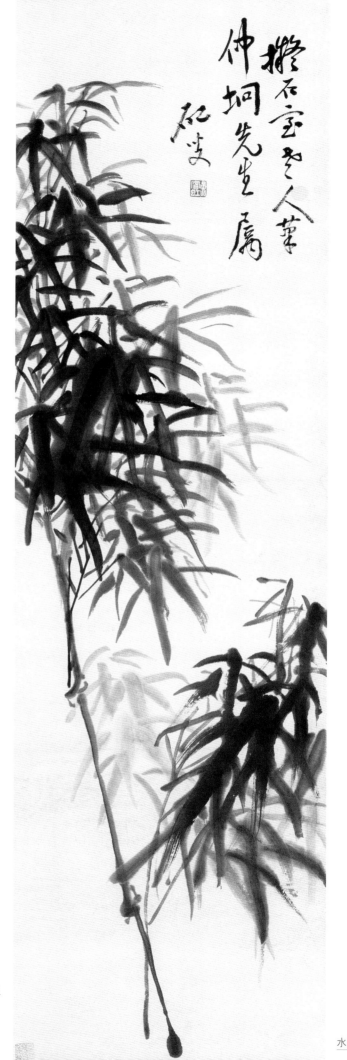

拟石室老人竹

纸本　110.4cm×32cm　浙江省博物馆藏
题识：拟石室老人笔　仲垌先生属　矼叟
钤印：黄宾虹

仿归世昌竹

纸本　29cm×44cm　浙江省博物馆藏

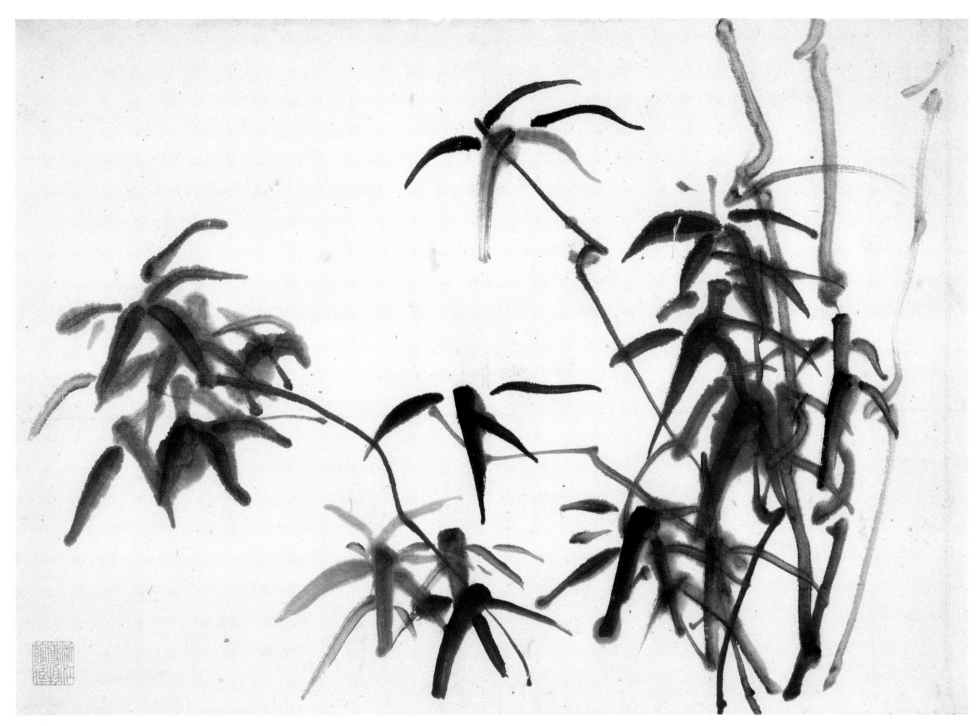

仿夏昶墨竹　七幅　之一

纸本　29cm×42.5cm　浙江省博物馆藏

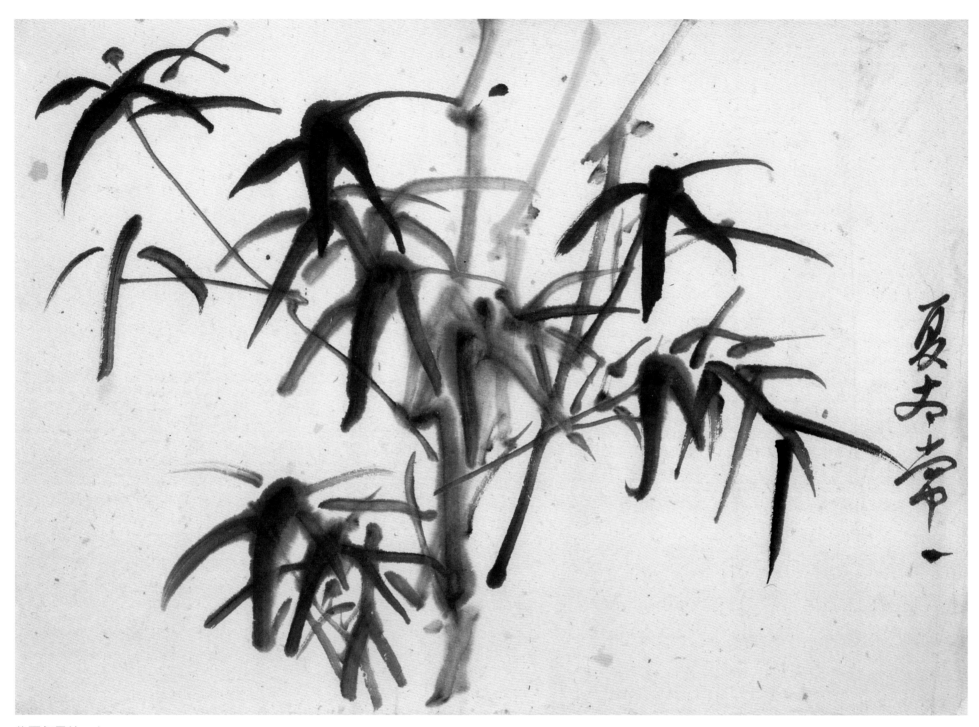

仿夏昶墨竹 之二

题识：夏太常一

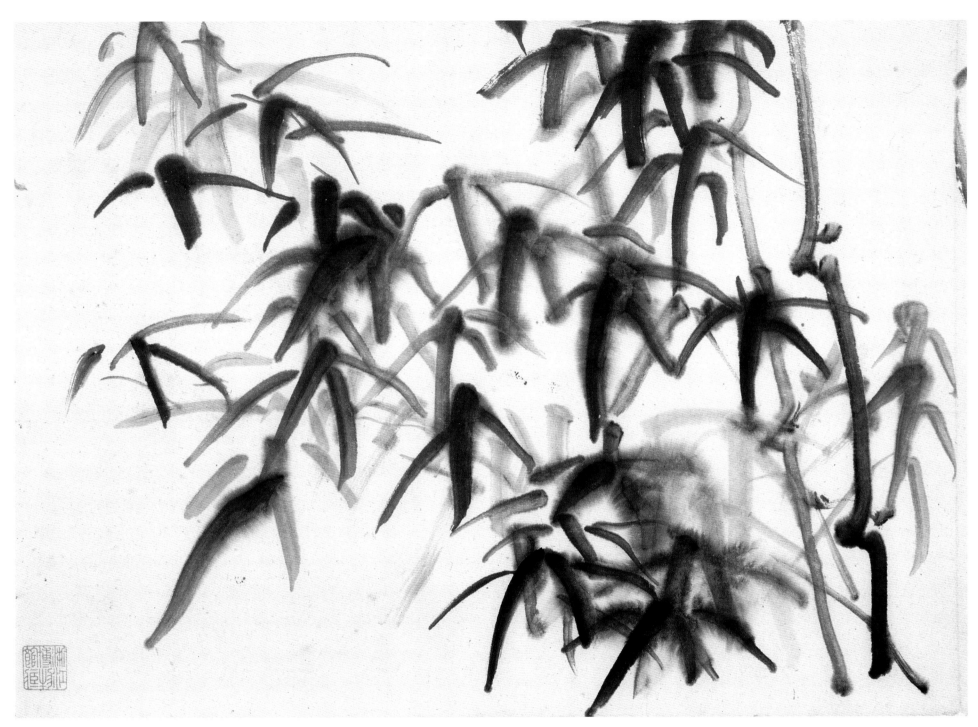

仿夏昶墨竹　之三

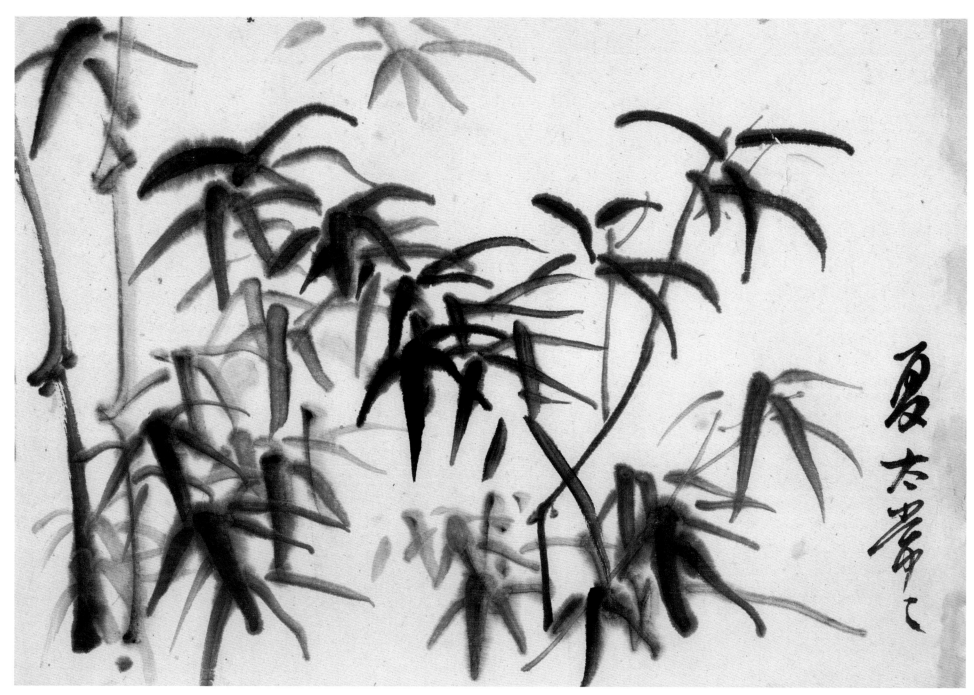

仿夏昶墨竹 之四

题识：夏太常二

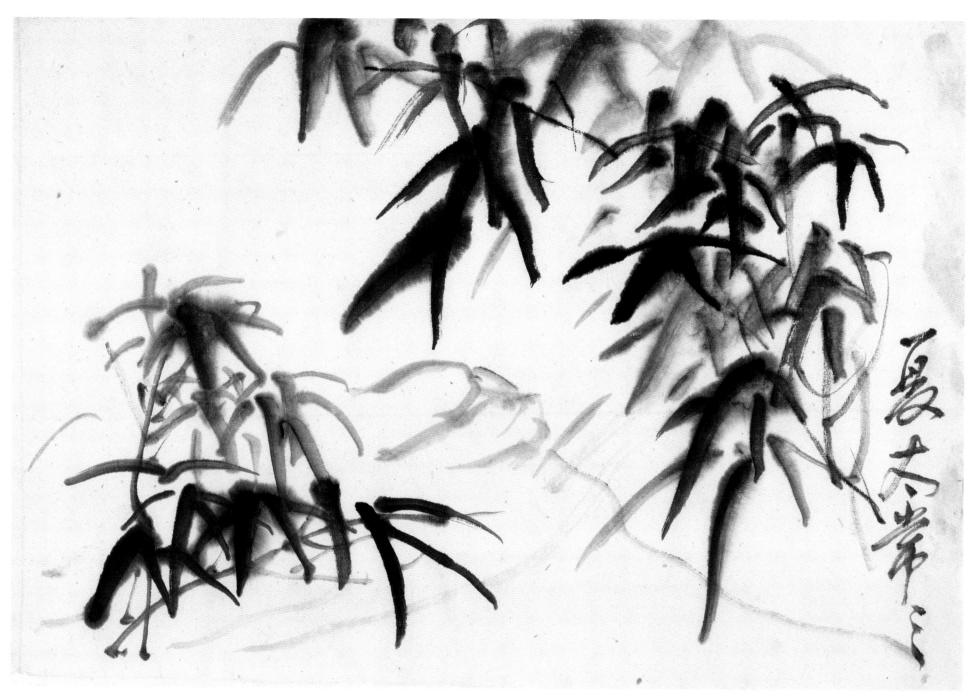

仿夏昶墨竹　之五
题识：夏太常三

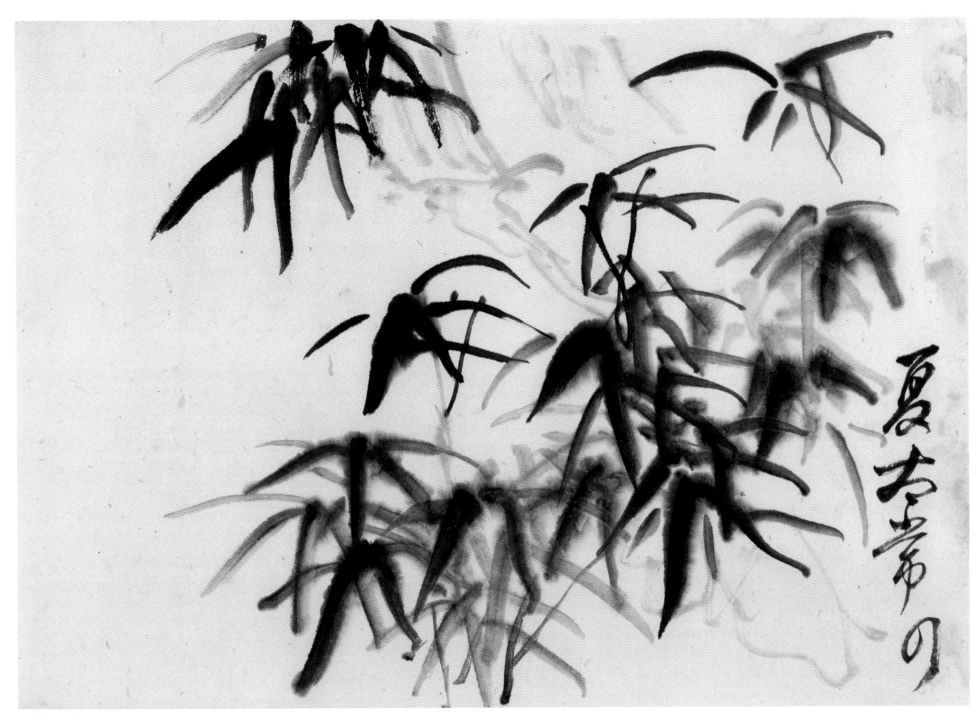

仿夏昶墨竹　之六

题识：夏太常四

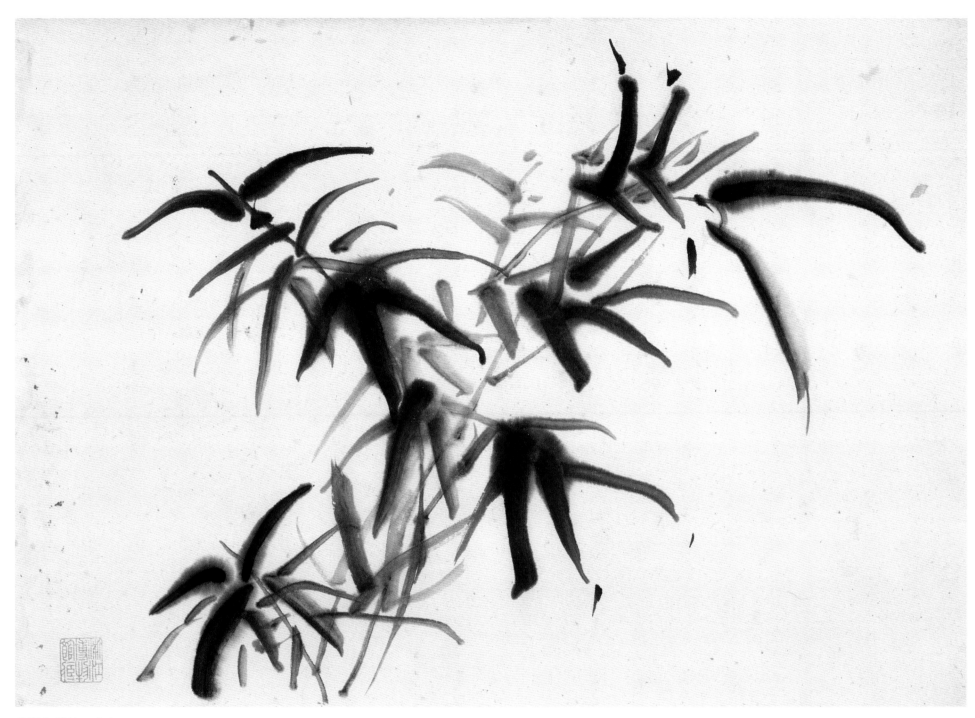

仿夏昶墨竹　之七

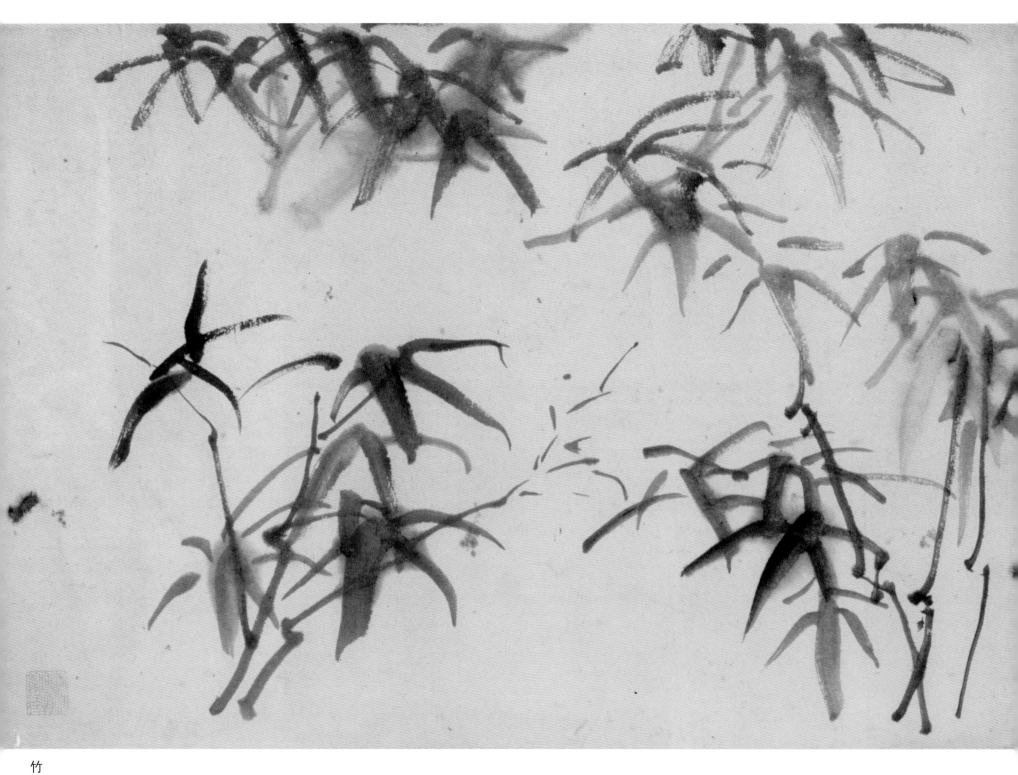

竹

纸本　30cm×90cm　浙江省博物馆藏

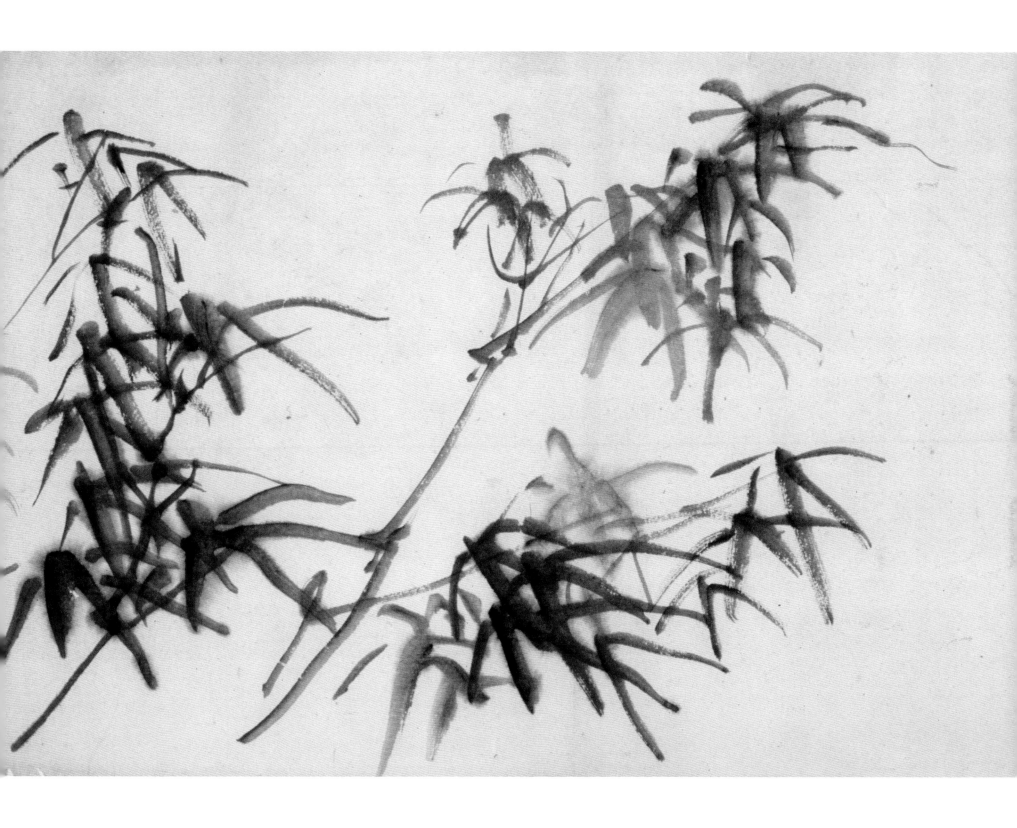

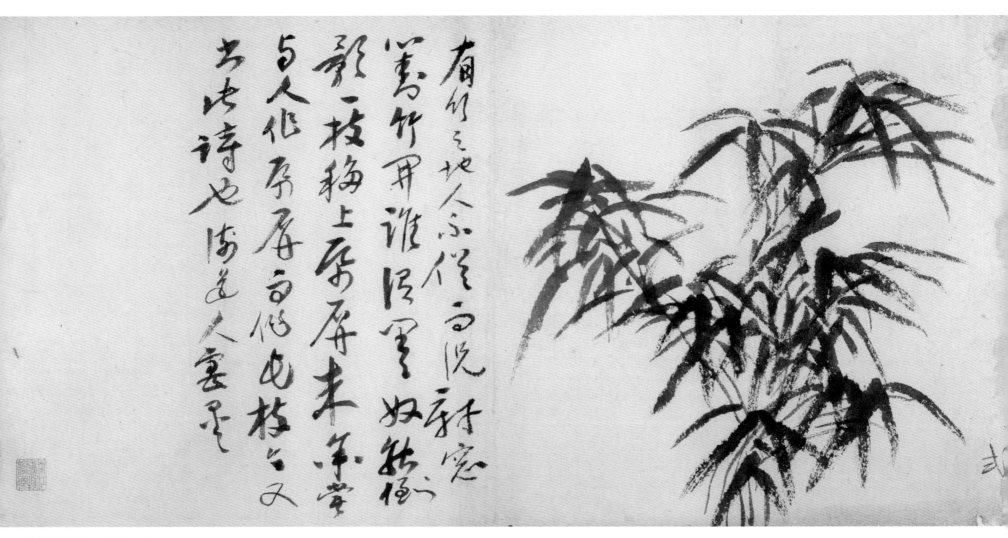

仿吴镇墨竹 七幅 之一

纸本 30.5cm×66cm 浙江省博物馆藏

题识：有竹之地人不俗 而况轩窗对竹开 谁谓墨奴能倒影 一枝移上纸屏来 余尝与人作纸屏而作此枝 今又书此诗也 梅道人戏墨

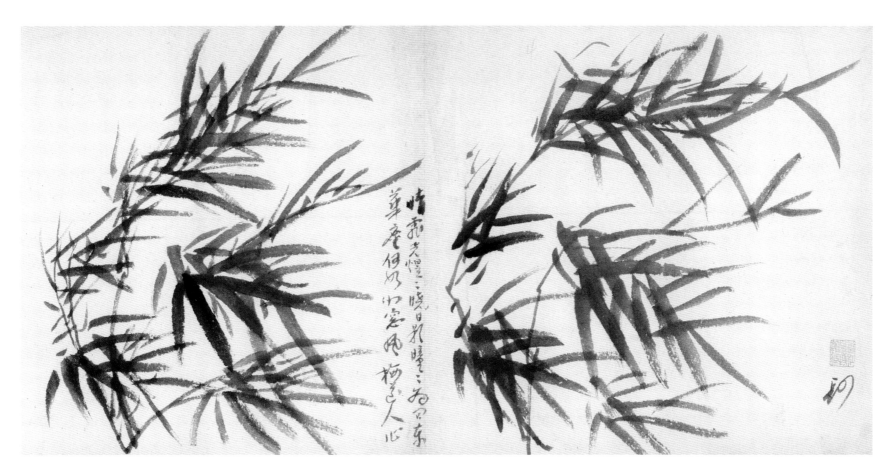

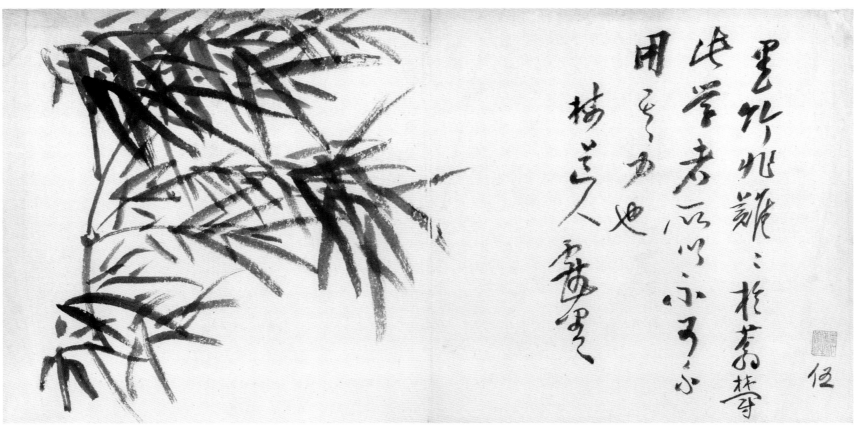

仿吴镇墨竹　之二

题识：晴霏光煜煜　晓日影瞳瞳　为问东华尘　何如北窗风　梅道人作

仿吴镇墨竹　之三

题识：墨竹非难　难于翁郁　此学者所以不可不用其力也　梅道人戏墨

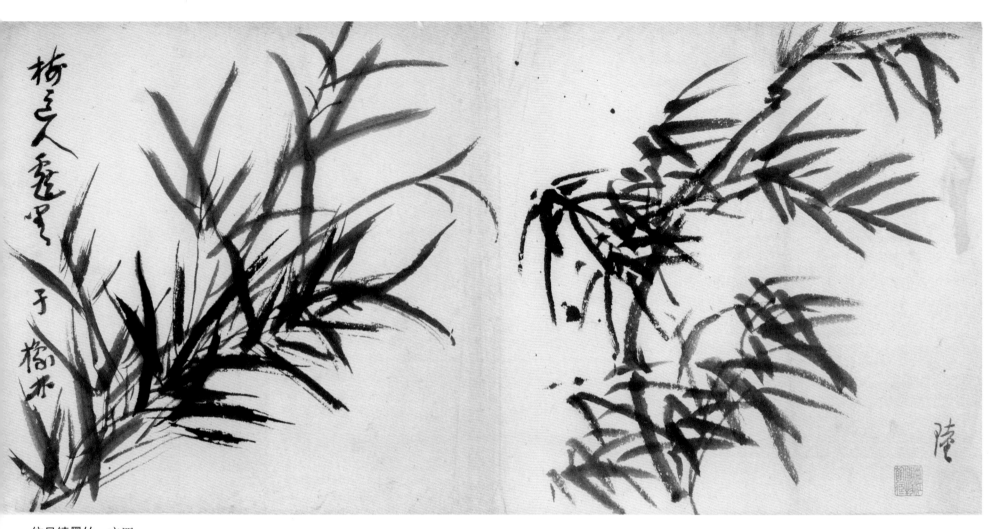

仿吴镇墨竹　之四

题识：梅道人戏墨于橡林

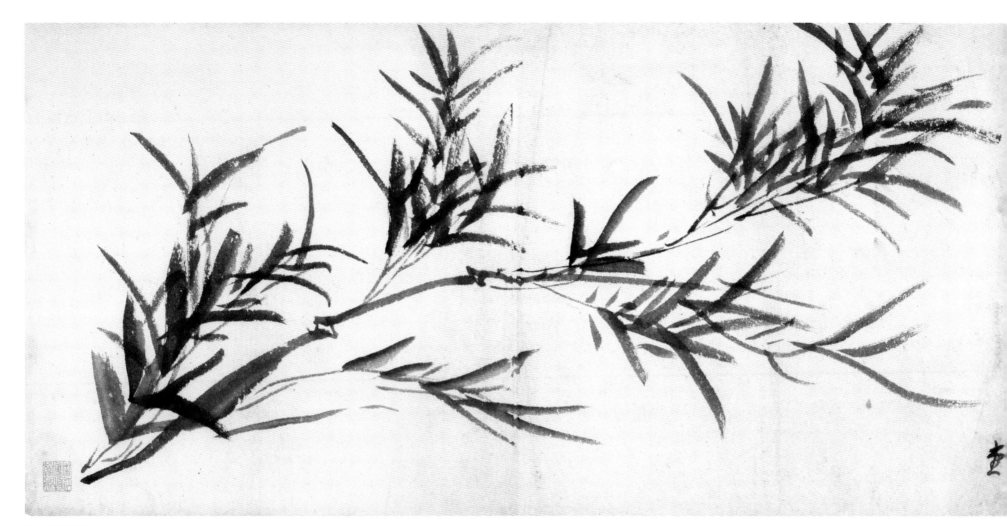

仿吴镇墨竹　之五

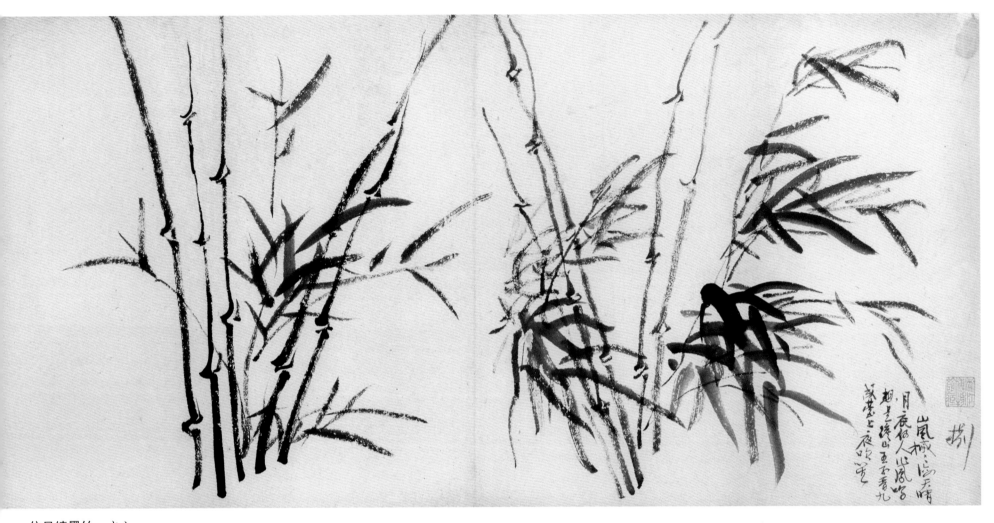

仿吴镇墨竹 之六

题识：山风槭槭海天晴　月底何人作凤鸣　想是澹山王子晋　九成台上夜吹笙

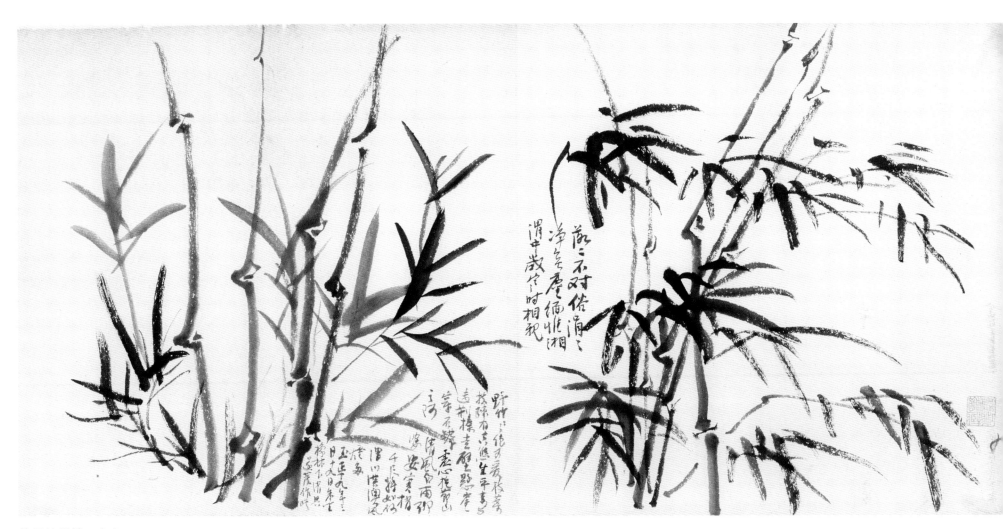

仿吴镇墨竹　之七

题识：落落不对俗　涓涓净无尘　缅惟湘渭中　岁寒时相亲　野竹野竹绝可爱　枝叶扶疏有真态　生平素与违荆榛　走壁悬崖穿石罅　虚心抱节山之阿　清风细雨聊婆

娑　寒梢千尺将如何　渭川淇澳风烟多　至正十九年三月十九日　余坐橡林下　清兴遂发　作此

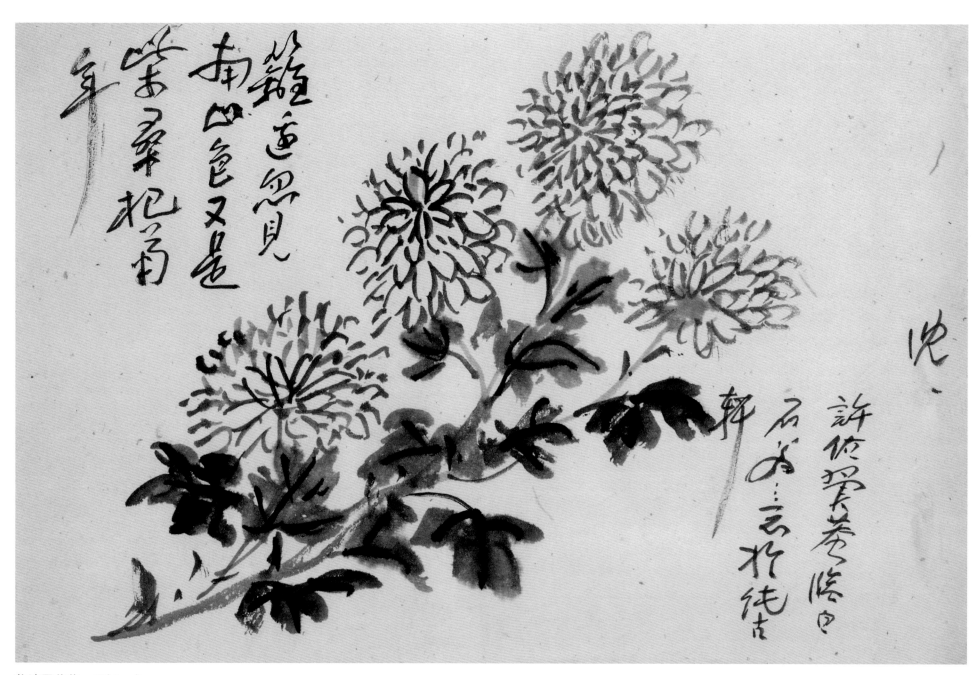

临沈周菊花　五幅　之一

纸本　29cm×44.5cm　浙江省博物馆藏

题识：沈一　许佑翼庵临白石翁意于纯古轩　篱边忽见南山色　又是柴桑把菊年

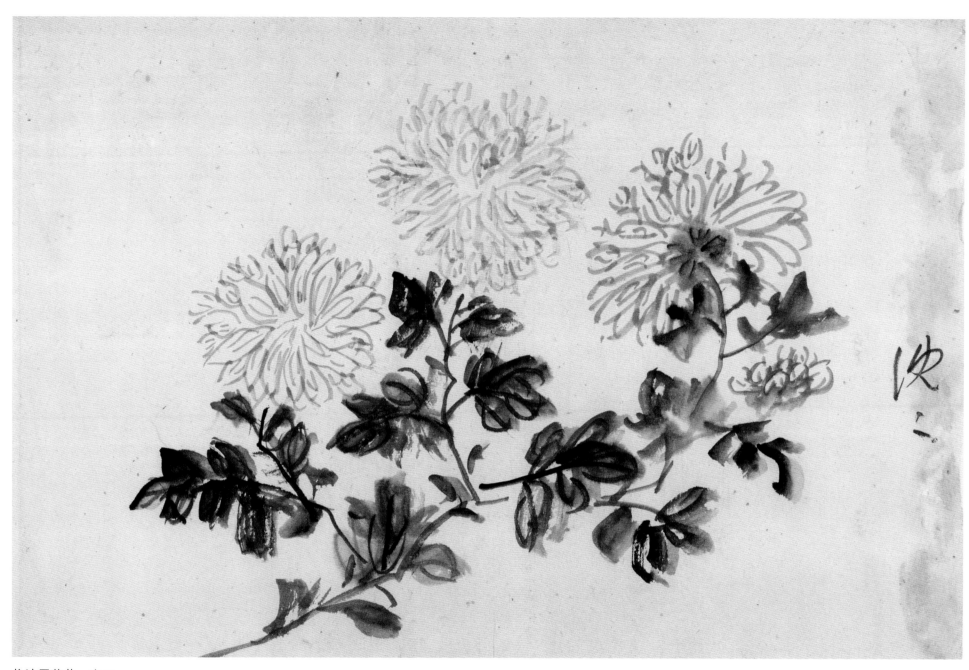

临沈周菊花　之二

题识：沈二

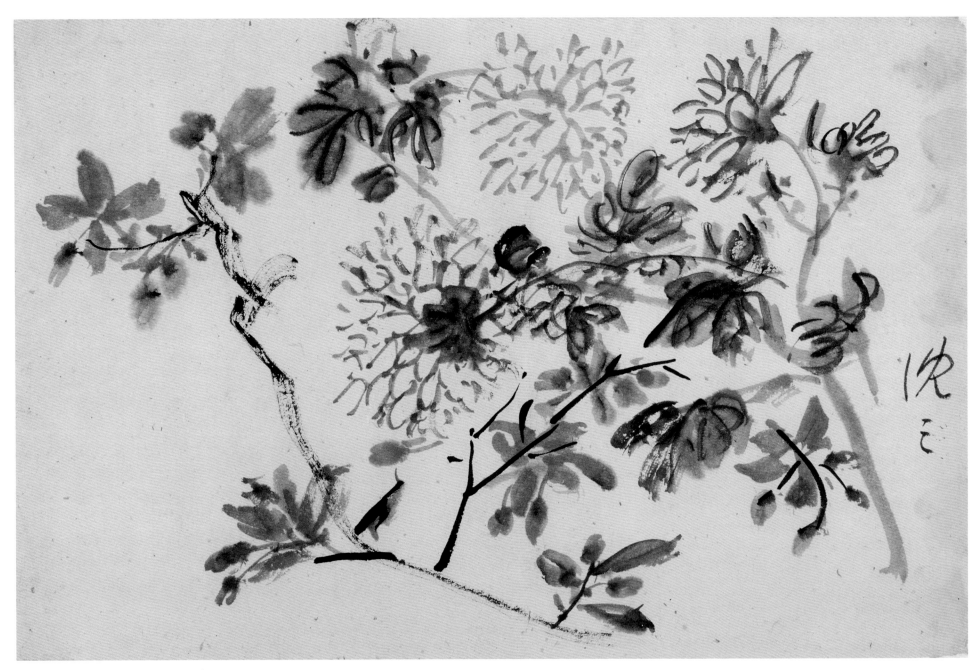

临沈周菊花　之三
题识：沈三

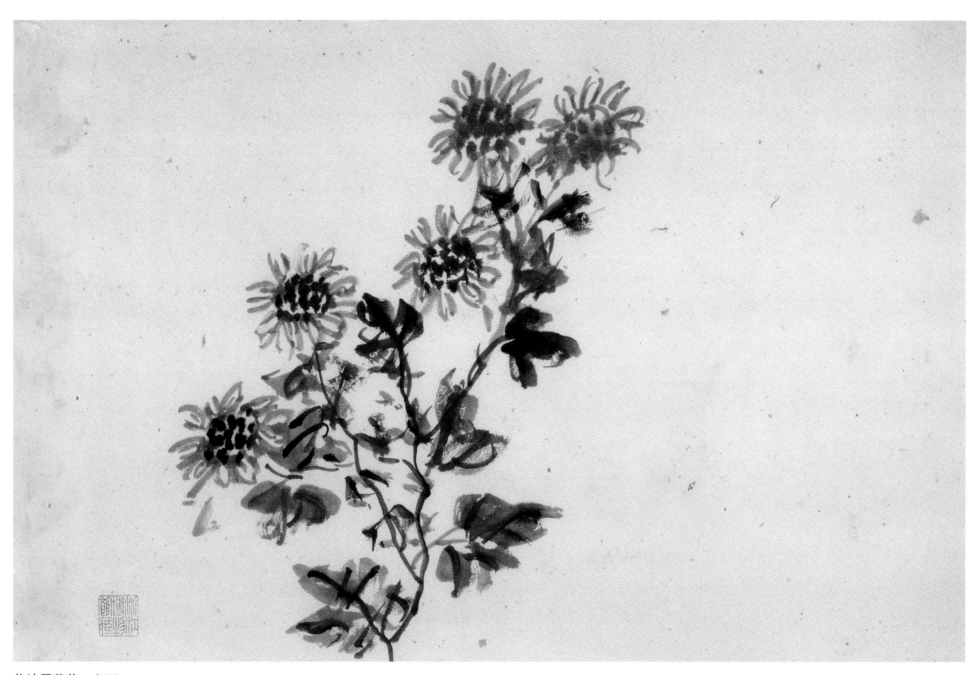

临沈周菊花　之四

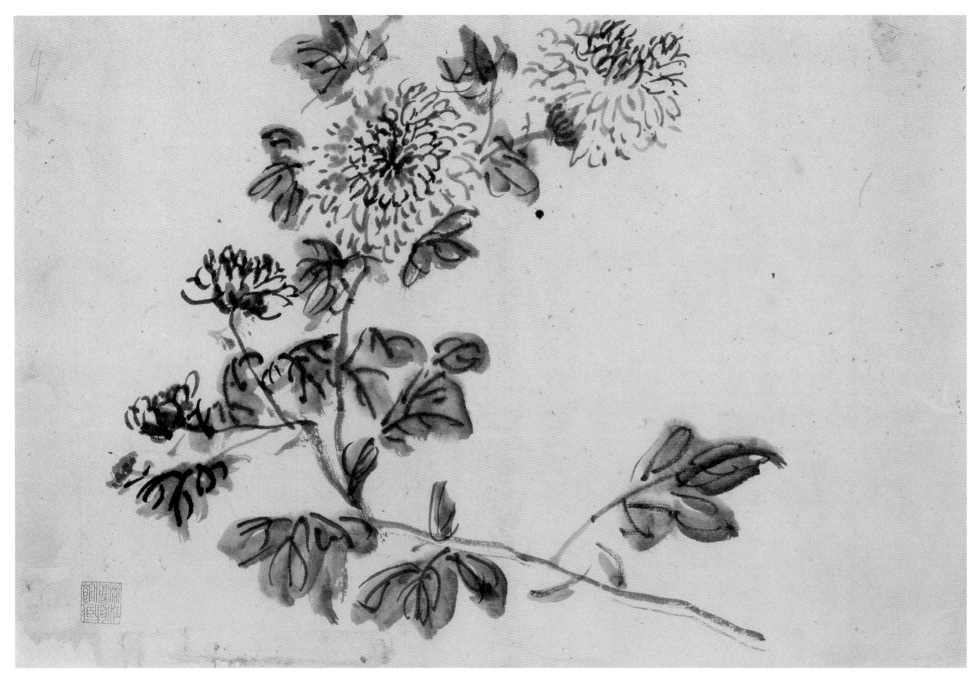

临沈周菊花 之五

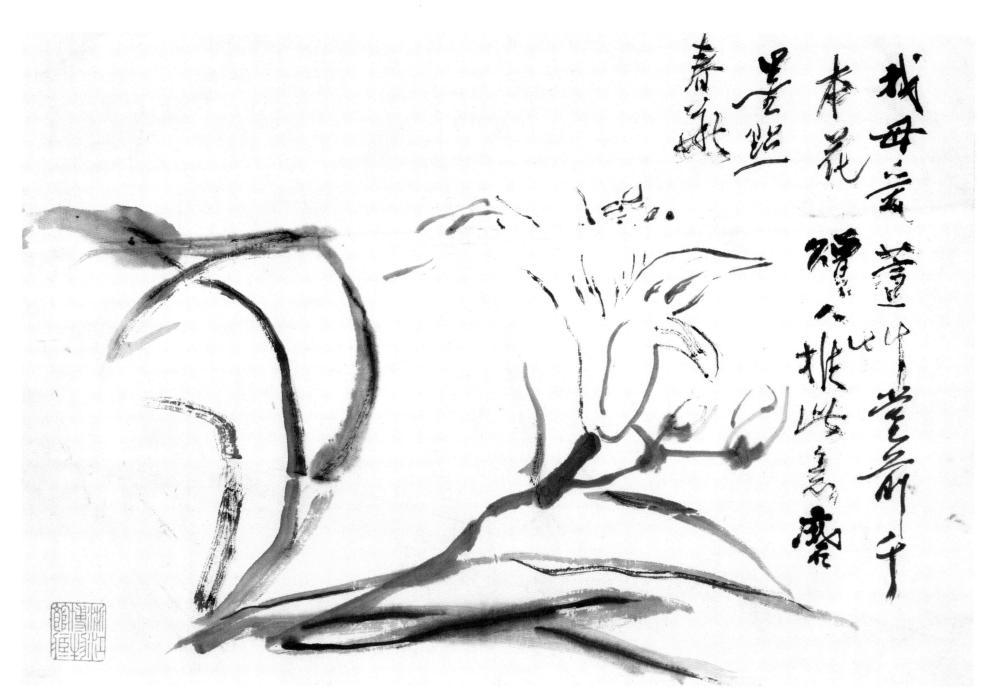

萱花

纸本　21cm×31cm　浙江省博物馆藏
题识：我母爱萱草　堂前千本花　赠人推此意　磨墨点春华

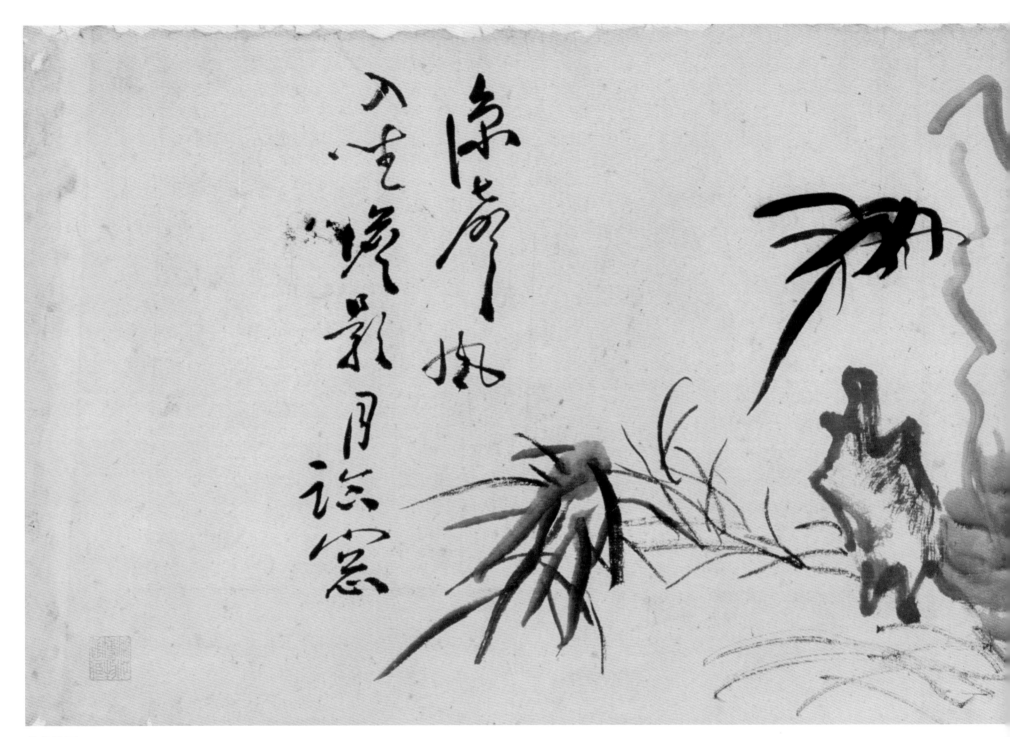

茶花竹石

纸本　29cm×88cm　浙江省博物馆藏
题识：寒光凝黛处　晚景沁酡时　凉声风入坐　澹影月临窗

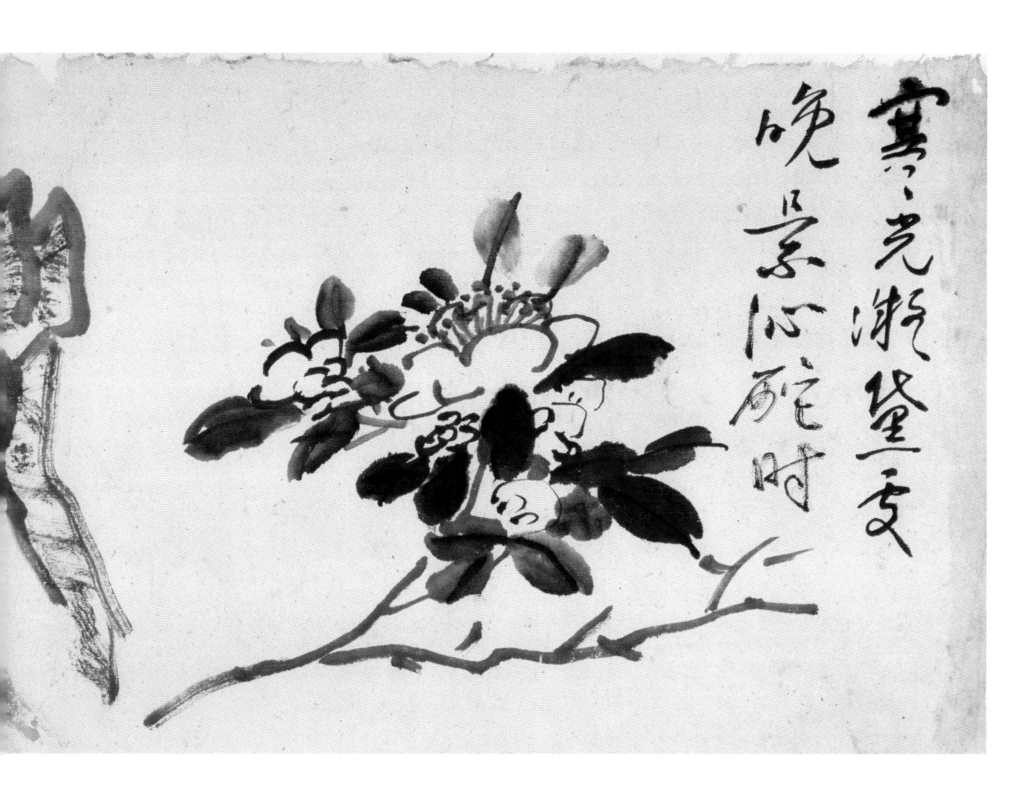

寒光淅瑩一支
晚來無恨凋花時

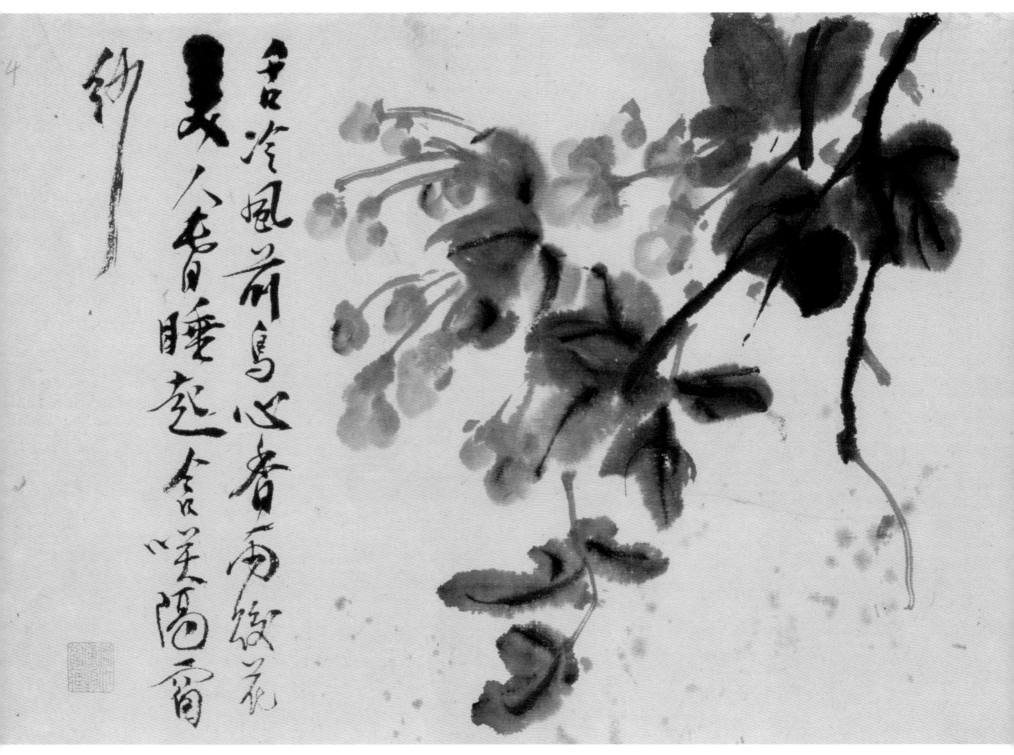

玉簪海棠

纸本　27cm×85cm　浙江省博物馆藏

题识：径转绿云稠　闺人踏月游　夜凉归步急　遗下玉搔头　舌冷风前鸟　心香雨后花　美人春睡起　含笑隔窗纱

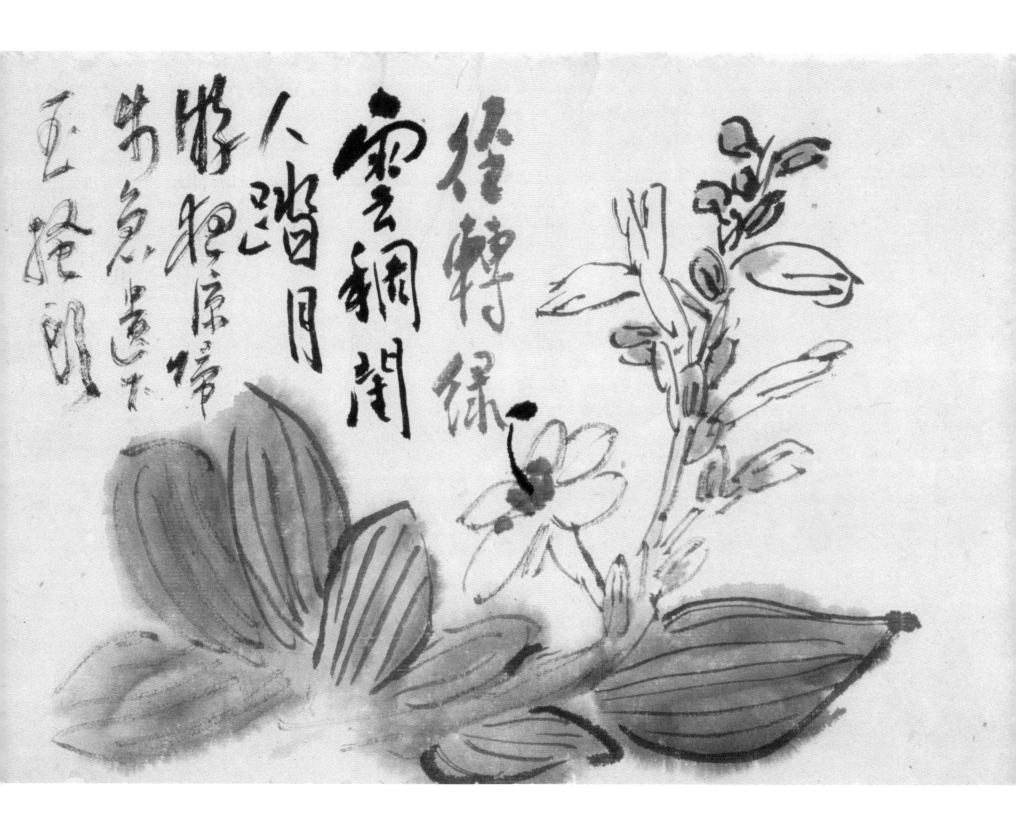

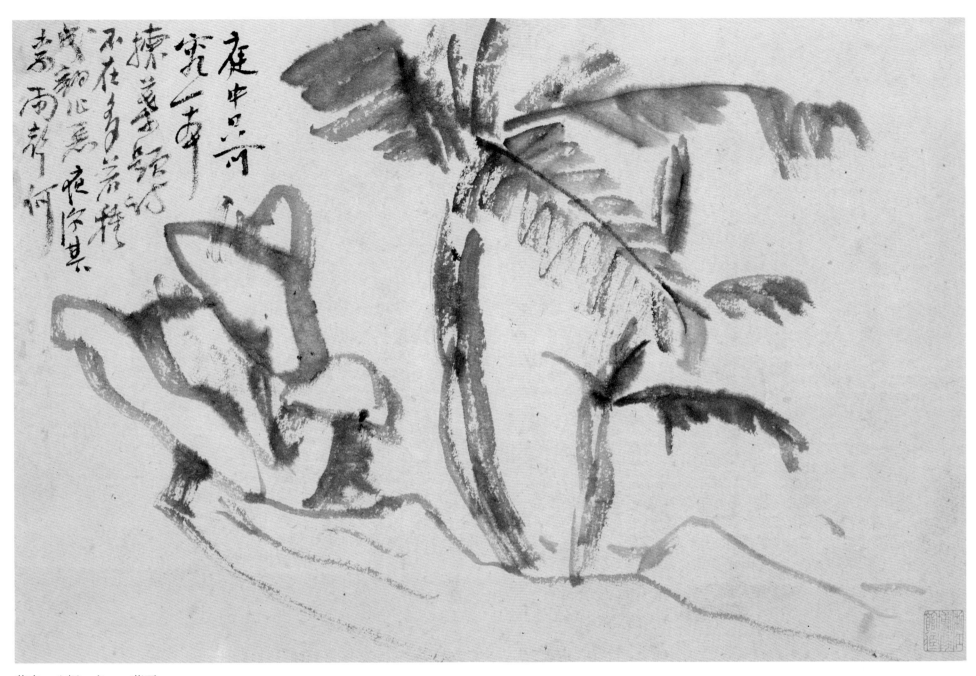

花卉　八幅　之一　蕉石

纸本　28.9cm×44.5cm　浙江省博物馆藏

题识：庭中只可容一本　拣叶题诗不在多　若种□成翻作恶　夜深其奈雨声何

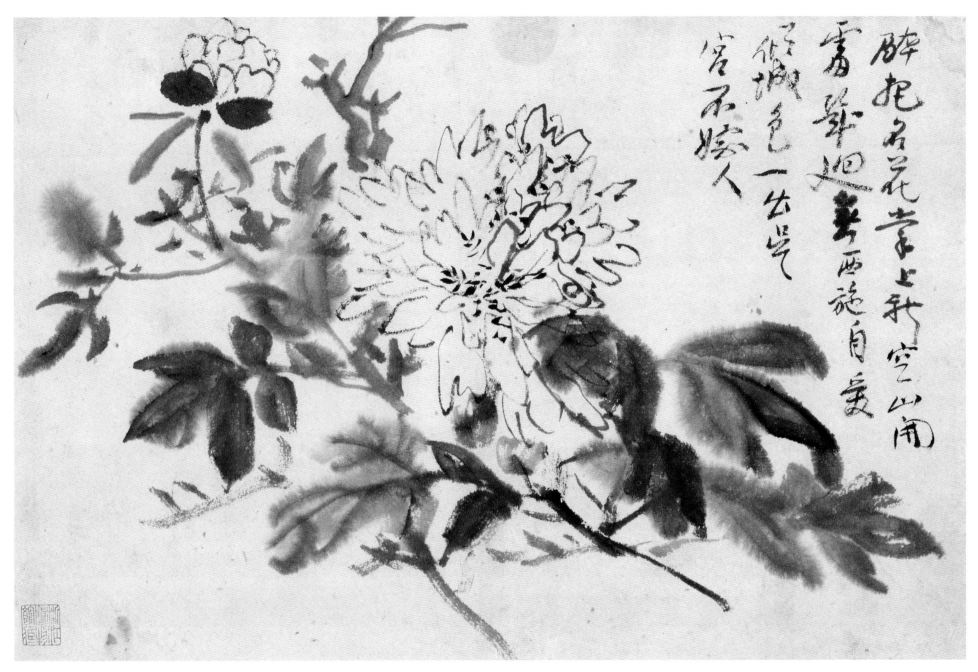

花卉 之二 牡丹

题识：醉把名花掌上新 空山开处几回春 西施自爱倾城色 一出吴宫不嫁人

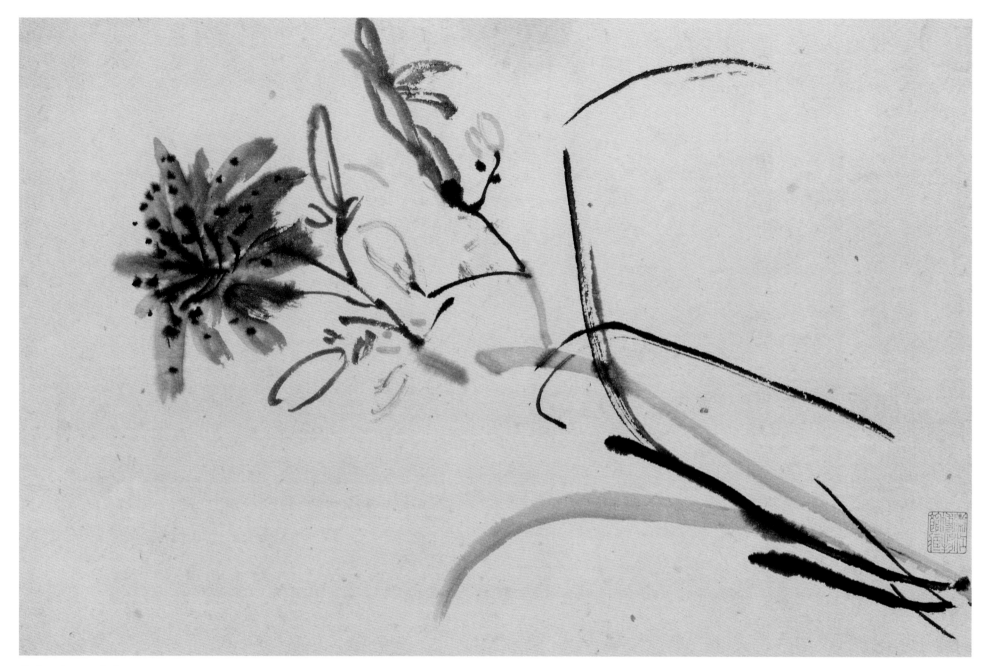

花卉 之三 萱花

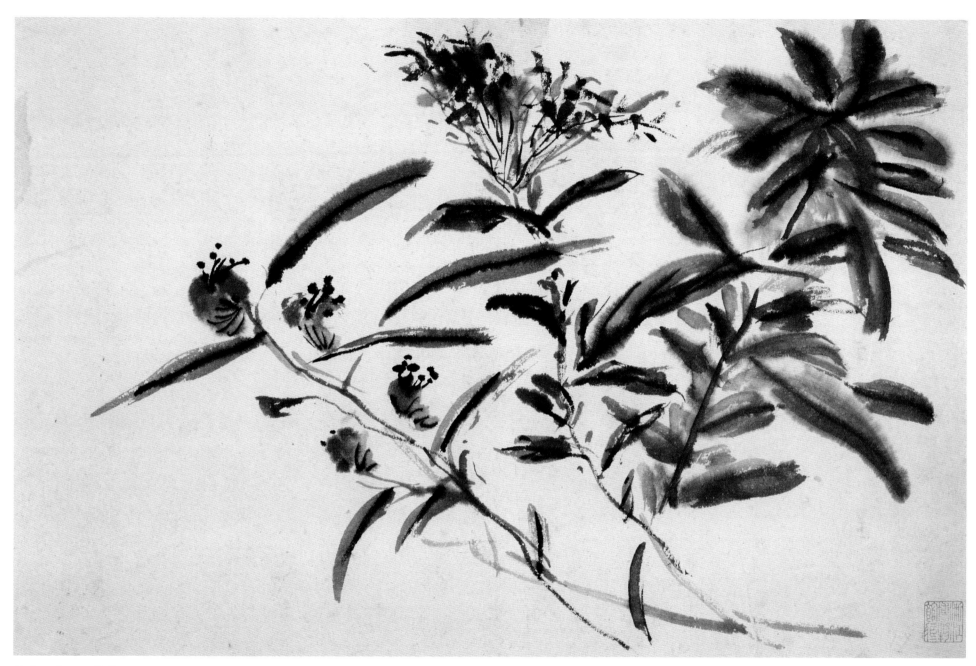

花卉 之四 秋花

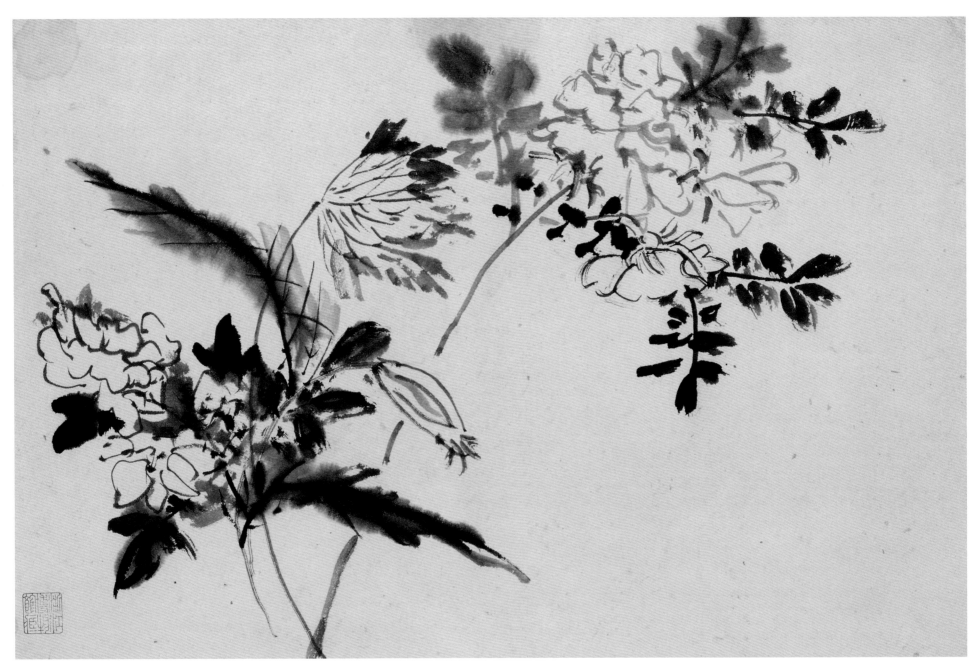

花卉 之五 花卉

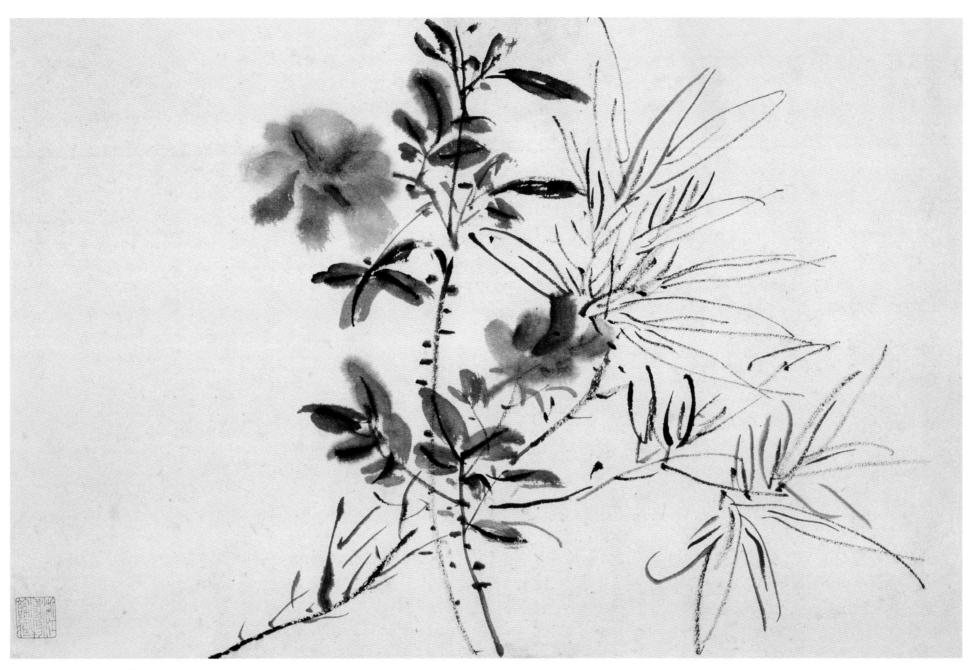

花卉 之六 月季竹枝

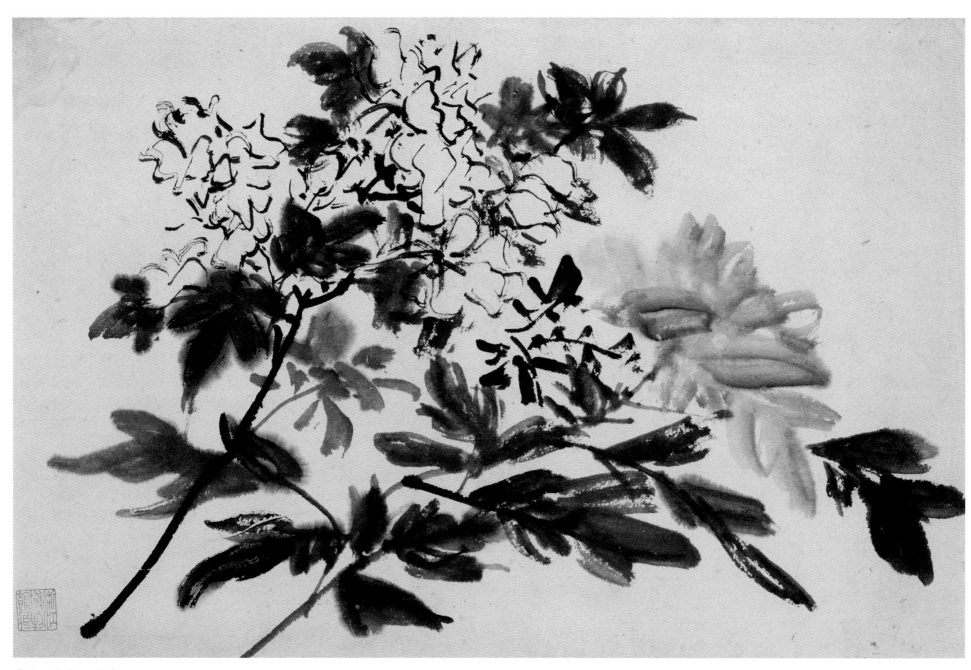

花卉 之七 花卉

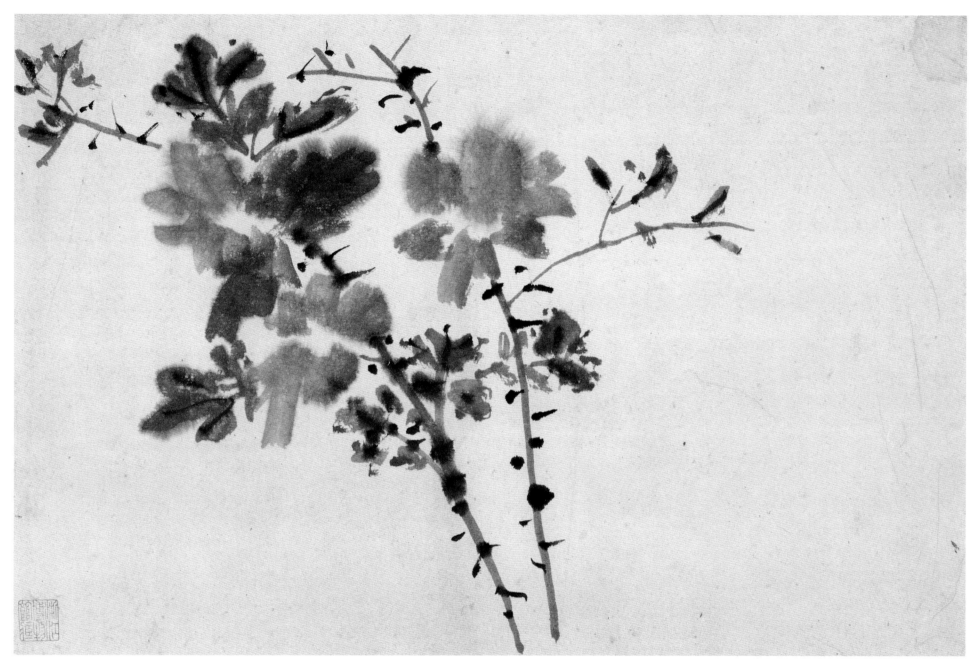

花卉 之八 月季

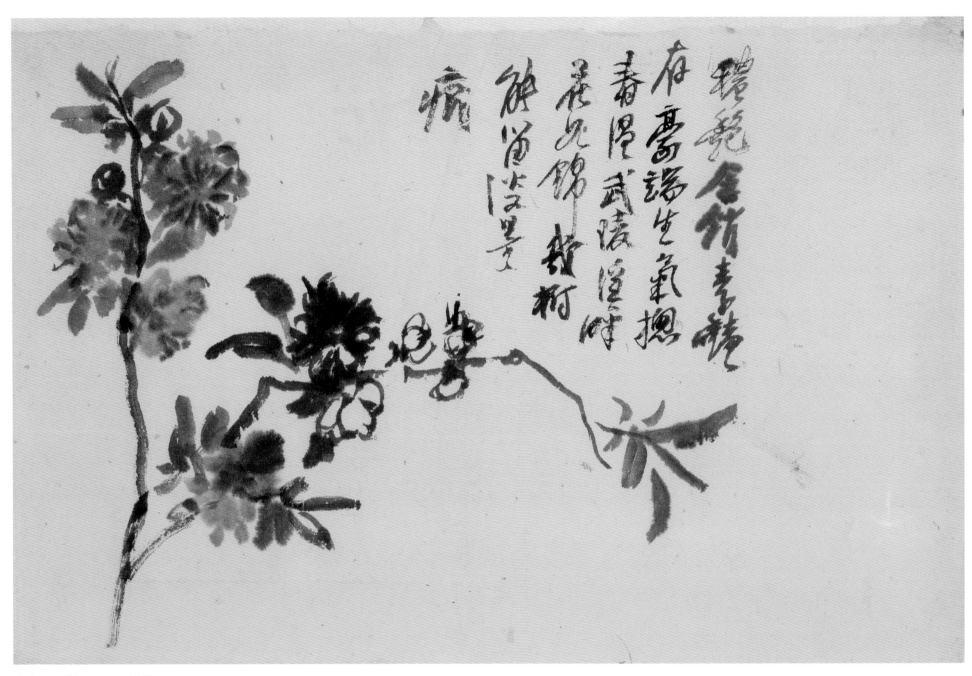

花卉　七幅　之一　浓艳

纸本　28.5cm×45cm　浙江省博物馆藏

题识：秾艳含俏素艳存　豪（毫）端生气总春温　武陵溪畔花如锦　几树能留淡墨痕

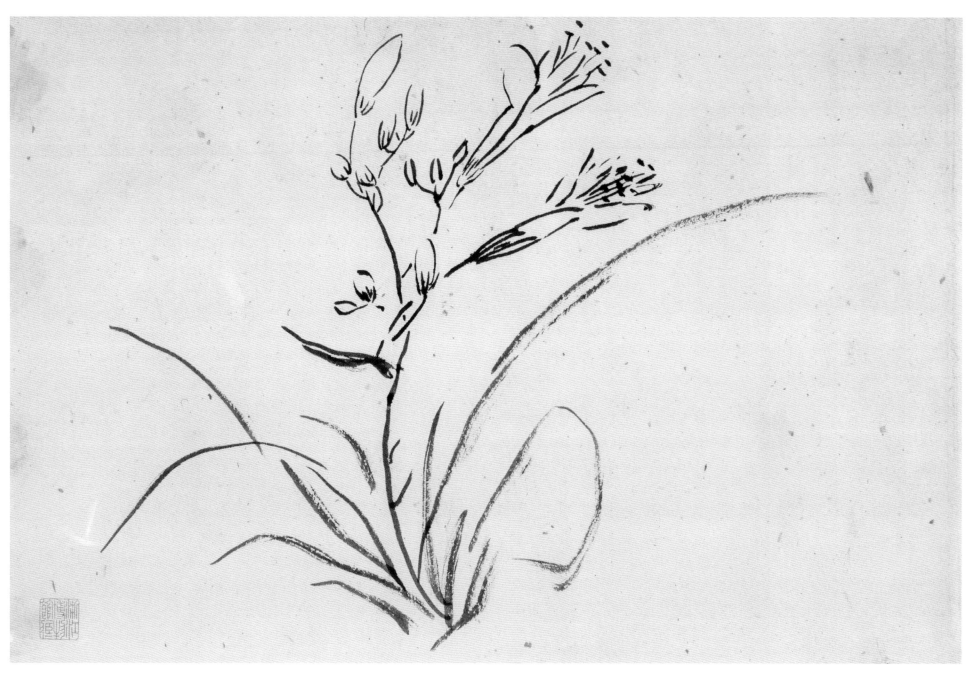

花卉　之二　萱花

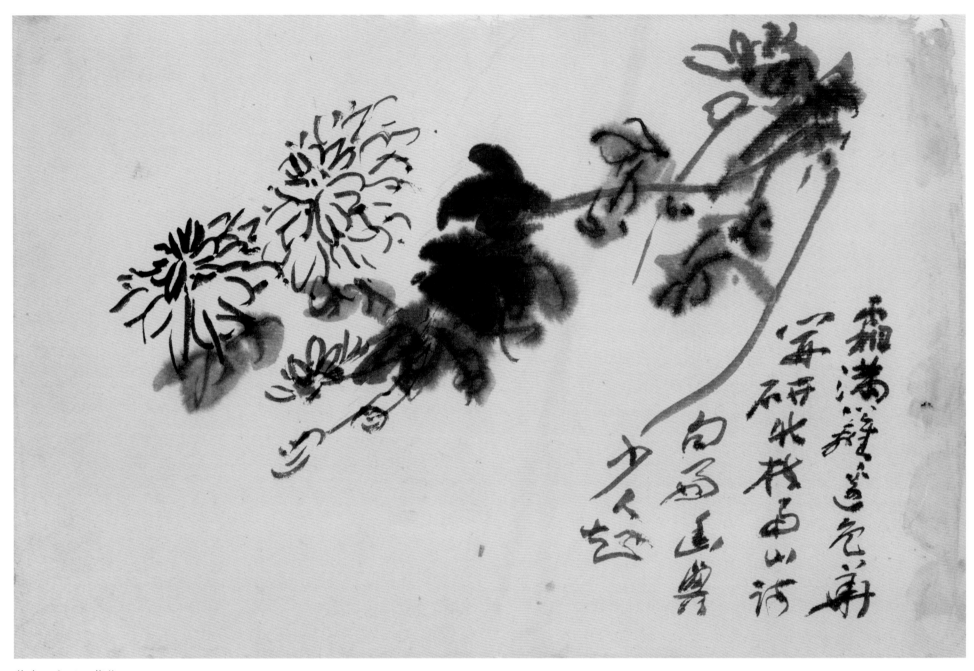

花卉 之三 菊花

题识：霜满篱边色　花开研北枝　南山诗句好　幽兴少人知

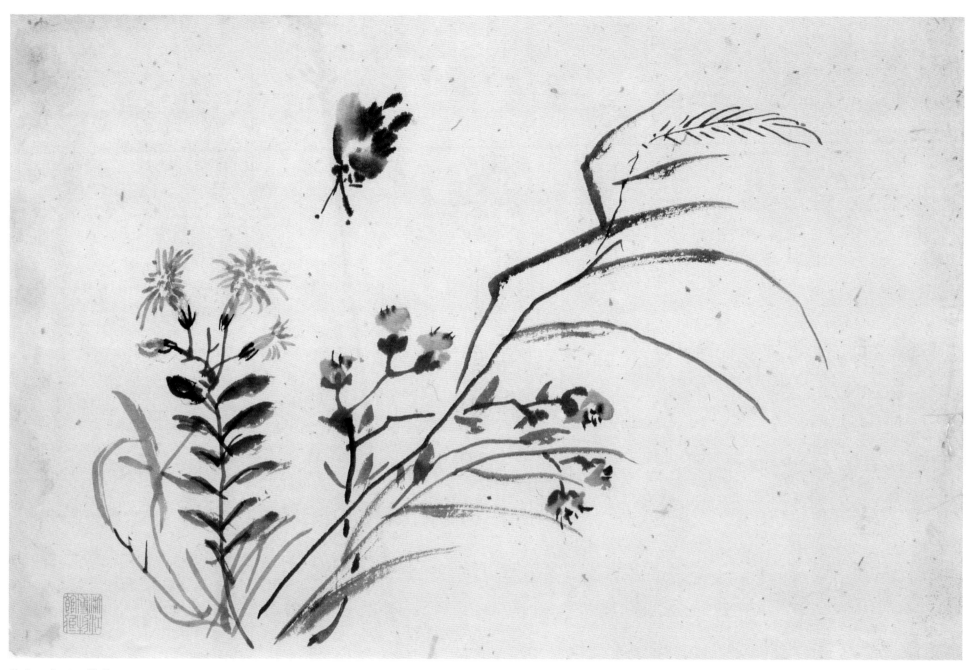

花卉 之四 蝶花

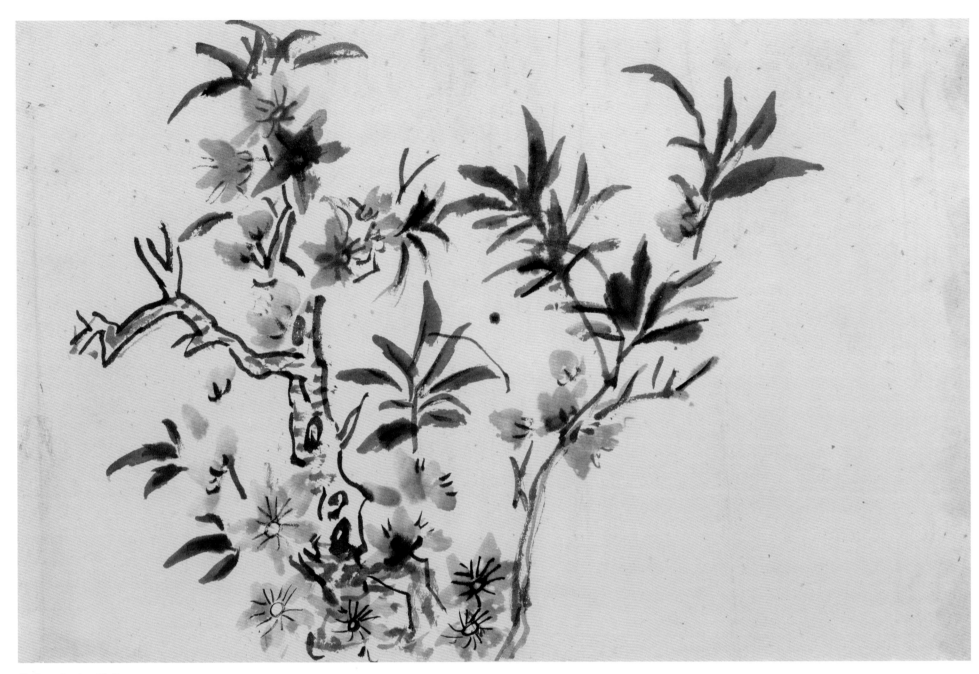

花卉 之五 桃花

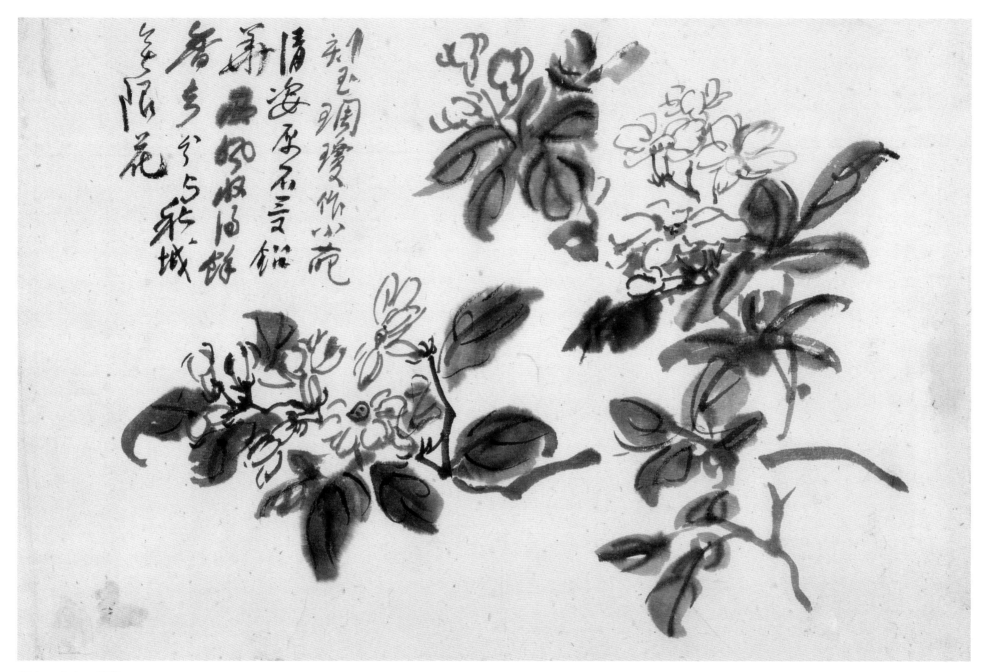

花卉　之六　清姿

题识：刻玉雕琼作小葩　清姿原不受铅华　西风收得余香去　分与秋城无限花

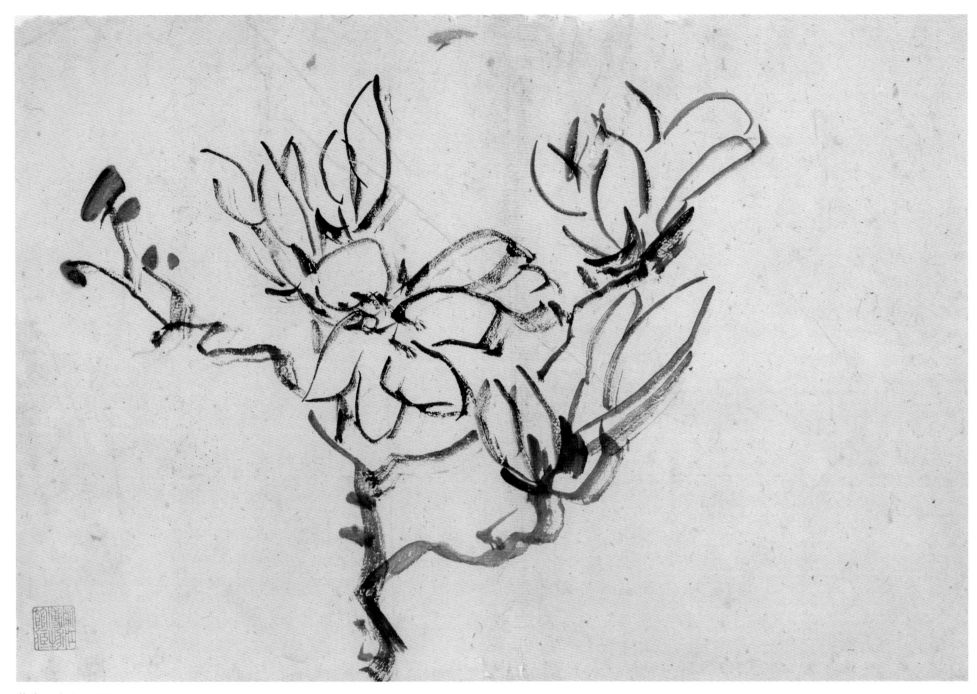

花卉 之七 玉兰

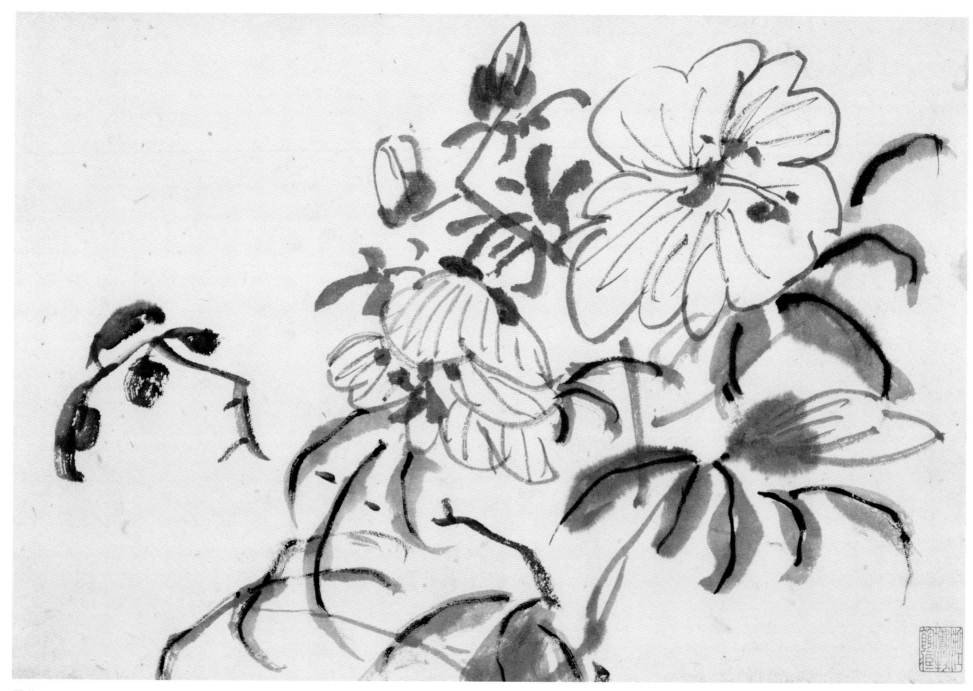

蜀葵

纸本　26.1cm×41.3cm　浙江省博物馆藏

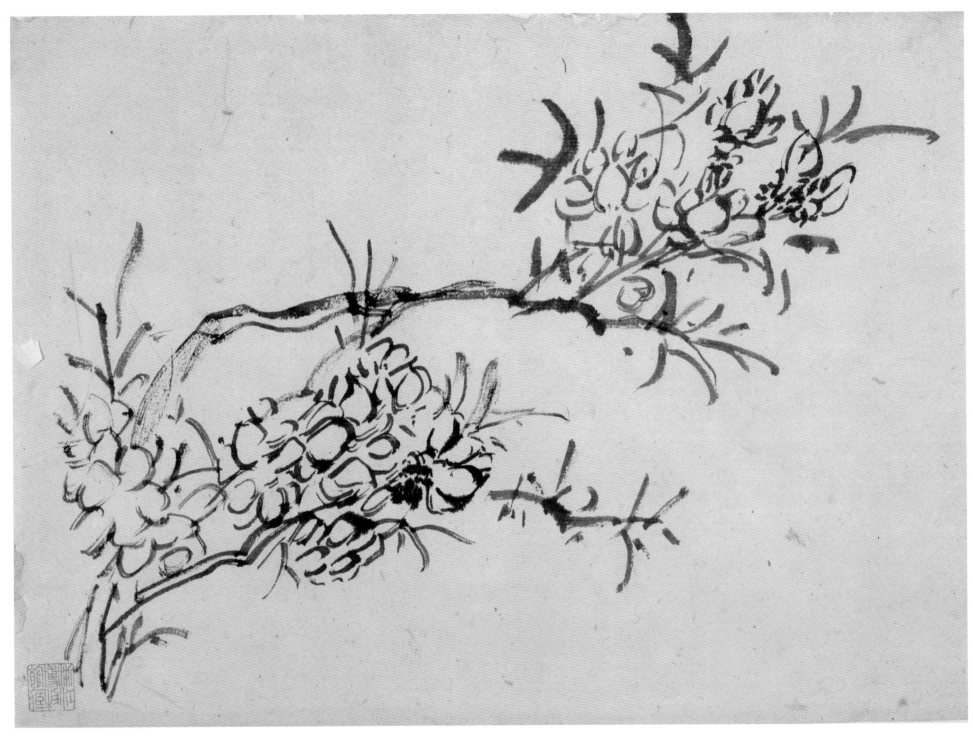

花卉 两幅 之一 桃花

纸本 27cm×41.5cm 浙江省博物馆藏

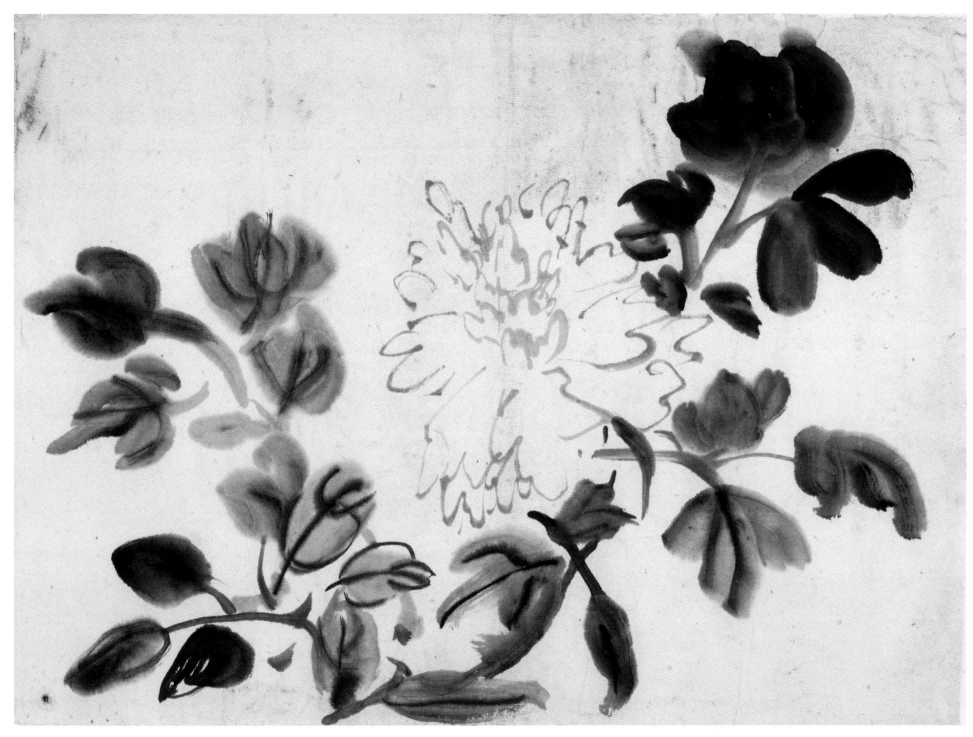

花卉 之二 牡丹

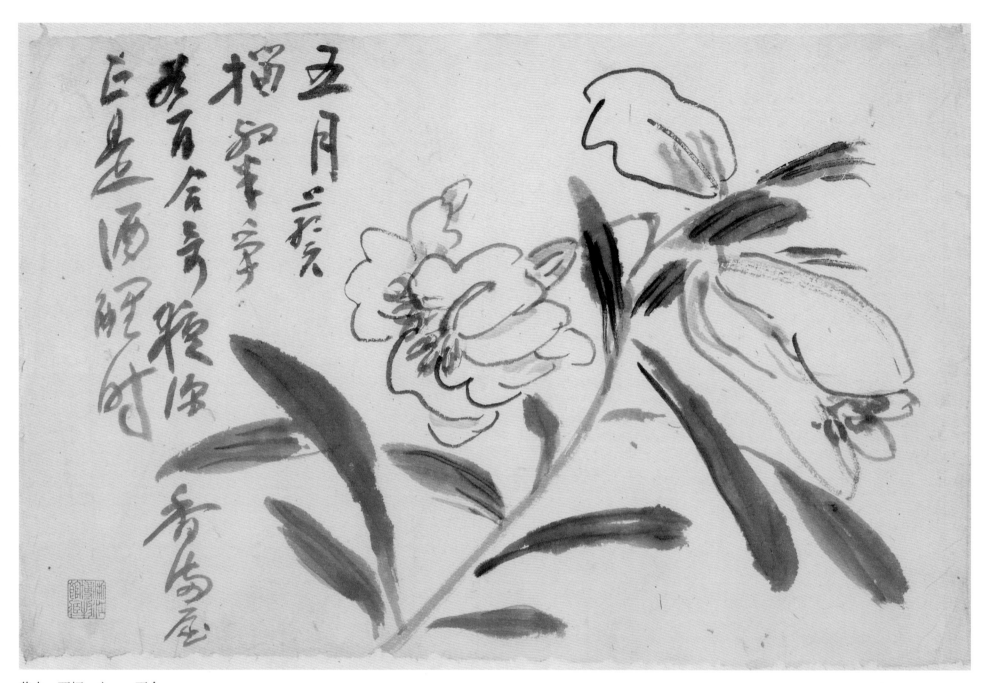

花卉　两幅　之一　百合

纸本　28.5cm×44cm　浙江省博物馆藏

题识：五月葵榴粲　争如百合奇　夜深香满屋　正是酒醒时

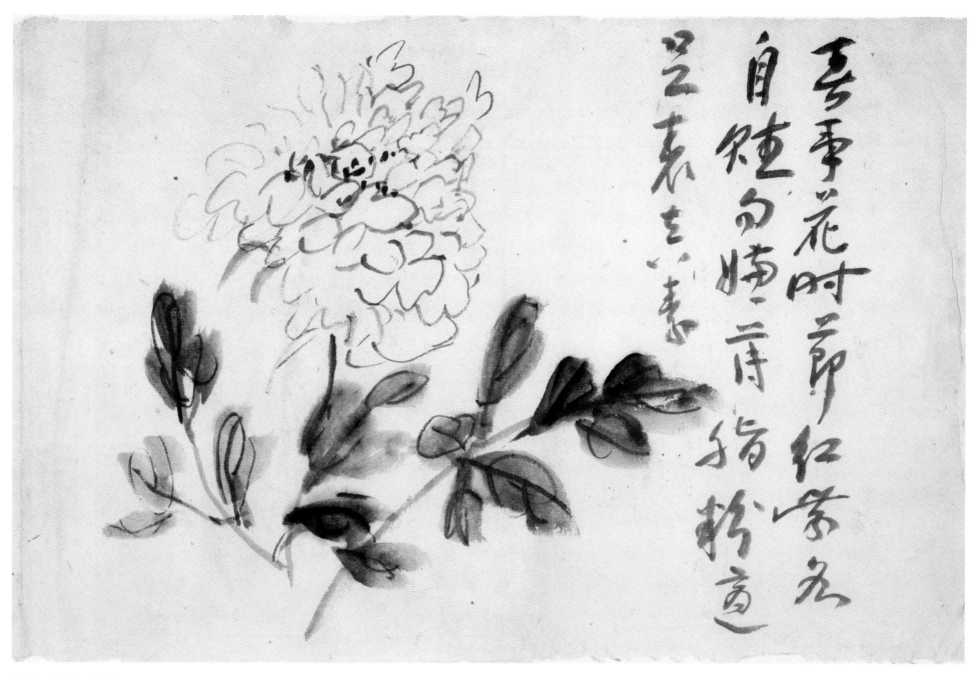

花卉 之二 牡丹

题识：春事花时节 红紫各自赋 勿嫌薄脂粉 适足表真素

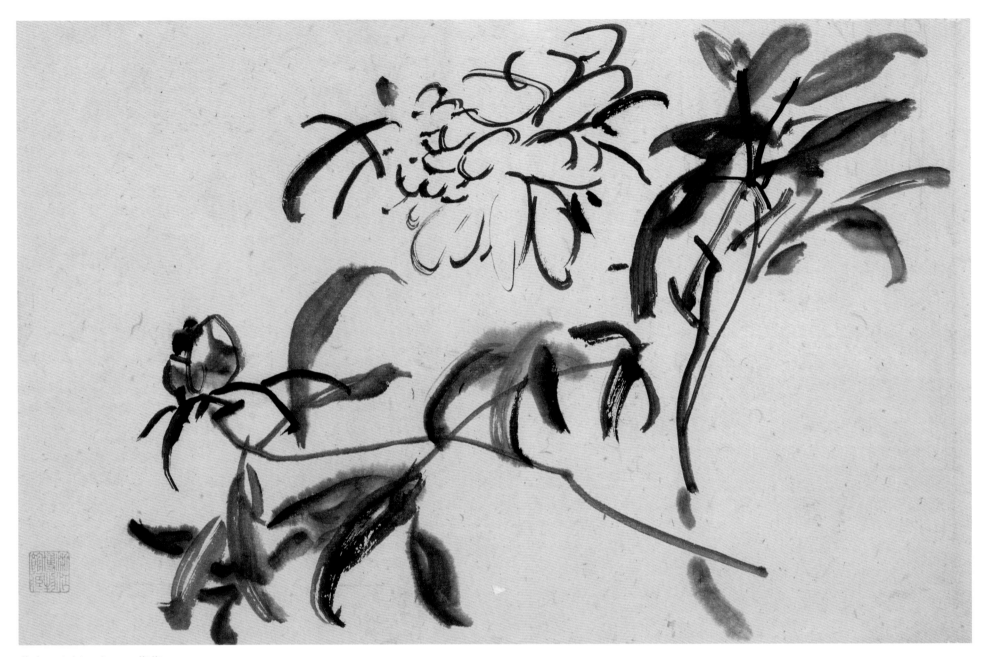

花卉 六幅 之一 芍药

纸本 29.5cm×45cm 浙江省博物馆藏

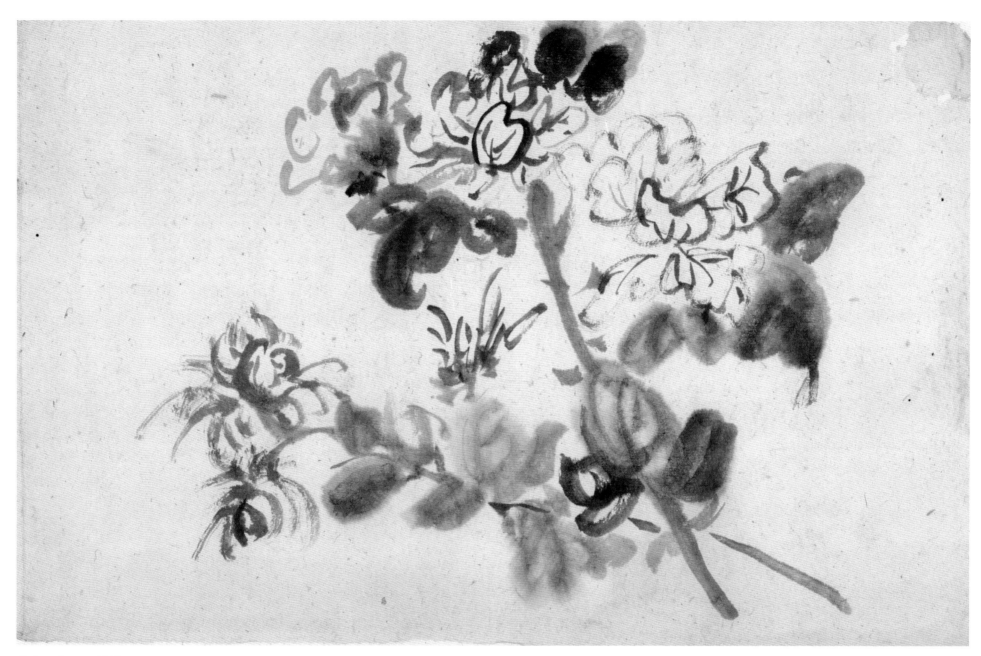

花卉 之二 芙蓉

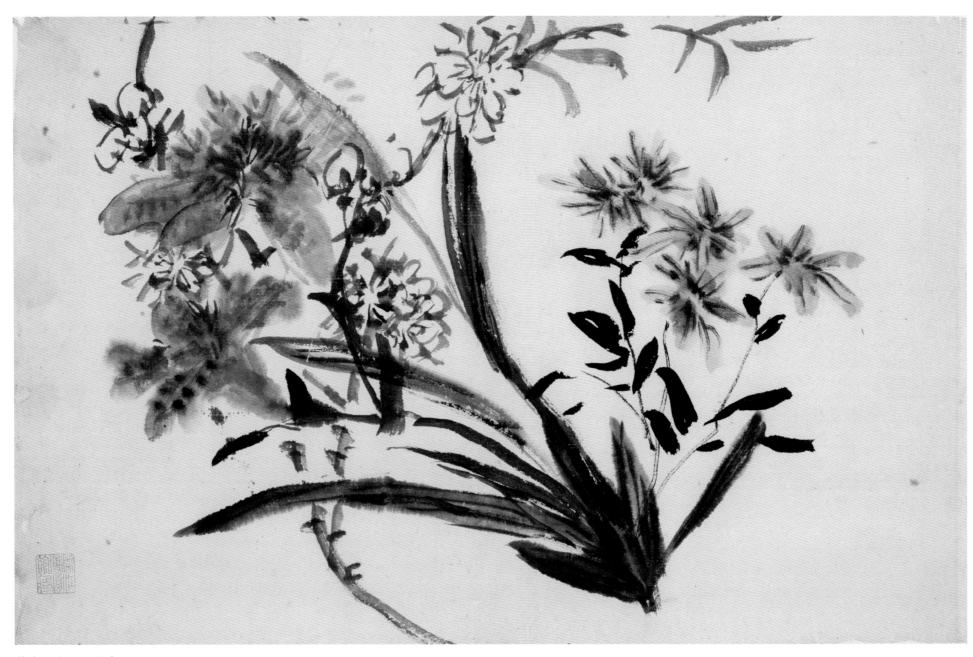

花卉 之三 花卉

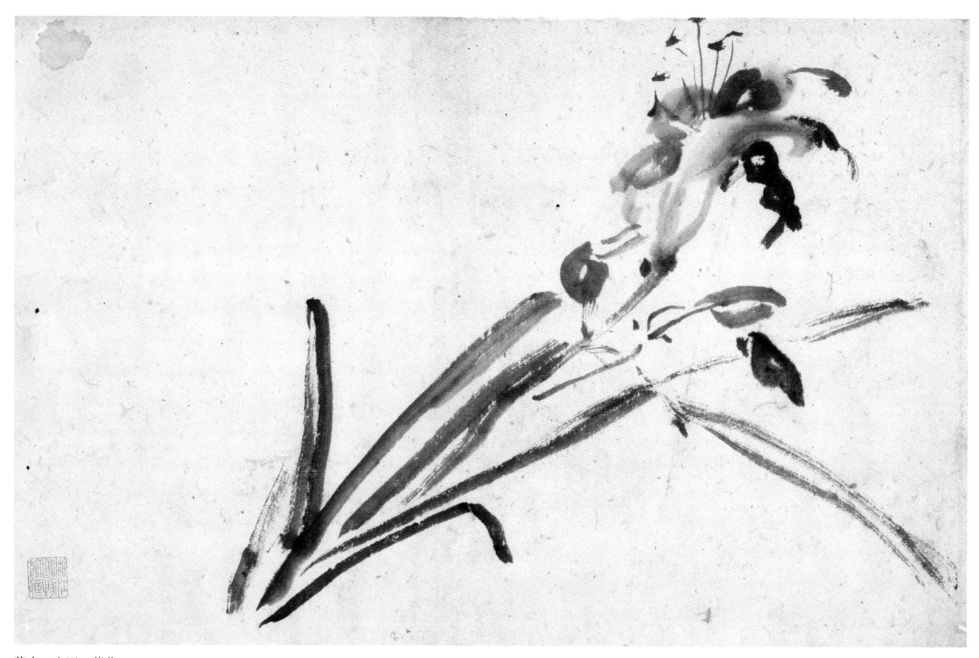

花卉 之四 萱花

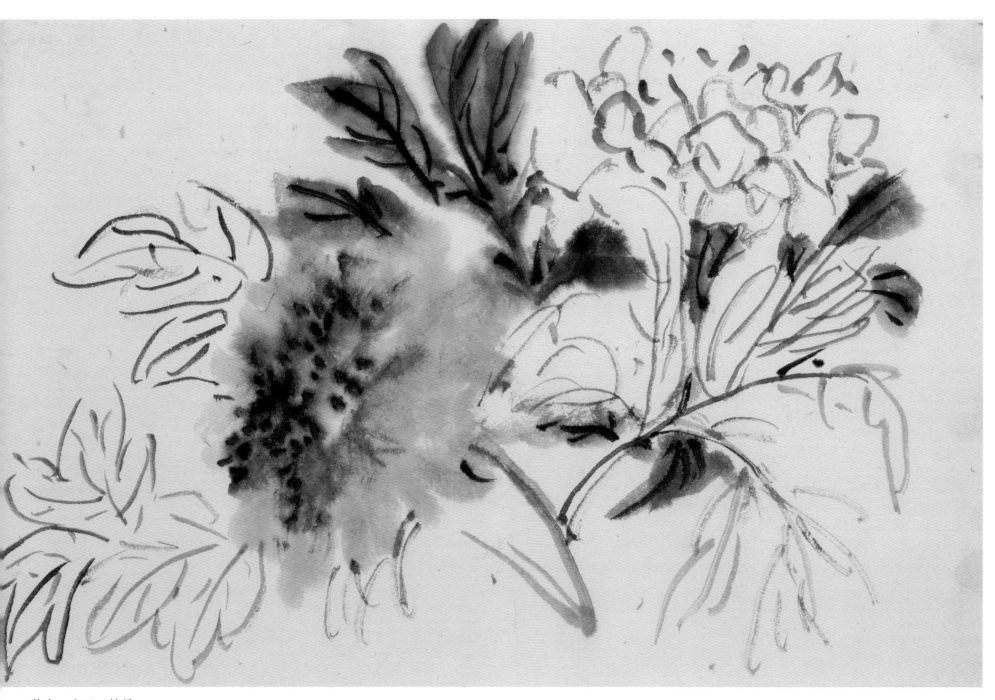

花卉 之五 牡丹

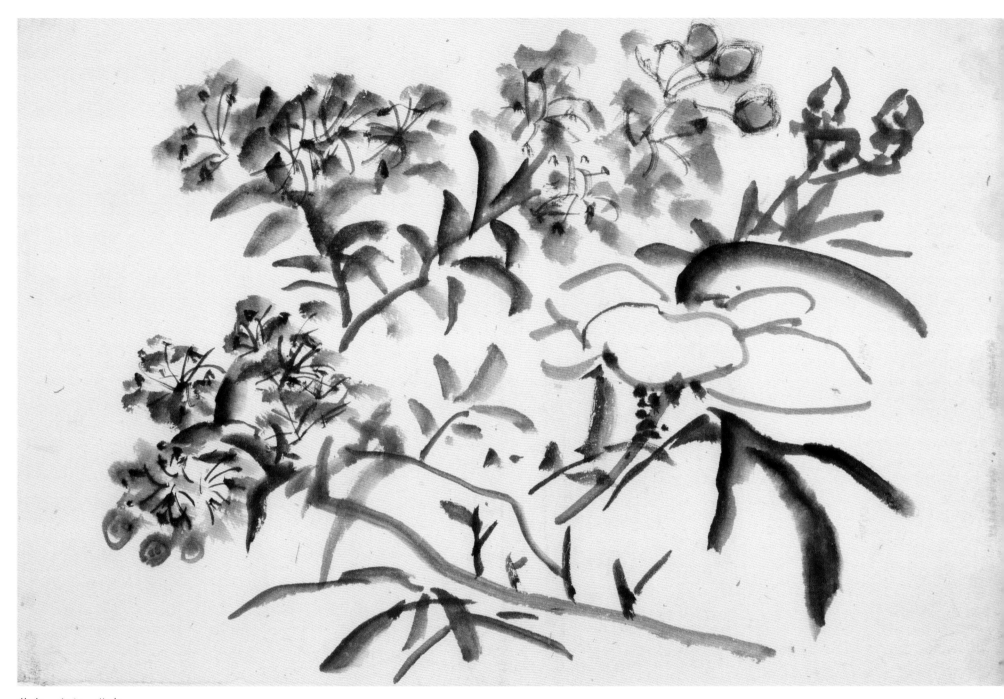

花卉 之六 花卉

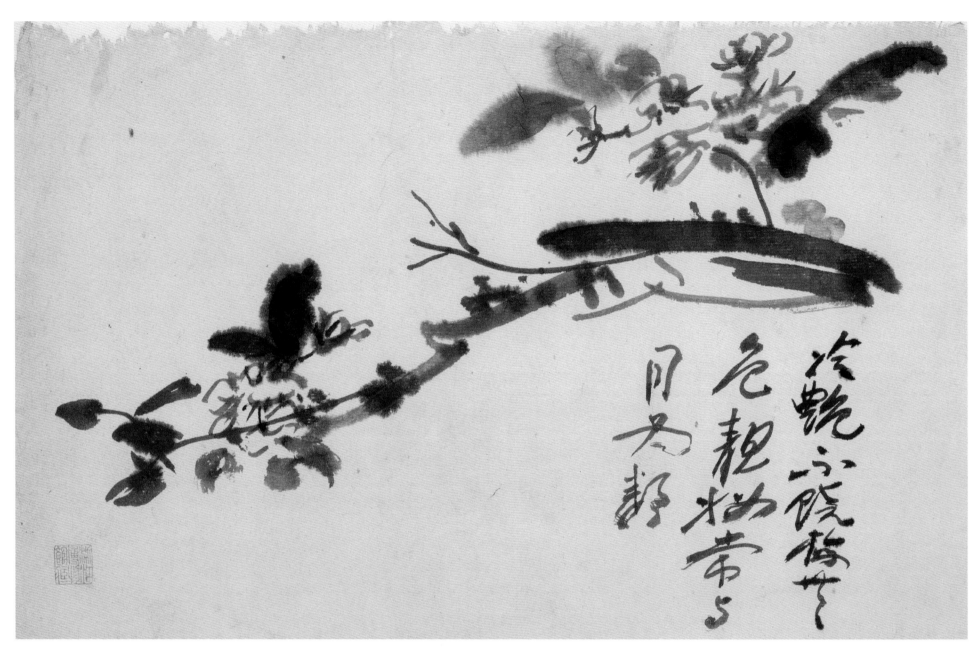

花卉 九幅 之一 海棠

纸本 29.5cm×45cm 浙江省博物馆藏

题识：冷艳不饶梅无色 靓妆常与月为邻

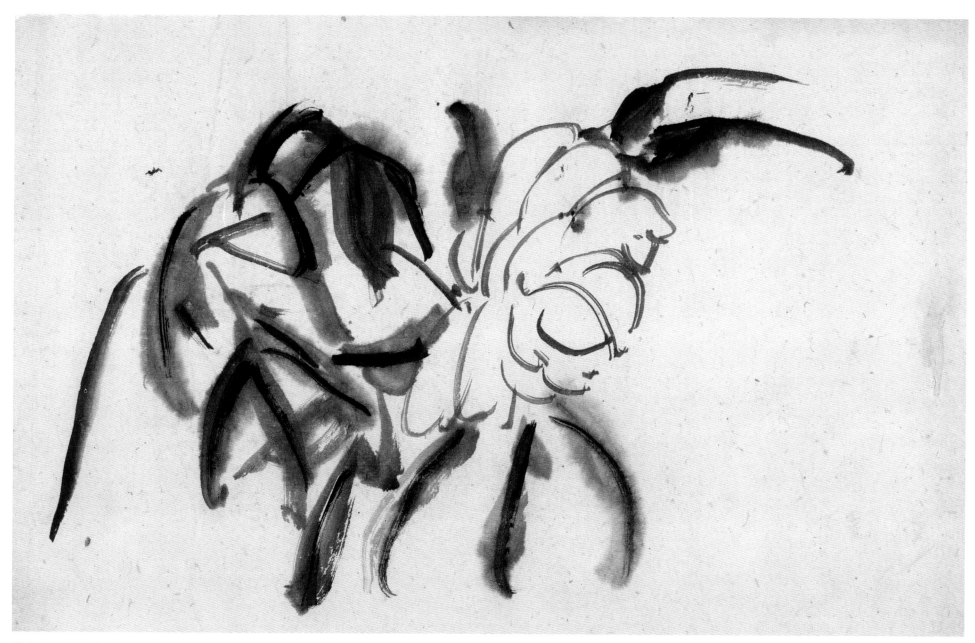

花卉 之二 芍药

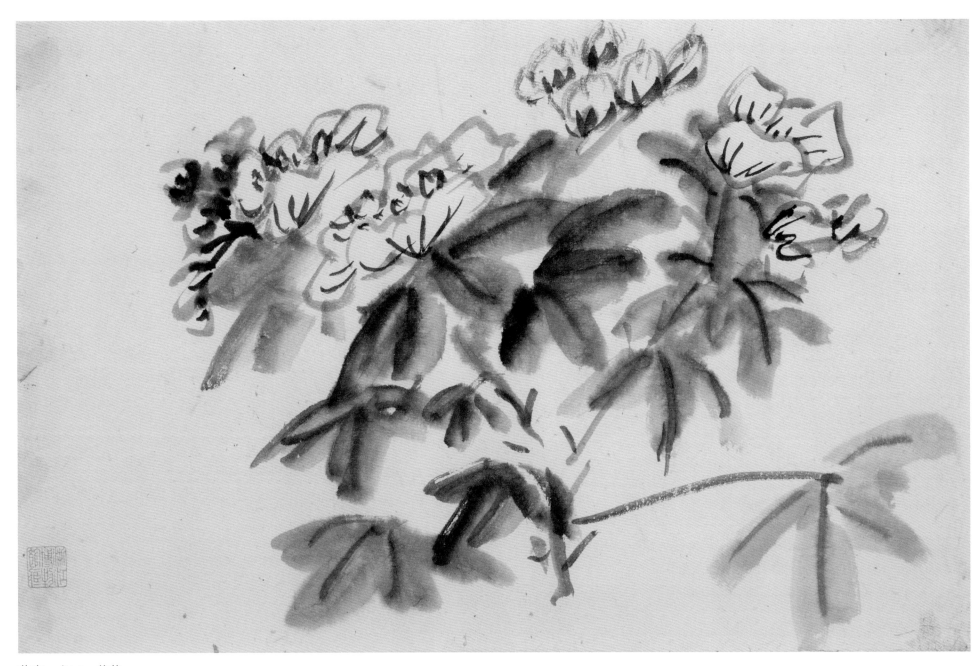

花卉 之三 芙蓉

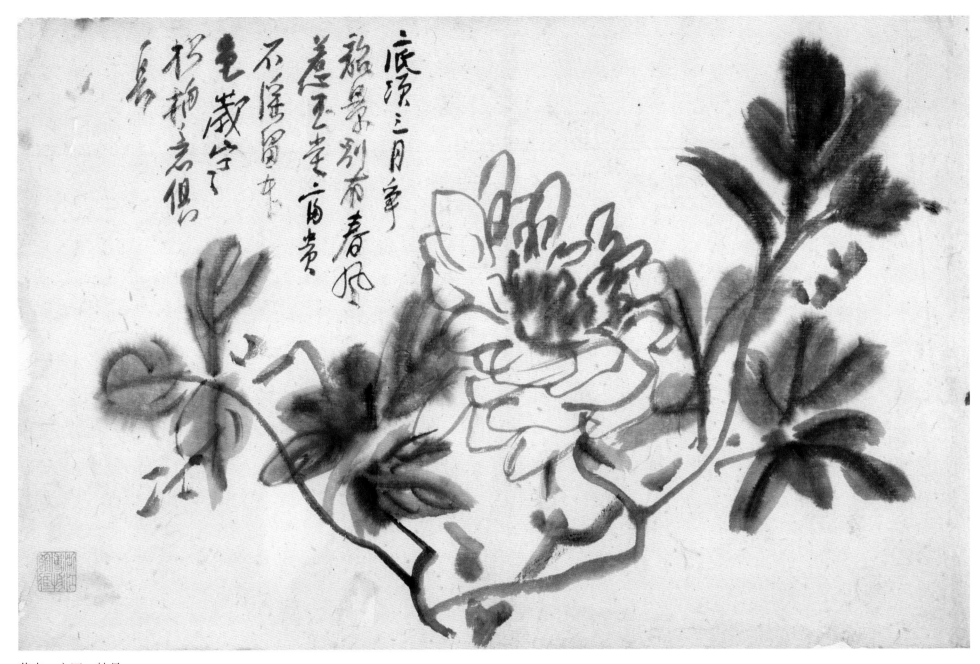

花卉　之四　牡丹

题识：底须三月争韶景　别有春风惹玉堂　富贵不淫留本色　岁寒松柏意俱长

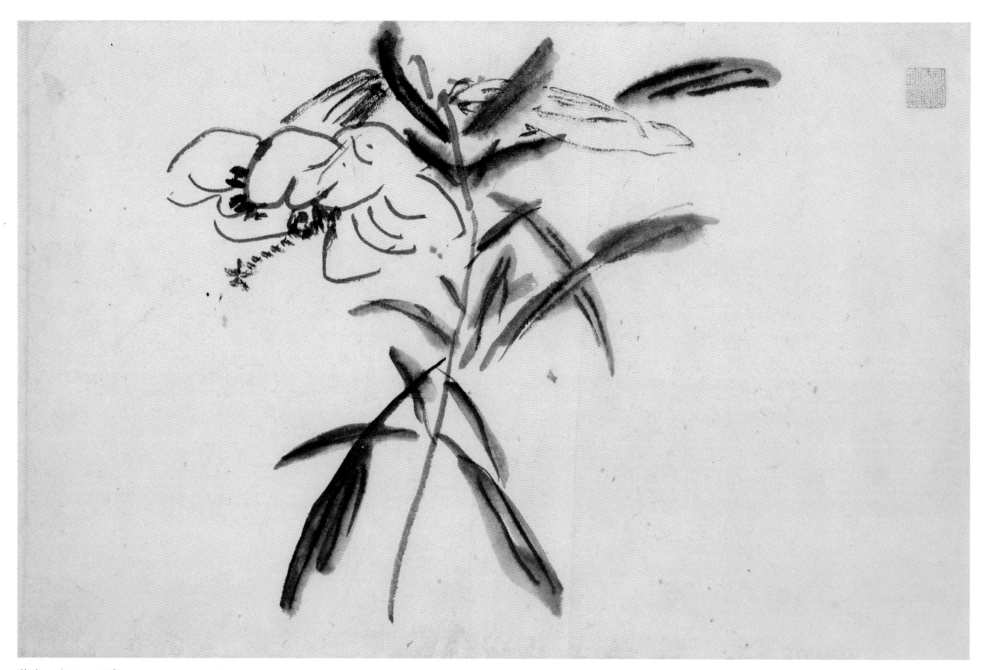

花卉 之五 百合

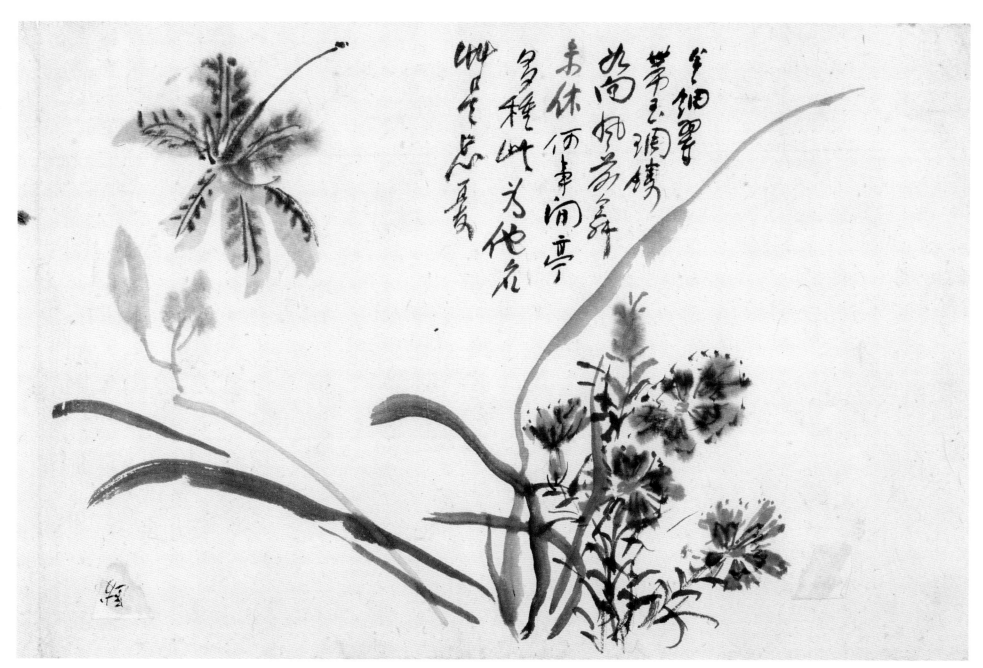

花卉 之六 忘忧草

题识：金钿翠带玉雕镂　如向风前舞未休　何事闲亭多种此　为他名草是忘忧

花卉 之七 蝴蝶花

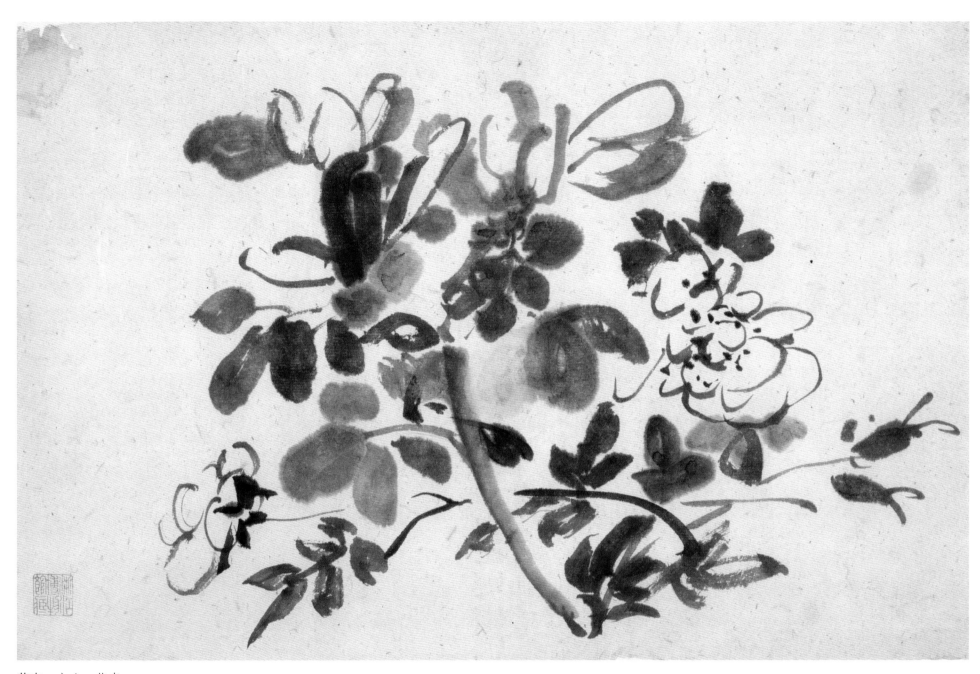

花卉 之八 花卉

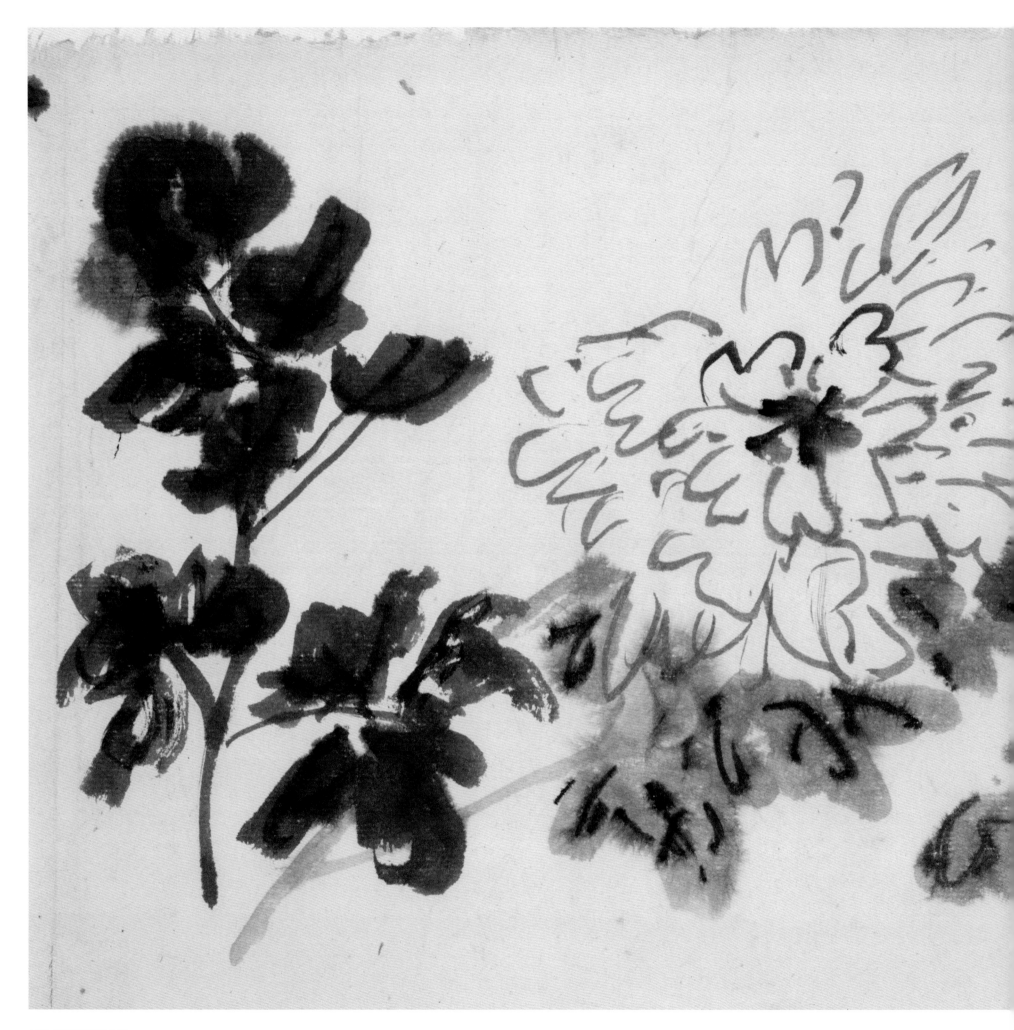

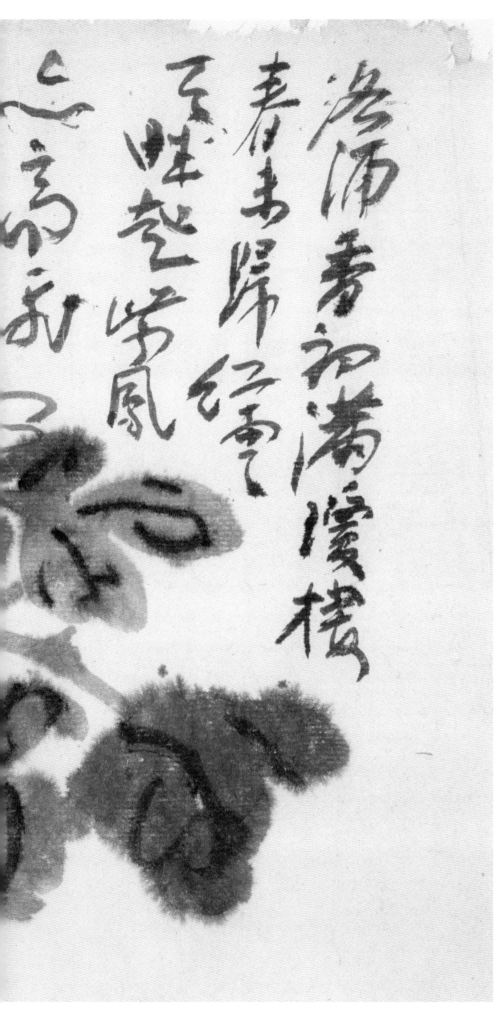

花卉　之九　牡丹

题识：洛浦香初满　琼楼春未归　红云天畔起　紫凤亦高飞

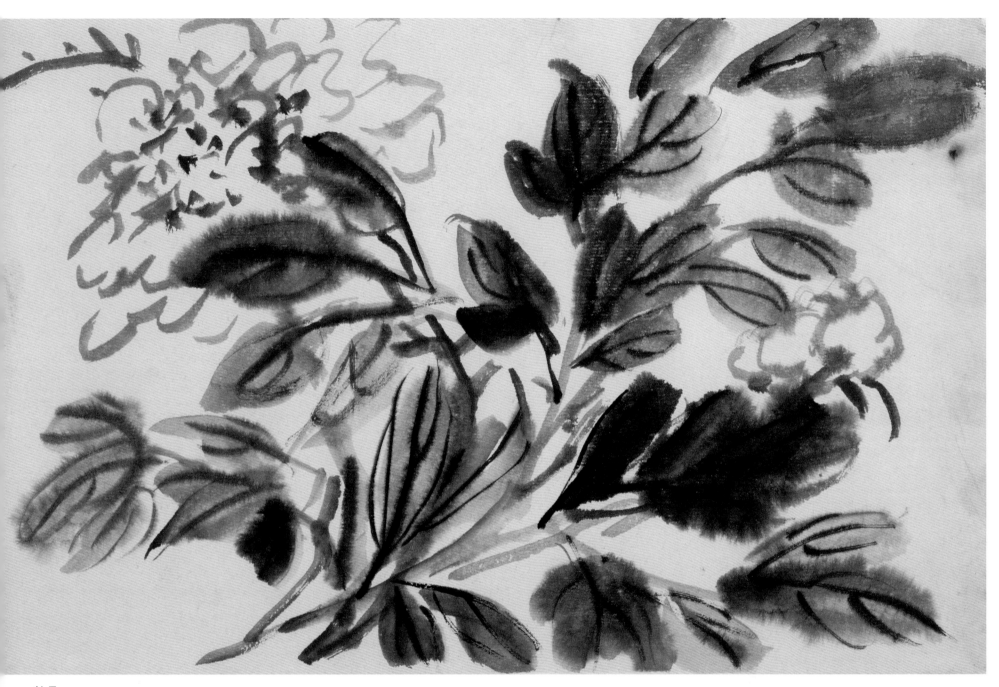

牡丹

纸本　30cm×45cm　浙江省博物馆藏

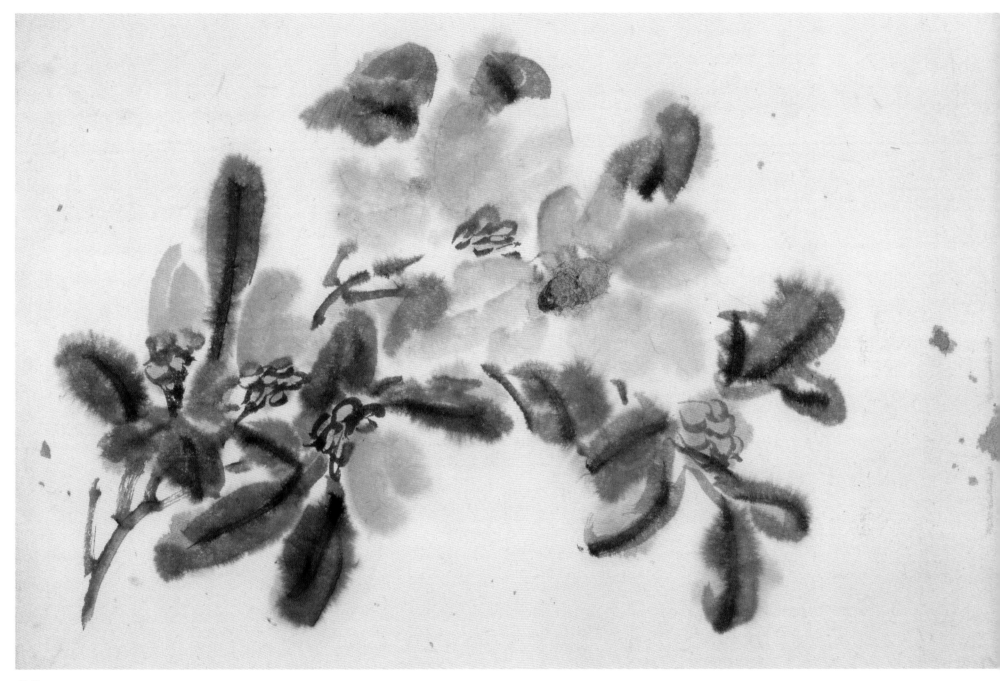

茶花

纸本　28.5cm×45cm　浙江省博物馆藏

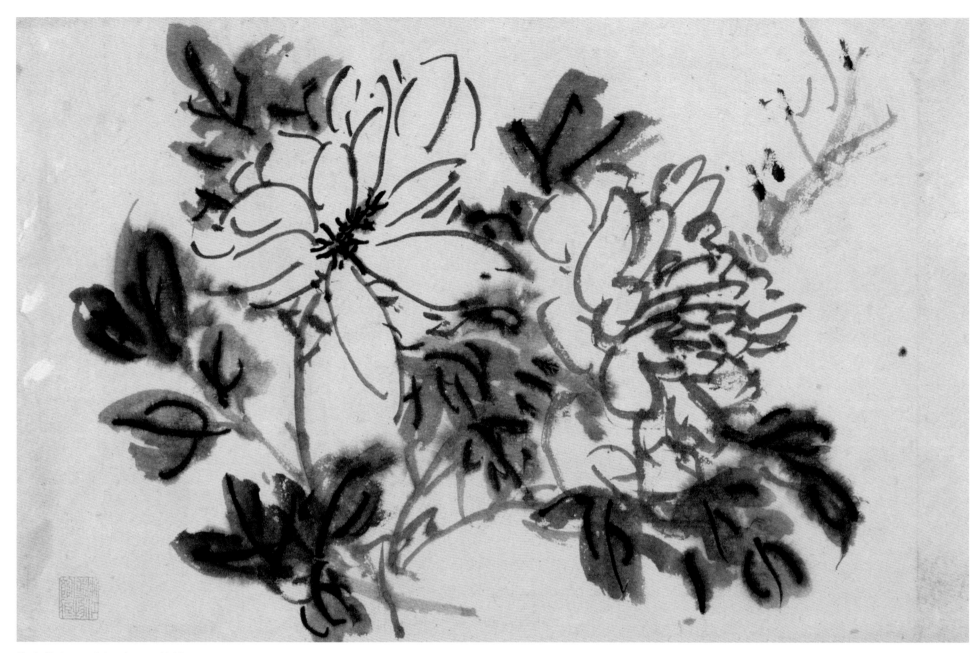

仿古花卉　四幅　之一　牡丹

纸本　28cm×44cm　浙江省博物馆藏

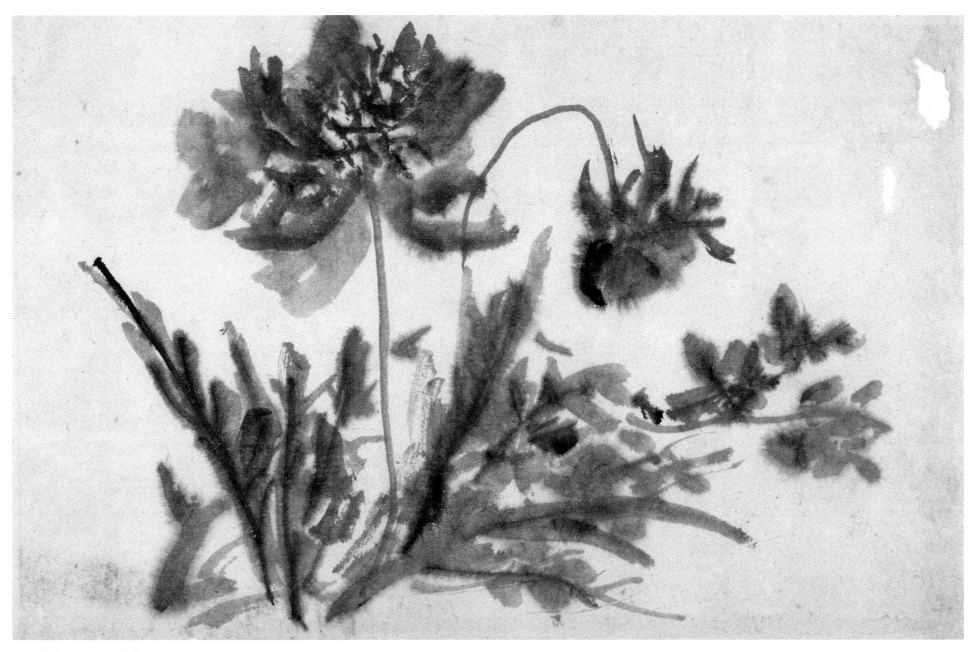

仿古花卉 之二 虞美人

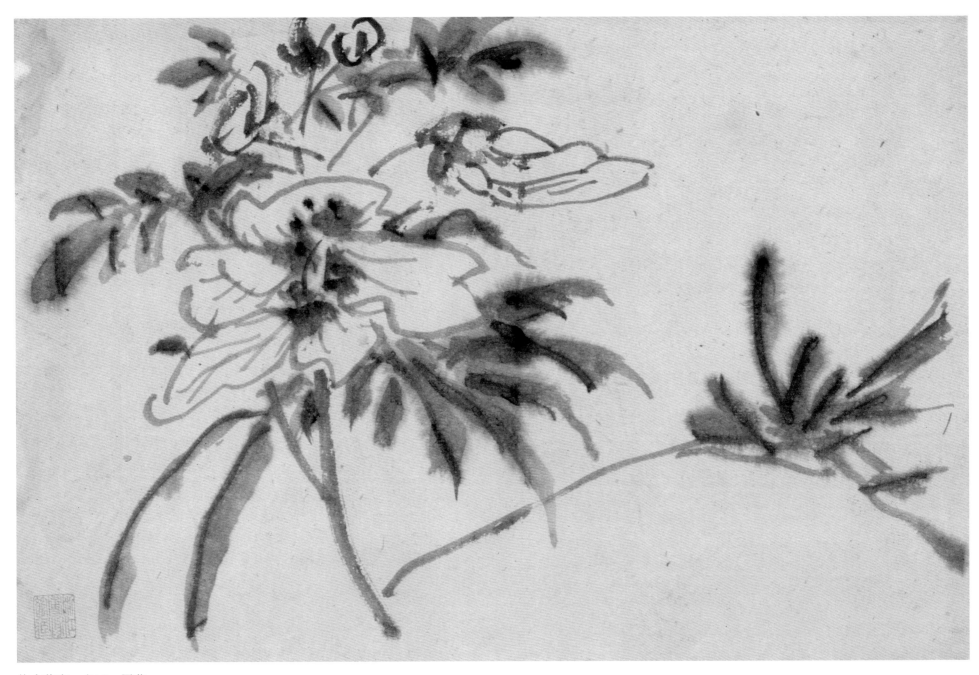

仿古花卉 之三 蜀葵

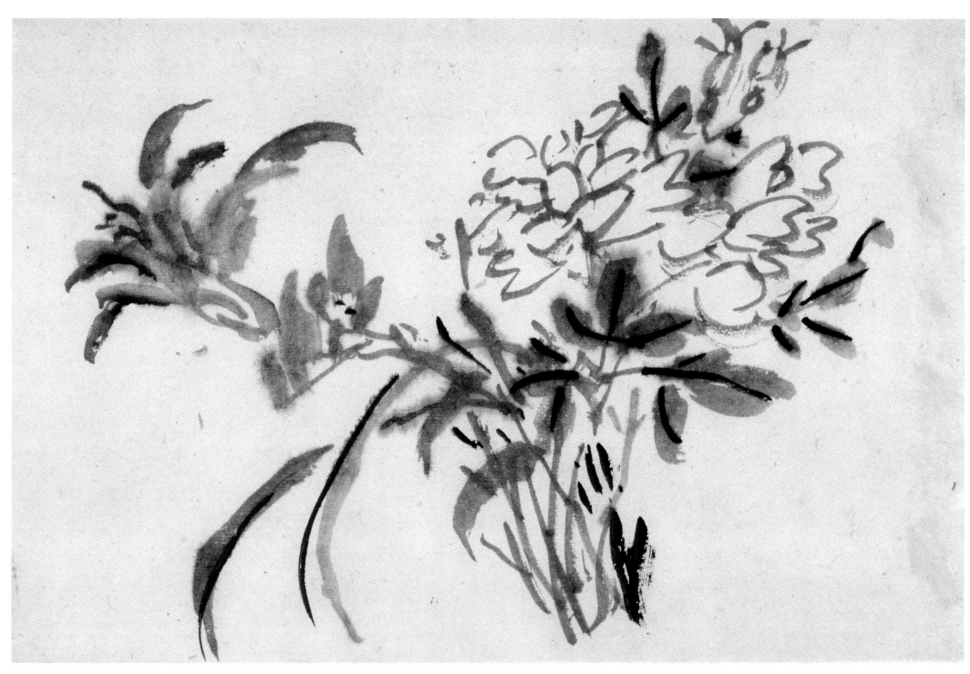

仿古花卉　之四　花卉

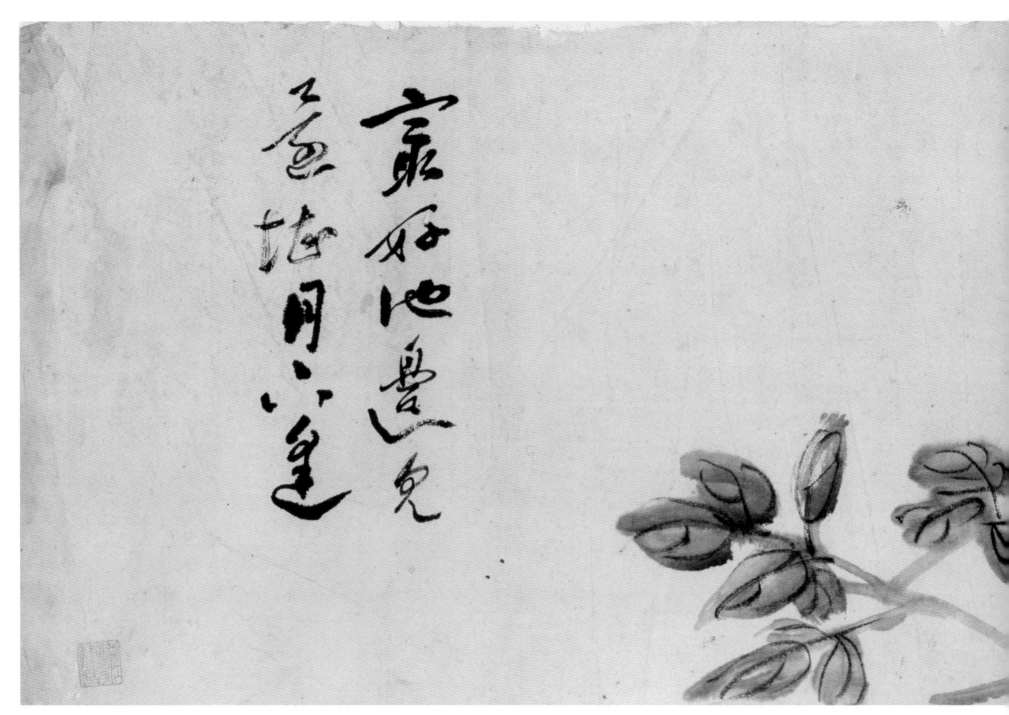

牡丹

纸本　29cm×88cm　浙江省博物馆藏
题识：最好池边见　还堪月下逢

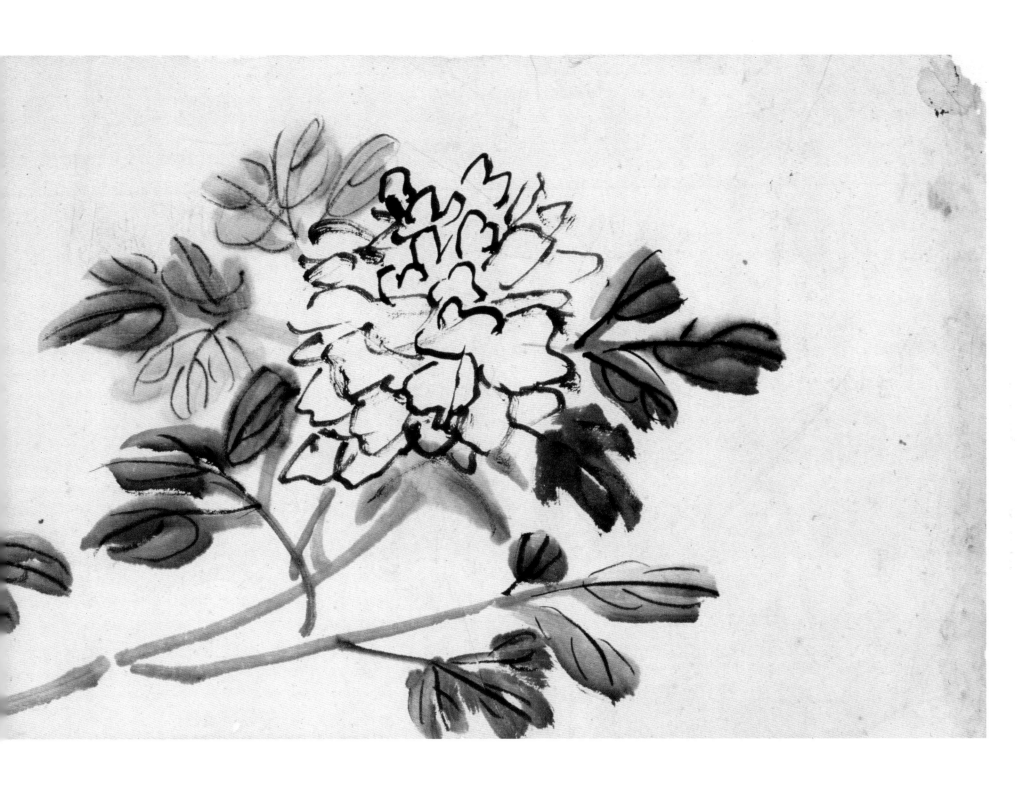

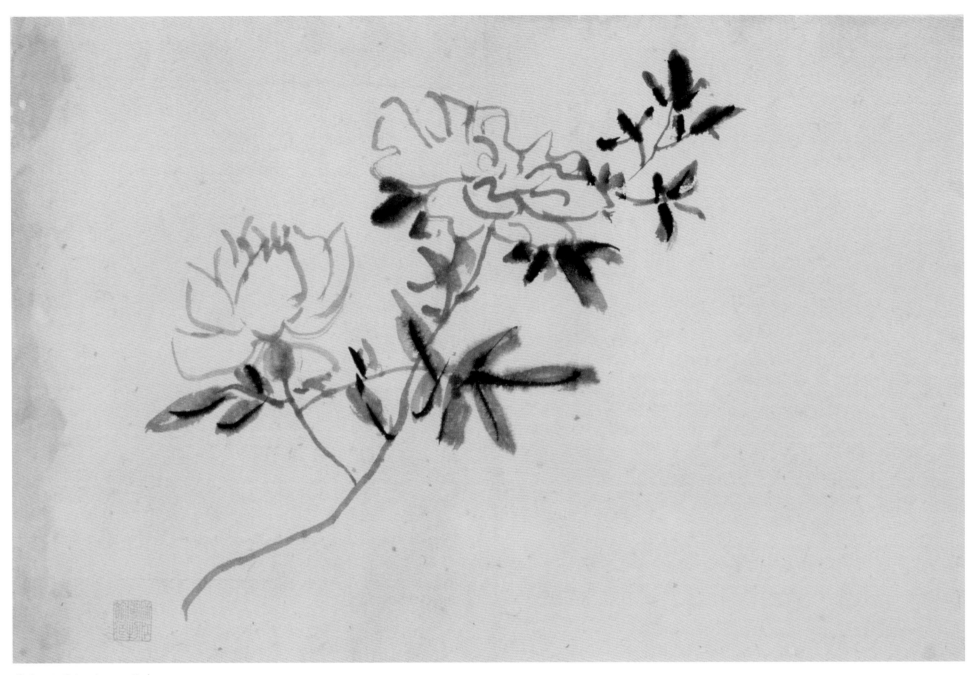

花卉 四幅 之一 花卉
纸本 29.5cm×45cm 浙江省博物馆藏

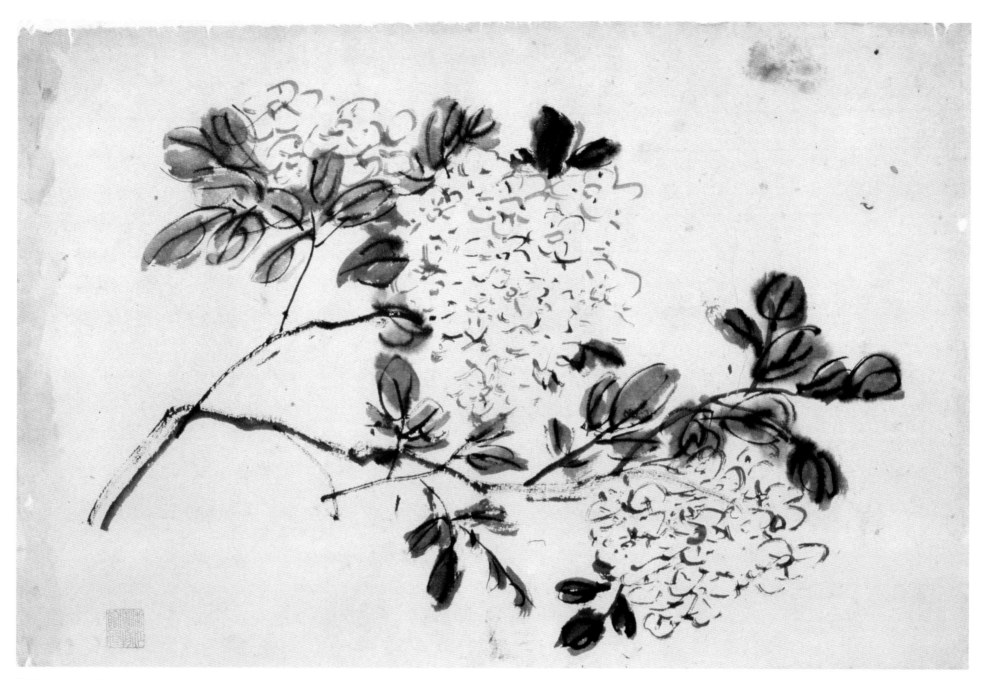

花卉 之二 绣球

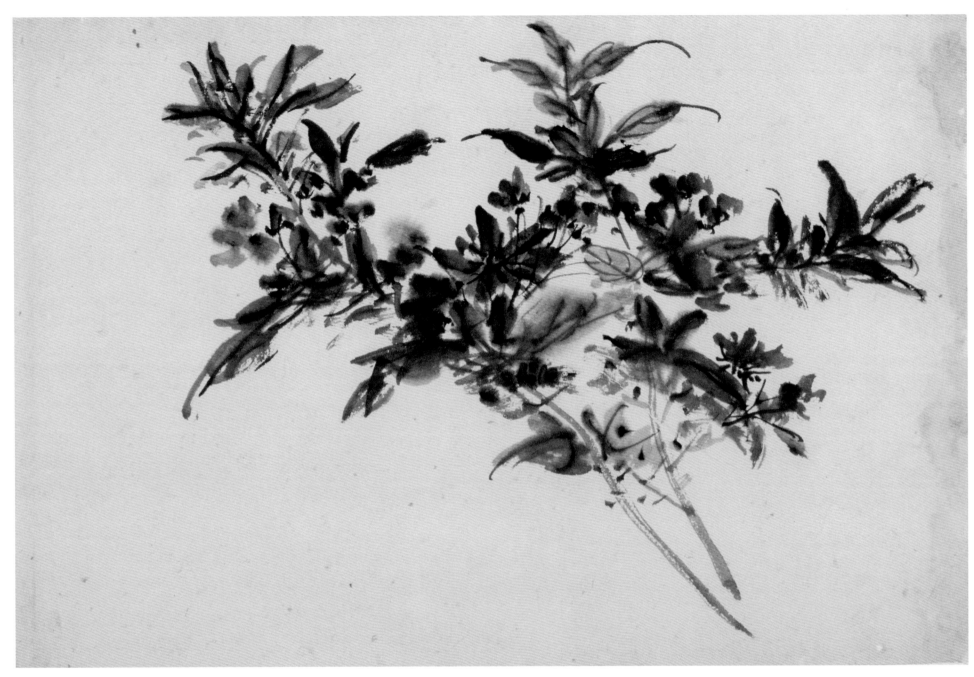

花卉 之三 花卉

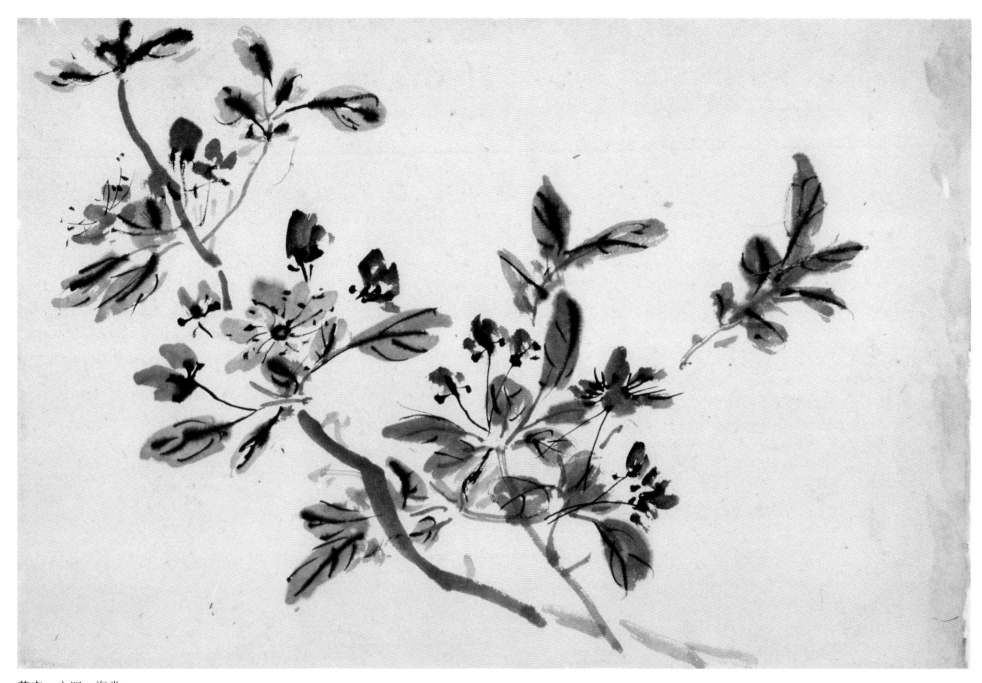

花卉　之四　海棠

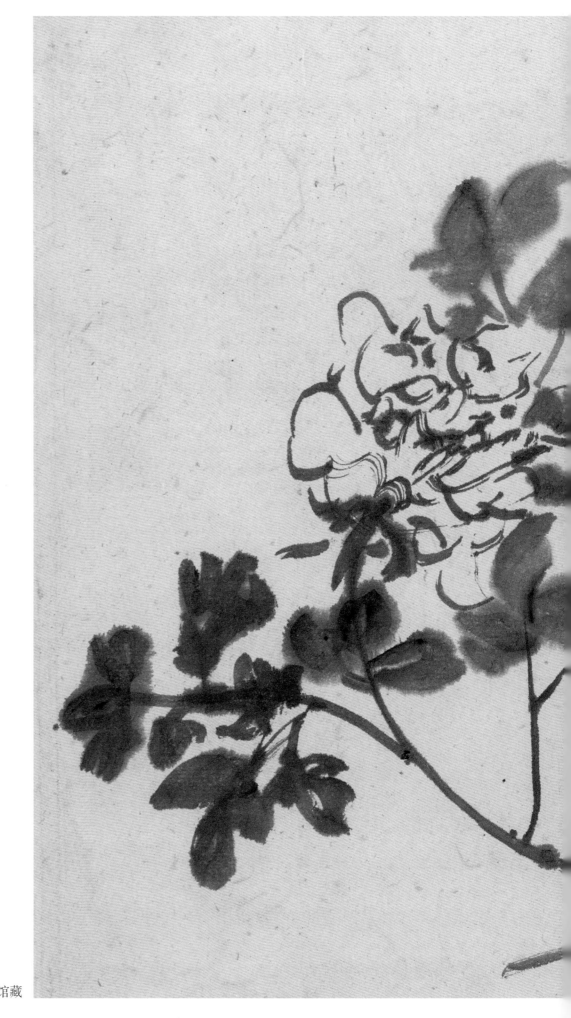

花卉　七幅　之一　花卉
纸本　27.5cm×45cm　浙江省博物馆藏

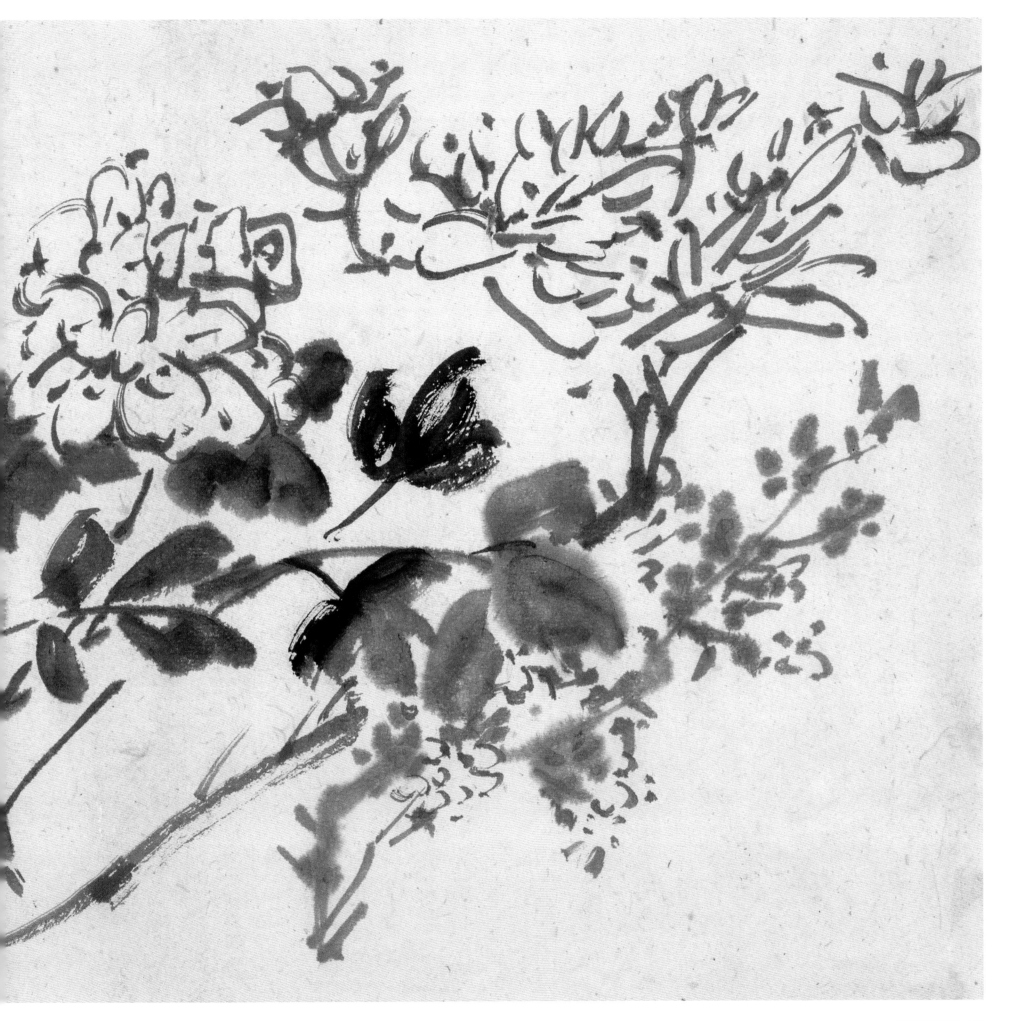

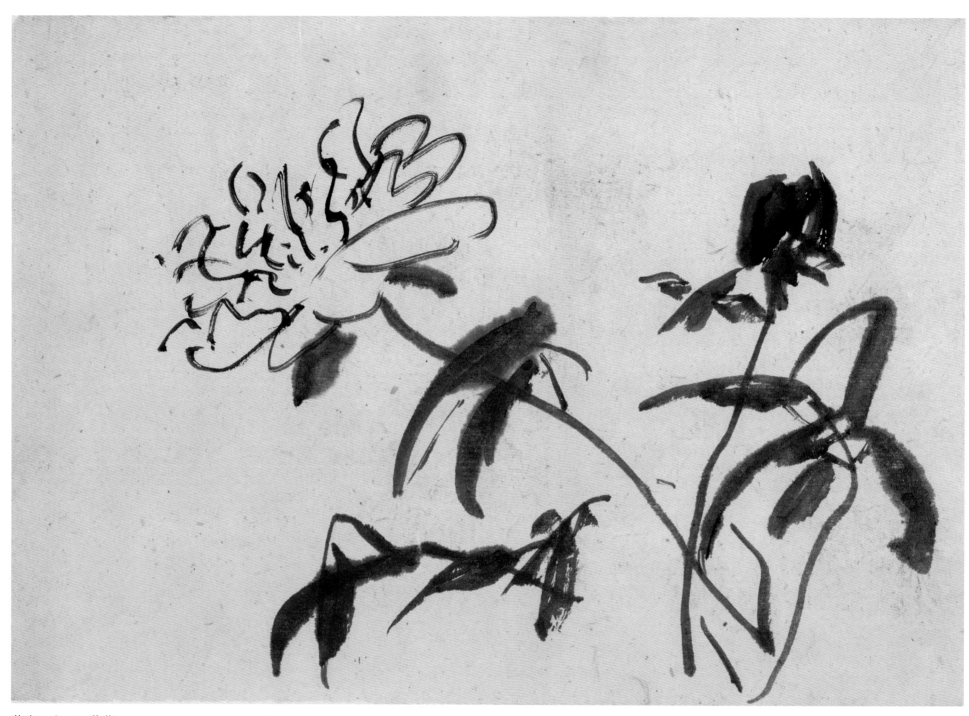

花卉 之二 芍药

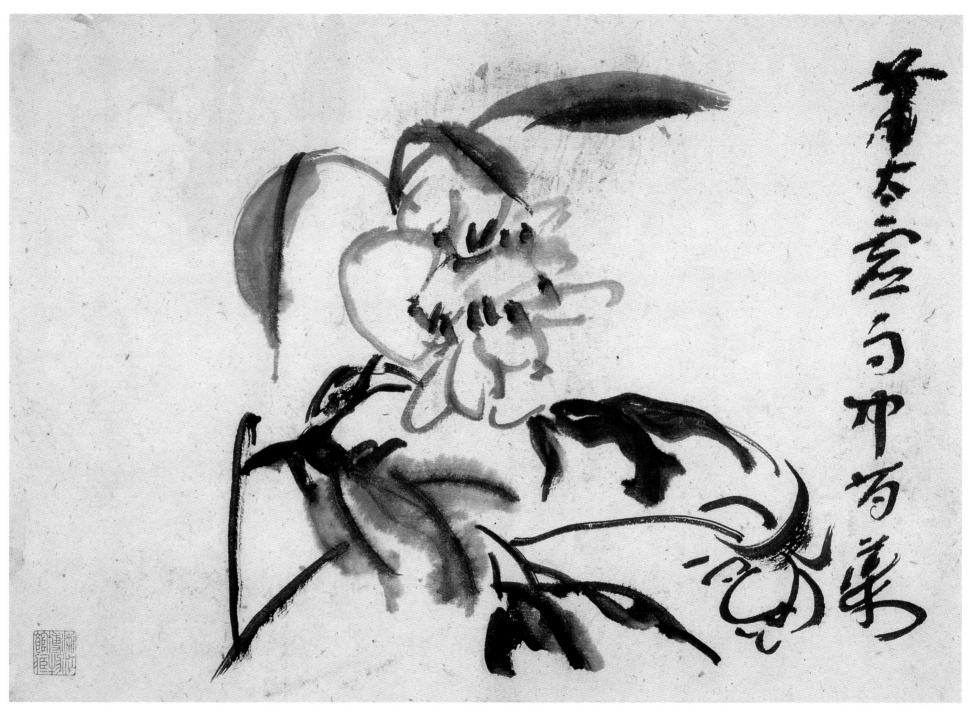

花卉 之三 芍药
题识：萧太虚雨中芍药

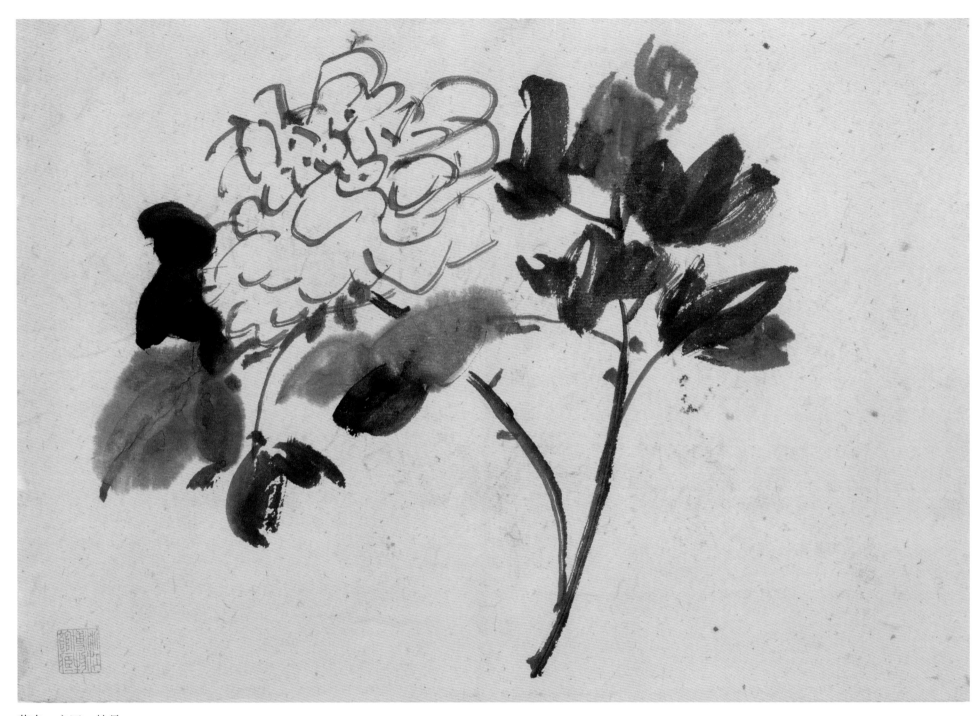

花卉 之四 牡丹

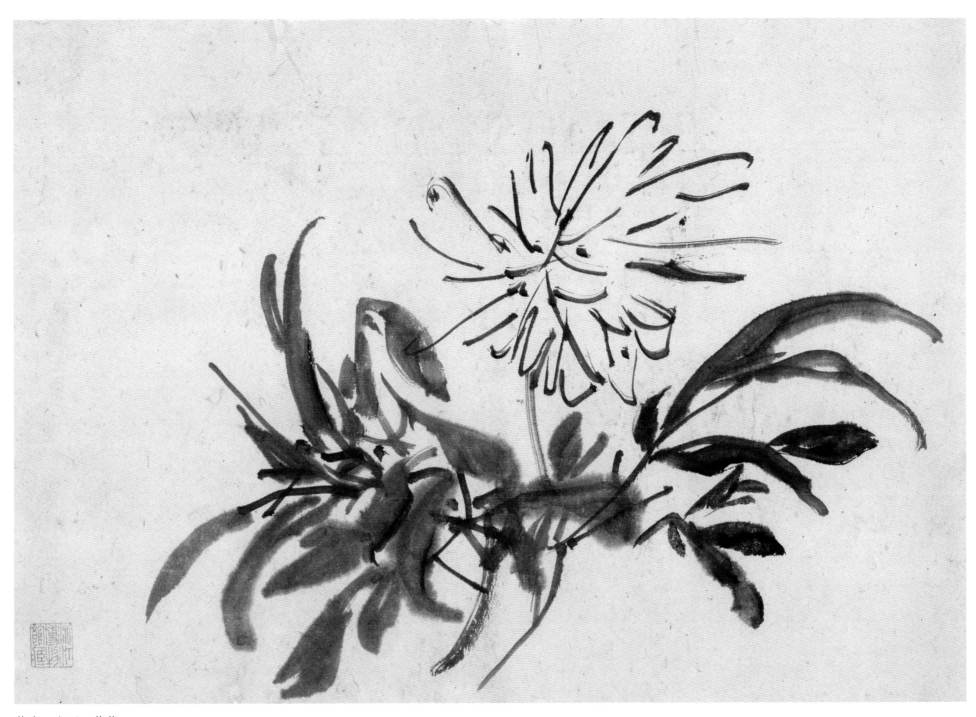

花卉 之五 芍药

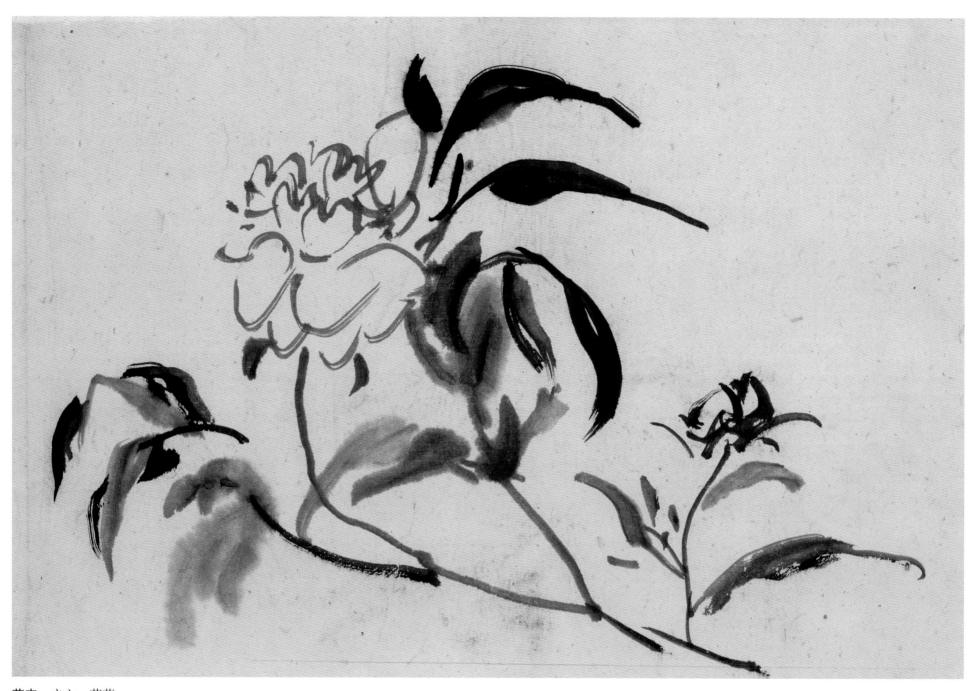

花卉 之六 芍药

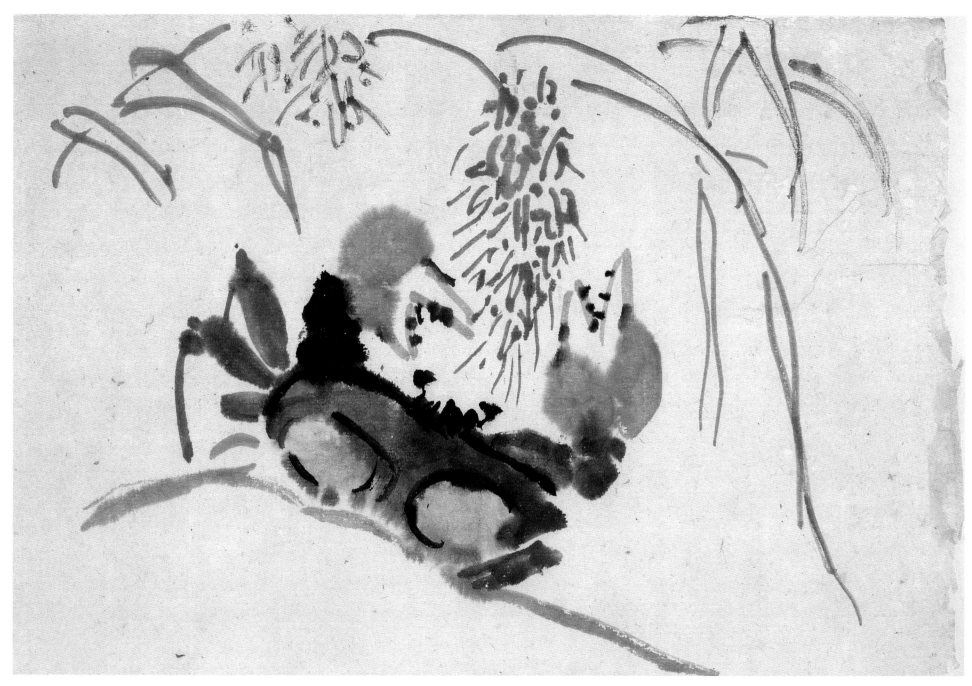

花卉 之七 稻黍河蟹

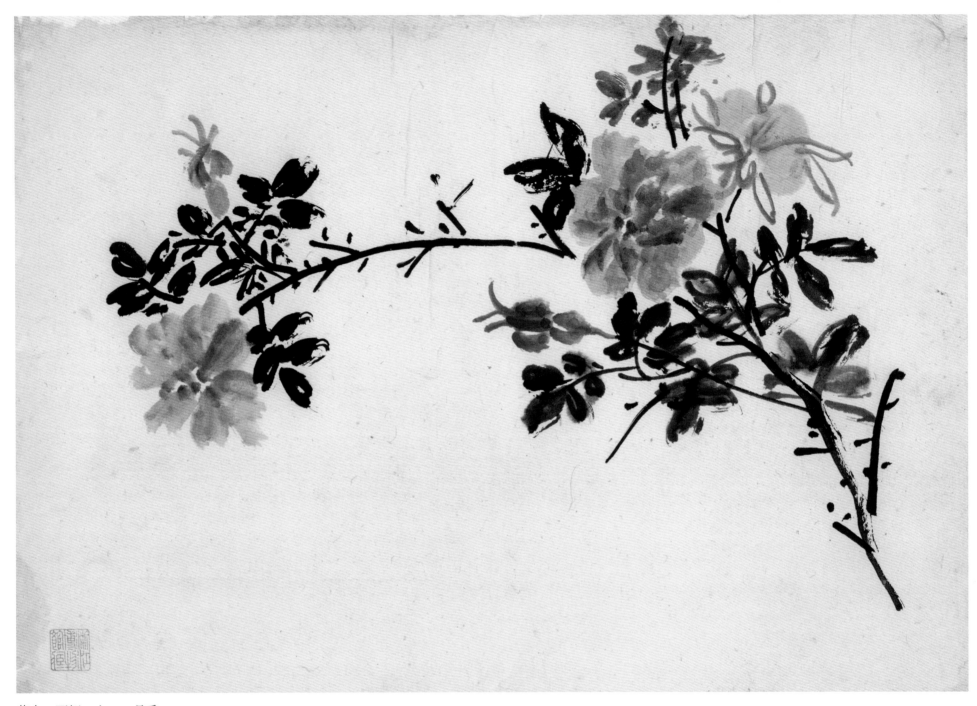

花卉　两幅　之一　月季

纸本　30cm×45cm　浙江省博物馆藏

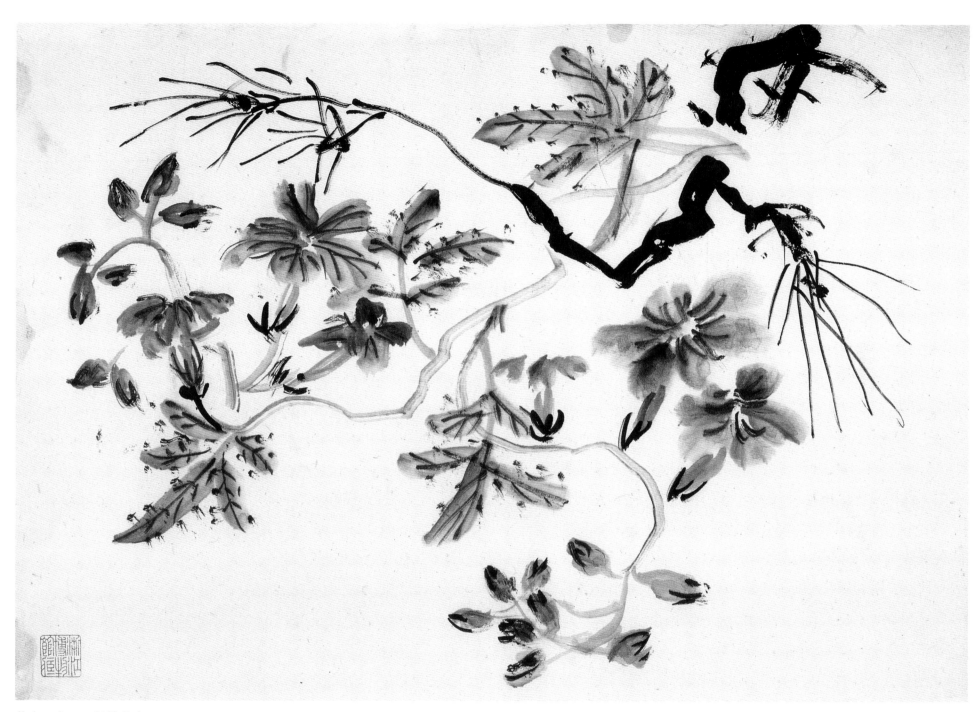

花卉 之二 松枝花卉

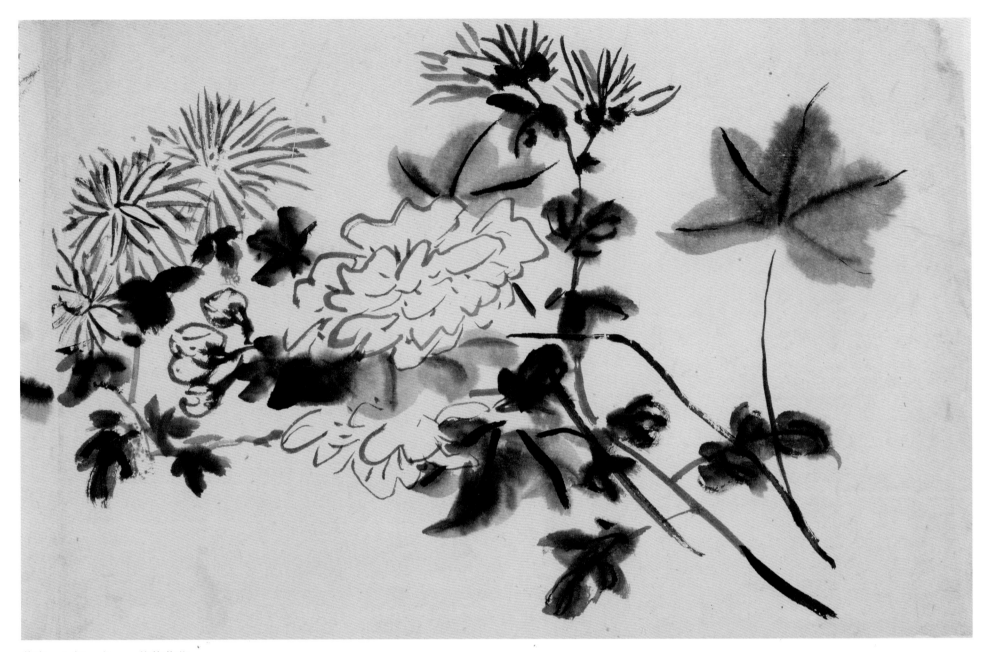

花卉　六幅　之一　芙蓉菊花

纸本　29.5cm×45cm　浙江省博物馆藏

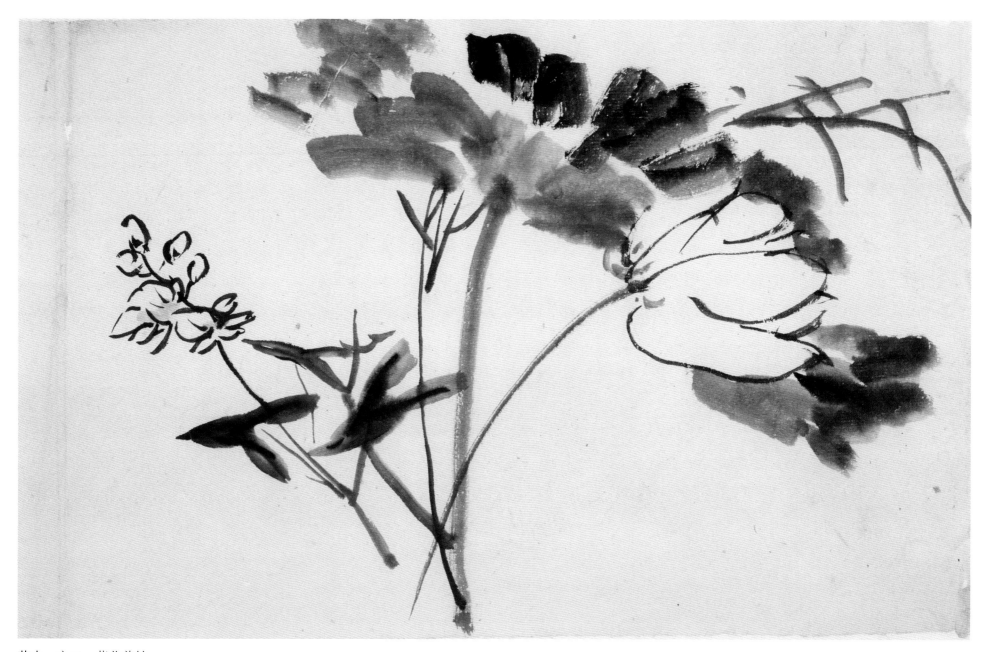

花卉 之二 荷花慈姑

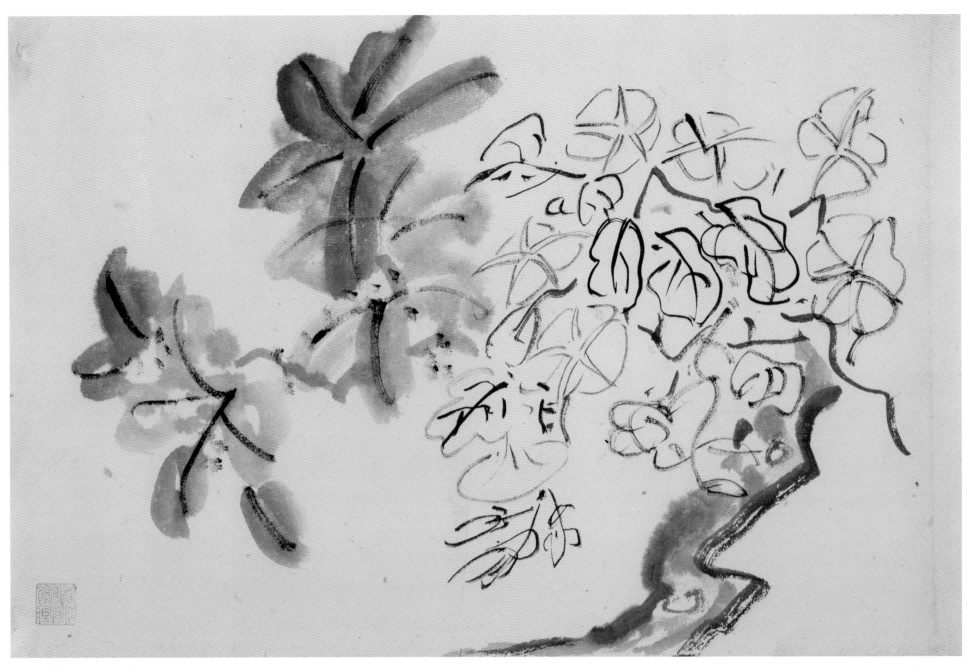

花卉 之三 牵牛桂花

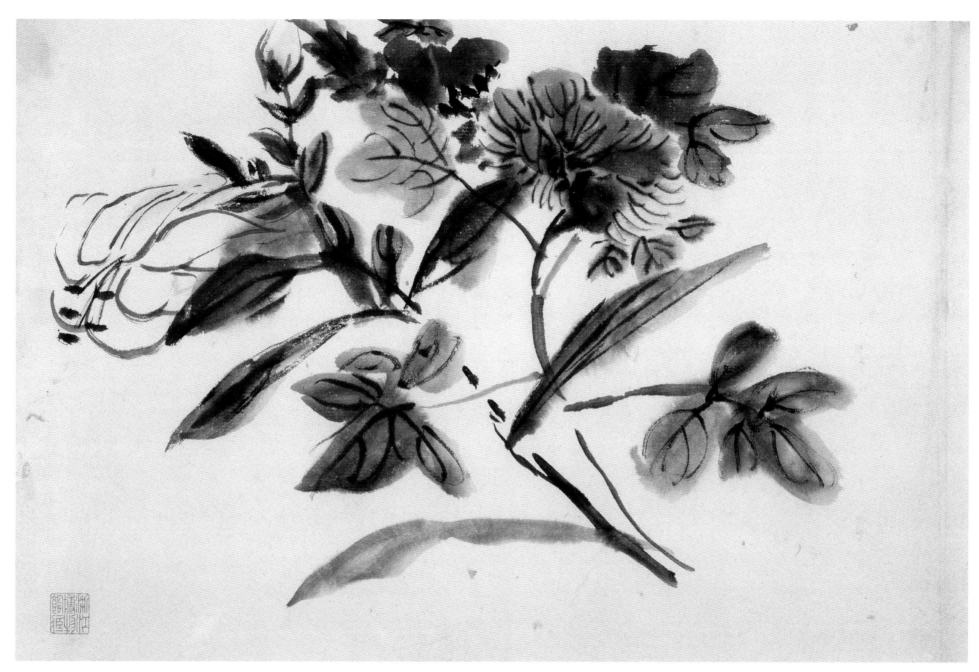

花卉　之四　芙蓉百合

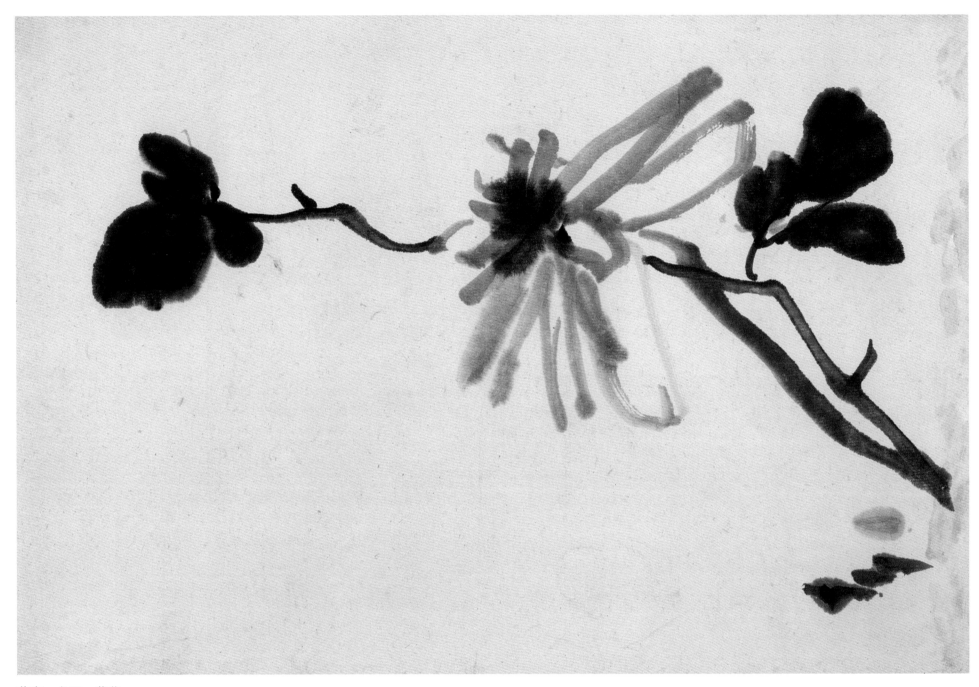

花卉 之五 菊花

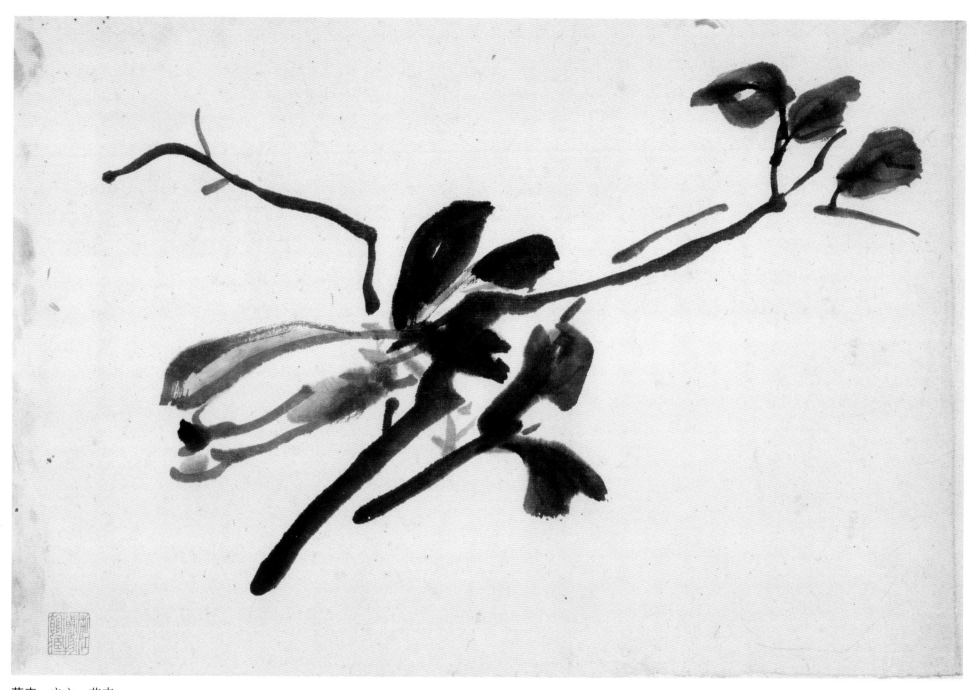

花卉 之六 花卉

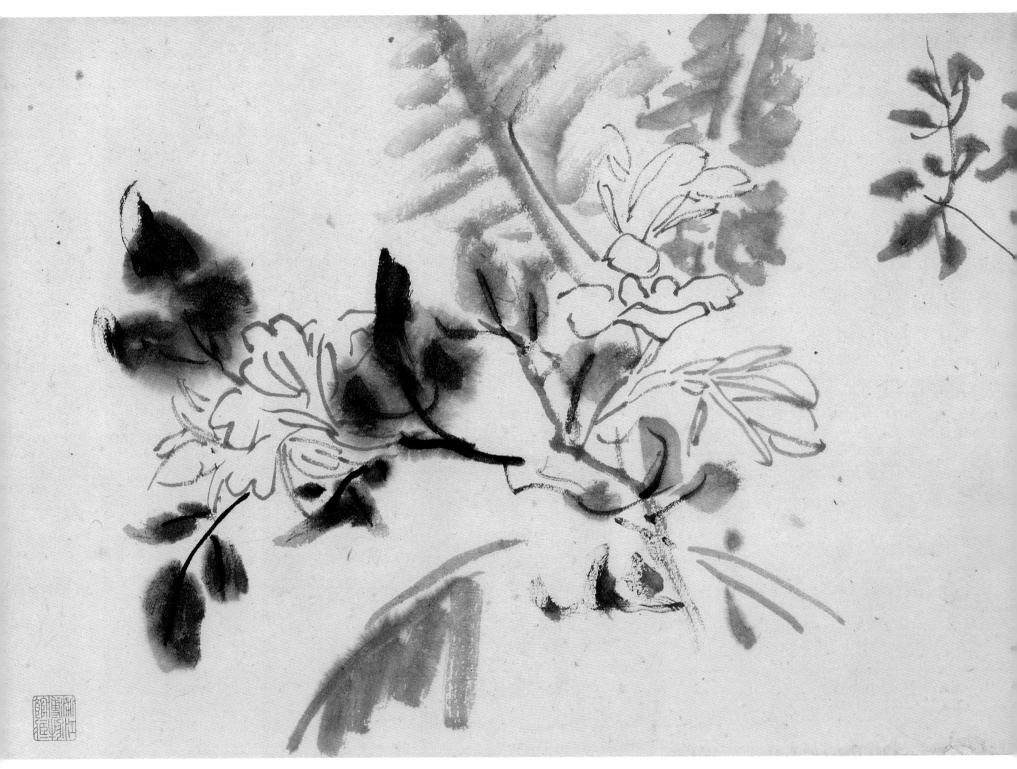

种得芭蕉一万株

纸本　30cm×93cm　浙江省博物馆藏
题识：种得芭蕉一万株　逢人只说绿糊涂　夜来秋雨窗前过　清浊高低滴滴殊

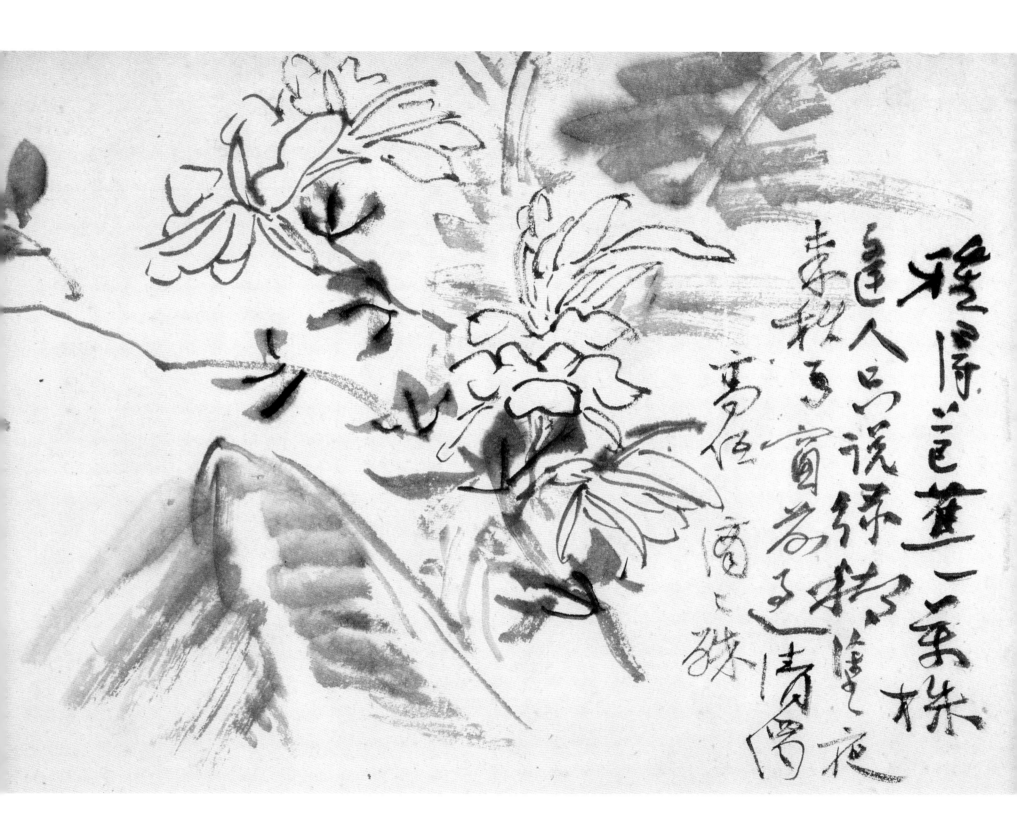

稚得蘭蕙二葉株
邑人品説緑弥隆逢夜
素秋了宜畫了清
寓君酒以残

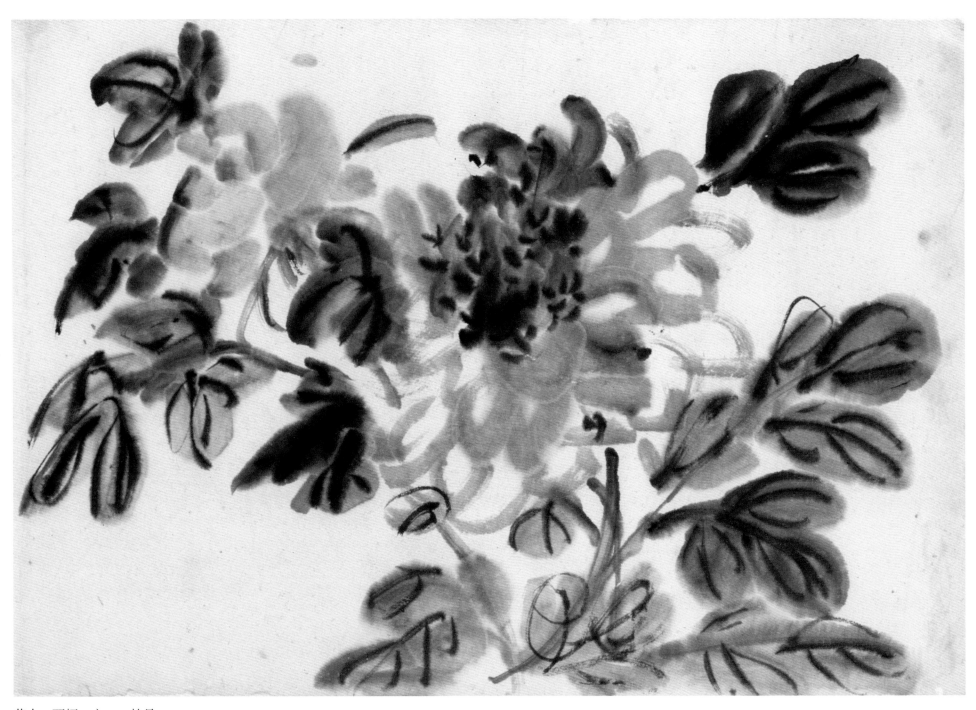

花卉　两幅　之一　牡丹

纸本　29cm×44cm　浙江省博物馆藏

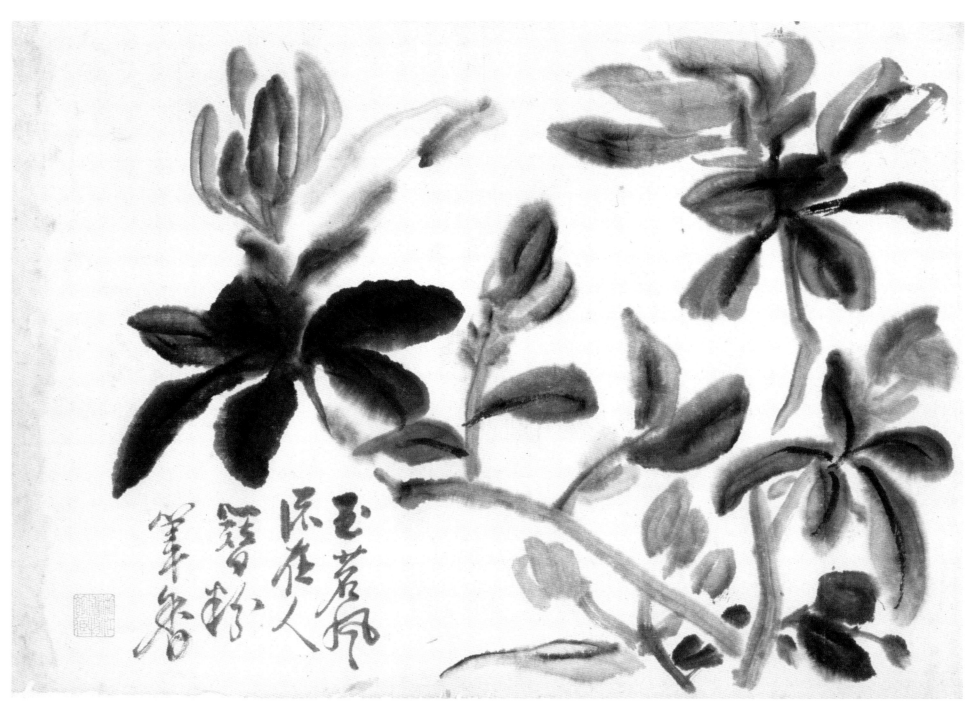

花卉 之二 玉茗

题识：玉茗风流在 人簪粉笔香

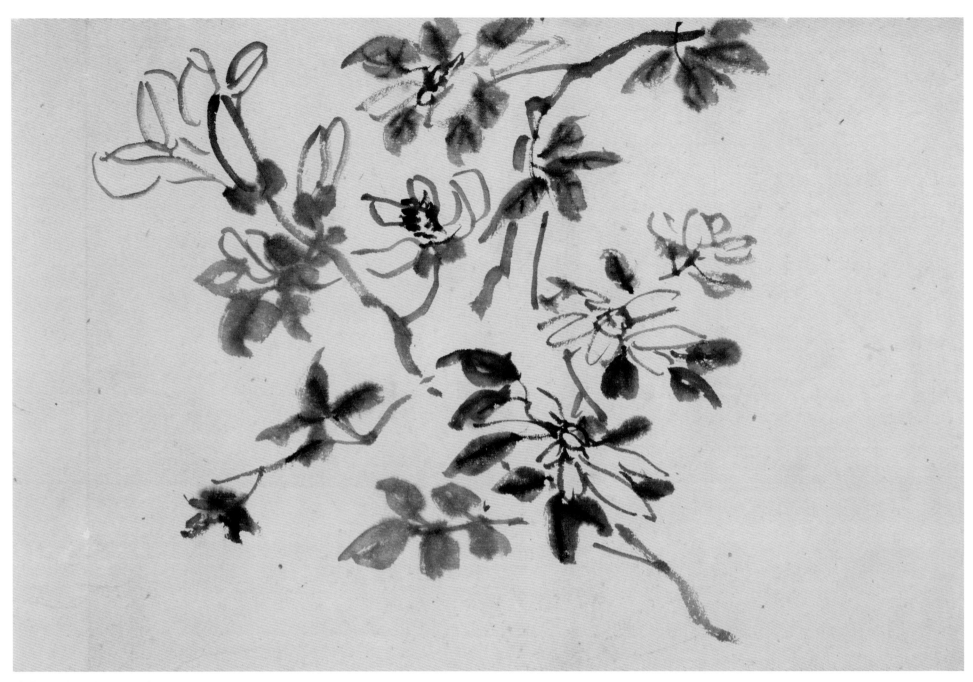

花卉　两幅　之一　花卉

纸本　30cm×46.5cm　浙江省博物馆藏

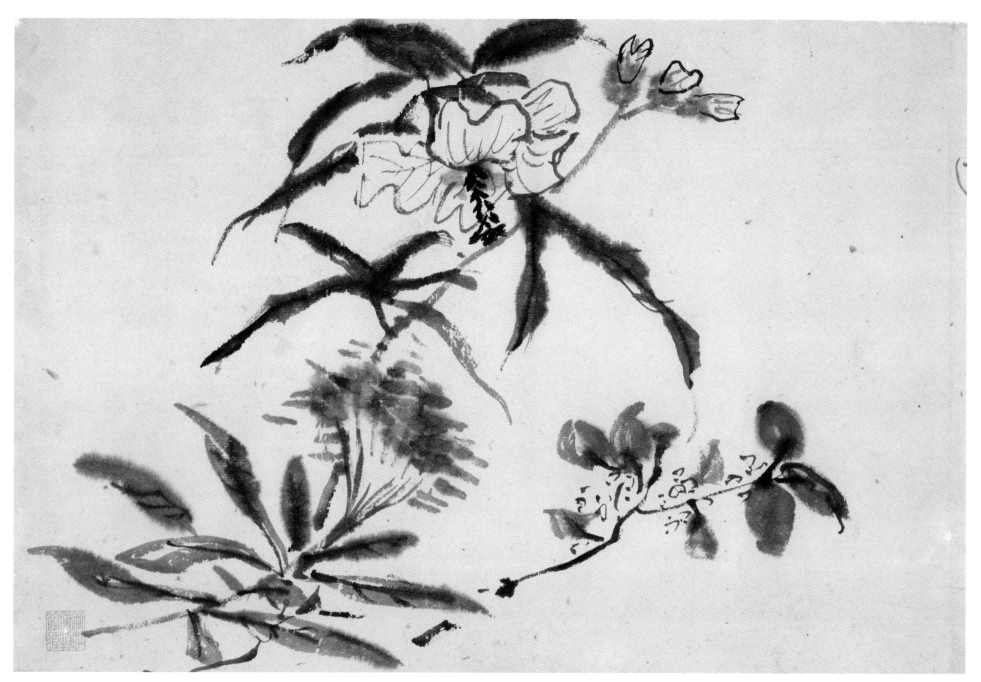

花卉 之二 秋花

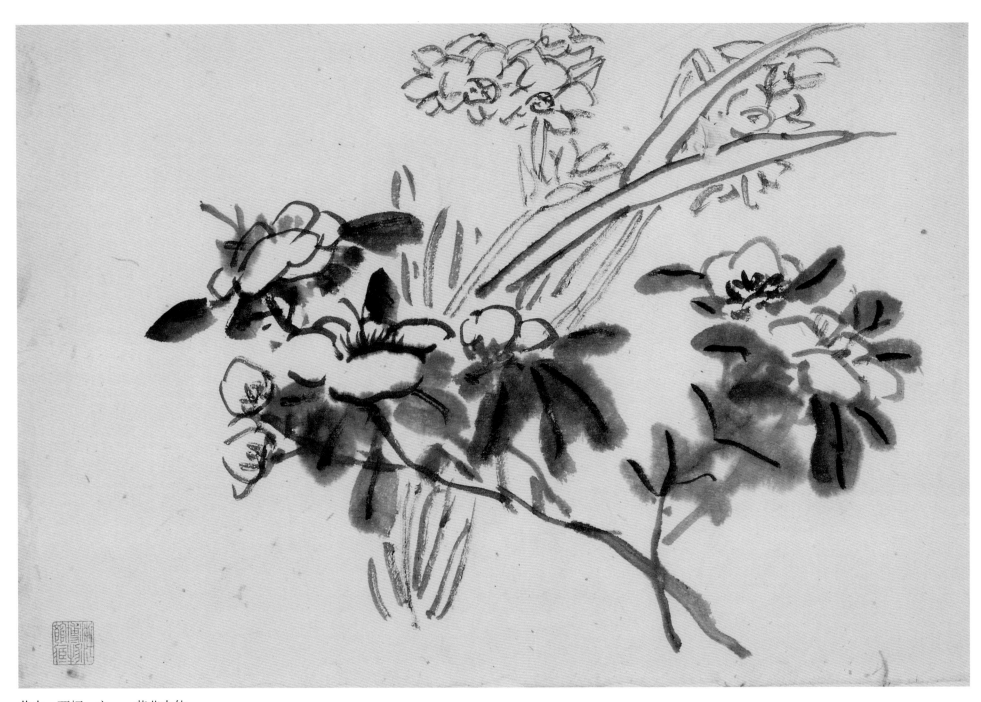

花卉　两幅　之一　茶花水仙

纸本　29.5cm×44cm　浙江省博物馆藏

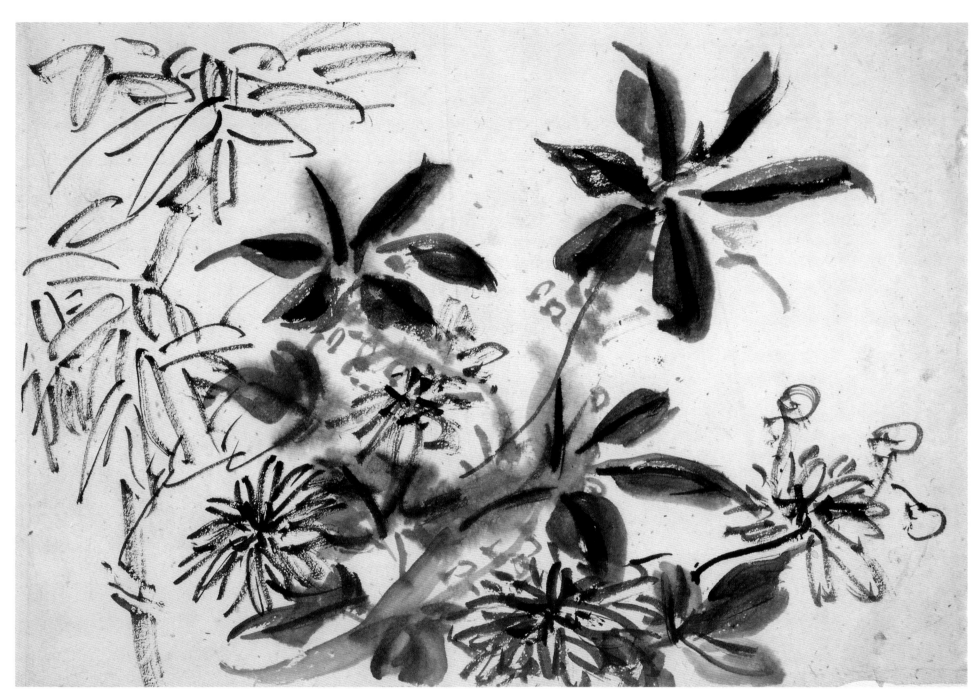

花卉 之二 竹枝花卉

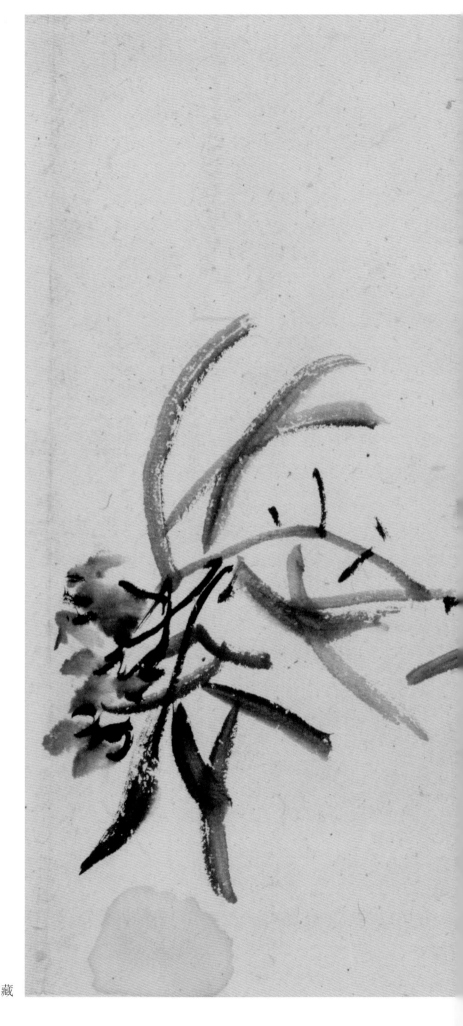

夹竹桃

纸本　29cm×43cm　浙江省博物馆藏

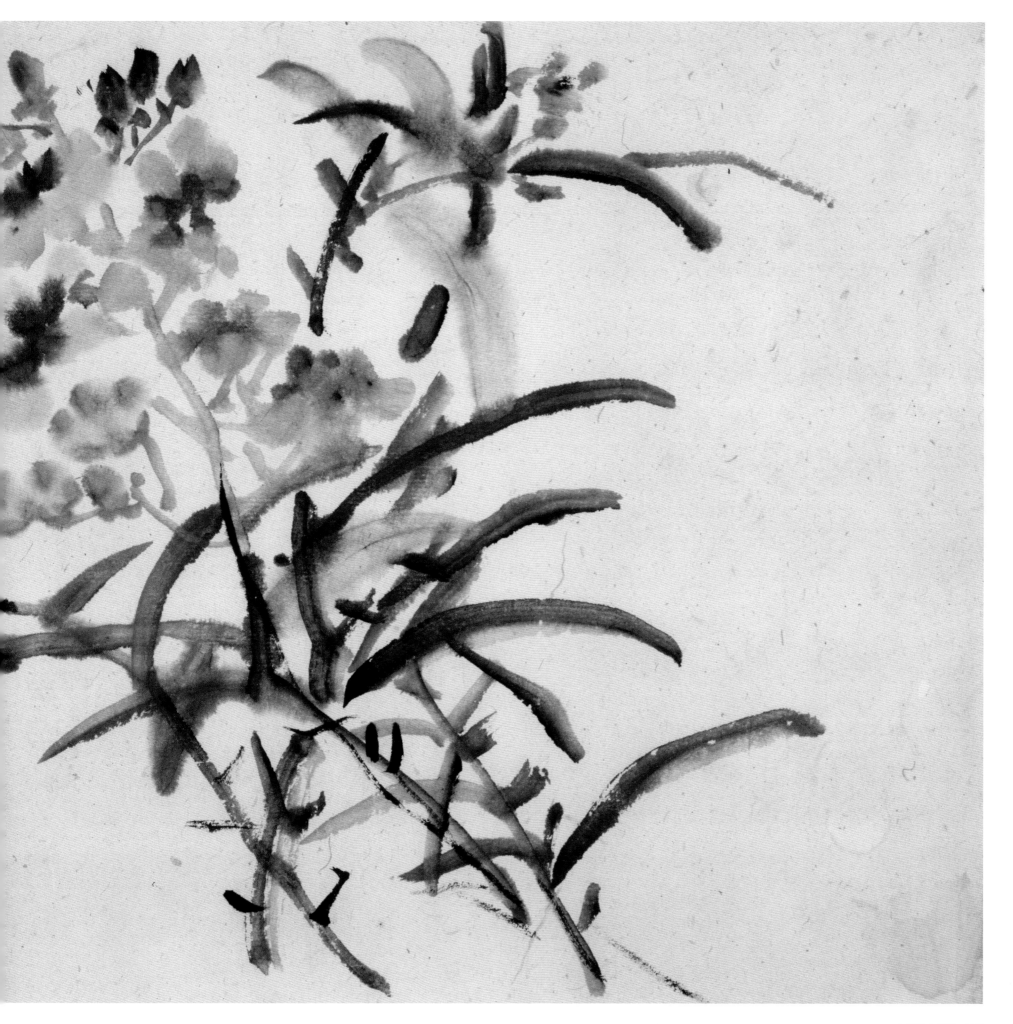

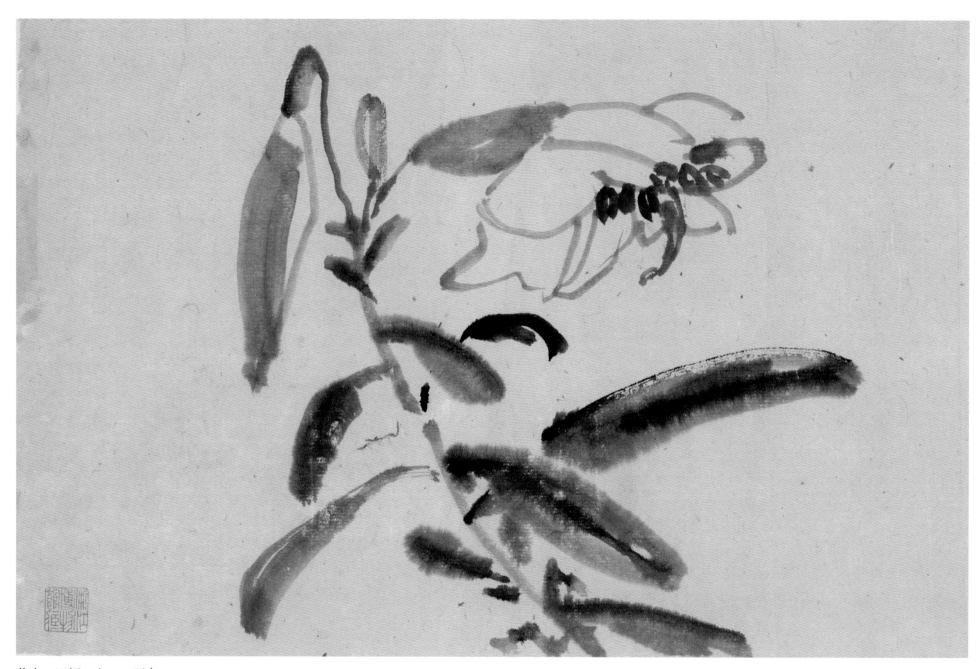

花卉 四幅 之一 百合

纸本 24.5cm×42cm 浙江省博物馆藏

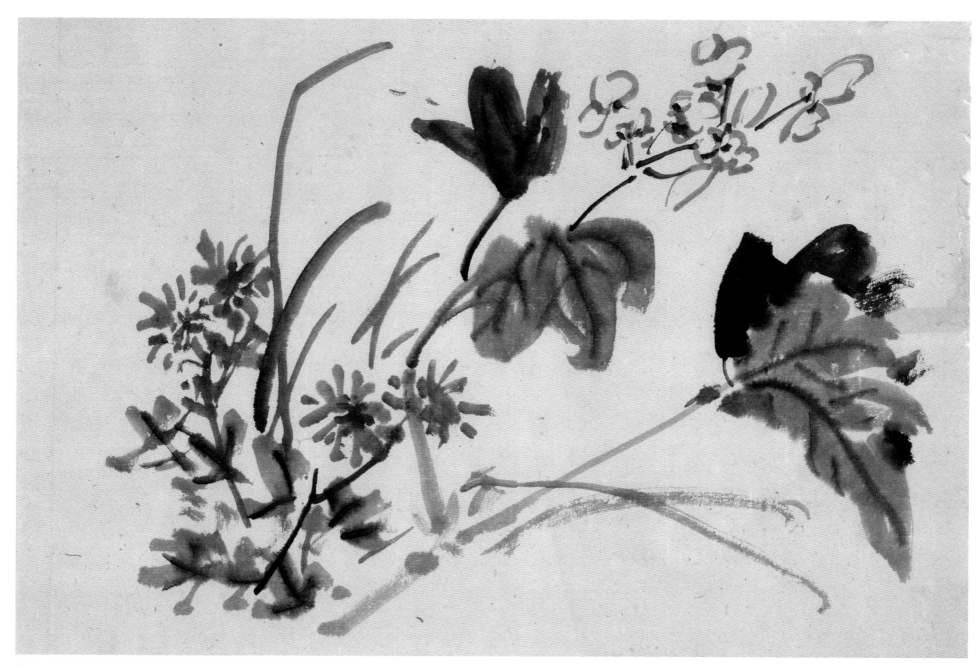

花卉 之二 秋花

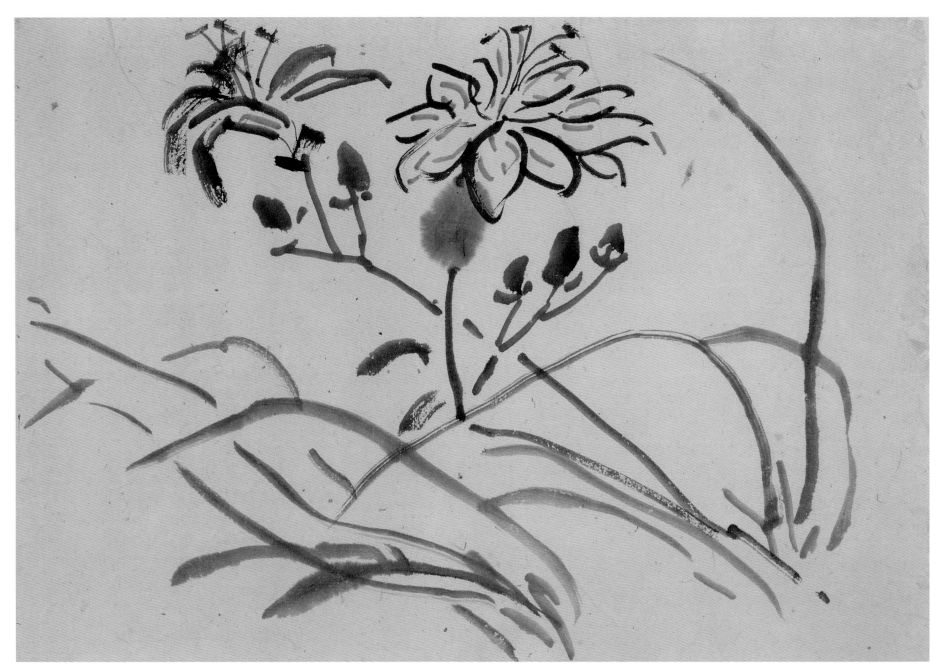

花卉　之三　萱花

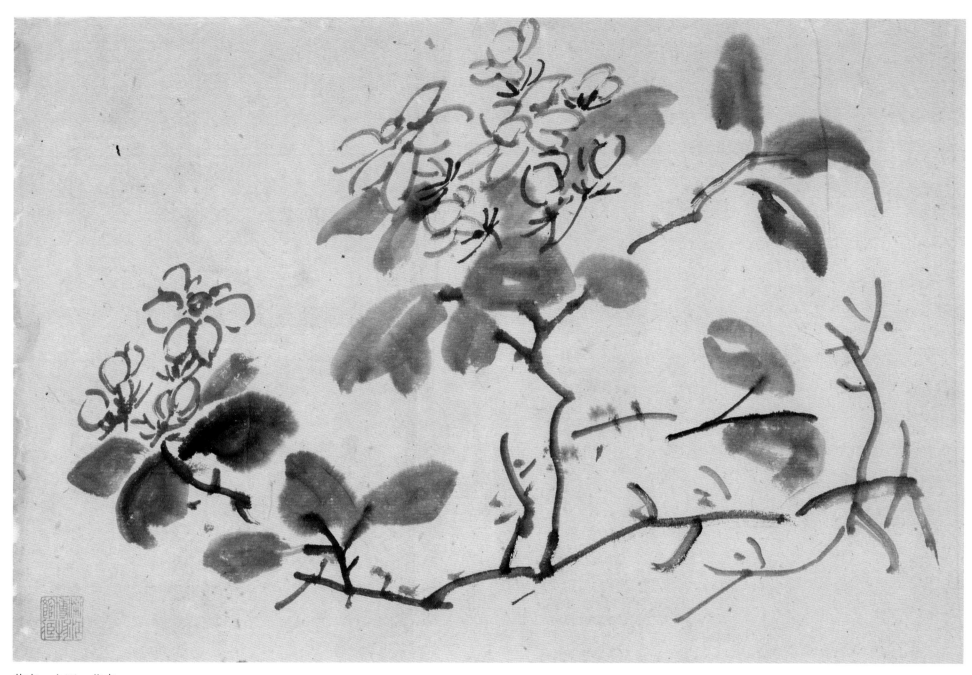

花卉　之四　花卉

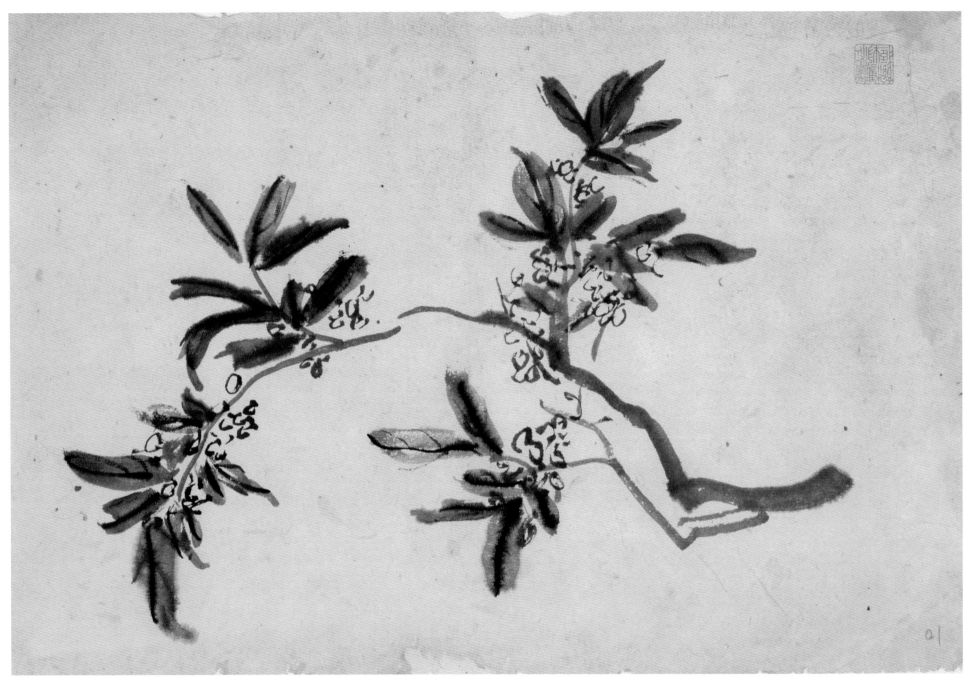

花卉　四幅　之一　桂花

纸本　27.5cm×45cm　浙江省博物馆藏

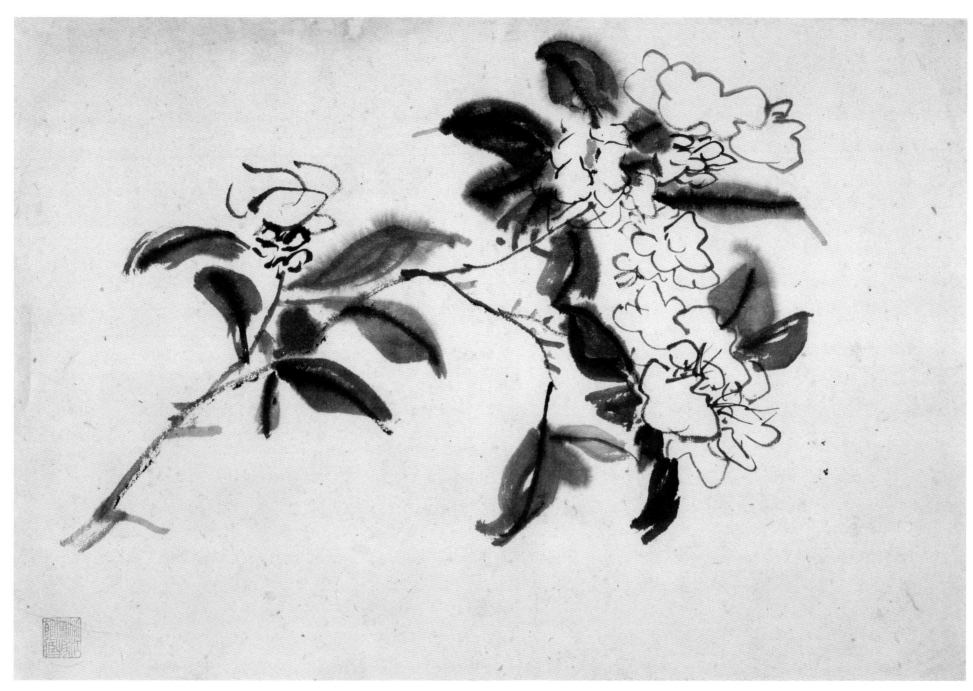

花卉 之二 茶花

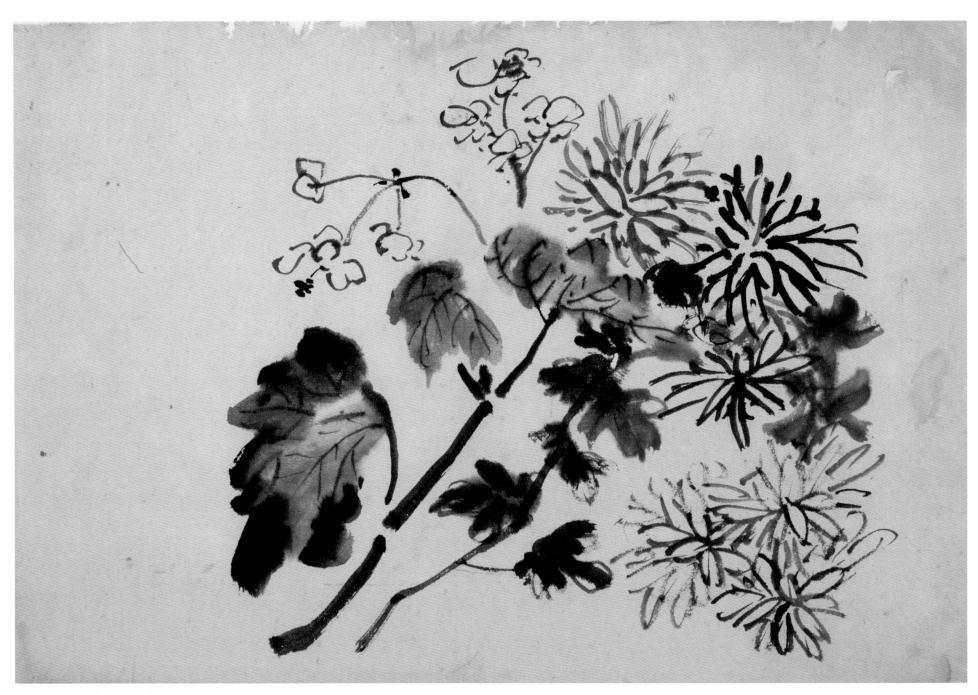

花卉　之三　菊花秋海棠

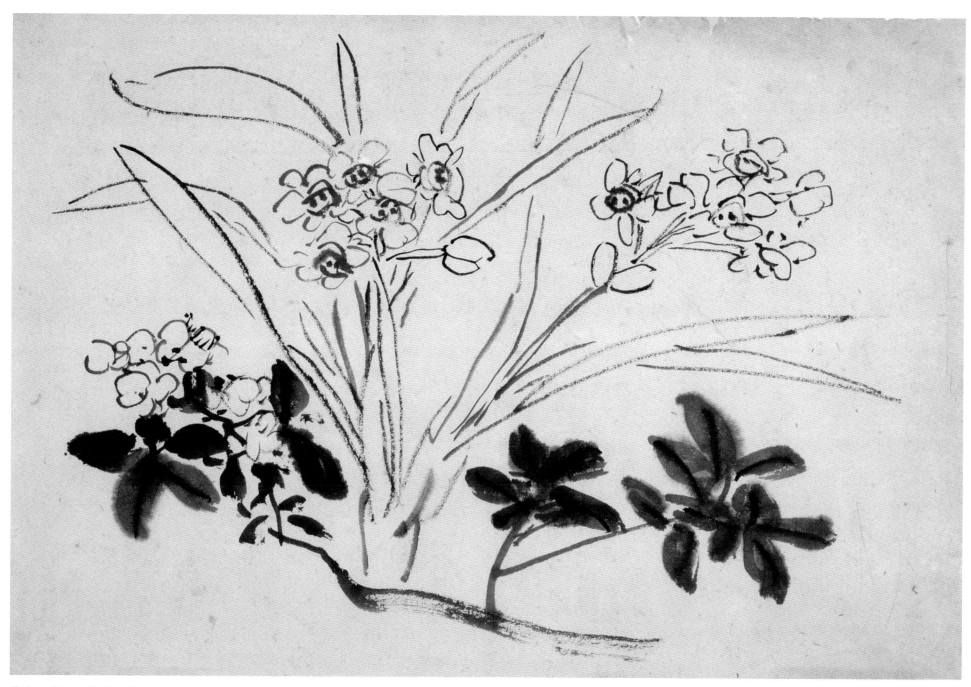

花卉 之四 海棠水仙

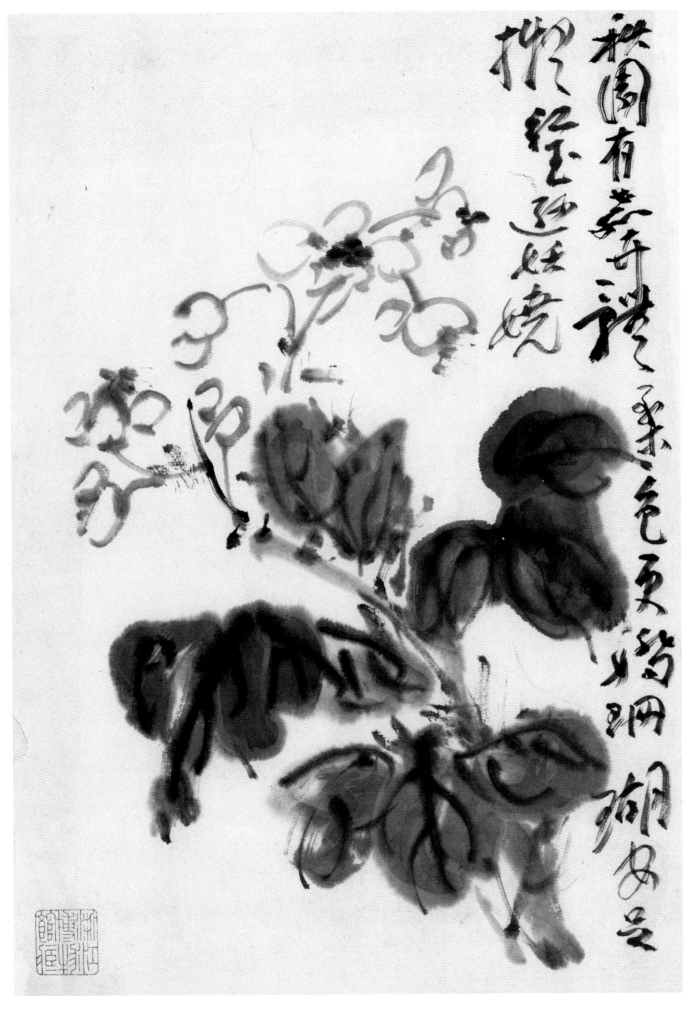

秋园菰卉

纸本　27.5cm×19.5cm　浙江省博物馆藏

题识：秋园有菰卉　体柔色更娇　珊瑚安足

　　　拟　红玉逊妖娆

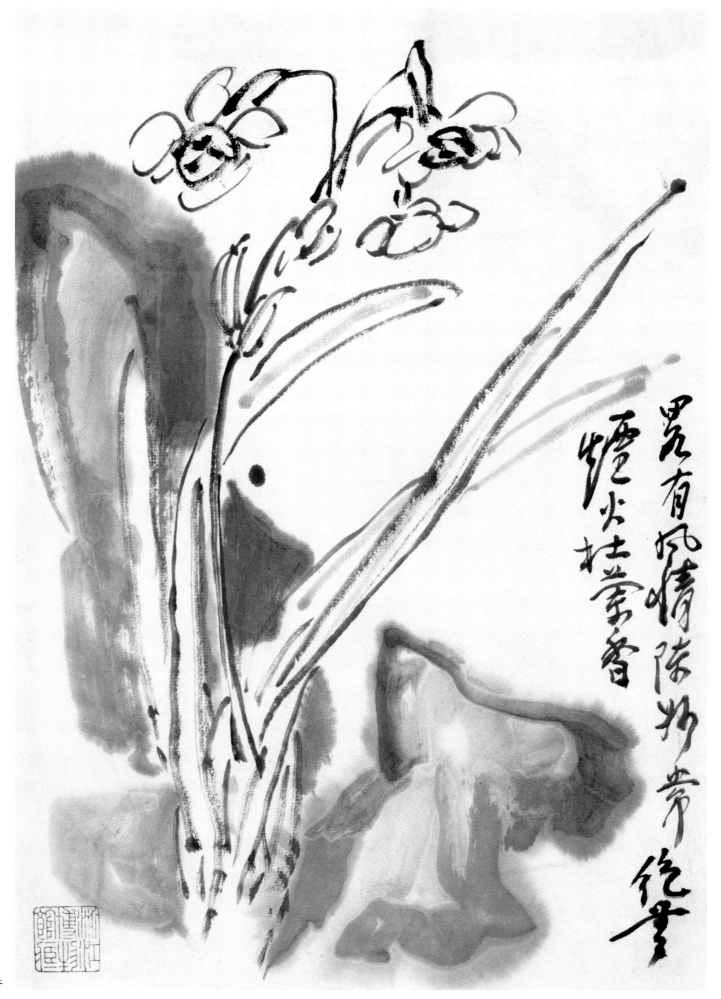

水仙

纸本　27.5cm×20cm　浙江省博物馆藏
题识：略有风情陈妙常　绝无烟火杜兰香

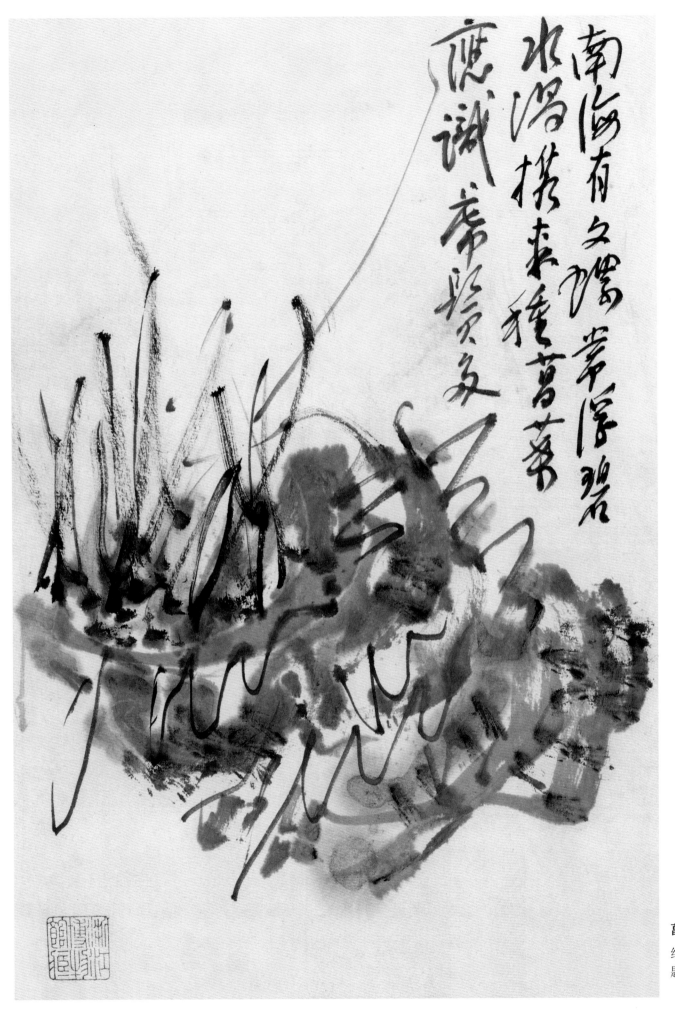

菖叶文螺

纸本 27.5cm×19cm 浙江省博物馆藏
题识：南海有文螺 常浮碧水涡 携来种菖叶 应
识虎须多

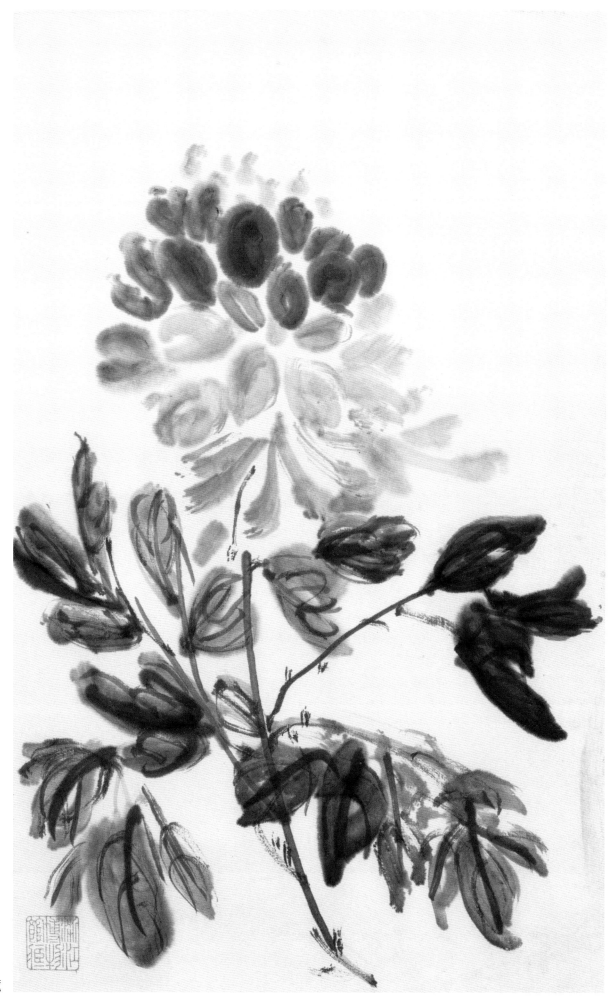

牡丹

纸本　32.5cm×20.5cm　浙江省博物馆藏

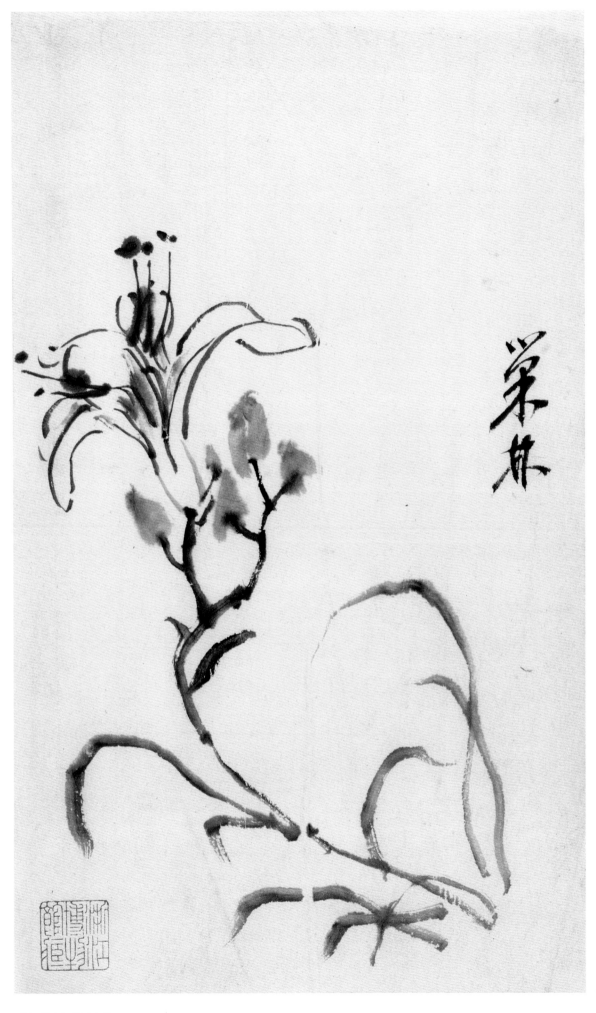

萱花

纸本　26.5cm×16.5cm　浙江省博物馆藏
题识：巢林

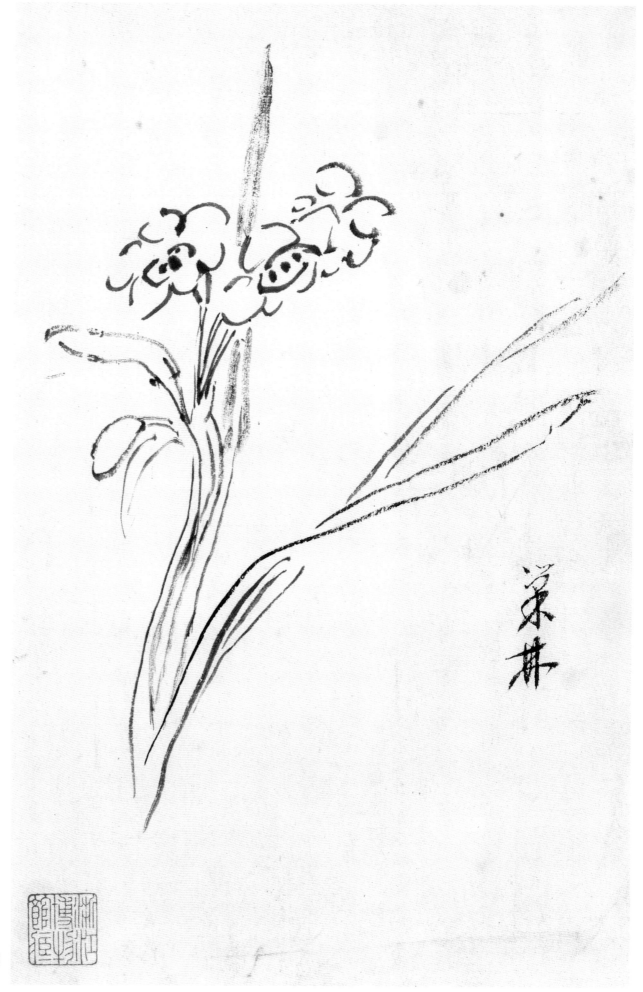

水仙

纸本　26.5cm×16.5cm　浙江省博物馆藏

题识：巢林

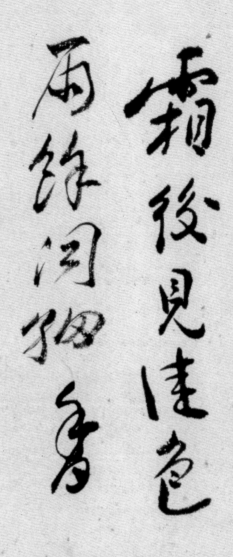

霜後見佳色
雨餘聞細香

霜后见佳色

纸本　29.5cm×90cm　浙江省博物馆藏
题识：霜后见佳色　雨余闻细香

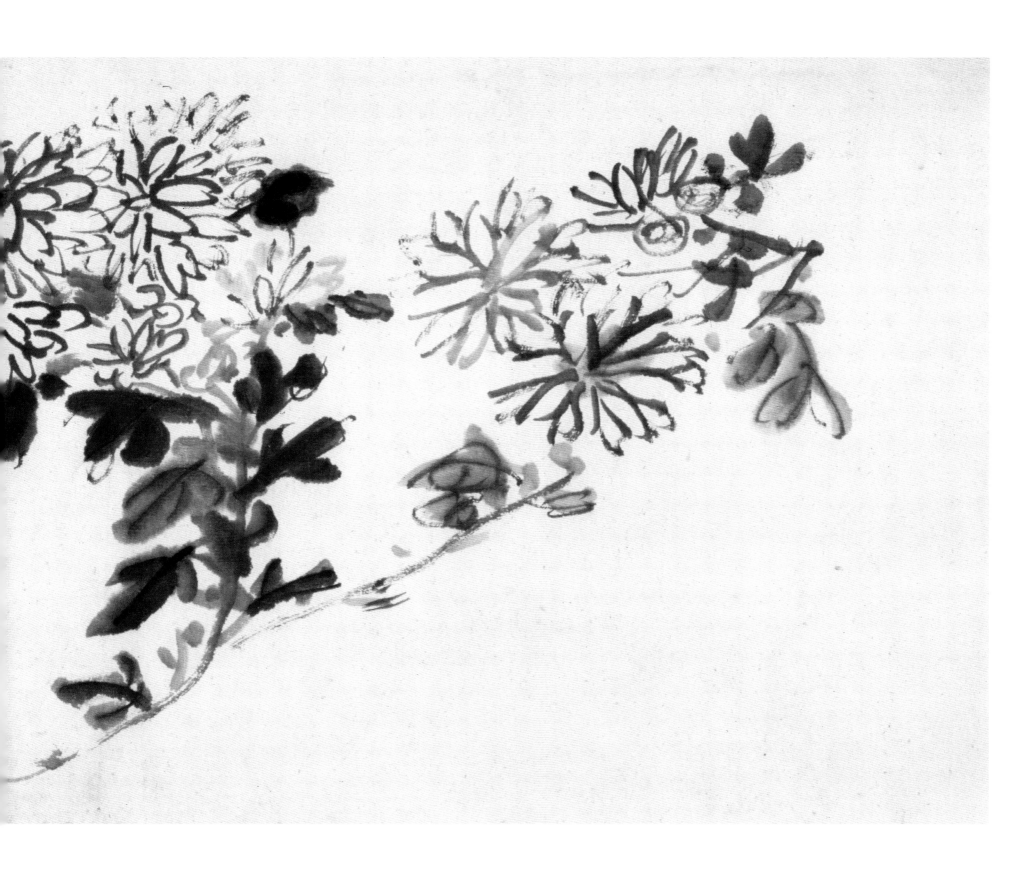

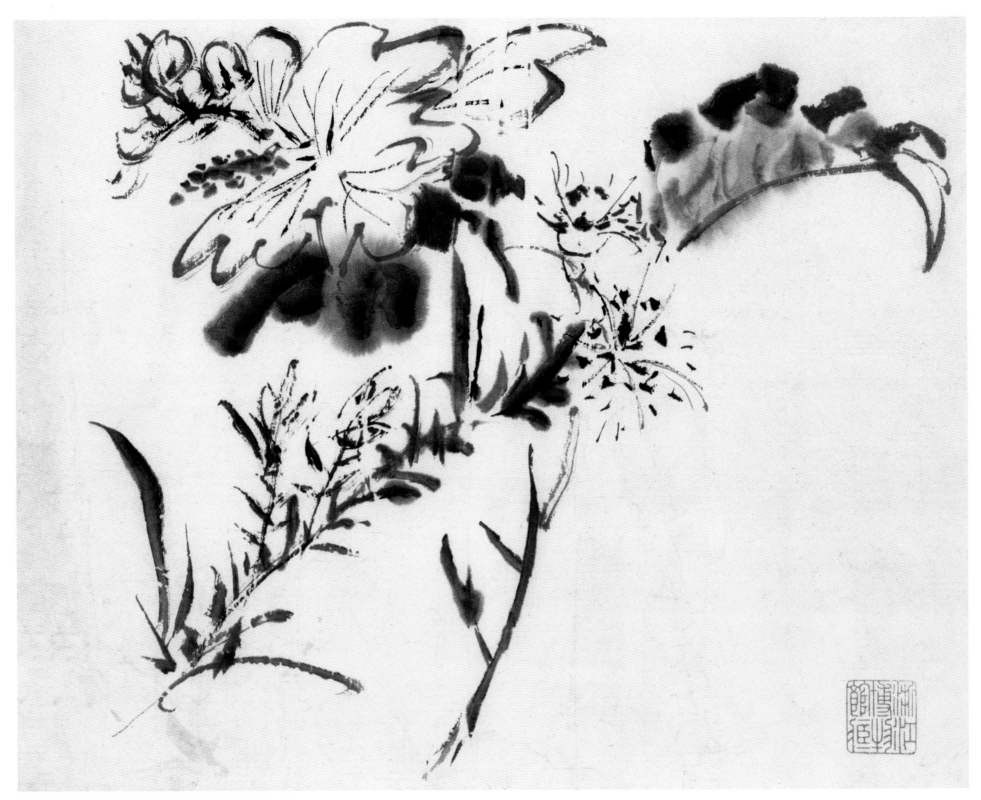

花卉　两幅　之一　花卉
纸本　20cm×24.5cm　浙江省博物馆藏

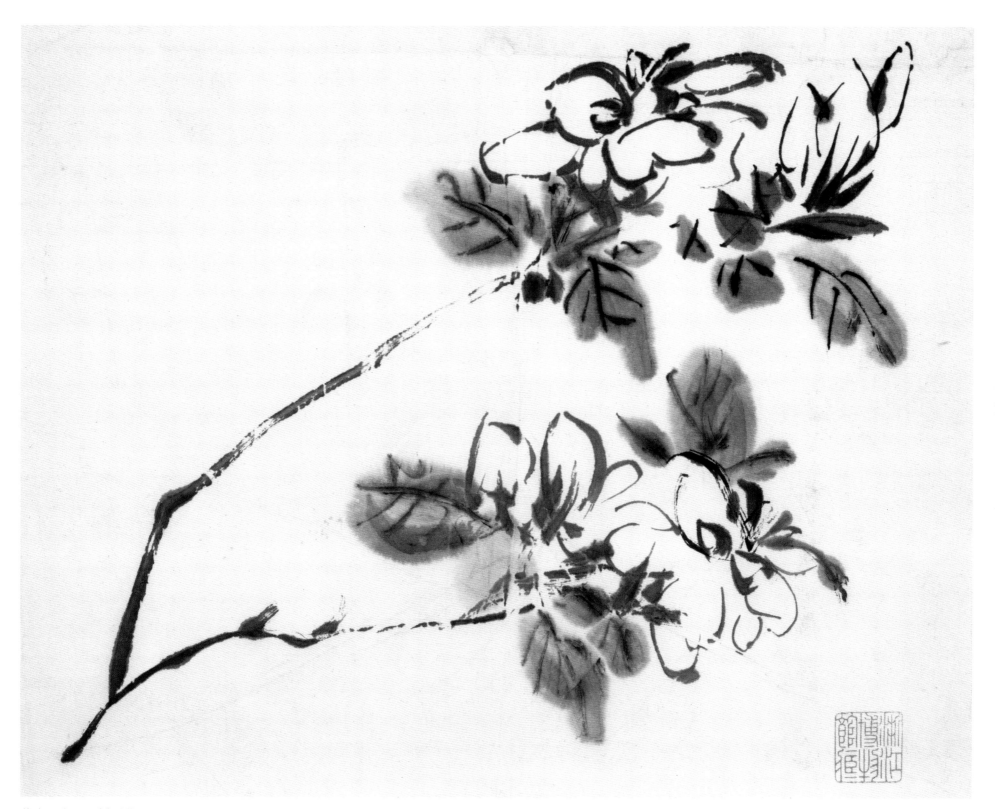

花卉 之二 栀子花

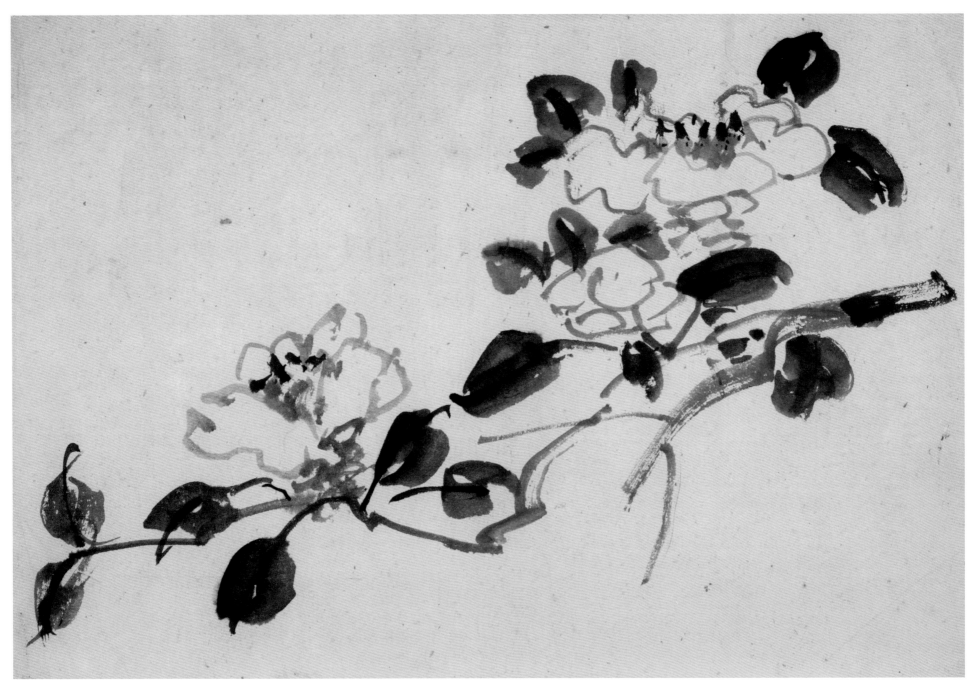

花卉　十三幅　之一　茶花
纸本　28cm×42cm　浙江省博物馆藏

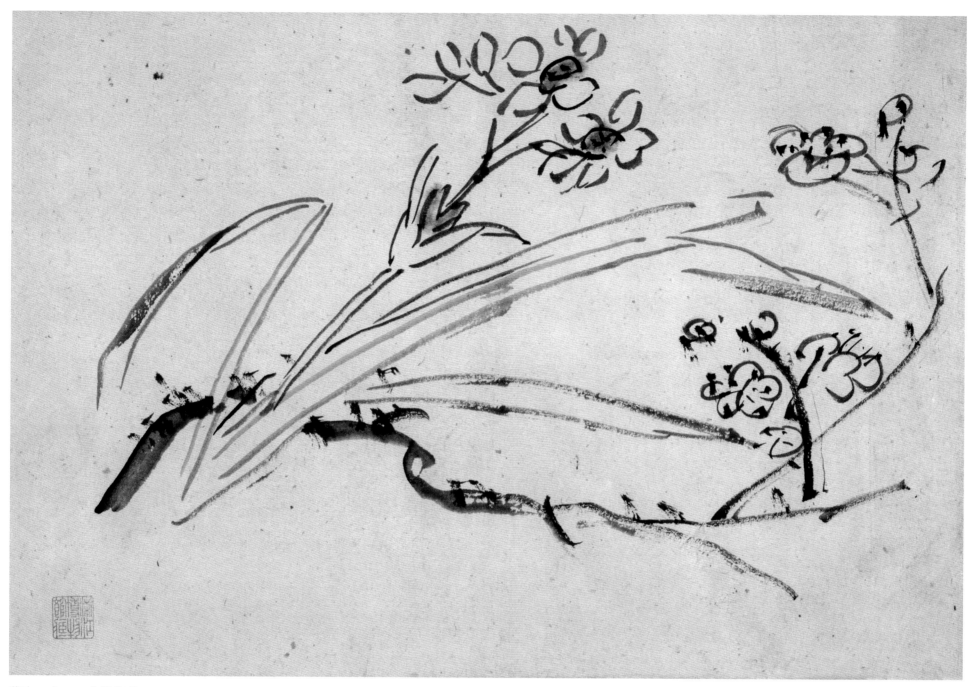

花卉 之二 水仙梅花

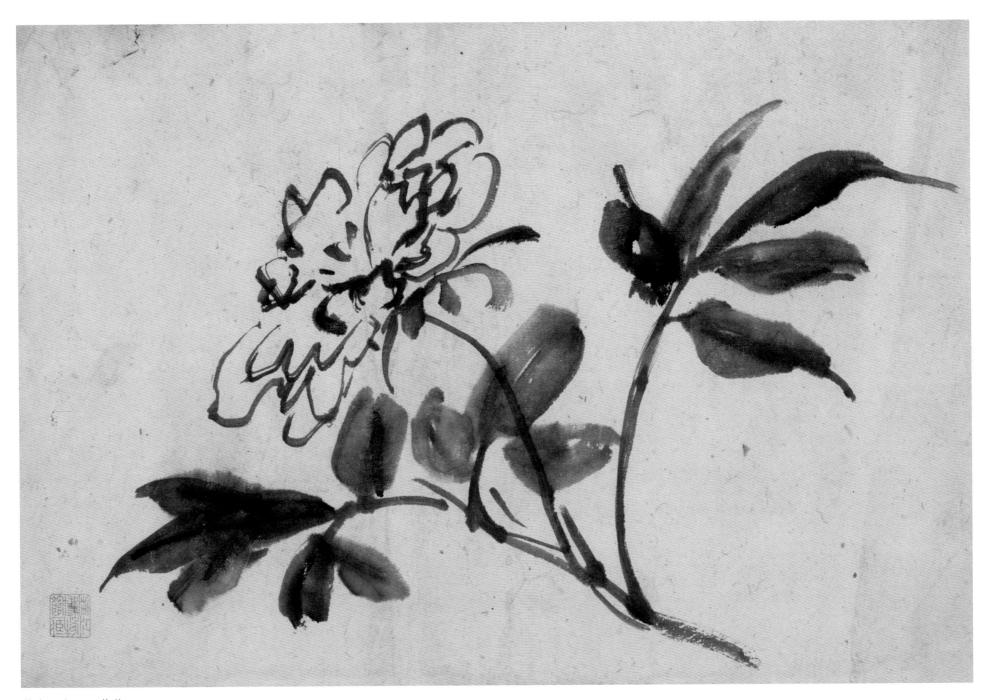

花卉 之三 芍药

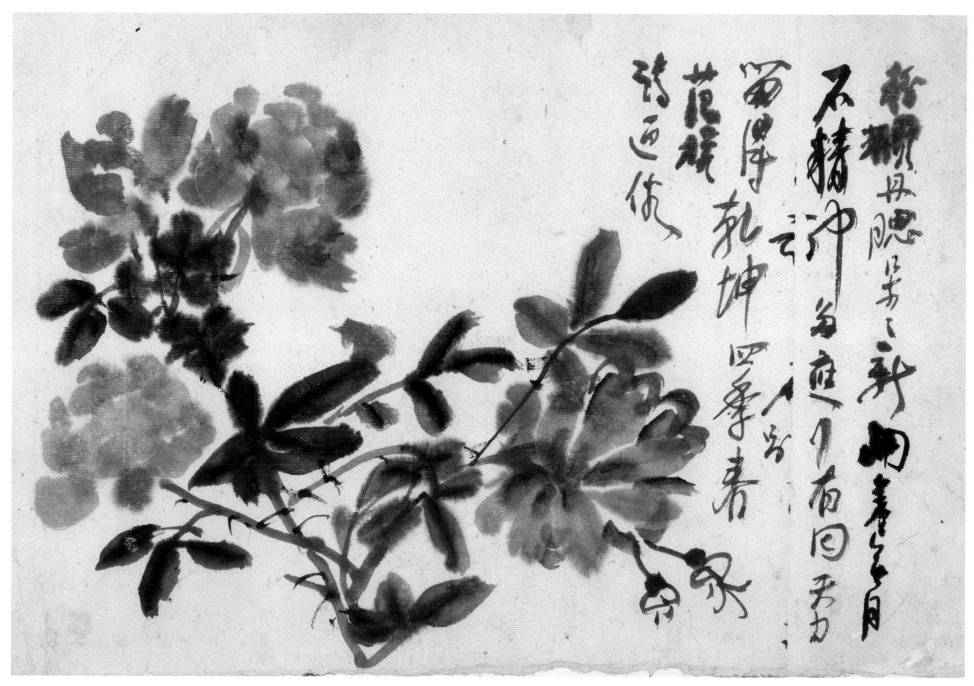

花卉　之四　月季

题识：粉颊丹腮朵朵新　开来无月不精神　多应别有回天力　留得乾坤四季春　范□诗近俗

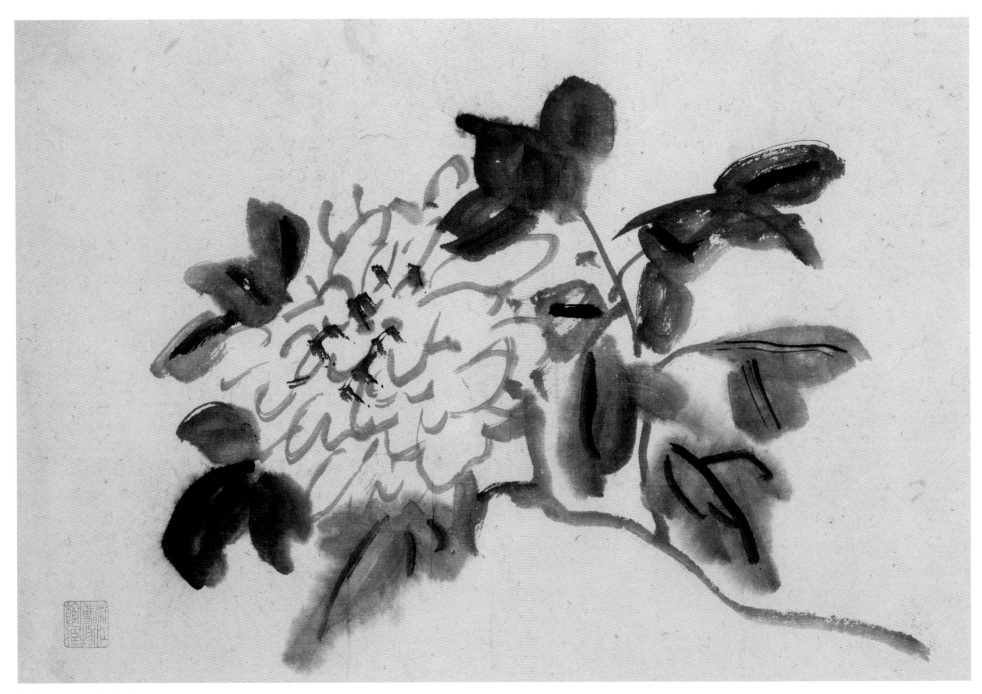

花卉 之五 牡丹

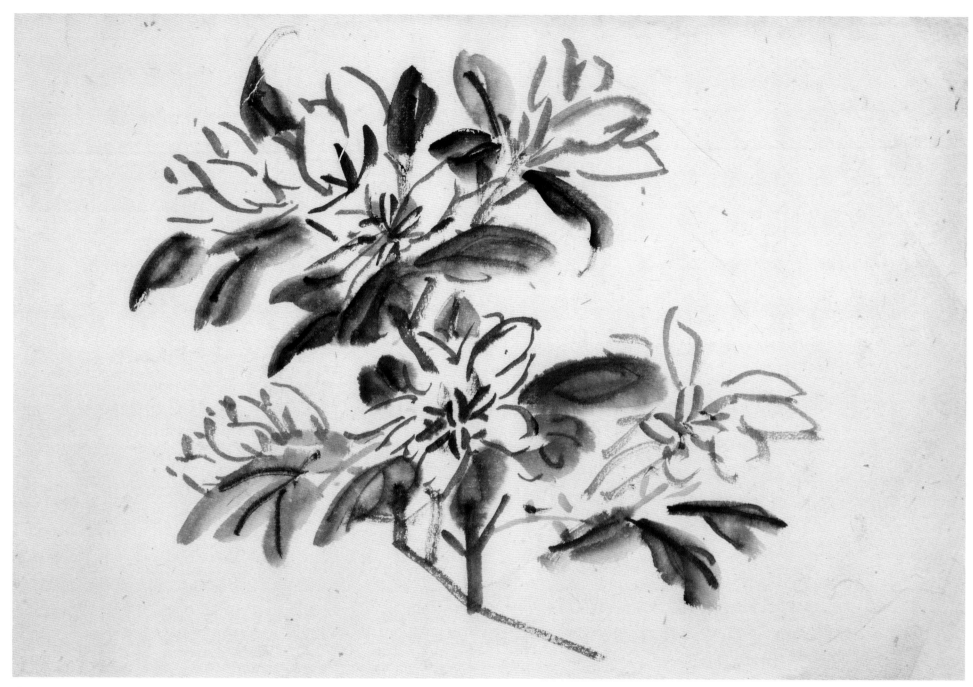

花卉 之六 栀子花

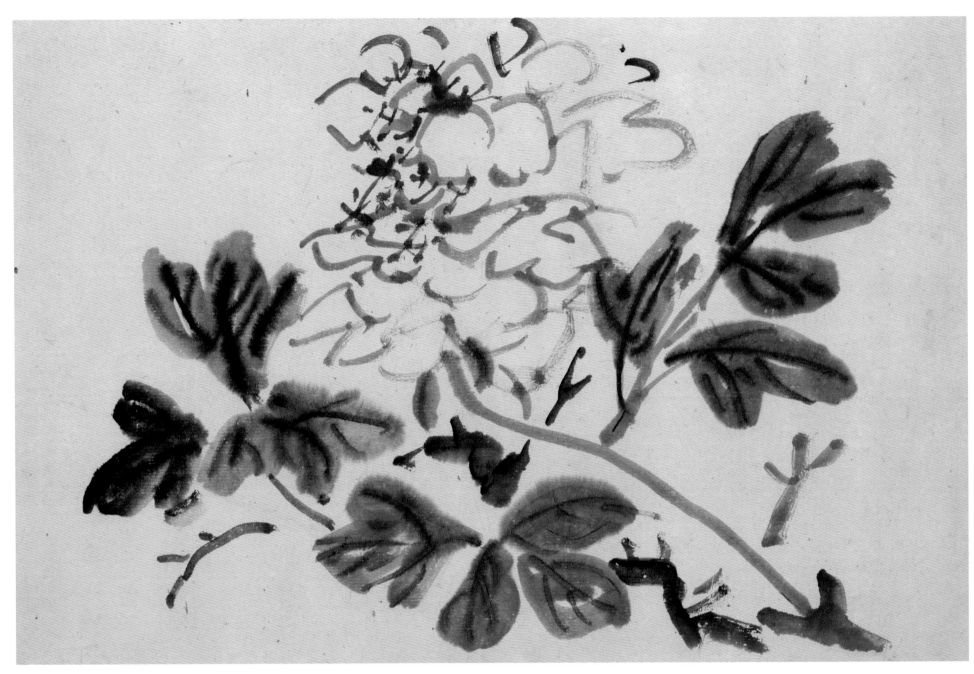

花卉 之七 牡丹

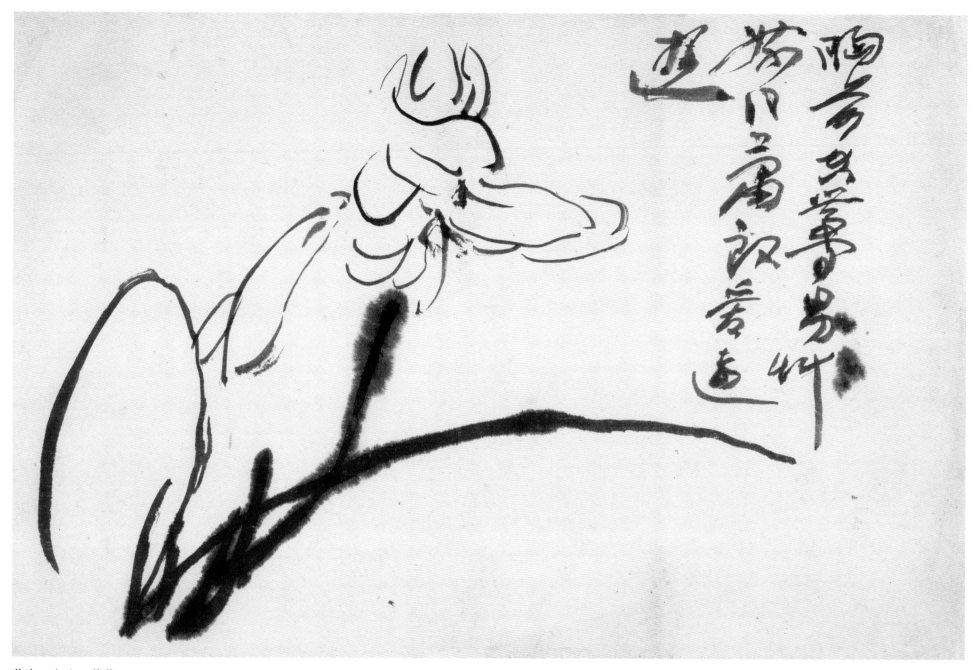

花卉　之八　萱花

题识：胸前空带宜男草　嫁得萧郎爱远游

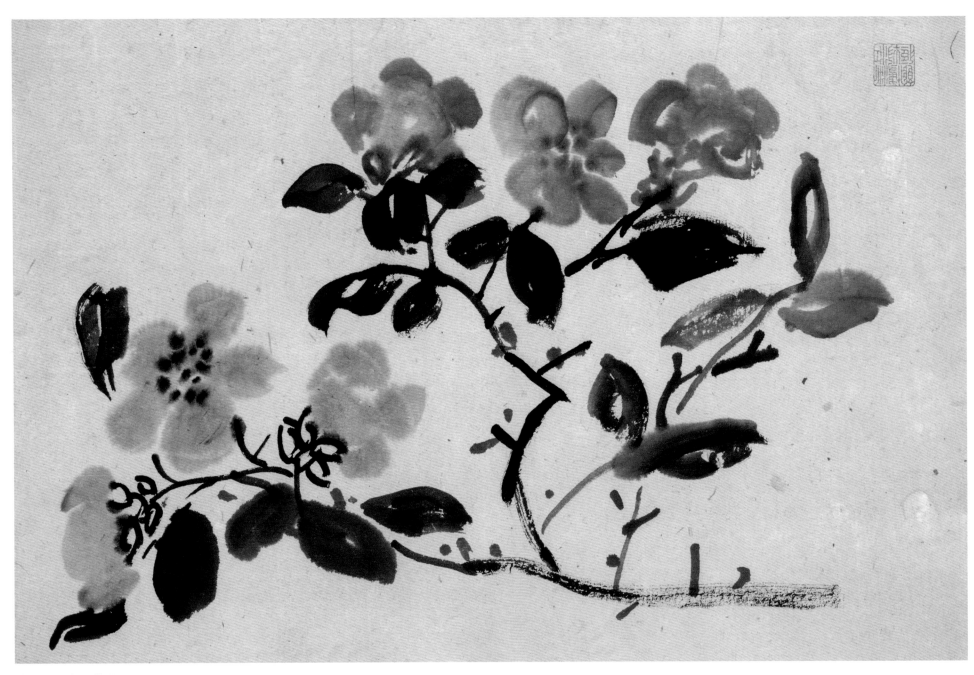

花卉 之九 茶花

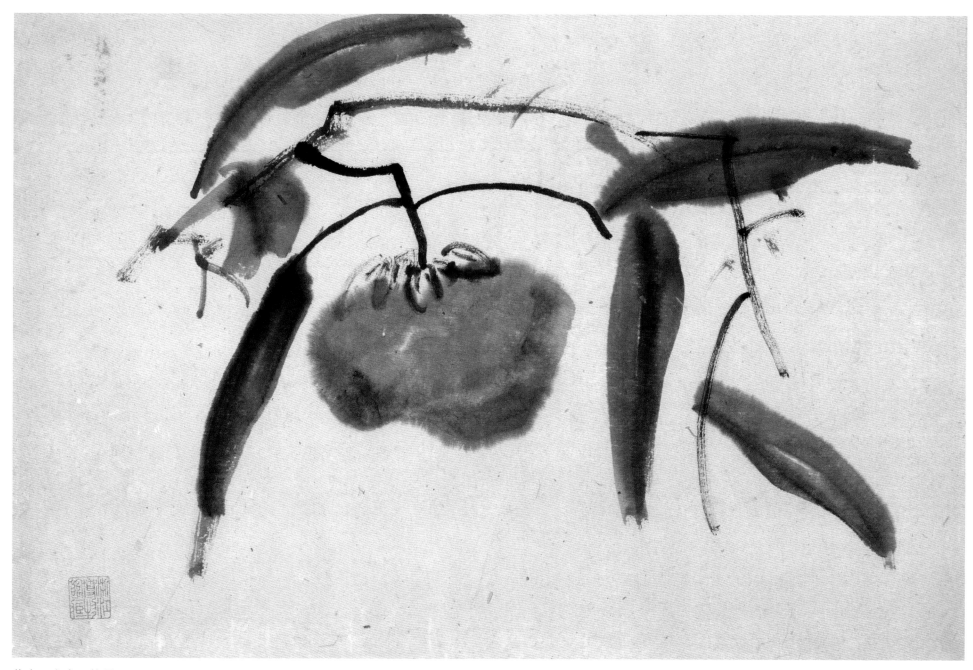

花卉 之十 柿子

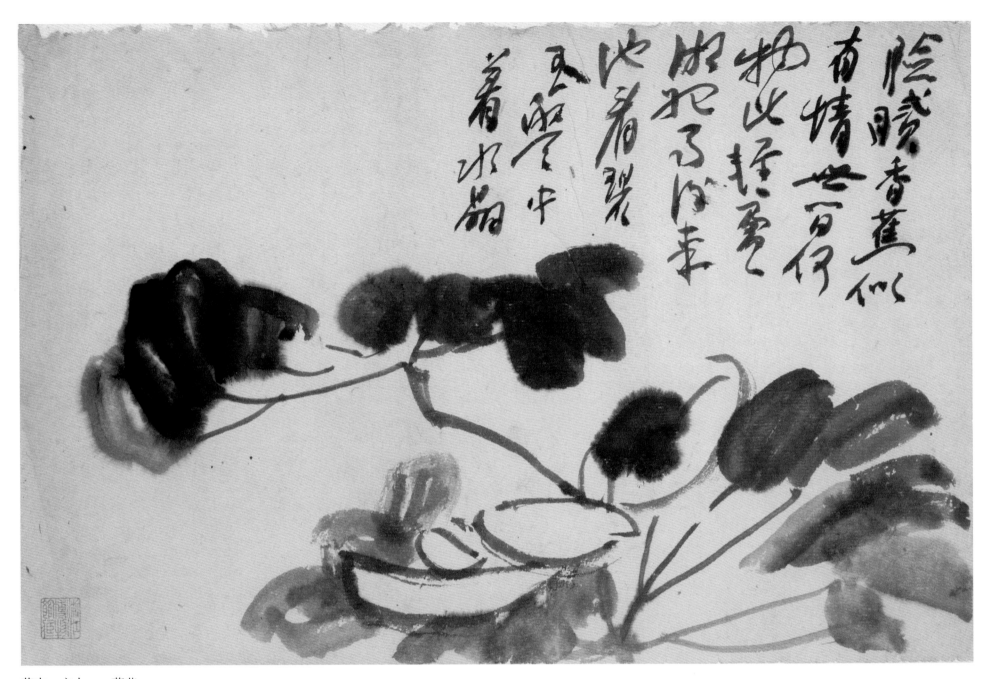

花卉　之十一　荷花

题识：脸腻香蕉似有情　世间何物比轻盈　湘妃雨后来池看　碧玉盘中着水晶

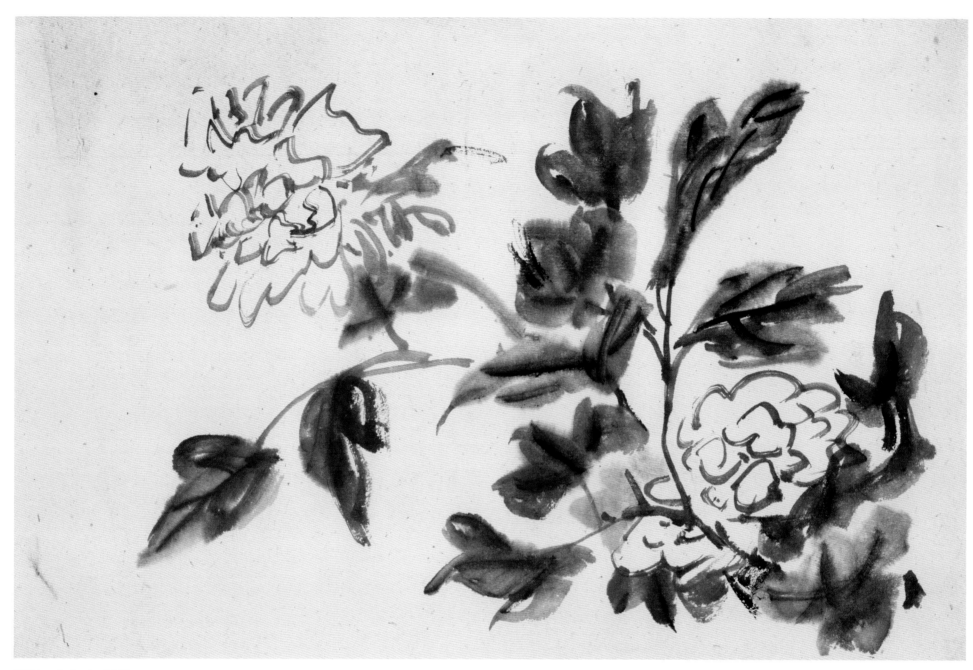

花卉 之十二 牡丹

花卉 之十三 鸡冠花

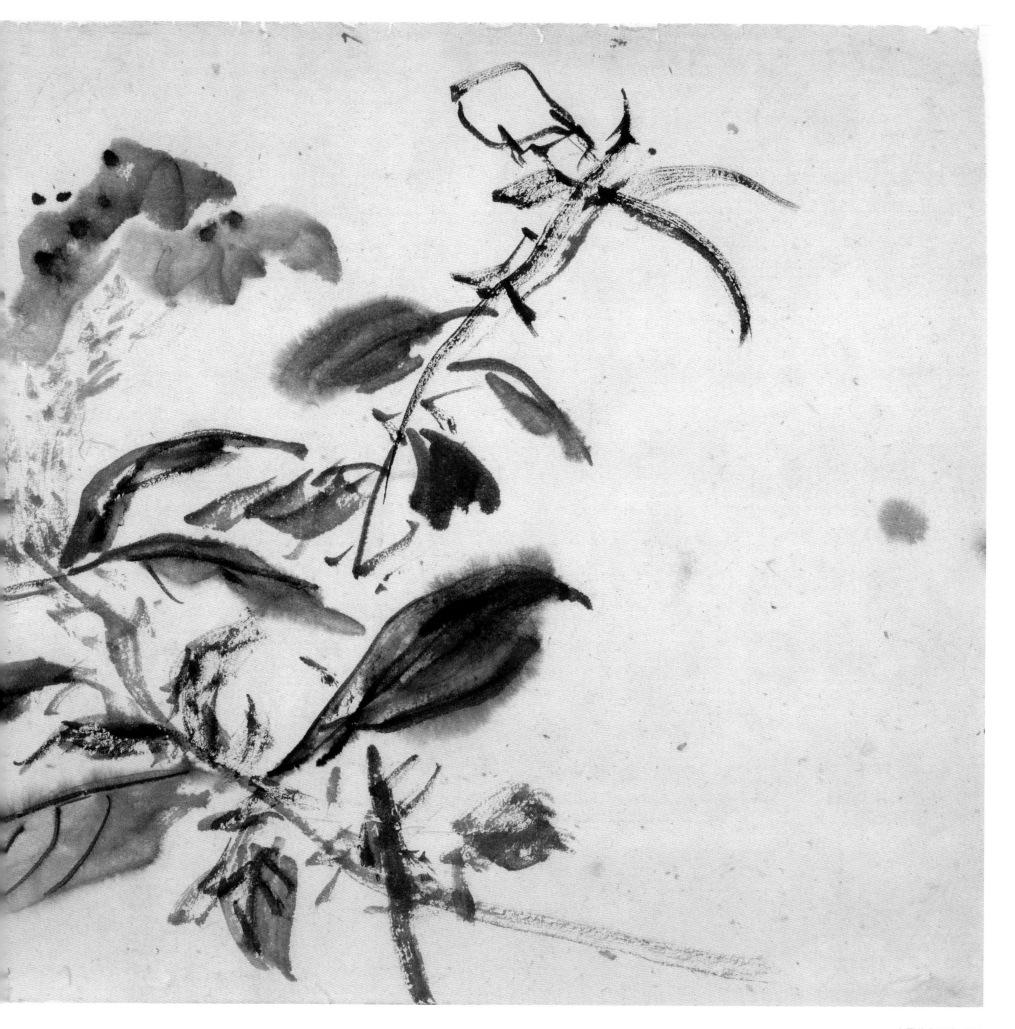

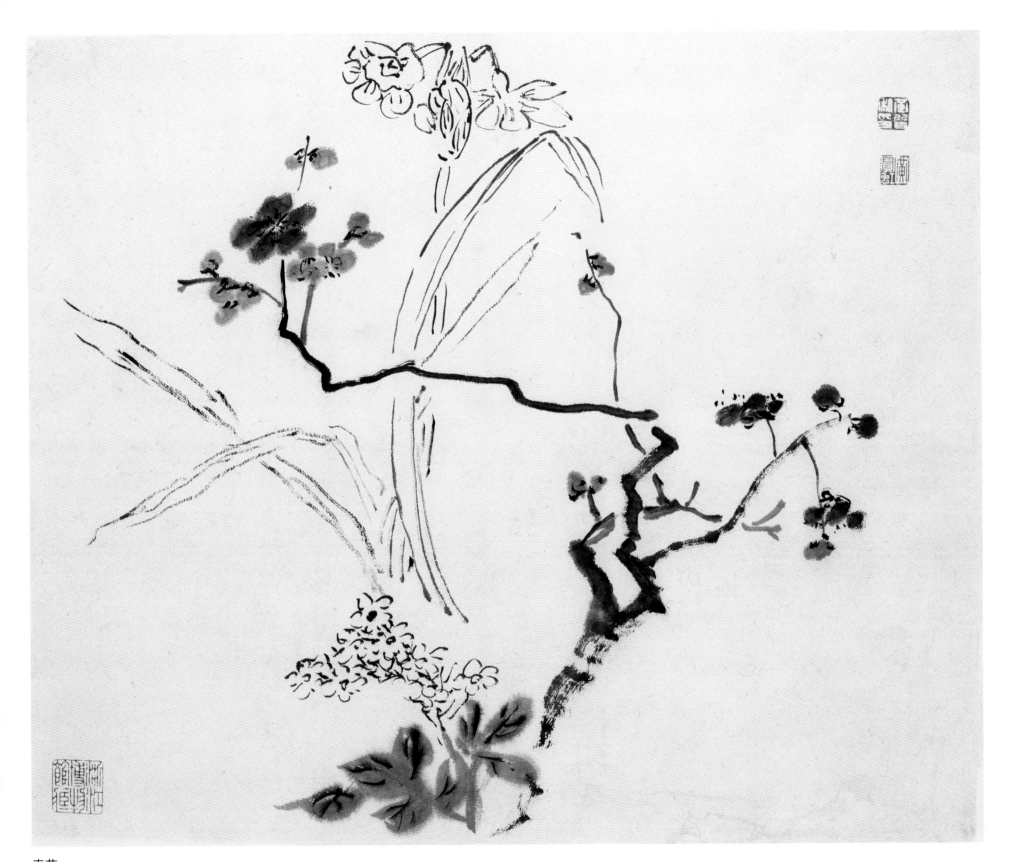

春花

纸本　28cm×39cm　浙江省博物馆藏

铃印：黄质私印　黄宾虹

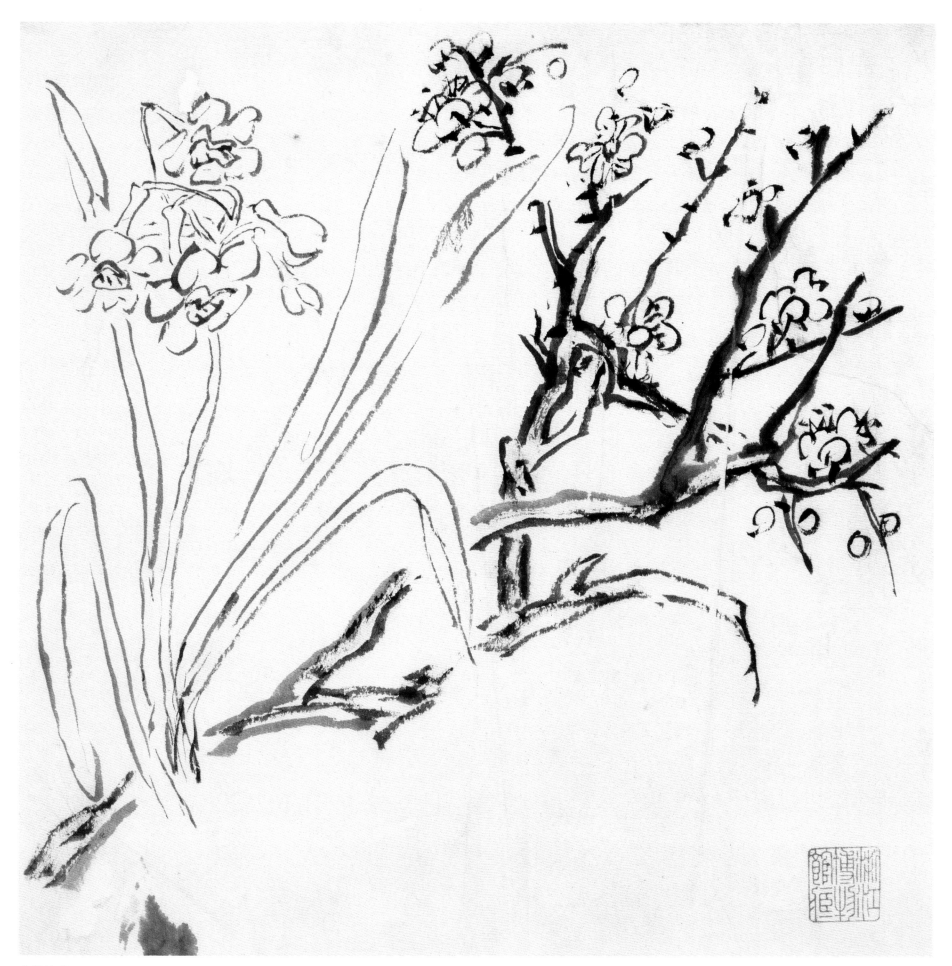

水仙梅花

纸本　22.5cm × 23cm　浙江省博物馆藏

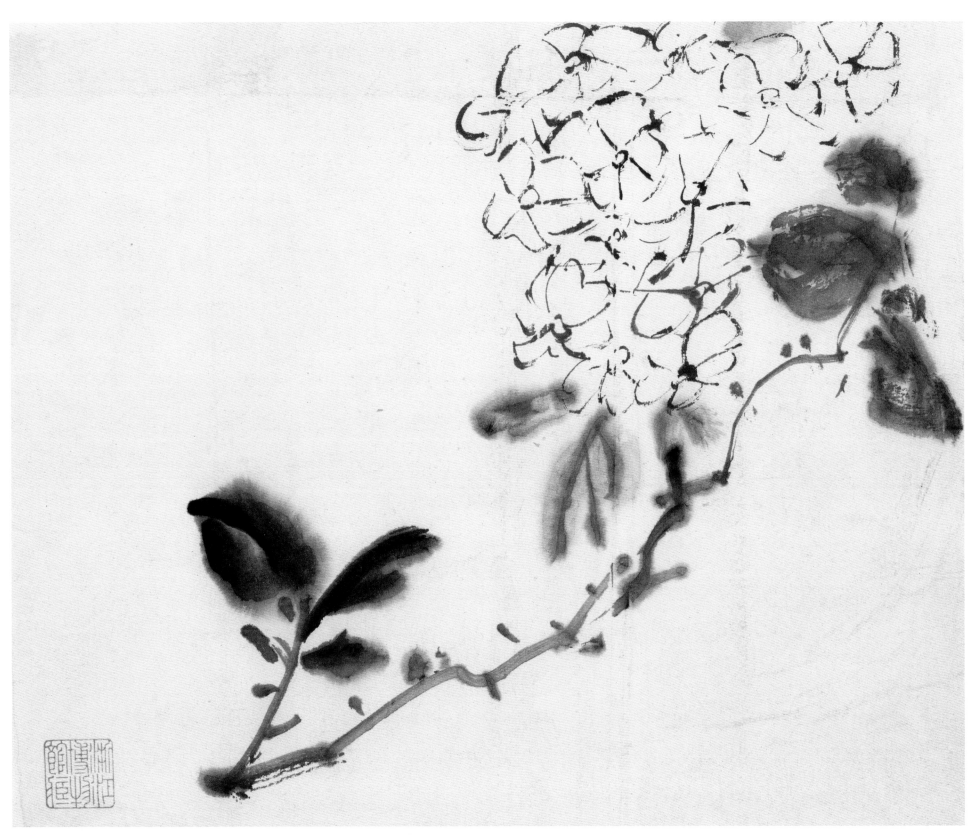

花卉　两幅　之一　绣球

纸本　20cm×25.5cm　浙江省博物馆藏

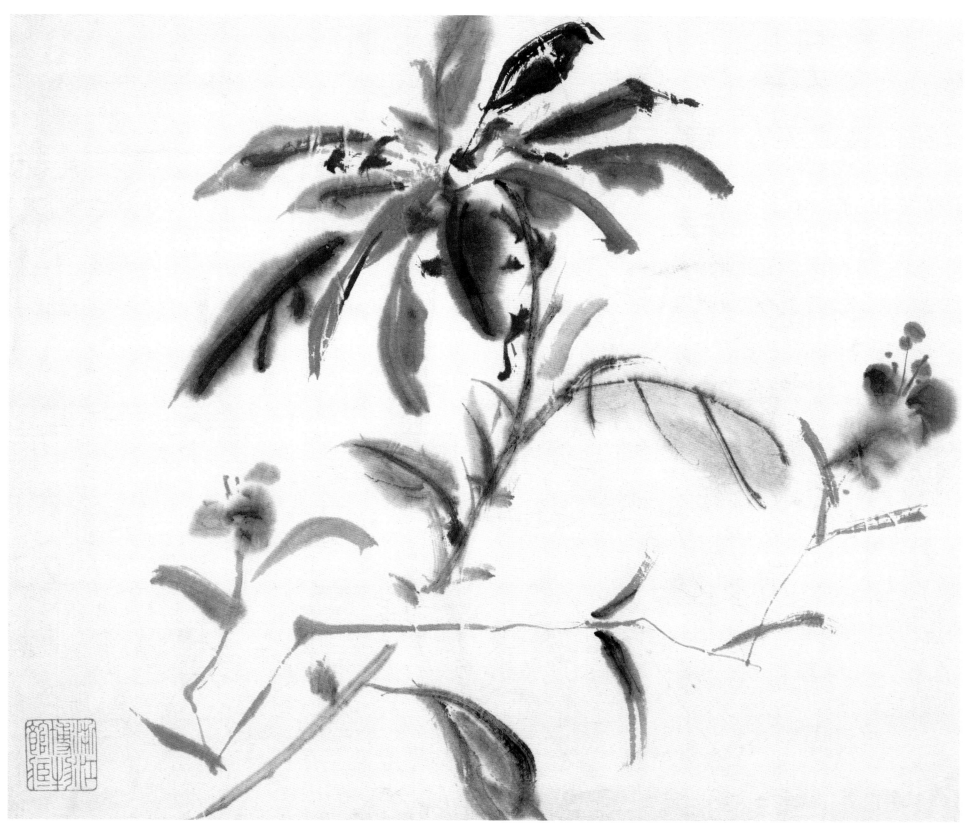

花卉　之二　雁来红

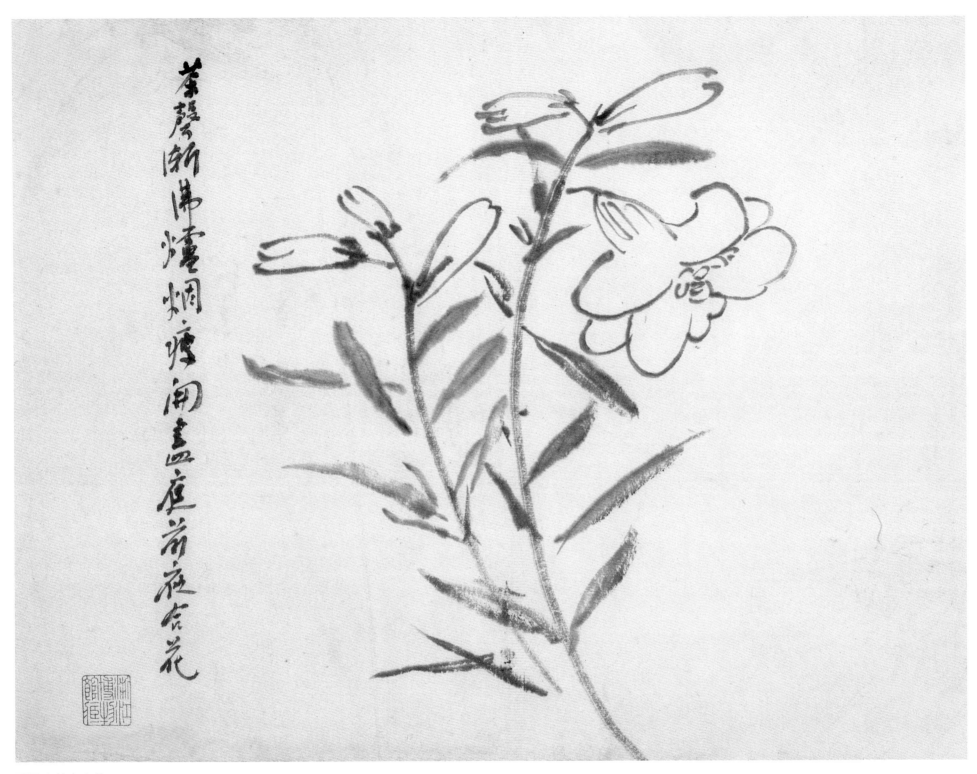

开尽庭前夜合花

纸本　27cm×37cm　浙江省博物馆藏

题识：茶声渐沸炉烟瘦　开尽庭前夜合花

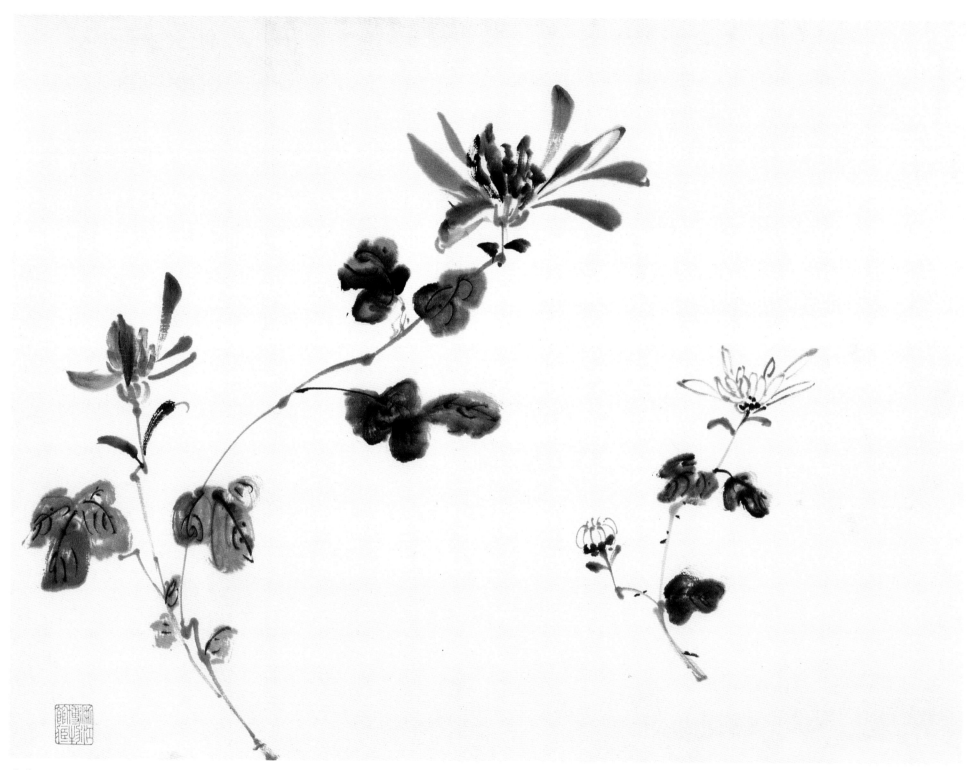

菊花

纸本　34.5cm×44cm　浙江省博物馆藏

花卉　七幅　之一　芙蓉

纸本　30cm×45cm　浙江省博物馆藏

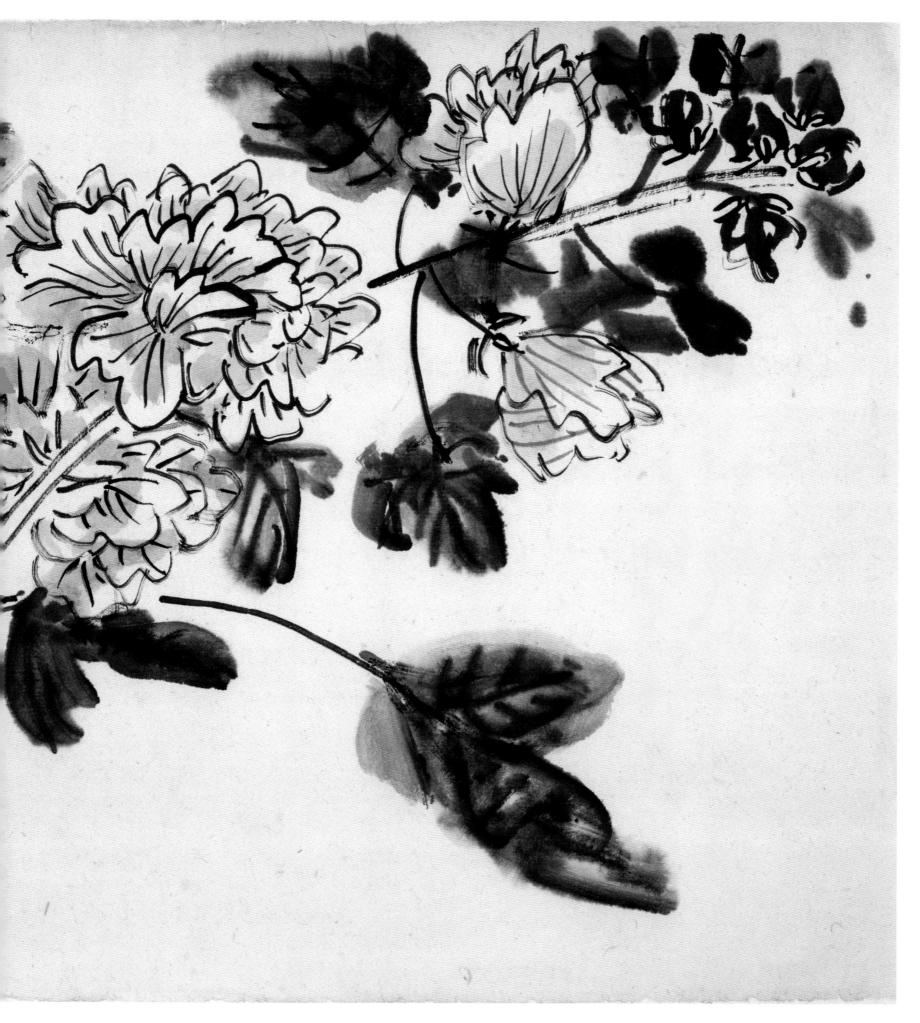

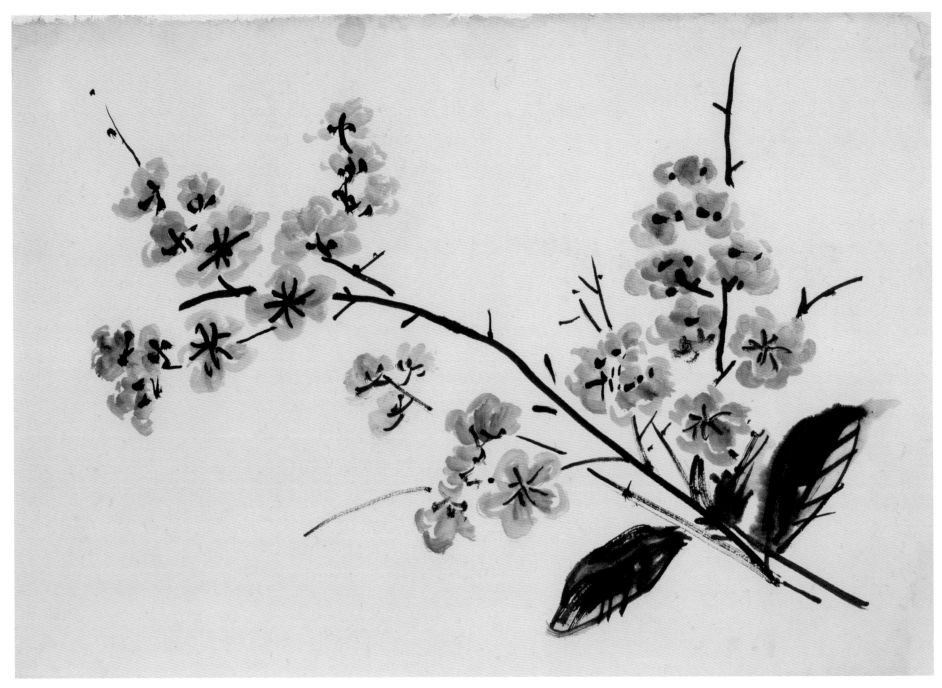

花卉 之二 梅花

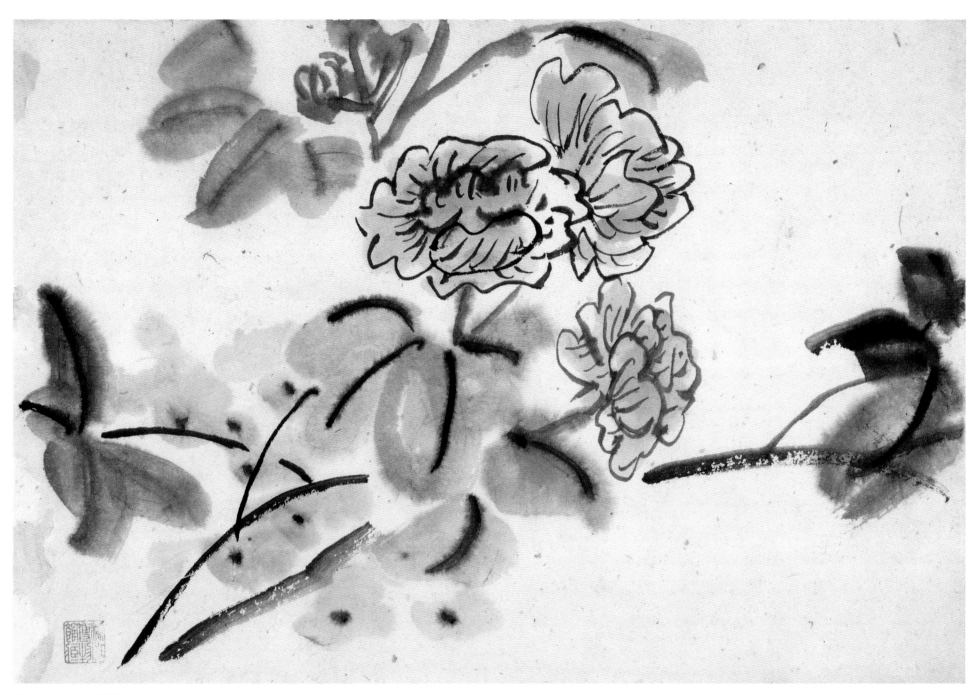

花卉　之三　芙蓉

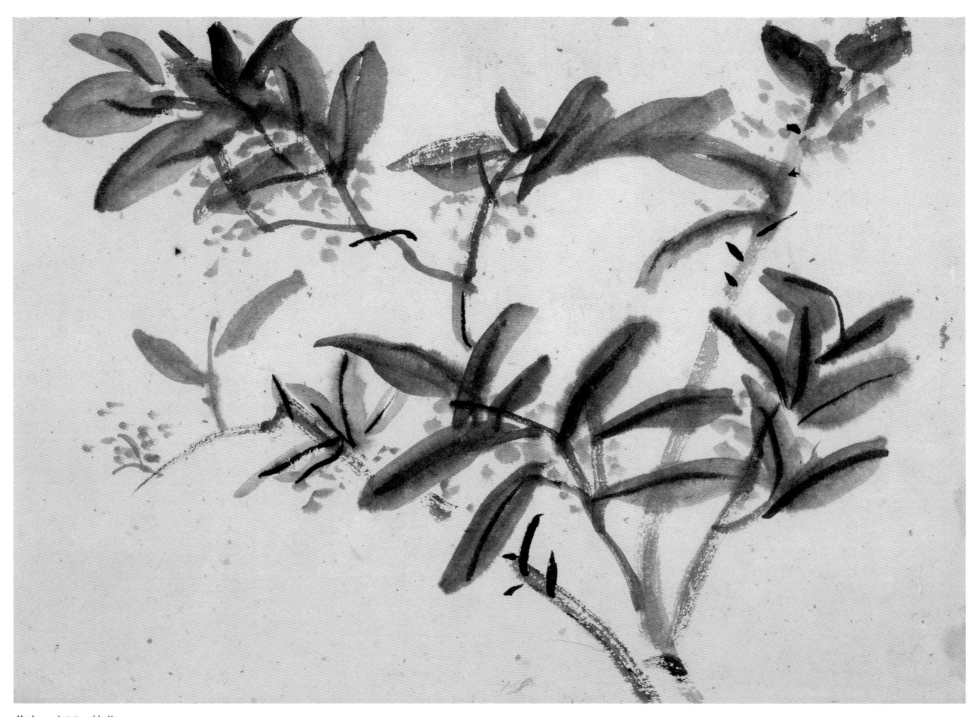

花卉 之四 桂花

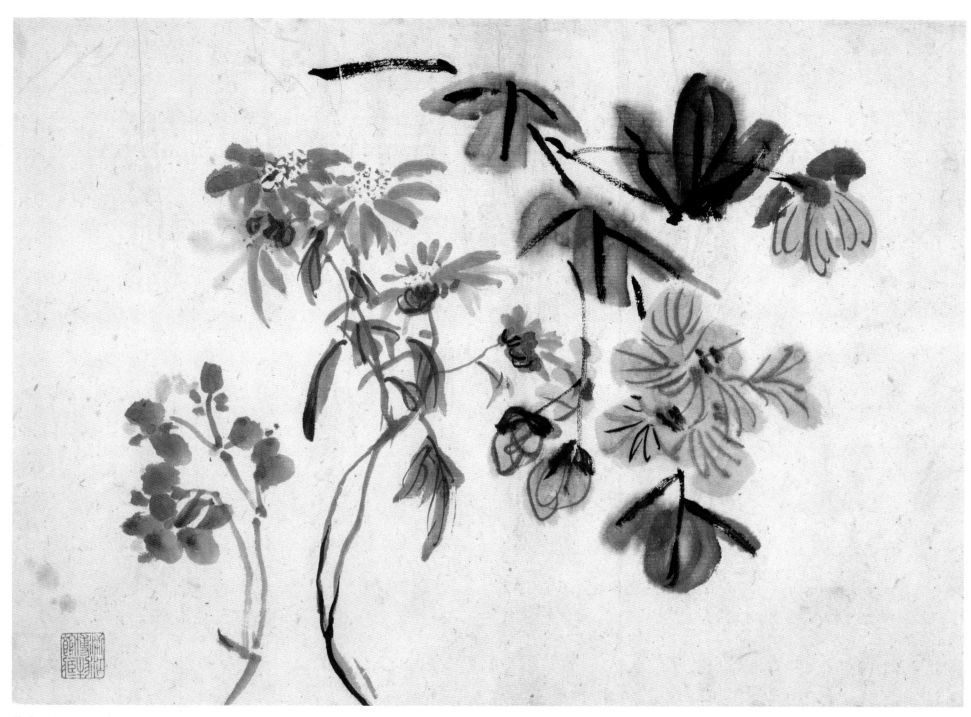

花卉　之五　花卉

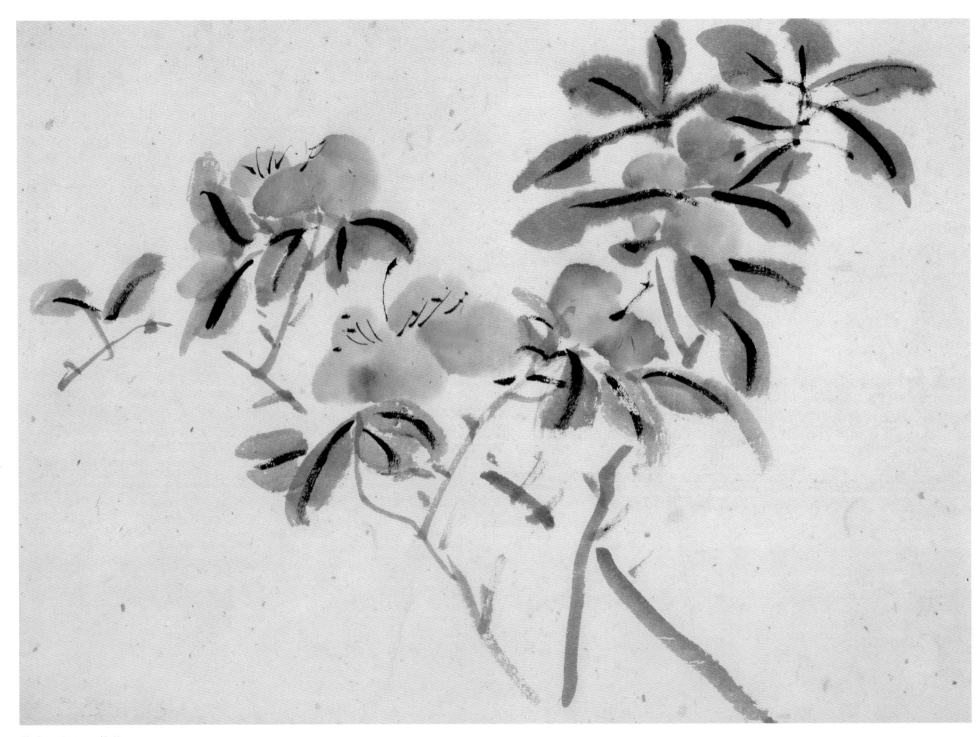

花卉 之六 茶花

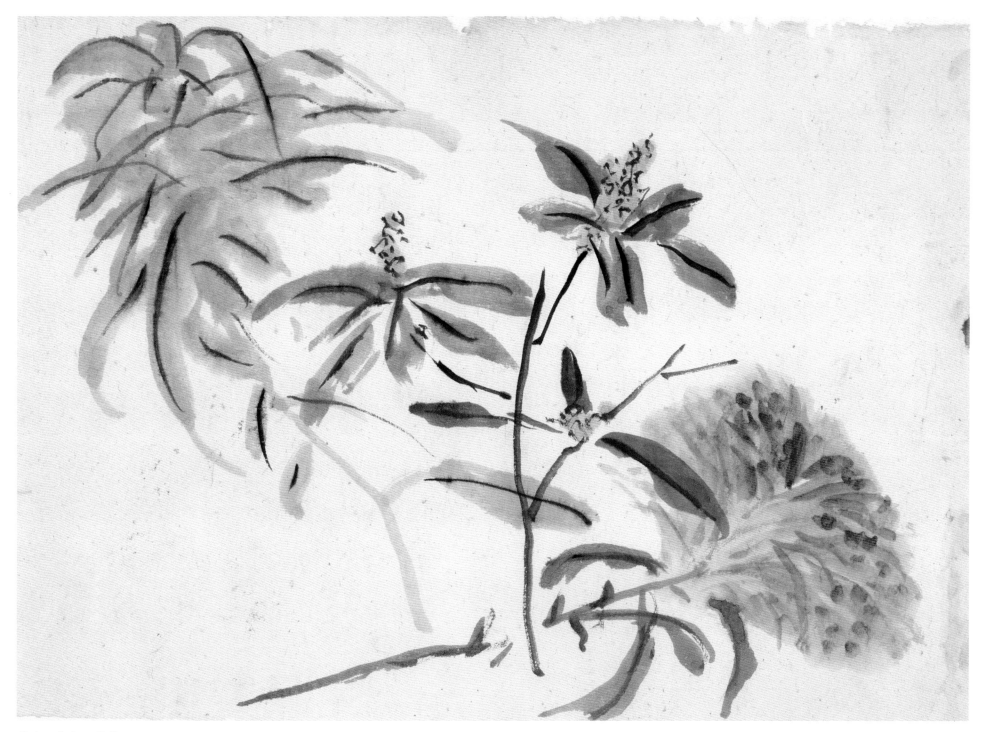

花卉 之七 秋花

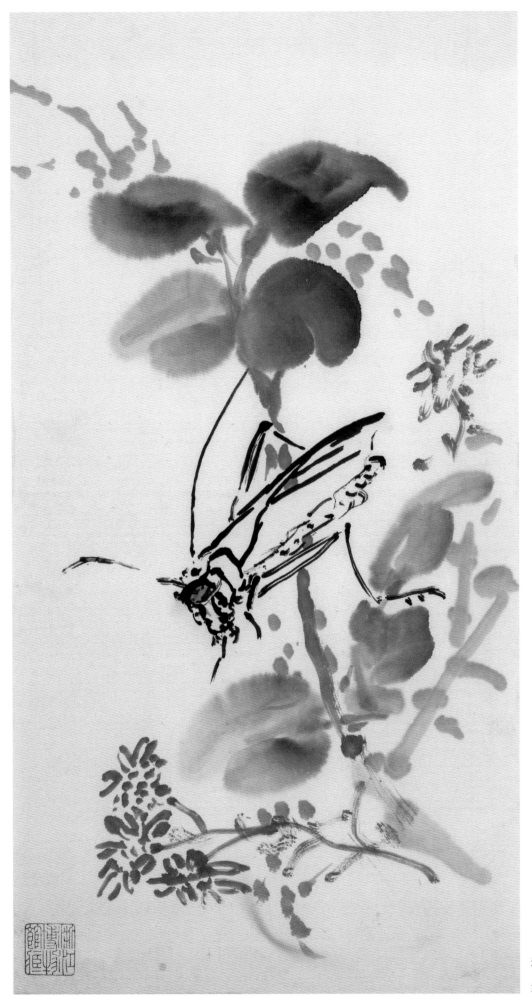

秋花蚱蜢

纸本　35cm×18.5cm　浙江省博物馆藏

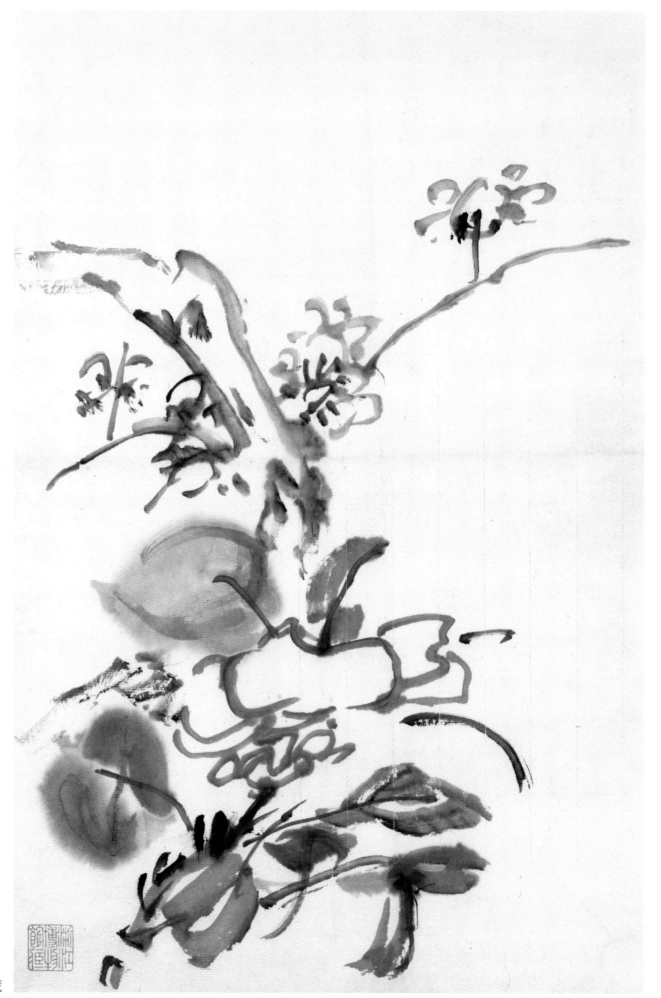

山茶梅花

纸本　39cm×28cm　浙江省博物馆藏

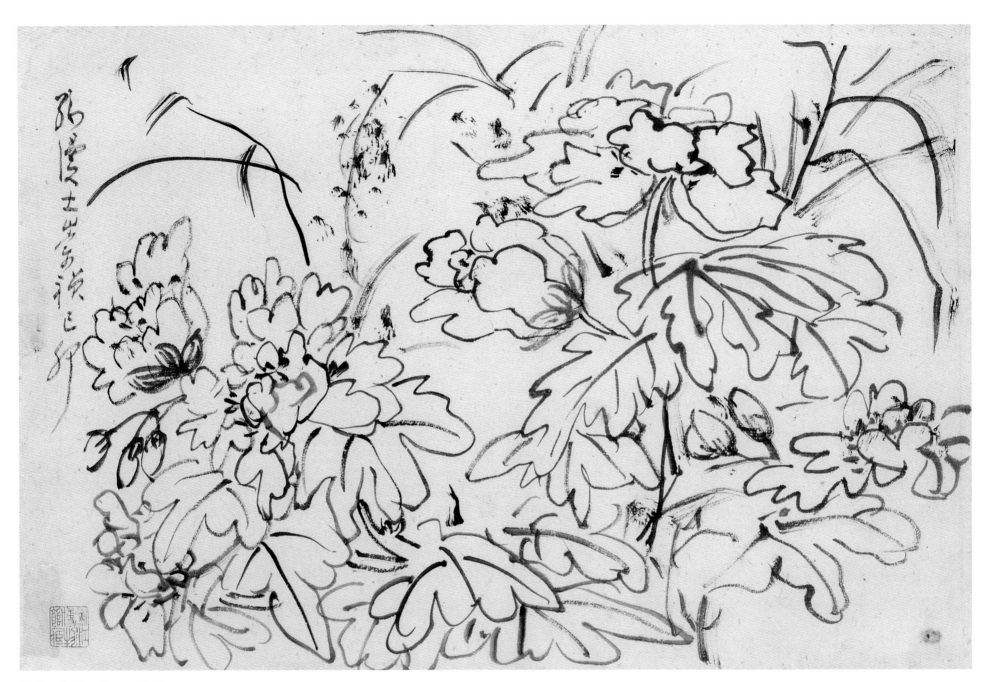

花卉　七幅　之一　花卉

纸本　28cm×44cm　浙江省博物馆藏
题识：孙漫士　崇祯己卯

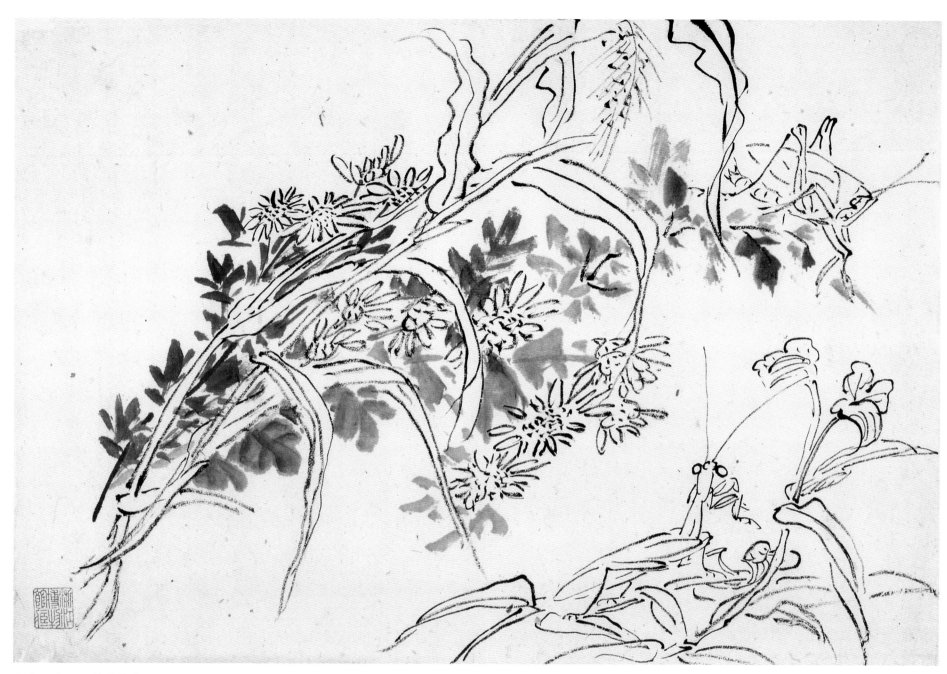

花卉 之二 花草秋虫

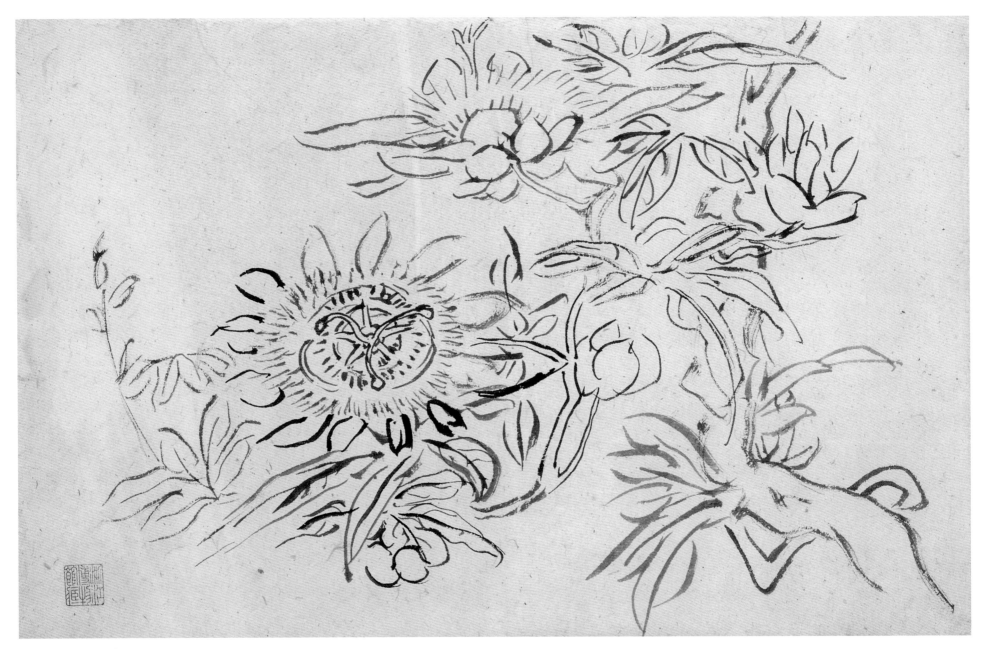

花卉 之三 花卉

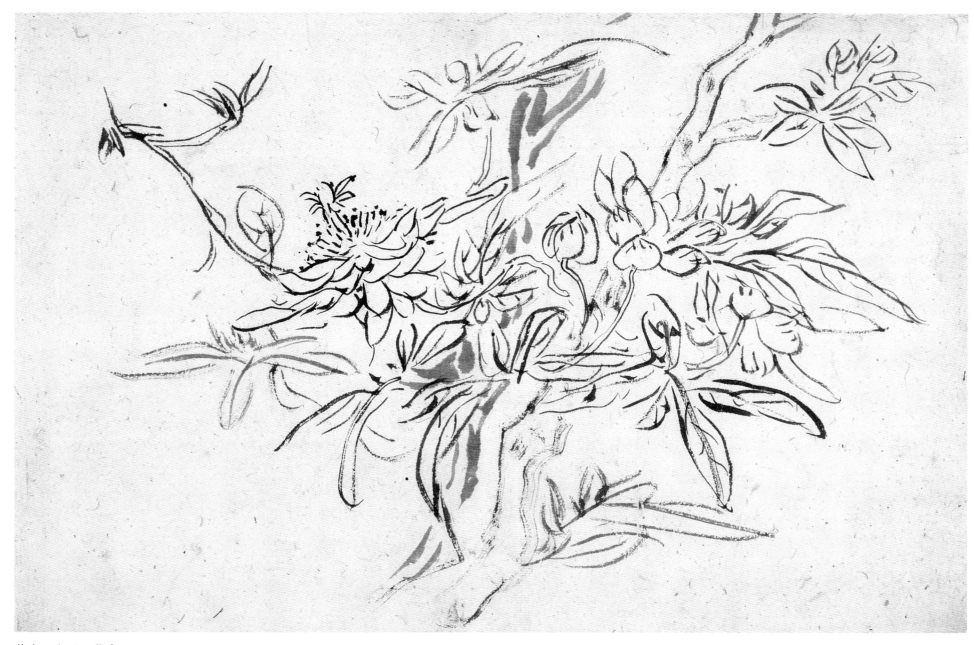

花卉　之四　花卉

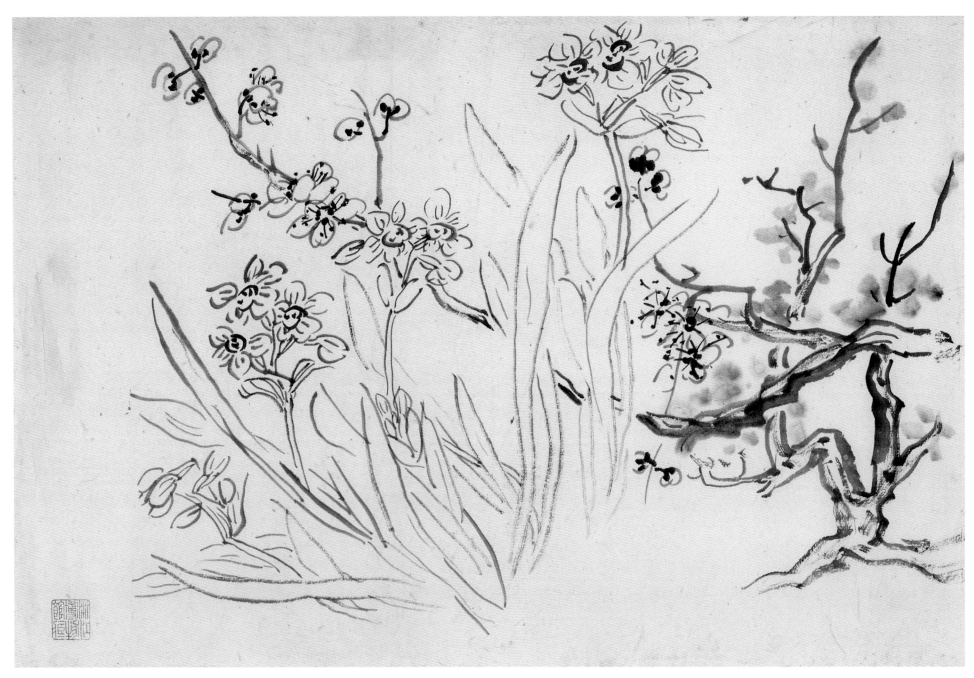

花卉 之五 梅花水仙

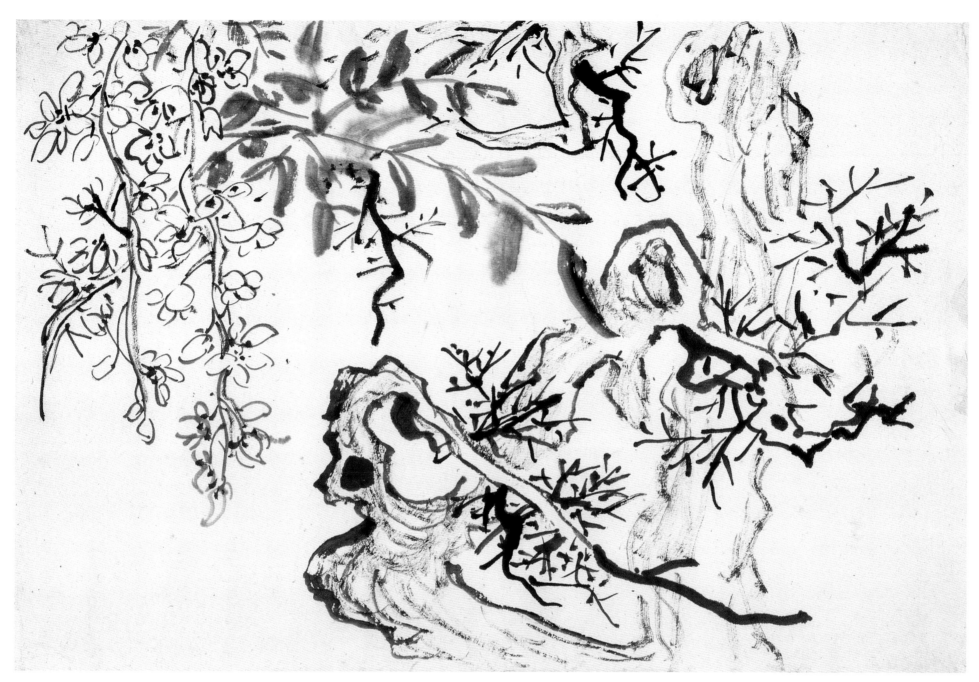

花卉　之六　枯木花卉

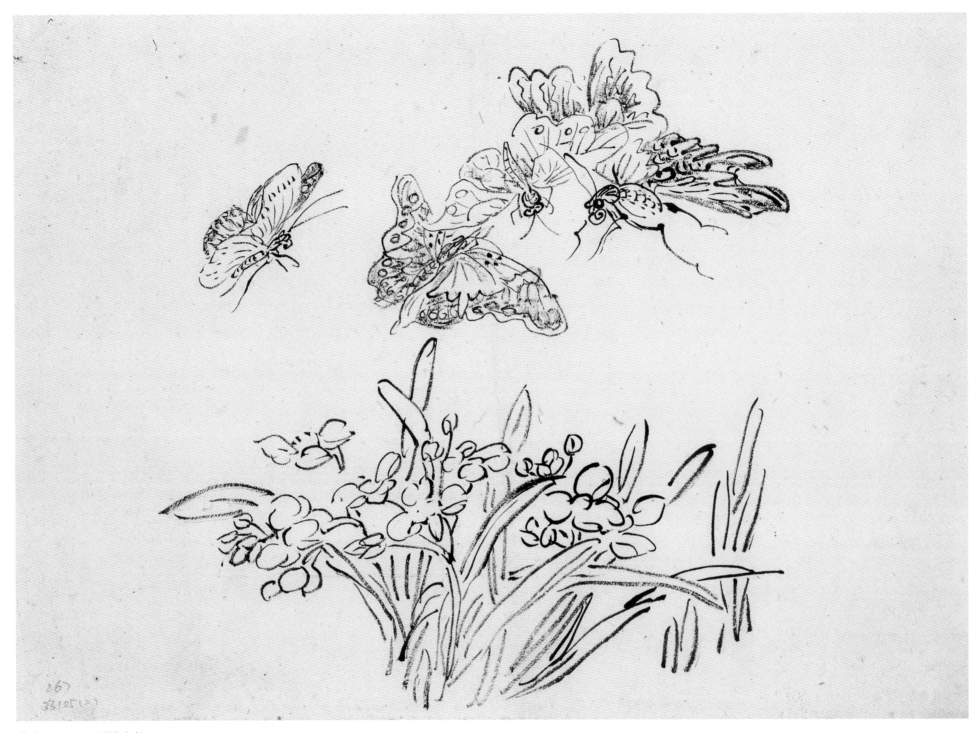

花卉 之七 群蝶水仙

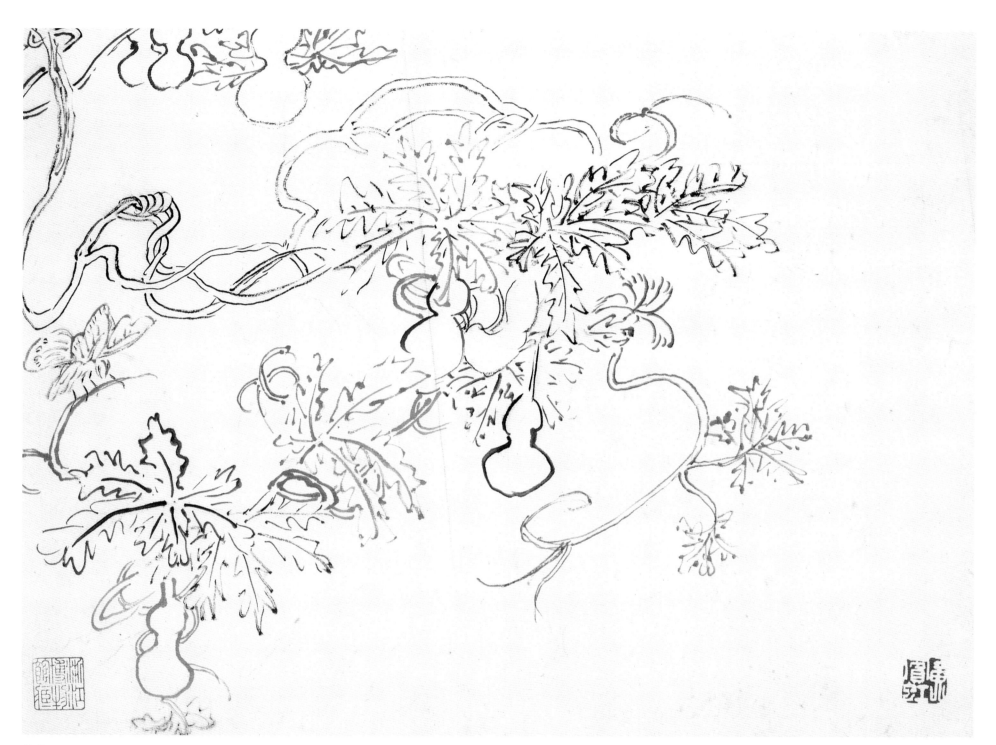

葫芦

纸本　24.9cm×34.8cm　浙江省博物馆藏
钤印：黄宾虹

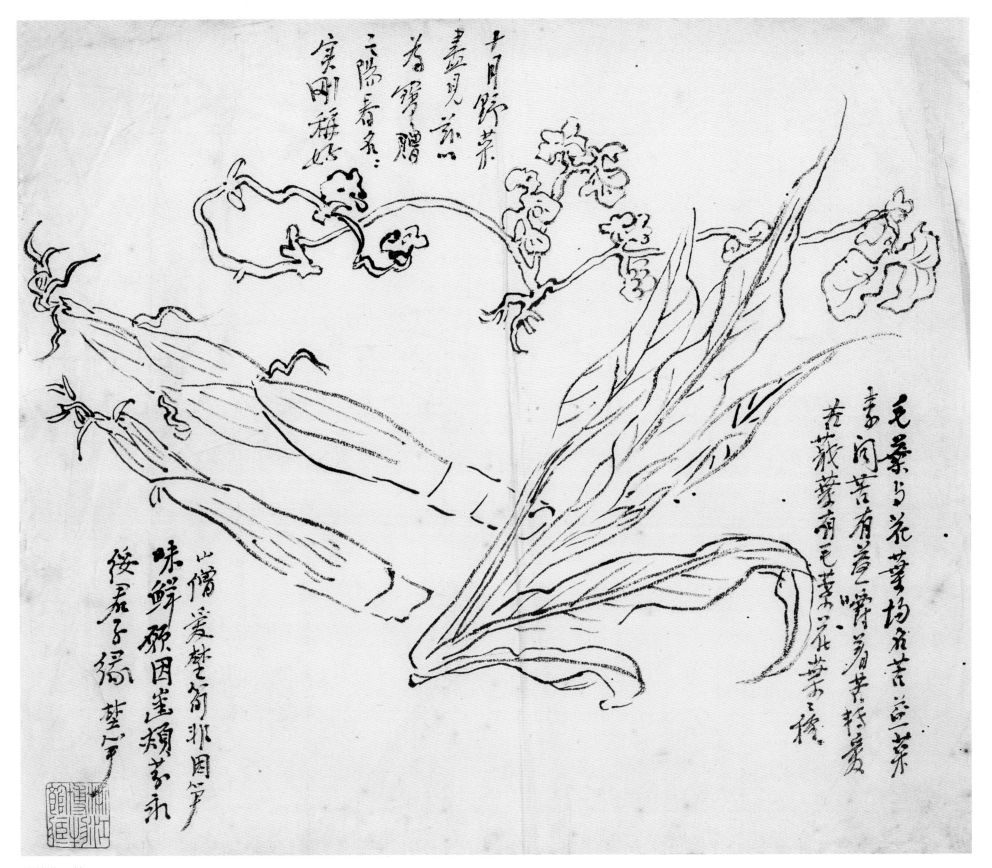

苦益菜野笋

纸本　23cm×27cm　浙江省博物馆藏

题识：十月野菜尽　见兹以为宝　赠之阳春名　名实刚称好　毛叶与花叶均名苦益菜　素闻苦有益　嚼着苦转爱苦　蕺叶有毛叶花叶二种　山僧爱野笋　非因笋味
　　　鲜　愿因齿颊芬　永绥君子缘　野笋

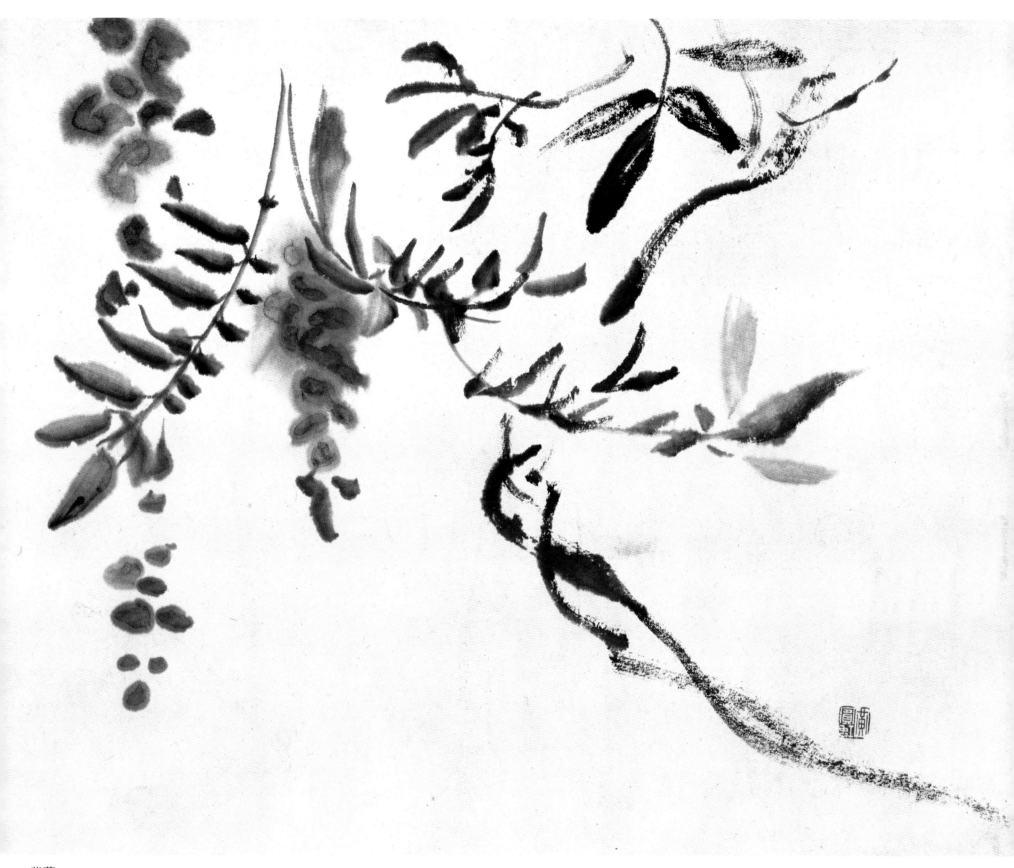

紫藤

纸本　26cm×31cm　私人藏
钤印：黄宾虹

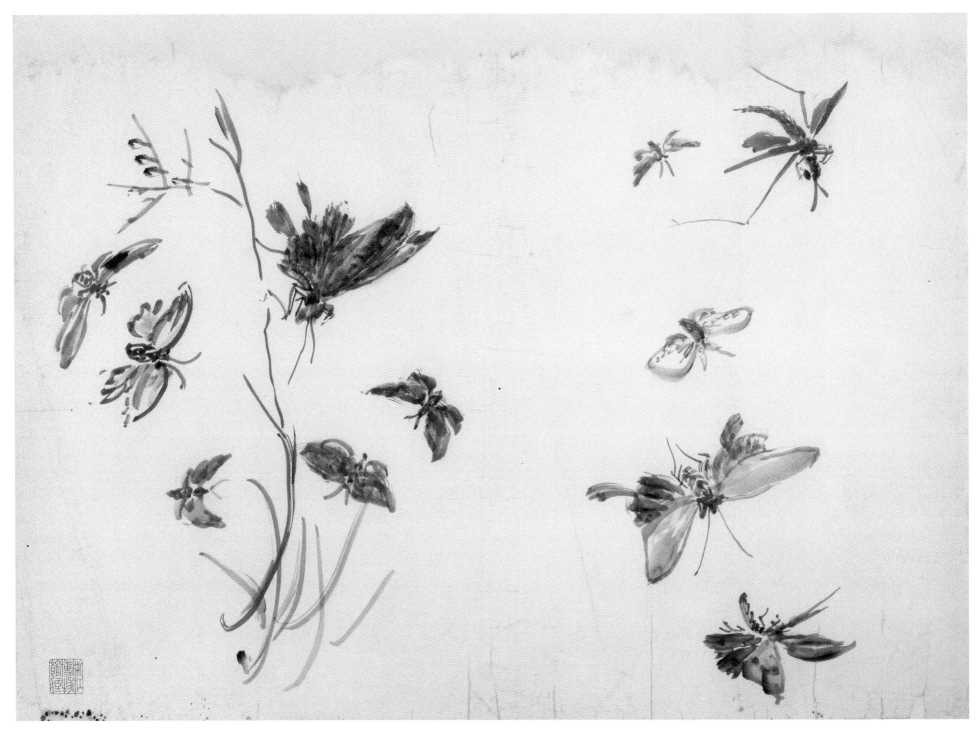

草虫　两幅　之一
纸本　36cm×52cm　浙江省博物馆藏

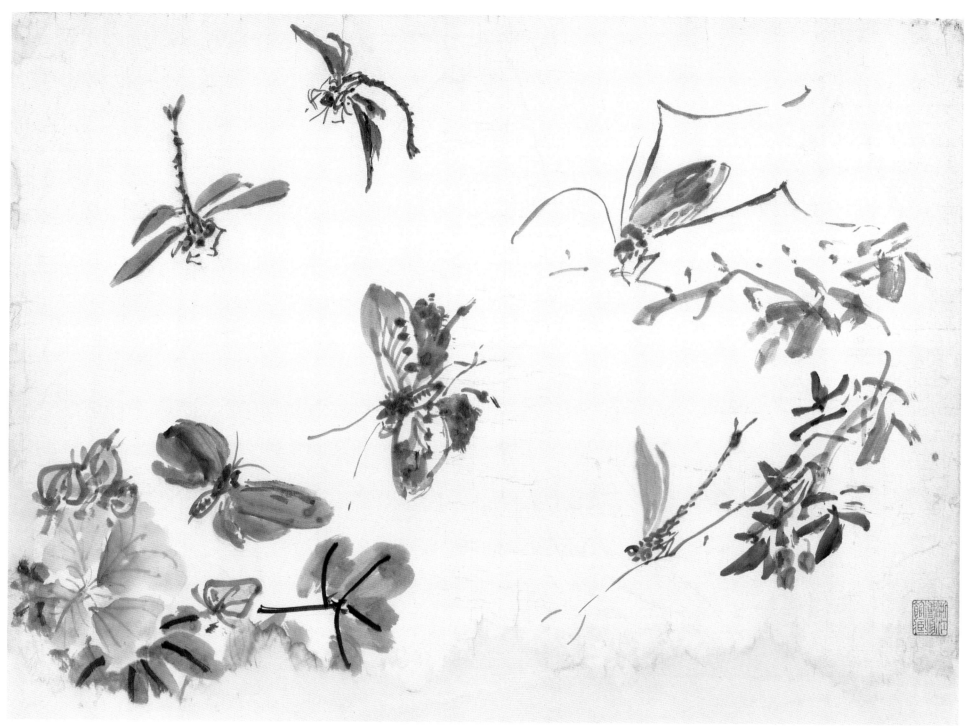

草虫 之二

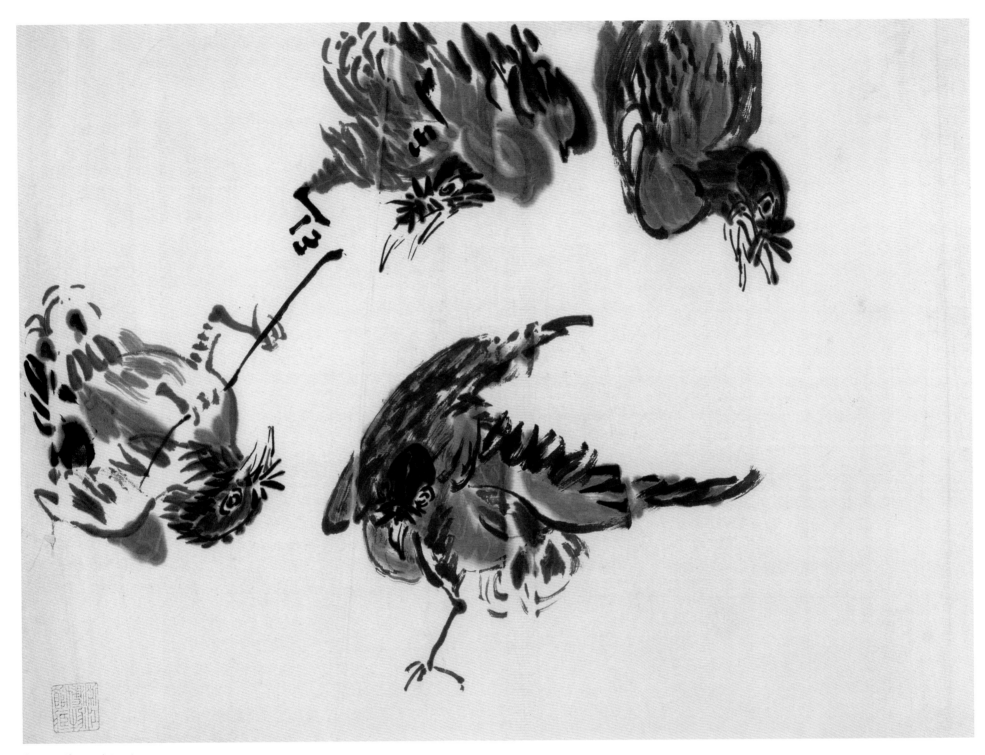

翎毛画稿　四幅　之一
纸本　28cm×38cm　浙江省博物馆藏

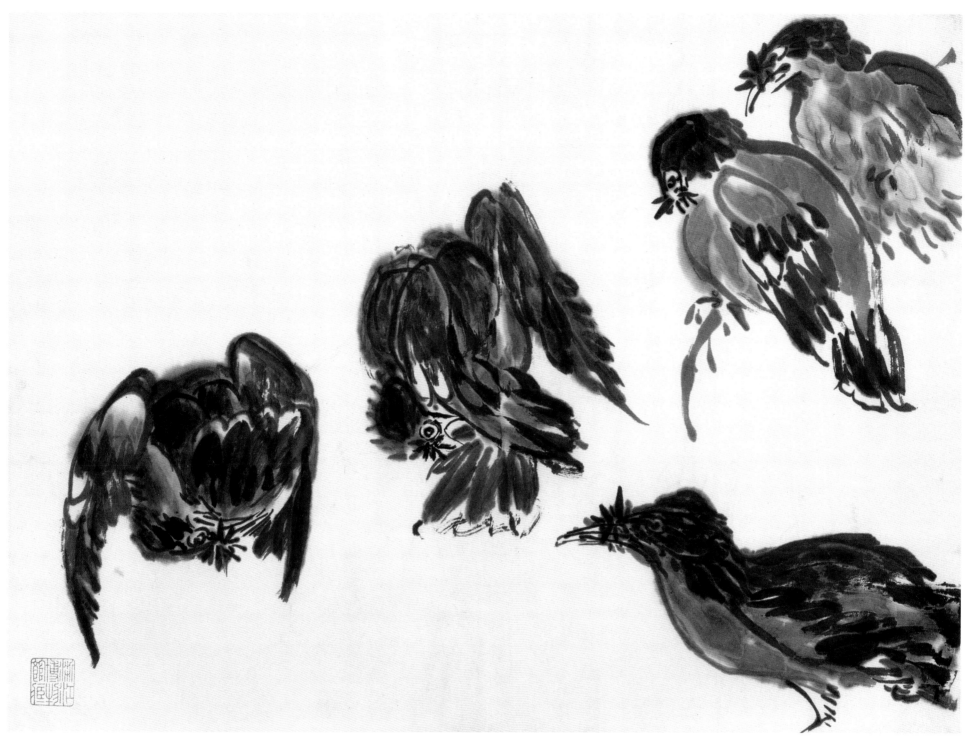

翎毛画稿　之二

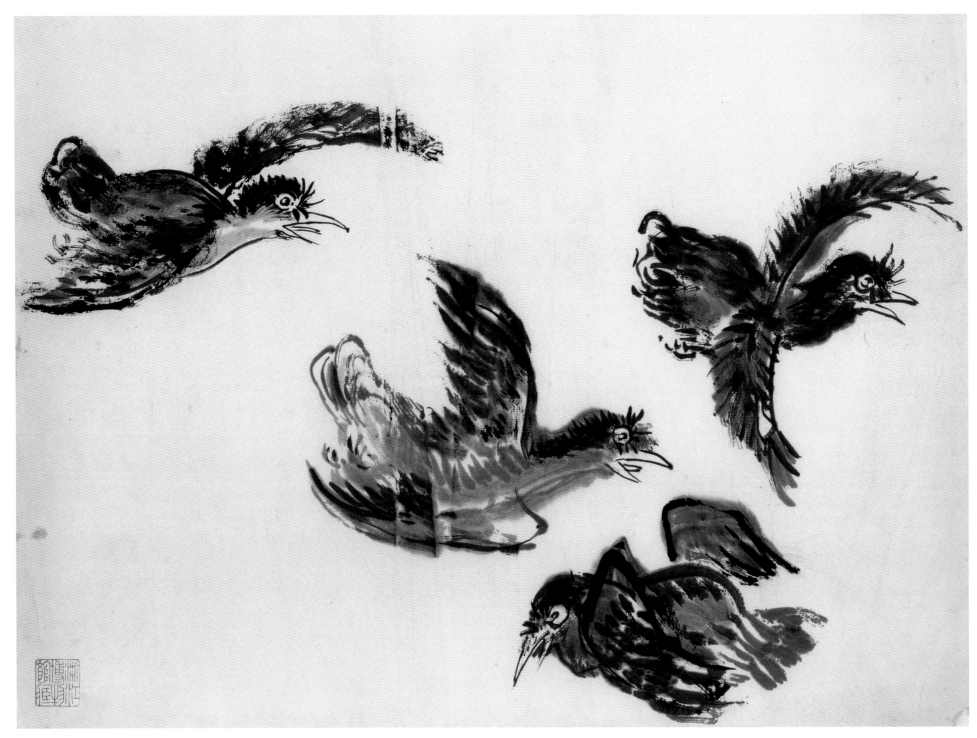

翎毛画稿　之三

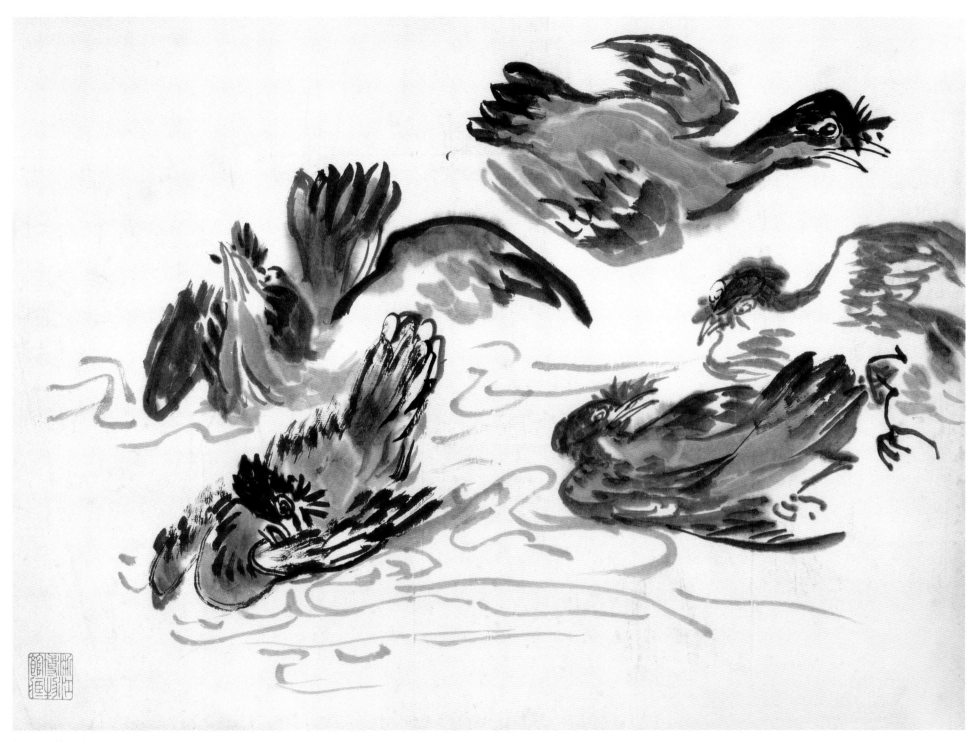

翎毛画稿　之四

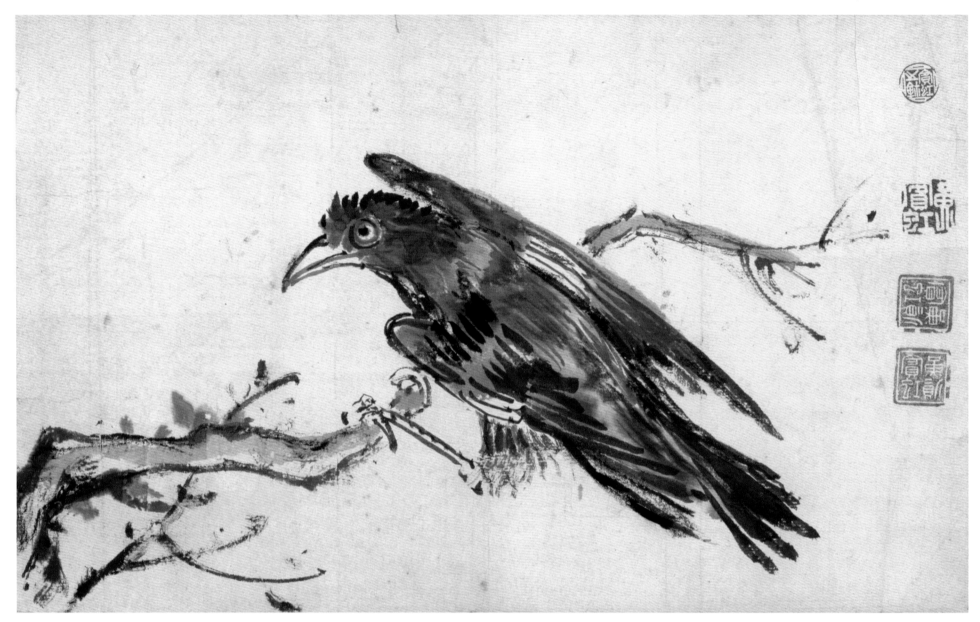

枯木八哥

纸本　18cm×29cm　私人藏
钤印：宾虹之钵　黄宾虹　黄质宾虹

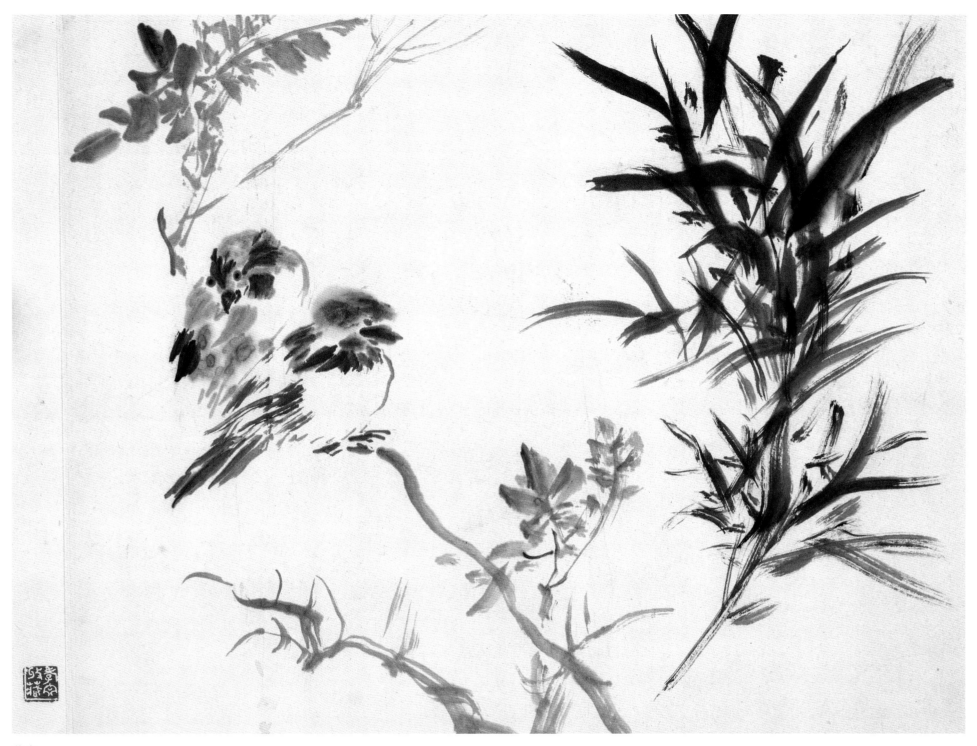

花鸟

纸本　27cm×35.5cm　私人藏

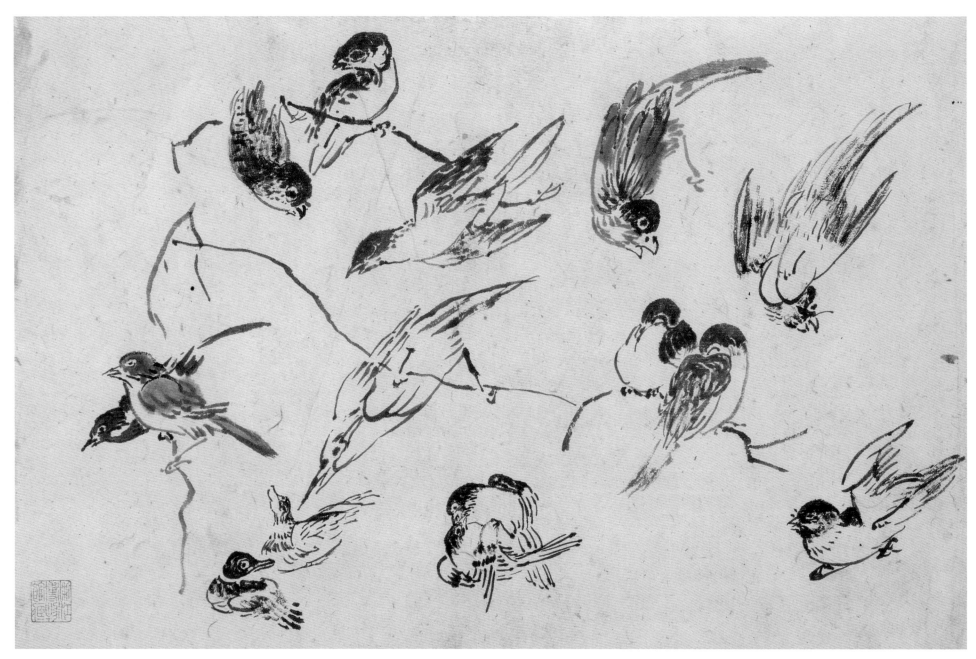

翎毛画稿

纸本　29cm×45.5cm　浙江省博物馆藏

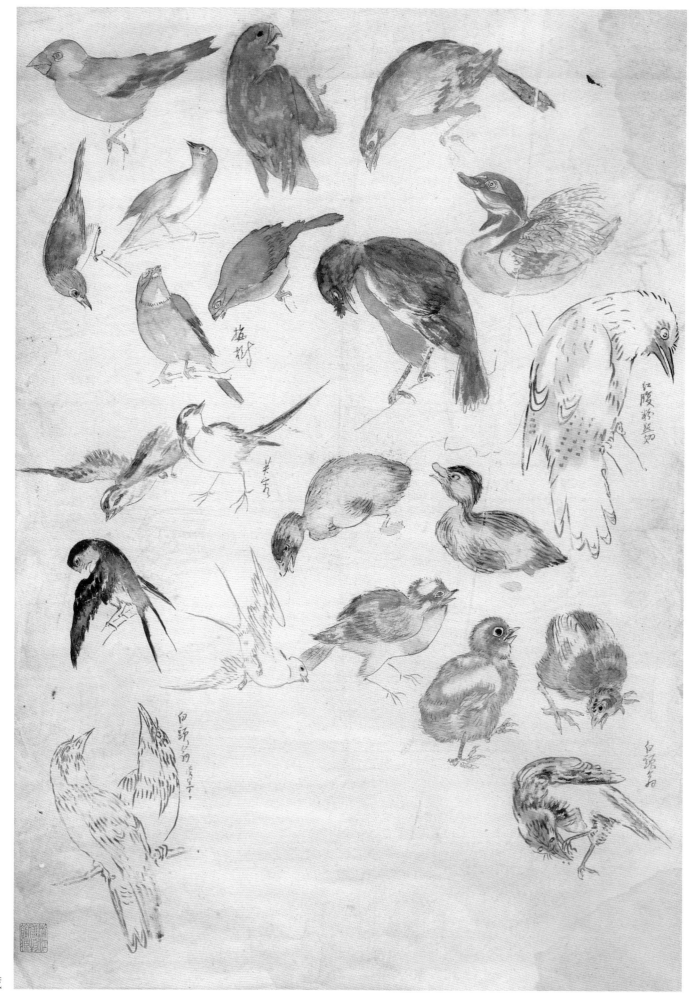

翎毛画稿

纸本　62.8cm×44.9cm　浙江省博物馆藏

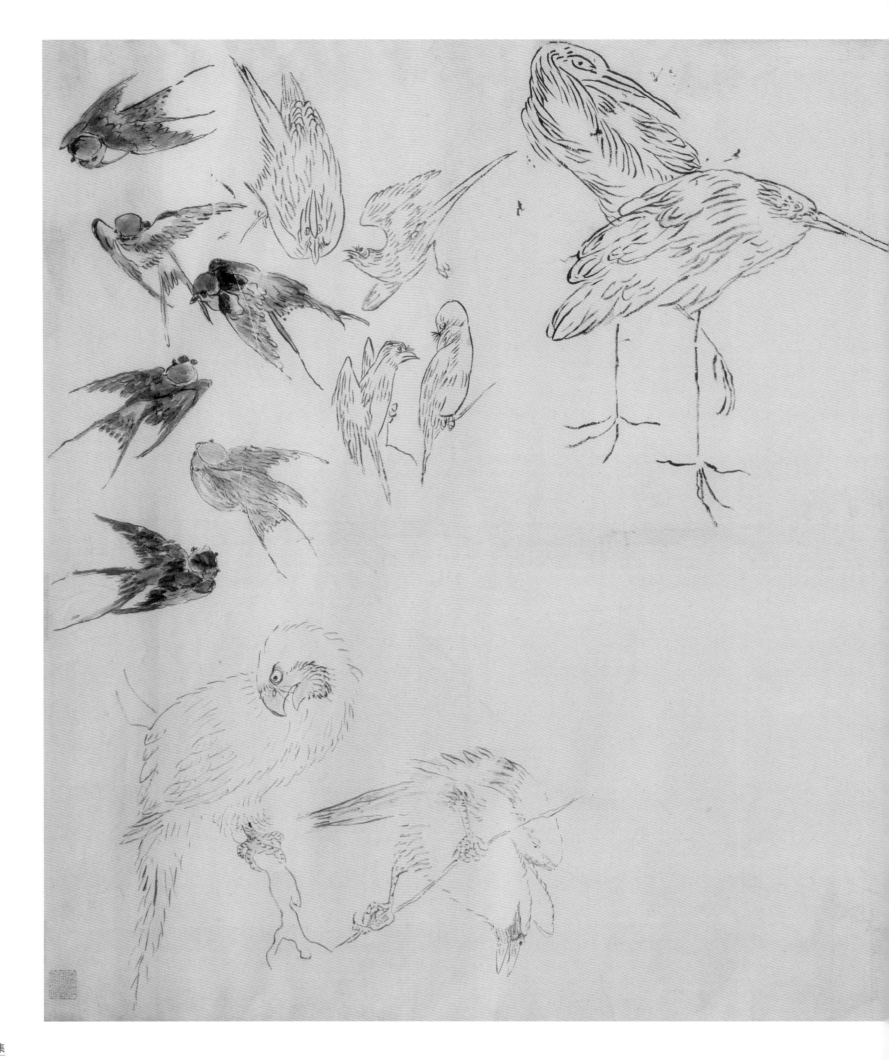

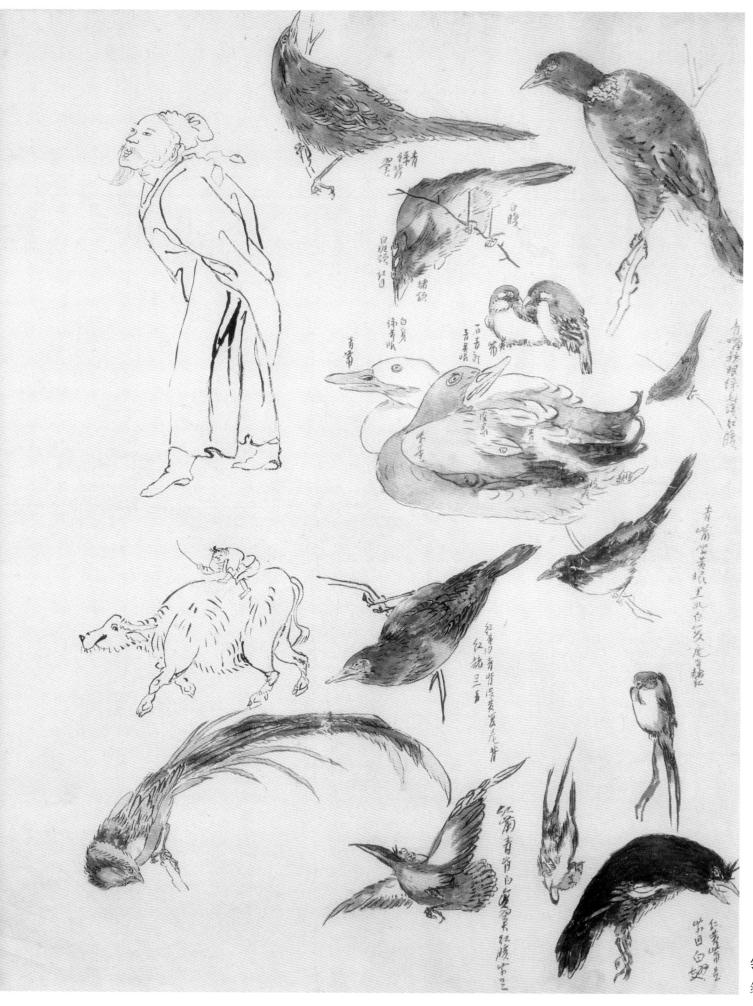

翎毛画稿

纸本　63cm×109.8cm　浙江省博物馆藏

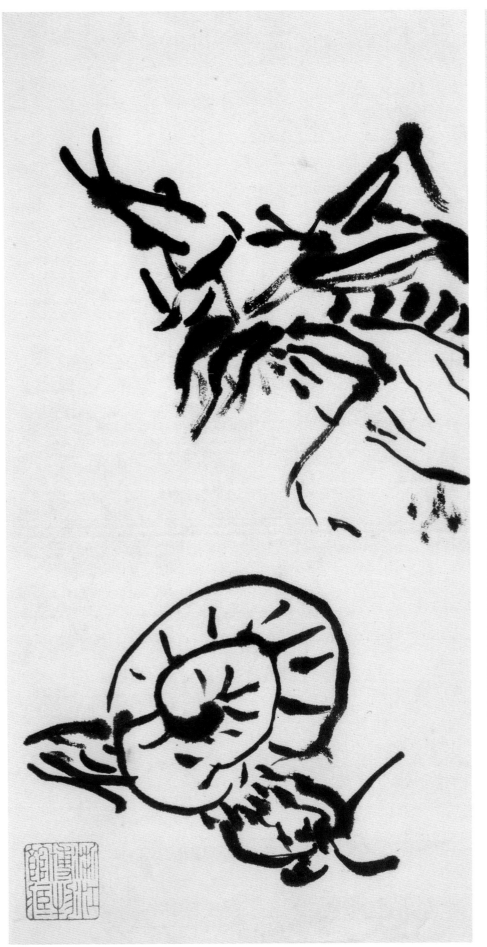

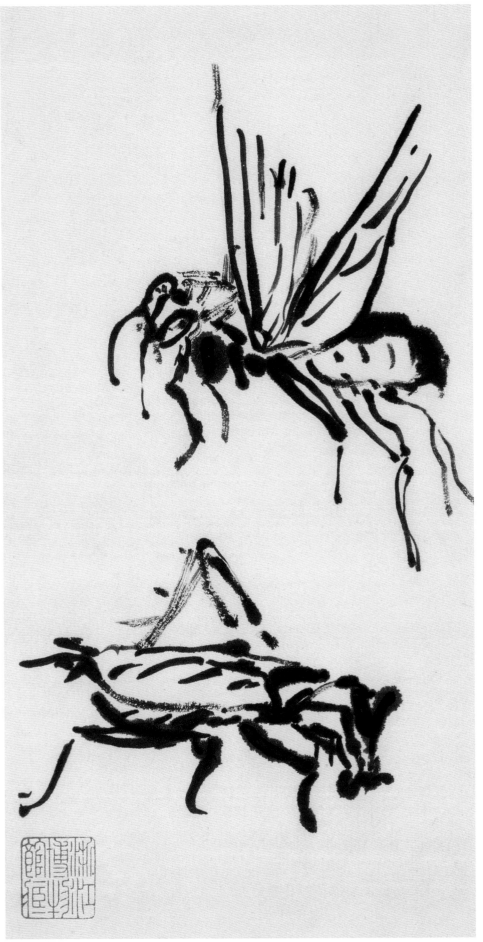

草虫画稿　四幅　之一

纸本　22cm×11.5cm　浙江省博物馆藏

草虫画稿　之二

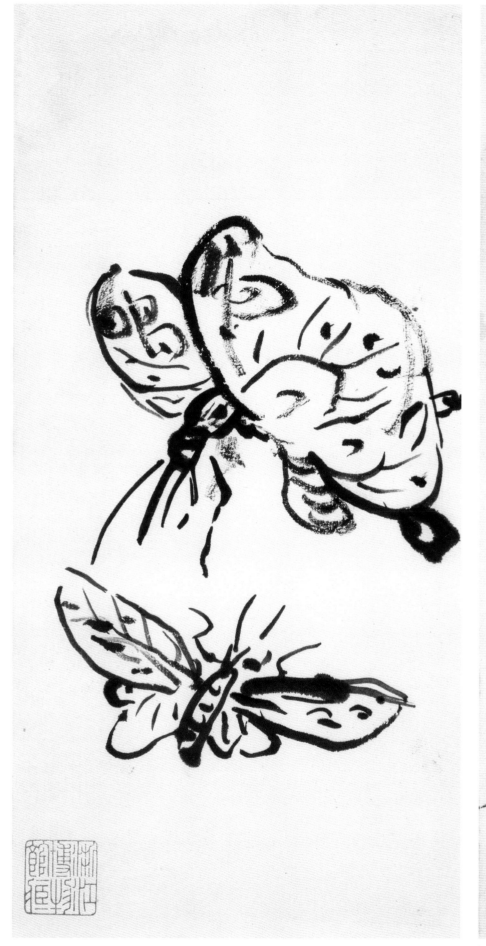

草虫画稿 之三

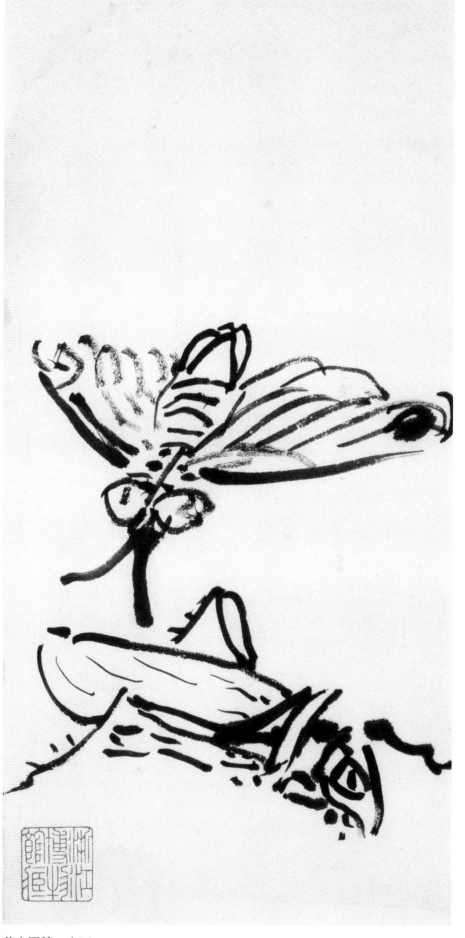

草虫画稿 之四

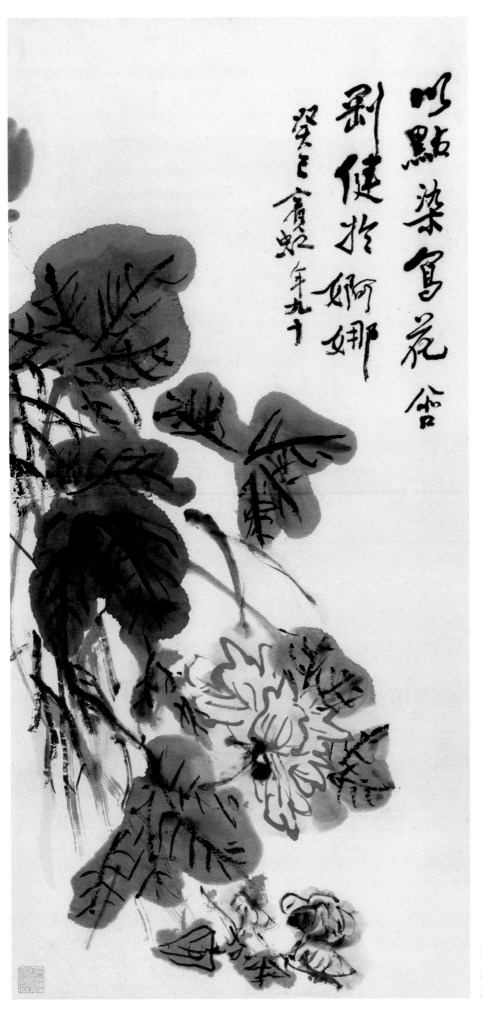

以點染寫花含
剛健於婀娜
癸巳賓虹年九十

芙蓉

纸本　68.6cm×32.1cm　1953年作　浙江省博物馆藏
题识：以点染写花　含刚健于婀娜　癸巳　宾虹年九十

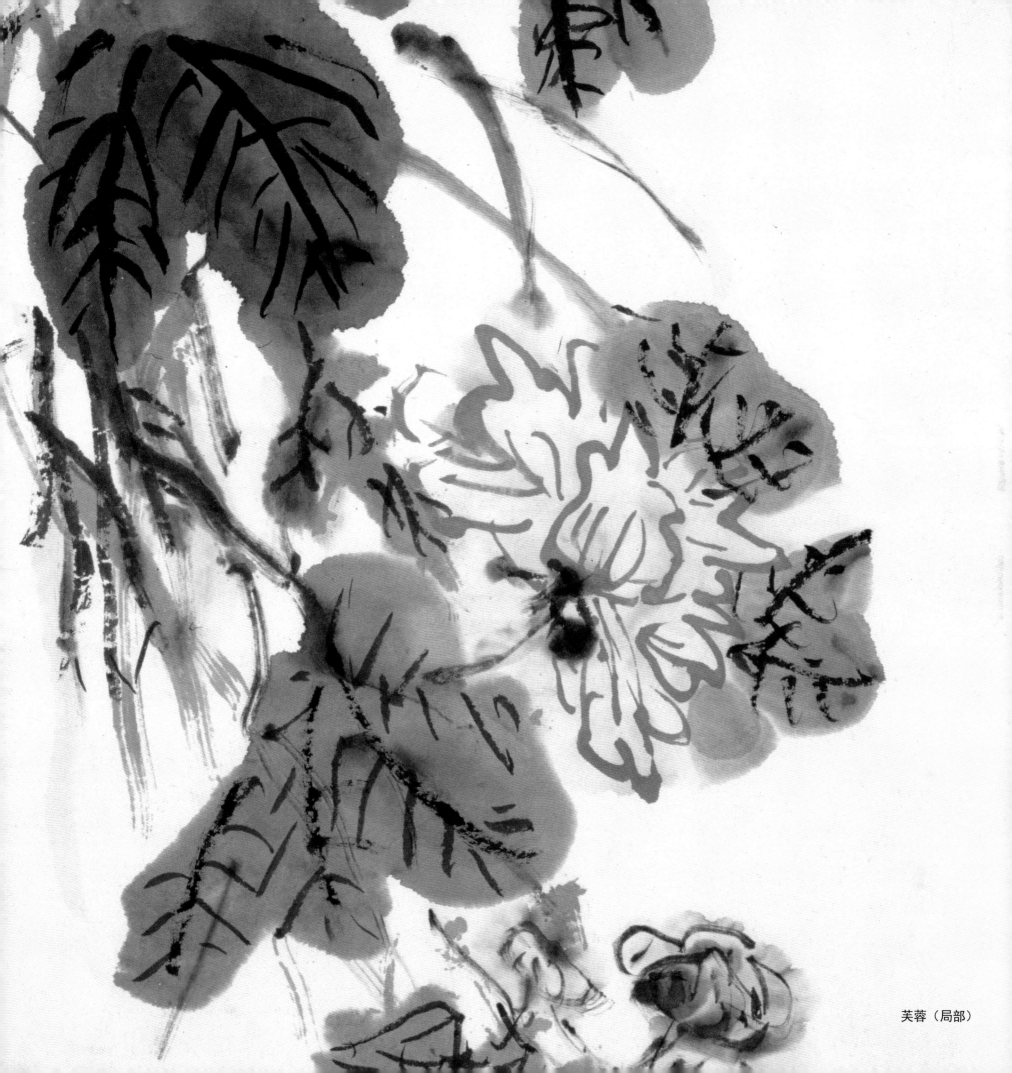

芙蓉（局部）

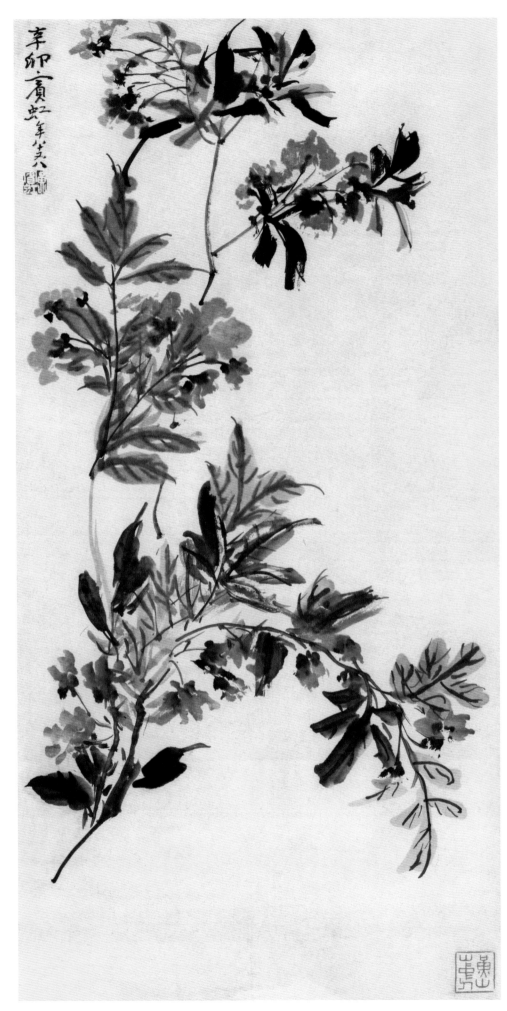

花卉

纸本　66cm×34cm　1951年作　私人藏

题识：辛卯　宾虹　年八十又八

钤印：黄宾虹　黄山山中人

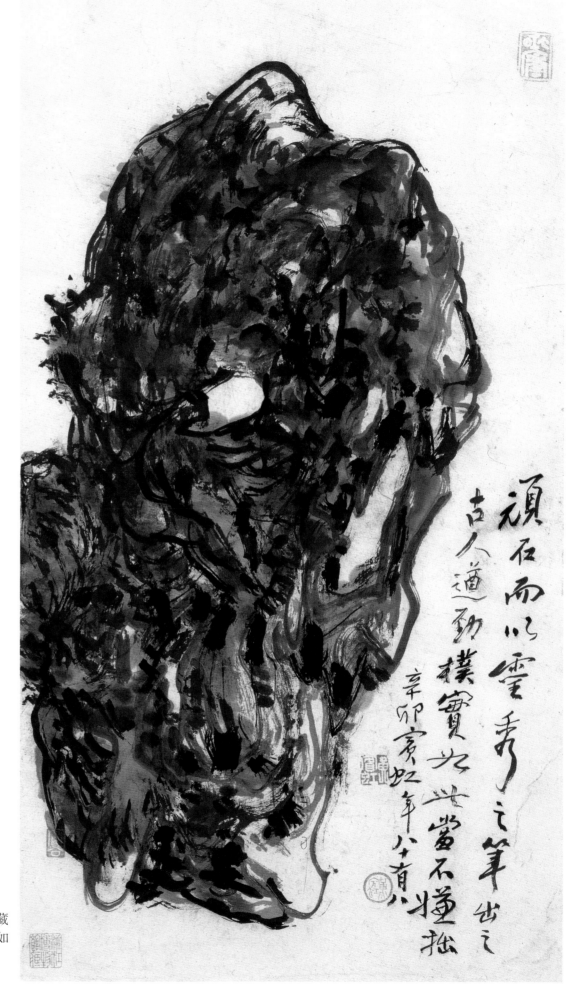

顽石图

纸本　80cm×28.5cm　1951年作　浙江省博物馆藏
题识：顽石而以灵秀之笔出之　古人遒劲朴实　如
　　　此当不嫌拙　辛卯　宾虹年八十有八
钤印：虹庐　黄宾虹　黄宾虹　宾公

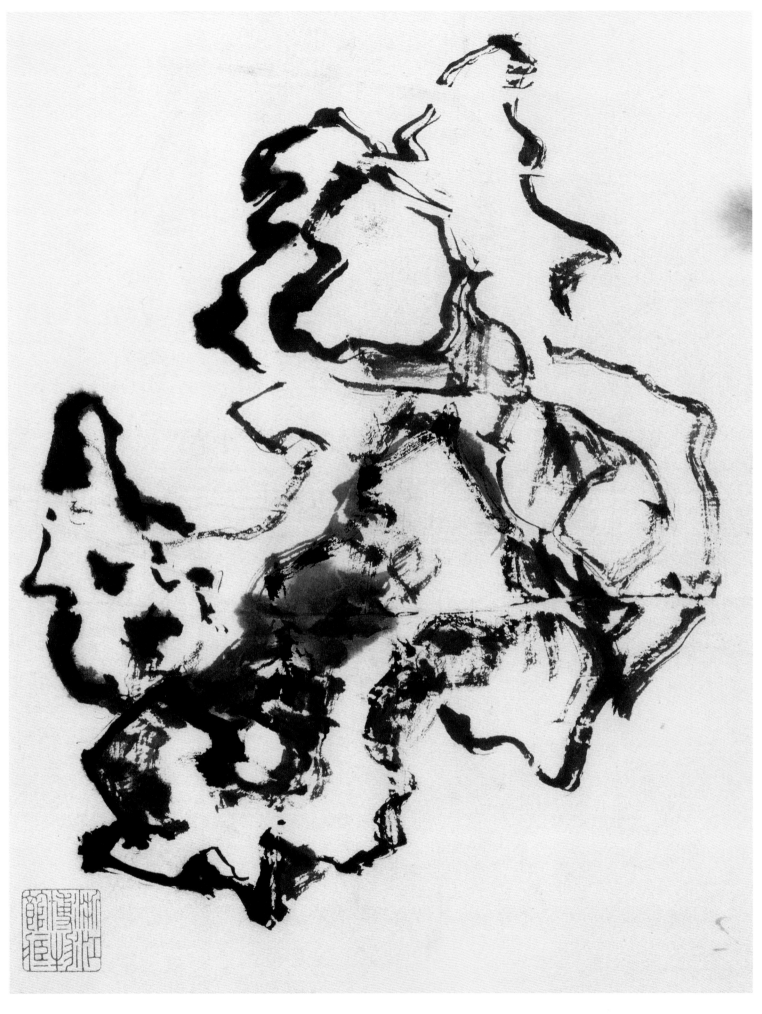

瑞石　六幅　之一
纸本　22cm×17cm
浙江省博物馆藏

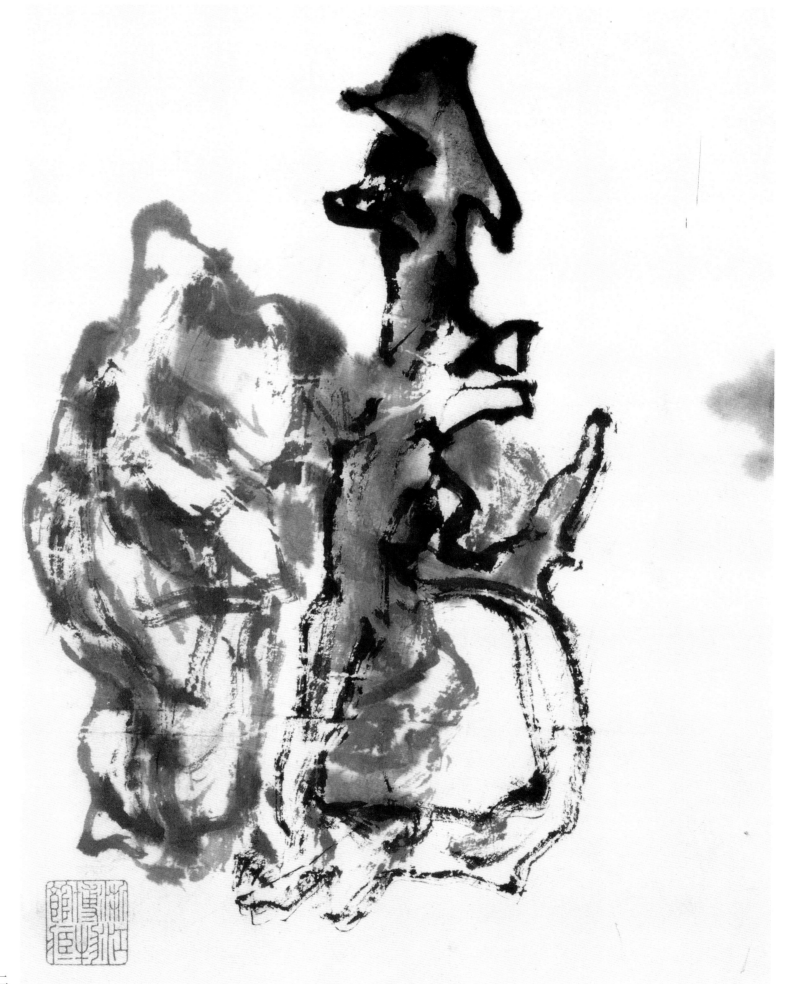

瑞石 之二

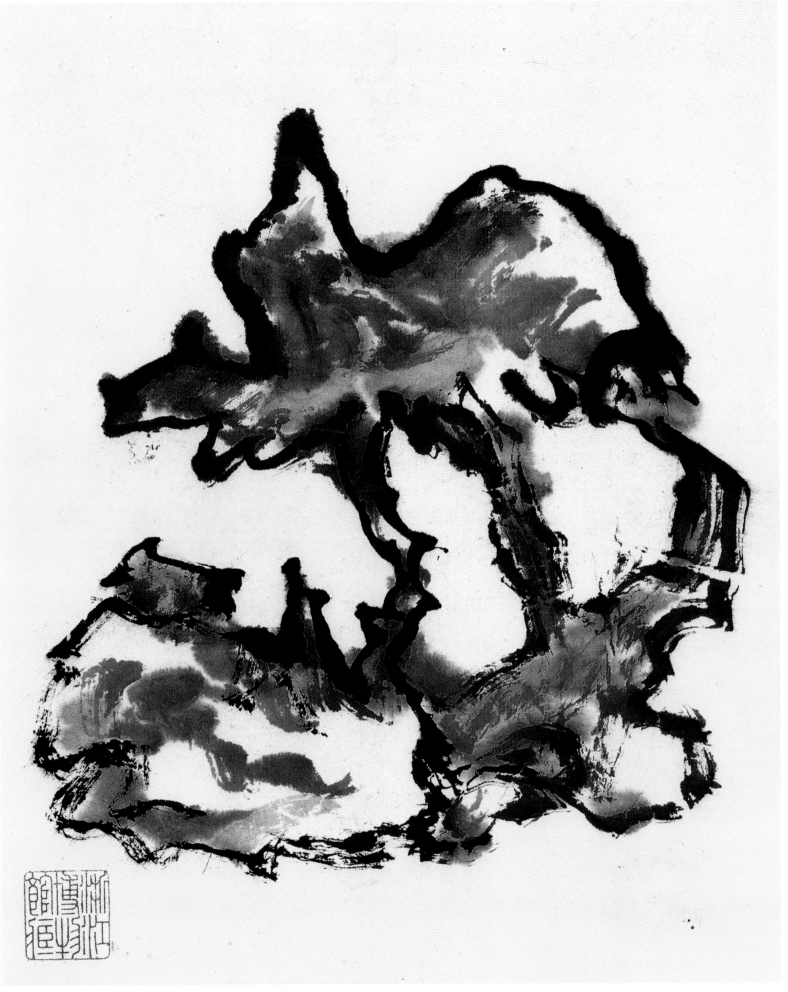

瑞石 之三

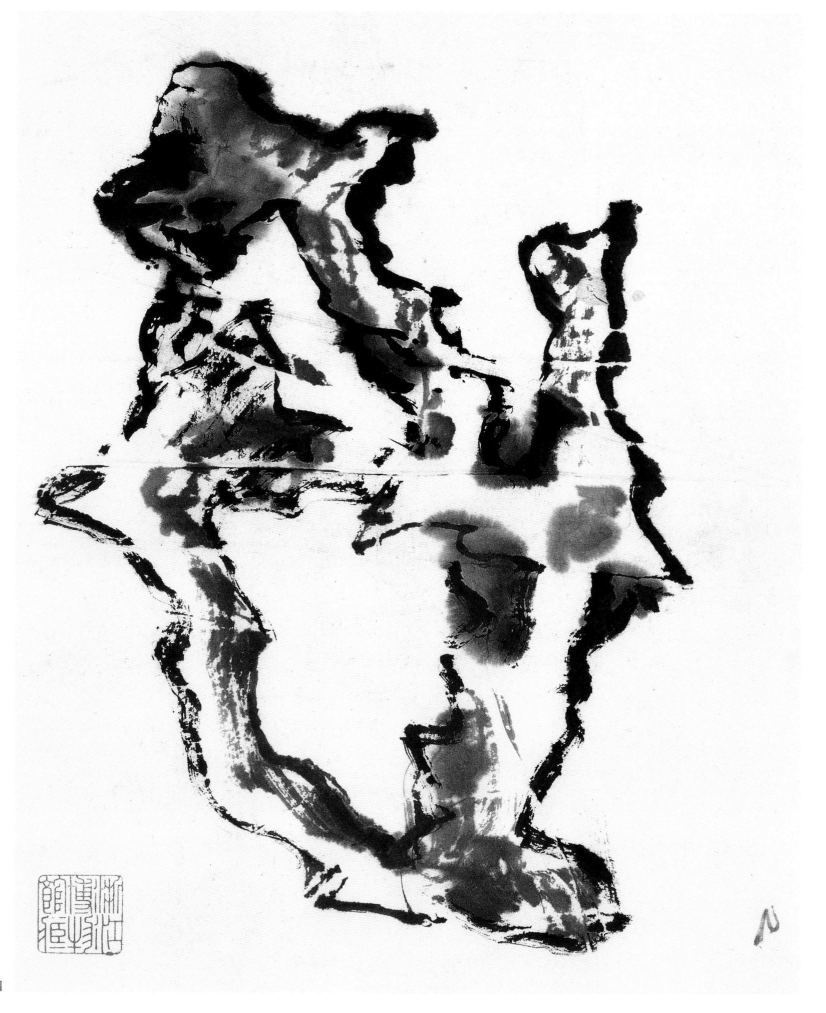

瑞石 之四

瑞石 之五

瑞石 之六

奇石　四幅　之一

纸本　20.3cm×16.7cm

浙江省博物馆藏

奇石 之二

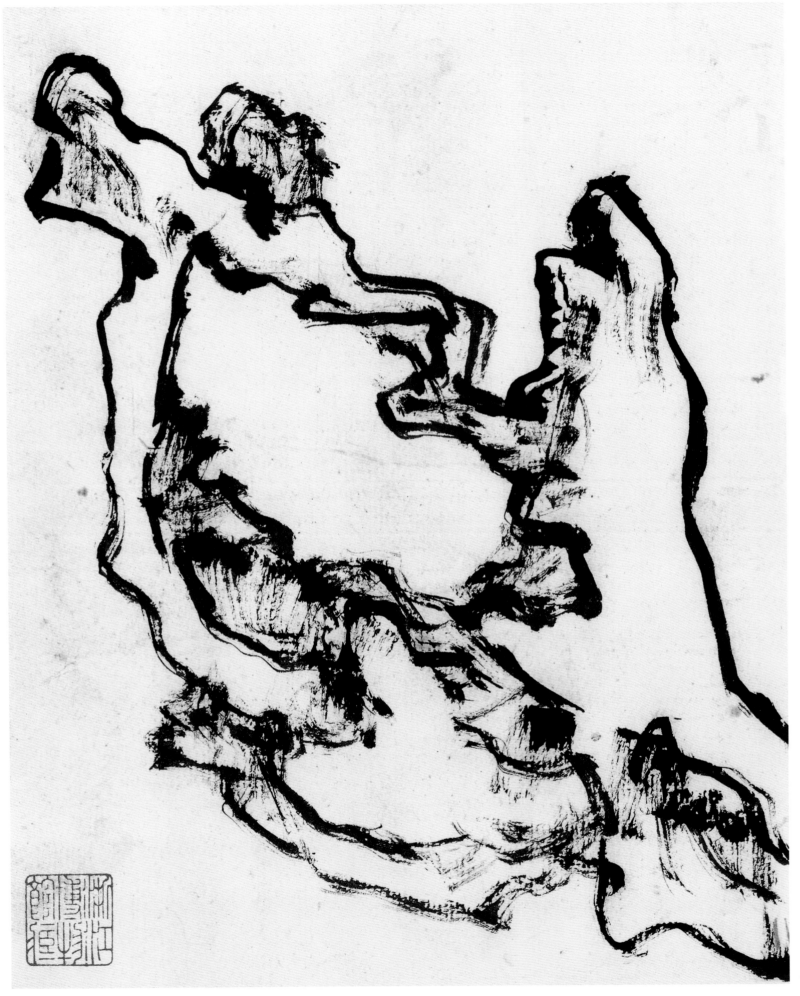

奇石 之三

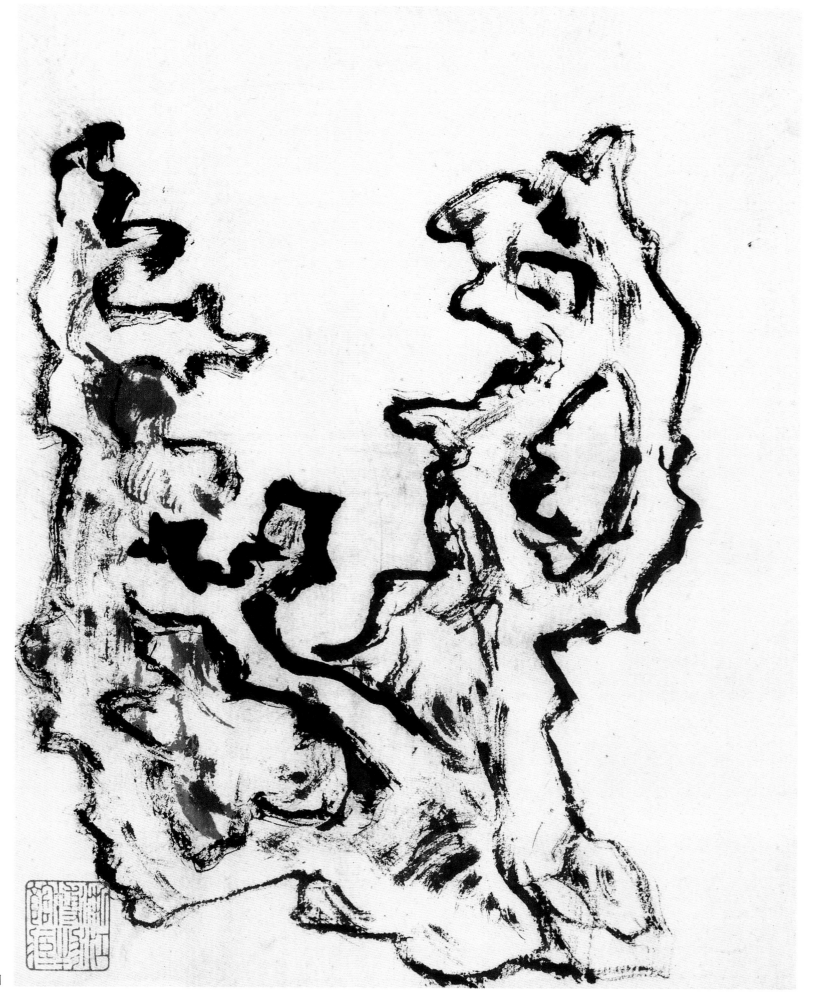

奇石 之四

图书在版编目（ＣＩＰ）数据

黄宾虹册页全集5. 水墨花鸟画卷 / 黄宾虹册页全集
编委会编. -- 杭州：浙江人民美术出版社，2017.6
　　ISBN 978-7-5340-5828-8

　　Ⅰ．①黄… Ⅱ．①黄… Ⅲ．①水墨画－花鸟画－作品
集－中国－现代 Ⅳ．①J222.7

　　中国版本图书馆CIP数据核字(2017)第108568号

《黄宾虹册页全集》丛书编委会

骆坚群　杨瑾楠　黄琳娜　韩亚明
吴大红　杨可涵　金光远　杨海平

责任编辑　杨海平
装帧设计　龚旭萍
责任校对　黄　静
责任印制　陈柏荣

统　　筹　应宇恒　吴昀格　于斯逸
　　　　　　侯　佳　胡鸿雁　杨於树
　　　　　　李光旭　王　瑶　张佳音
　　　　　　马德杰　张　英　倪建萍

黄宾虹册页全集5　水墨花鸟画卷

出版发行　浙江人民美术出版社
　　　　　（杭州市体育场路347号　http://mss.zjcb.com）
经　　销　全国各地新华书店
制版印刷　浙江海虹彩色印务有限公司
版　　次　2017年6月第1版·第1次印刷
开　　本　889mm×1194mm　1/12
印　　张　21.333
印　　数　0,001-1,500
书　　号　ISBN 978-7-5340-5828-8
定　　价　220.00元

如有印装质量问题，影响阅读，请与承印厂联系调换。